大展好書　好書大展
品嘗好書　冠群可期

大展好書　好書大展
品嘗好書　冠群可期

武術特輯
120

楊式太極拳
三譜匯真

路迪民 著

大展出版社有限公司

路迪民先生雅保

弘揚太極文化

振奮民族精神

徐才
乙酉年夏

原中國武術協會主席、亞洲武術聯合會主席徐才先生題詞

太極傳人

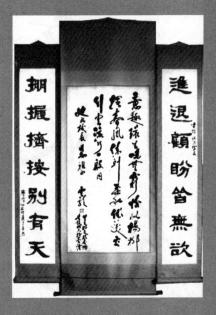

淡懷風清月朗　雅度波濶天高

掤振擠捼別有天

進退顧盼會無歆

拳書山籽治海　論拳理　舞拳劍　交良友　重親情　其樂無窮

上：著名書法家梅墨生先生題詞
左：碑林博物館副館長樂天題詞
右：作者自勉聯和趙斌恩師太極拳詩
下：承德趙廷銘師兄題詞

2005 年，作者與徐才先生合影

1991 年，作者與楊振基老師
合影

2005 年，作者與楊振基夫人
裴秀榮老師合影

1985 年，作者與楊振鐸老師（右二）、趙斌老師（左二）、
傅聲遠師兄（左一）合影

2004 年，作者與楊振國老師合影

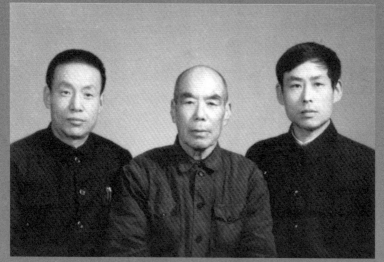

1981 年，作者與恩師趙斌（中）及其子趙幼斌先生（右）合影

1986 年，作者與傅鍾文老師（左一）、趙斌老師（右二）
在西安合影

2005 年，作者與傅聲遠夫婦（前中、右），傅清泉夫婦
（後中、左），及傅聲遠之女傅崢嶸（後右）合影

1993 年，作者全家和德國學生馬丁全家與趙斌老師全家合影

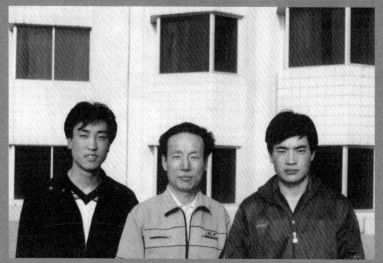

1993 年，作者與西安體院武術系弟子張永林（右）、
史儒林（左）合影

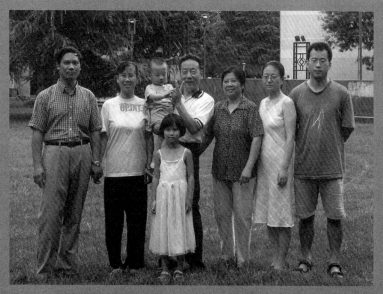

2006 年，作者全家與江西弟子鄭慶玲全家合影

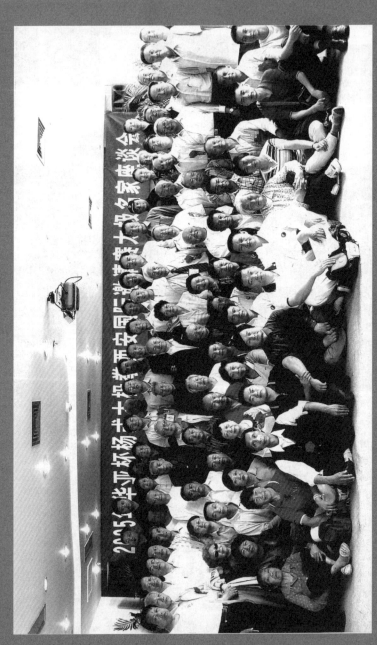

2005 年楊式太極拳西安國際邀請名家座談會合影，作者為主持人

　

　　什麼叫「譜」？《辭海》的解釋，就是按照事物的分類和系統而編成的表冊，或者用做示範、提供尋檢的圖書、樣本等，如年譜、家譜、棋譜、臉譜等。「太極拳譜」，首先指太極拳架、器械的動作名稱順序，其次指拳經、拳論及歌訣等。爲了區別，我們把前者統稱爲「拳械譜」，把後者稱爲「經論譜」。「拳械譜」又可分爲「拳架譜」和「器械譜」。

　　本書撰寫的「三譜」，即楊式太極拳的拳械譜、經論譜、傳人譜。其目的在於記載楊式太極拳流傳的歷史、現狀及其文化內涵，以便尋求其演變脈絡，並作爲學習和研究楊式太極拳的重要資料和基本依據。

　　筆者的恩師趙斌先生（1906—1999），是楊式太極拳親族傳人，對楊家軼事所知甚詳。由於他的關係，使我與楊式太極拳嫡傳宗師楊振基、楊振鐸、楊振國等前輩，及傅鍾文先生、傅聲遠師兄等多有接觸。二十多年來，我多次參加各種楊式太極拳邀請賽、聯誼會、名家座談會、連續數屆楊式太極拳第五代傳人聯誼會。

　　我們西安永年楊氏太極拳學會於 1991 年舉辦的海峽兩岸楊式太極拳交流大會，2005 年主辦的楊式太極拳西安國際邀請賽暨名家座談會，我都是主要聯繫人和主持者。

　　2004 年，我又應邀參與了《永年太極拳志》楊式拳械、推手和經論的編寫工作。所有這些，使我對楊式太極拳各個分支的拳架器械和傳人情況都有較多瞭解。特別是在籌備 2005 年西安楊式太極拳名家座談會期間，我用了將近一年時間聯繫、收集並編寫了大會資料，經擴充修改後，起名爲《楊式太極拳三譜匯眞》出版。

　　從一定意義上說，本書是一部史料性的專著，所引資料，儘量注明出處，傳人照片和簡介多由本人或其弟子親自提供。但是，拳械譜和經論譜的收集，難免缺漏，特別是傳人介紹，掛一漏萬，敬請同道諒解。然其系統性、眞實性和相對的全面性，筆者還是有一定自信的。

　　楊式太極拳嫡傳宗師楊振鐸先生爲本書題名。在中國武術界德高望重的徐才先生以及其他拳友、師兄爲筆者題詞。更多的拳友爲筆者提供各種資料，並對筆者的研究工作給予不同形式的幫助和支援，在此一併表示由衷的感謝。

　　　　　　　　　　　　　　　　路迪民

目　　錄

上篇　拳　械　譜

　　本部分是對楊式太極拳械名稱順序的簡略匯集，目的在於記載其流傳情況，尋求其演變脈絡，以作為太極拳練習和研究的基本資料之一。

一、楊式太極拳架

　　楊式太極拳架譜，即楊式太極拳架的動作名稱及順序，這是體現楊式太極拳基本面貌和基本特徵的重要標誌。本書收集了楊式太極拳各主要分支的拳架譜，就是要記載楊式太極拳不同時期的基本面貌，從而為楊式太極拳的流傳情況和演變過程提供一個基本的研究依據，也給大家全面了解和深入學習楊式太極拳提供一個系統的資料。

(一)楊式太極拳架概述

　　楊式太極拳的拳架，從楊祿禪到楊澄甫，經過三代研習，最後由楊澄甫先師定型。目前流傳的楊式拳架大致有三種類型：一是楊澄甫先師的定型拳架；二是早年流傳下來的各種老架；三是從早期拳架或楊澄甫定型拳架演變而成的拳架。楊澄甫先師的定型拳架，是傳統楊式太極拳的代表拳架，也是流傳最廣的楊式拳架。第二、三類拳架，可以統稱為楊式太極拳架的「分支」，它體現了楊式太極拳的廣泛性和豐富性。

　　楊式太極拳，歷來傳說並尊崇武當張三豐為太極拳祖師，屬於武當派。由張三豐數傳至王宗岳，王宗岳傳蔣發，蔣發傳陳長興，陳長興傳楊祿禪。楊澄甫先師在《太極拳體用本書·自序》中說：「陳長師，乃蔣先生發唯一

之弟子。」由此可見，楊祿禪向陳長興所學的太極拳，並非所謂「陳式老架」，而是陳長興向蔣發所學的太極拳。楊式太極拳的拳架名稱、拳架結構和演練風格，都與陳式太極拳有顯著差別，所以也不存在楊祿禪「改革簡化」陳式老架的問題。

楊式太極拳，也是面世最早的太極拳流派，其創始人楊祿禪，打破中國武術的保守陋習，把太極拳從永年傳播到北京，是近代太極拳的偉大開拓者。從清朝咸同年間至20世紀20年代，中國社會流傳的太極拳就是楊式太極拳，直到30年代才有流派之說。

楊式太極拳流傳下來的拳架主要是由37個基本動作組合而成，如攬雀尾、單鞭，提手上勢等，各分支動作名稱基本一致，差別不大，有些老架子的名稱多一些。這是識別楊式太極拳的方法之一。

楊式太極拳拳架結構，也就是「套路」的動作順序，各分支也基本一致。特別是楊澄甫先生積楊氏三代之傳授經驗，將楊式太極拳定型，楊氏現代傳人多數傳授的都是定型架。不過，早期傳授太極拳時，特別強調單個動作的練習，在「套路」編排上各有千秋，有的長一點，有的短一點。有的是一套架子，多種練法，還要進行單個動作的發勁練習；有的有多套架子，不同架子有不同練法。

這只是練功程序的差別，殊途同歸，不能以架子的多少論優劣。

以楊澄甫定型架為代表的楊式太極拳，其特點是：柔和緩慢，圓活連貫，舒展大方，鬆靜自然；身法中正，結構嚴謹，虛實分明，速度均勻；輕靈不浮，沉穩不僵，綿

裡藏針，柔中寓剛；內外相合，上下相隨，體用兼備，老幼咸宜。

楊式太極拳的拳架，從姿勢的高低或動作幅度分，有高架、中架、低架、大架、小架等；在演練速度上，有慢架、快架之別；從動作的實用性來分，有功架（或稱「練架」）、用架（或稱「技擊架」）之說。為了提高功力，有些分支還傳有各種站樁法，如無極樁、川字樁、馬步樁等。為了推手散手的應用，在練習慢架的同時，還進行各種單式的發勁練習，有些分支傳有一種專門練習發勁的套路，稱為「楊式炮捶」（與陳式炮捶沒有淵源關係）。各種用架、快架，則把發勁練習貫穿於拳架之中。

此外，還有三種含義的「太極長拳」：一是從連綿不斷、滔滔不絕的角度講，太極拳亦稱「長拳」，楊澄甫先師經常用「浩浩乎如馮虛御風，而不知其所止；飄飄乎如遺世獨立，羽化而登仙」來比喻「長拳」之說；二是楊澄甫先師所傳的一種尚未定型的用架，通稱為「太極長拳」；三是唐代許宣平所傳「三世七」太極拳（37式），亦稱「太極長拳」，楊式太極拳某些分支有傳。

實際上，任何一種傳統拳架，都可根據各人身體素質，採用高、中、低的姿勢演練，都是體用結合，具有技擊、健身、表演的三重功能。

太極拳還普遍被稱為「十三勢」或「十三式」，這不是指13個動作，而是指太極拳的技法有「八法」「五步」。「八法」指掤、捋、擠、按、採、挒、肘、靠，與八卦相合；「五步」指進步、退步、左顧、右盼、中定，與五行相合。有些分支，又把「十三勢」稱為「十三

丹」，其含義不是八法五步，而是指仿效十三種動物形象的練功方法。

在楊式太極拳的某些分支中，還吸收、流傳一些古代拳架，如「先天拳」「後天法」等。有些傳人在傳統套路的基礎上，為了各種需要，又自創各種簡化套路或競賽套路，甚至冠以己名，如「鄭子太極拳」「英杰快拳」等，但他們並不自外於楊式，這是楊式太極拳發展中的正常現象。

因為太極拳歷來以師徒傳授為主，沒有統一的分類標準，所以本書按照傳授系統，介紹楊式太極拳各個分支的拳架概況，必要時採用對比的方式，以便明確其差別和淵源關係。

（二）拳架動作名稱與八法五步釋義

楊式太極拳各式的名稱，是前輩們一代一代傳下來的。其命名方法，有象形取義者，有動作描述者，很少有人對動作名稱的含義進行解釋。最早也是比較經典的解釋，是楊健侯的弟子許禹生於 1921 年出版的《太極拳勢圖解》。王新午在其 1927 年出版的著作《太極拳法闡宗》中全部採用。茲將許禹生的解釋收錄於後。

1. 預備勢

凡拳路於演習之前，必有預備，以喚起全身注意。若警告其振作精神，從事練習，且致敬禮於參觀者之意。與體操之立正相同。太極拳以心意作用，運動筋肉，將練習時，必須精神專注，方克有濟，故預備勢於太極拳術中尤為重要。

2. 攬雀尾

取兩手持雀頭尾，而隨其旋轉上下之意。一名攬切尾。擬敵人之臂為雀尾，攬之以緩其前進之力，即乘勢前切，以擲之也。二說均可。

3. 單　鞭

單者，單手之意；鞭者，如鞭之擊人也。單式練習時，亦可改為雙手，同時向左右分擊，名雙鞭勢。

4. 提手上勢

提者，勁名。若提物向上也。一名上提手。

5. 白鶴亮翅

此式分展兩臂，斜開作鳥翼形。兩手兩足，皆一上一下，一伸一屈，如鶴之展翅，故名。華佗五禽經之鳥形，婆羅門導引術第四式之鶴舉，第十二式之鳳凰展翅，閩之鶴拳，均取此意也。習太極拳者，練此勢時，有斜展正展之別，實則一為展翅（斜），一為亮翅（正），可連續為之。

6. 摟膝拗步

摟膝者，即以手下摟膝蓋之意。拗步者，步名也，拳術家以進左足伸左手，進右足伸右手，謂之順步。反之，如出左足伸右手，出右足伸左手，謂之拗步。

7. 手揮琵琶

兩手相抱，如抱琵琶狀，故名。手揮者，兩手搖動如以指撫弦者然。

8. 搬攔捶

搬攔捶者，即用手搬開敵人而攔阻之，復用拳迎擊之稱。南人名拳為捶，此為太極拳五捶之一。

9. 如封似閉

封閉者，即格攔敵手之意，與岳氏連拳之雙推手、形意拳之虎形相同。

10. 十字手

十字手者，兩手腕交叉相搭，狀如十字，故名。凡兩式相連轉折不便者，均可加十字手，以資銜接。

11. 抱虎歸山

抱虎歸山者，擬敵為抱虎而擲之也，又名抱虎推山。當抱敵時，敵思逃遁，即乘勢用手前推也。兩說均可。

12. 肘底看捶

立肘時，肘之下曰肘底，看者，看守之意，一名肘下捶。

13. 倒攆猴

倒攆猴者，因猴遇人即前撲，先以手引之，乘其前撲，一方撤手，一方以手按其頭頂之意。一名倒趕後。即向後倒退，引敵趕來，隨以手乘勢襲擊之意。

14. 斜飛勢

此式如鳥之斜展兩翼而飛，故名。有左右兩式，但練左式，初習者每易斷勁，不如右式之順也。

15. 海底針

海底者，人體之穴名。海底針，即手向海底點刺之意。

16. 扇通背

扇通背者，擬脊椎骨為扇軸，兩臂為扇幅，如扇之分張狀。通背者，使脊骨之力，通於兩臂之謂也。

17. 撇身捶

撇身捶者，腰部後撇，使身折疊，復用腕進擊之謂。此為太極拳五捶之一。

18. 雲　手

雲手者，手之運動如雲之回旋盤繞之意。其左右手運行，與少林拳術之左右攀援手同。此式於太極拳中最為重要。

19. 高探馬

高探馬者，身體高聳，向前探出，如乘馬探身向前狀，故名。左高探馬，在右分腳前；右高探馬，在左分腳前。

20. 左右分腳

分腳者，即用腳向左右分踢之謂。

21. 轉身蹬腳

轉身蹬腳者，身向後轉，復以足踵前蹬也。

22. 進步栽捶

進步栽捶者，步向前進，同時將拳由上下擊，如栽植之狀，故名。為太極拳五捶之一。

23. 二起腳

二起腳者，左右腳連續起踢也。

24. 打虎勢

此式氣象凶猛，狀類打虎，故名。

25. 披身踢腳

披身踢腳者，身後傾作斜披勢，起腳前踢也。

26. 雙風貫耳

此式兩拳從側方貫擊兩耳，敏捷如風，故名。

27. 野馬分鬃

此式運動狀態如野馬奔馳，兩分手展，如馬之頭鬃左右分披，故名。

28. 玉女穿梭

此式先前進，次後轉，周行四隅，連續不絕，如織錦穿梭狀，故名。

29. 下　勢

下勢者，身體下降之意，故名。

30. 金雞獨立

此式一足立地，一足提起，手臂上揚作展翅，狀若金雞，故名。

31. 十字擺蓮腿

拳術名詞，以伸順拳，踢拗腿，為十字腿（如彈腿之第二路是）。旁踢為擺蓮腿，此式兼具，故名。

32. 摟膝指襠捶

此式於摟膝後，乘勢用拳進擊敵襠，故名。此為太極拳五捶之一。

33. 上步七星

拳術家以兩臂相挽，兩拳斜對，名七星勢。

34. 退步跨虎

拳術家以兩臂分張，兩手分作鈎掌，雙腿蹲屈，一足立地，一足提起，足尖點地，名跨虎勢。此式與上步七星有聯合練習之必要。

35. 轉身擺蓮

轉身，動作名，轉身擺蓮者，轉身蓄勢，藉起擺蓮腿也。

36. 彎弓射虎

此式取人在馬上彎弓下射之意，故名。

37. 合太極

此為太極拳路練畢還原之意，故名。

以上 37 式，並未包含所有流傳拳架的全部動作名稱，但主要的部分都有了。對於動作名稱的解釋，也有別的說法，下面作幾點說明。

1. 關於預備勢，很多老師都對此式特別強調。其意義，除了喚起注意、振作精神之外，還從太極拳的根本要領「靜」字來考慮。由靜入動，動中有靜，在以後的動作中都要注意鬆靜自然。還有從哲理上分析，由「無極」而「太極」，由「無」到「有」。王宗岳《太極拳論》云：「太極者，無極而生，陰陽之母也。動之則分，靜之則合。」「預備勢」就是「無極」，由「預備勢」到「起勢」，就是「無極」生「太極」，始分陰陽，而且在整個套路中，都存在著陰陽雙方的動態平衡和協調，千變萬化，不離太極，也就是不能離開動靜、虛實、開合、進退、內外等等對立面的統一。

2. 關於攬雀尾，有人說「攬雀尾」一式是從陳式太極拳之「懶扎衣」而來，並說楊祿禪不通文墨，把「懶扎衣」按照諧音誤讀成「攬雀尾」，這是不符合事實的。楊祿禪三下陳家溝十多年，不可能連陳家溝的語言都沒有聽懂。楊式早期的拳架中，不但有「攬雀尾」，還有「雀起尾」，都是把對方或自己的手臂比喻為雀頭或雀尾。永年賈治祥老師所傳楊班侯小架太極拳，攬雀尾的姿勢特別像

捉住鳥頭和鳥尾的形象。也有人說，「攬雀尾」一名「攔切尾」，含截切之意。「攬雀尾」與「懶扎衣」的做法也有明顯差別，除了左掤式，還有右掤、捋、擠、按等動作。所以楊式太極拳的「攬雀尾」與陳式太極拳的「懶扎衣」是毫不相干的。

3. 有人認為，現代傳人對拳名的理解，多從用法上看，而早期含義多取象於道，符合易理，體象皆合。比如早期的「攬雀尾」，分左右「攔勁」和「切勁」，二者為之「合勁」，與現在的「手揮琵琶」和「提手上勢」相似。「手揮琵琶」，左手在前含「切勁」，右手在後含「攔勁」，「提手上勢」與此相反。再接「單鞭」，兩動作的形象相合，即為雙魚形兩儀之象，畫了一個太極圖，「單鞭」亦稱「丹變」。諸如此類，尚需繼續研究。

太極拳亦稱「十三勢」，是指太極拳的技法有「八法、五步」，合「八卦、五行」。王宗岳《太極拳論》云：「十三勢者，掤捋擠按採挒肘靠，此八卦也。進步退步左顧右盼中定，此五行也。合而言之，曰十三勢。」

然而，八卦有「先天八卦」和「後天八卦」之別。先天八卦是以「乾坤坎離」為四正方向，後天八卦是以「坎離震兌」為四正方向。它們和「八法五步」的對應關係也不同，由此引用的王宗岳《太極拳論》也不同。

八法與先天八卦的對應關係為：

掤、捋、擠、按、採、挒、肘、靠
乾、離、坎、坤、巽、震、兌、艮

許禹生著《太極拳勢圖解》（1921 年）、楊澄甫著《太極拳使用法》（1931 年）及《太極拳體用全書》

（1934 年）、陳炎林著《太極拳刀劍杆散手合編》（1943
年），均取此種對應關係。凡取此種對應關係者，所錄王
宗岳《太極拳論》之「十三勢」一段為：「掤捋擠按，即
乾坤坎離，四正方也；採挒肘靠，即巽震兌艮，四斜角
也。」

　　八法與後天八卦的對應關係為：

　　　掤、捋、擠、按、採、挒、肘、靠
　　　坎、離、震、兌、乾、坤、艮、巽

　　陳微明著《太極拳術》（1925 年）、姚馥春和姜容樵
著《太極拳講義》（1930 年），即取此種對應關係。凡取
此種對應關係者，所錄王宗岳《太極拳論》之「十三勢」
一段為：「掤捋擠按，即坎離震兌，四正方也；採挒肘
靠，即乾坤艮巽，四斜角也。」究竟王宗岳原著是怎麼寫
的，已不得而知。

　　然而，在楊式家傳《太極拳老譜》中，《八門五步》
是將八法與後天八卦對應，但個別字的對應關係和上述不
同。其對應關係為：

　　　掤、捋、擠、按、採、挒、肘、靠
　　　坎、離、兌、震、巽、乾、坤、艮

　　「五步」與「五行」的對應關係，是以進步為火
（南），退步為水（北），左顧為木（東），右盼為金
（西），中定為土（中央）。這是因為太極拳都是面南練
功，進步向南，南屬火；退步向北，北屬水；左邊為東屬
木，右邊為西屬金，中央屬土。

　　圖 1 為「八法五步」分別與先天八卦和後天八卦的對
應圖，其中，後天八卦的對應關係從陳微明。

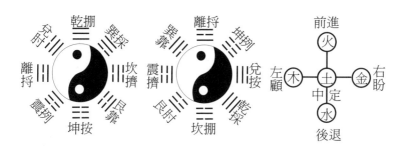

**圖 1　八法五步與先天八卦（左）、後天八卦（中）
　　　及五行（右）的對應圖**

　　八法五步與八卦五行不但包含「方位」的對應，而且包含生剋關係的對應，即各種技法的相互制約關係，其來源是傳統的五行生剋學說：金生水，水生木，木生火，火生土，土生金；金剋木，木剋土，土剋水，水剋火，火剋金。八法五步的生剋關係，既沒有確定的看法，也不可能完全符合太極拳的技擊實踐。

　　太極拳的技法是千變萬化的，不可能用五種簡單的生剋關係加以概括。我們只能用陰陽對立轉化的理論核心來指導實踐，生搬硬套，找捷徑，就會步入歧途。

　　太極「八法」的含義，各家解釋不盡一致。以下按照較為普遍的看法略加解釋。

1. 掤：即用自己的手臂承載對方來勁之法。

　　掤，字典音「bīng（兵）」，意為「箭筒的蓋子」，作為太極拳用語，讀「péng（朋）」。它是一種運轉過程應該始終保持的「內勁」，也是一種發勁方式。許禹生說：「掤，捧也，上承之意，膨也。如蓄氣於皮球中，用

力按之，則此按彼起，膨滿不已，令力不得下落也。」推
手講究「掤勁不丟」，就是要在與對方粘連黏隨的過程
中，始終以掤勁探測、掌握對方虛實，從而做到反應靈
敏，得機得勢，緩急相宜，隨機萬變。因此，掤不是硬頂
硬抗，要外柔內剛，不丟不頂，富有彈性，蓄發有備，守
可以自保，攻可以制勝。

推手《八要》云：「掤要撐。」手臂要撐圓，不可過
分彎曲，特別要注意鬆肩沉肘，但腋下要含蓄，肘不貼
肋。

**2. 捋法：即用單手或雙手黏住對方腕與肘，引進
落空並順勢發勁之法。也把橫向引化稱爲捋。**

捋，讀「lǚ（呂）」，這是一種常見的化勁，是以柔
克剛、四兩撥千斤的典型技法。掤的方向是向前，捋是向
側後。對方要攻擊我的重心，我雙手黏住其肘腕，把對方
來勁引向自己的側後方，順勢發勁，就會使對方的力加上
自己的力，把對方向側後方拋出。對方的來力愈大，摔得
愈遠愈重。捋的路線，要按對方來勁靈活掌握。可走上
線，可走中線，亦可走下線。

對方往往是以「按」勁向我推來，我順勢借力，用捋
勁將其發出，所以說「捋可破按」。

捋要輕柔順勢，不可頂抗，關鍵是要邊捋邊引化，使
對方來勁離開我之重心，因而必須注意以腰爲軸，腰鬆、
肘柔、胯活，隨敵勁轉身，使對方好像水上踩葫蘆一樣，
立即「滑」過去。引化過程，仍要保持掤勁不丟，待敵勢
背時，再用捋勁將其發出，所以說「掤捋相連」。

3. 擠法：即用前臂或手背擠向對方，使其失去平衡的技法。通常用另一手在擠手內側助力。

擠法，是在自己受到對方捋勁時常用的技法。擠的手法都是手背向著對方，對方要把我向側面捋，我可以向前擠；對方把我向他的後面捋，我可以向他的側面擠。總之，我的著力方向與對方著力方向垂直，就會破壞對方的捋勁，造成我順人背之勢，所以說「擠可破捋」。

4. 按法：即用手指手掌接觸對方向前或向下推按之法。

按法有雙手按和單手按之分，雙手按多以雙手按對方一臂之腕部和肘部，也可按對方雙臂。擠是手背向著對方，按是手心向著對方。

《十八在訣》云：「按在腰攻。」要以腰為主，兩手或一手起支撐作用，單靠上肢的屈伸是沒有威力的。按時要注意虛領頂勁，氣沉丹田，立身要正，尾閭收住，以腰勁帶全身，上下相隨，周身一體。

5. 採法：即用手採執對方指、腕、肘、肩等活關節，以控制對方之法。

採，是「拿」的一種方式，可用於牽制和發放。分單手採和雙手採。採前要輕，採時要快，使對方不易察覺，發勁時要憑腰腿的旋轉進退起落，以輕巧敏快取勝。

太極拳的採法相當豐富，它包含許多擒拿手法。採法與挒法結合，不僅可以巧妙控制對方，甚至可傷筋動骨，

閉穴拿脈，必須愼重使用。

6. **捌法：就是扭轉對方腕、肘、肩等活關節的技法，或以手背橫擊之法。**

捌，音「liè（列）」，《集韻》解曰：「捌，捩也。」「捩」，有扭轉、回旋、折斷、揉搓諸意。許禹生、孟乃昌等楊式太極拳名家亦稱：「捌，捩也，拗也。」「扭轉、轉移之意。」但在楊式太極拳某些著作中，以手背橫擊為「捌」。此二者亦有相通之處，前者含義較為廣泛。

捌法的名目較多，如單手捌、雙手捌、正捌、反捌、橫捌等。其原理相同，都是要使對方關節旋轉失去平衡。最典型的方法就是一手托對方肘底，一手壓腕，相對擰扭其肩肘關節，使其傾跌。捌時先鬆後緊，身體要和雙手配合。腰似螺絲力，發勁如驚雷。但在運用中要掌握分寸，防止傷人。

7. **肘法：即以肘部前擊或用肘部化引的技法。**

肘法常在兩人身體接近時採用，它的爆發力強，打擊人體要害部位，重者可致命，必須愼用。俗話說：「寧挨一拳，不挨一肘。」在推手時必須存在用肘的意識，並要防止對方用肘，注意管住、封住對方的肘，以便保持全面的攻防能力。

肘法不僅可以用肘向前撞擊，還可用肘纏繞、橫頂、斜捋等，用肘時要與腰胯身緊密配合。遇到對方封住我的肘時，可隨時改用拳擊或肩靠。

8. 靠法：即以肩、背進擊和發放的技法。

靠法有多種，如丁字靠、一字靠、雙分靠、背折靠等，一般以肩部靠擊對方胸部，在靠近對方時使用，所謂「遠拳、近肘、貼身靠」。「大捋」推手有明顯的靠法應用，亦稱「大捋大靠」或「捋靠推手」。

運用靠法，要在得機得勢時，以肩對胸，氣沉丹田，肩胯腿腳協調，整體發出彈力，有推山入海之勢。使用時常配合以哼哈之聲，產生提勁。靠法力大勢猛，易造成傷害，練習時要特別注意。

在某些太極拳著作中，流傳有《八法釋義歌訣》一篇，作者不詳。楊式傳人汪永泉、孟乃昌著作皆有收錄。1981 年香港出版的《吳家太極拳》，則把此訣列為拳譜之首。全文見本書中篇「經論譜」。

太極拳技法除「八法」之外，還有太極「五步」：前進、後退、左顧、右盼、中定。雖然名為「五步」，實則超過「步」的範疇。有人認為，前進、後退是步法，左顧、右盼是眼法，中定是身法，亦不盡然。進、退，不但包括步子的進退，而且包括身體和手肘的進退；顧、盼，不但包括眼神的顧盼，而且包括腰腿手肘的顧盼；中定更是所有技法的核心。

1. 進 法

在推手中有兩大作用：一是移動重心，粘連黏隨，始終保持自身的動態平衡；二是配合八法，協助發勁。「進人先進身，手腳齊到方為真。」「手腳意氣齊向前，發人

如彈丸。」有人推手發勁時，常將前足再上前跟進，稱為「填坑」。「填一尺，發一丈。」有時也配合勾腳、封腿、掛膝等動作。

進法用於拳架，要求邁步似貓行，輕靈沉穩。用於推手，仍然如此。

2.退　法

作用包括防禦和進攻兩個方面。防禦是積極防禦，不是消極防禦，可用於引進落空，亦可邊退邊打。如倒攆猴，就是在退中打。有進必有退，要在後退中實現得機得勢，以退為攻。

退法還常用於絆擊對方，一般走弧形，在退中用腳鉤掛。應用時，要虛實分明，旋轉自如，周身一體，合氣不散，方可成功。

3.左顧和右盼

就是在練拳架時，眼神不但要有主要的注視方向，還要顧及身體的兩側，特別是要顧及動作運行的方向，所謂「以眼領手」「以眼領身」。推手時也應這樣，但是情況更複雜一些，不但要「注視」，而且要「防護」。

一是要注視對方的眼神，由對方的眼神判斷其動作方向；二是要注視和防護自身的兩側。不僅要有眼的顧盼，而且要有腰腿手肘的顧盼，上下相隨，左右協調，始終保持身體的輕靈沉著和動態平衡。

拳論云：「顧在三前，盼在七星。」這裡的「顧、盼」，都是照顧和防護之意。「三前」，即眼前、手前、腳

前;「七星」，即肩、肘、膝、胯、頭、手、足七個部位。

4. 中 定

是太極推手的核心。所有技法，歸根結底，就是要保持自己的中定，破壞對方的中定。失去「中」，就失去穩定性，就叫做「背」。

站樁是靜態平衡，拳架練習是動態平衡，但它是自身的動態平衡。推手則是在雙方相互作用中的動態平衡，比自身的動態平衡難度更大。

比如，弓步前推勢，在盤架子時，前腳承擔的重量大，可稱為「實腿」，後腳承擔的重量小，可稱為「虛腿」。但在推手中，如果我要雙手向前發勁，對方必然對我有一個反作用力，我的後腿必然要加大蹬力，以便保持動態平衡。這時，後腿的蹬力要比前腿的支撐力大得多，所以後腿成了「實腿」，前腿則為「虛腿」。這種虛實變化，要隨著雙方作用力的變化而不斷調整，稍有差異，就會失「中」。

中定之法，一是要氣沉丹田，下盤穩健;二是要以腰為軸，靈活轉變。要讓對方找不到我的「中」，「人不知我，我獨知人」，才能立於不敗之地。

(三)楊澄甫先師的定型拳架

楊澄甫先師的定型拳架，是楊氏三代研習的結晶，也是目前流傳最廣的楊式太極拳架。國家體委創編的 24 式太極拳、88 式太極拳、48 式太極拳，都是以楊澄甫先師的定型拳架為基礎而簡化、整理或創編的。楊澄甫先師的後人、弟子，都以先師的定型拳架為首要傳授內容。

　　但是，楊式太極拳的定型拳架到底有多少式？對於同樣的套路，各位老師說法不一。這是由於早期的太極拳譜只列名稱順序，不排順序號，後人在拳式分合方面也有所不同。如楊振銘、趙斌、傅鍾文等分為 85 式，楊振基先生分為 91 式，楊振鐸先生分為 103 式，實際內容並無差別。

　　筆者以為，楊澄甫先師的定型拳架，應該以先師所著《太極拳使用法》（1931 年）和《太極拳體用全書》（1934 年）的記載為準。雖然分多少式不是什麼大問題，但是作為學術研究，對先師著作中原有的拳譜面貌加以分析，是有必要的。

1. 楊澄甫定型架動作名稱順序表

　　《太極拳使用法》，有動作名稱表，但無順序號。名稱表的標題為《太極拳十三式》，最後寫「以上太極拳名稱三十七，全套七十八個姿勢完」。但從後面的動作圖解可見，該名稱表在「左右打虎勢」之前漏掉了「進步搬攔捶」和「右蹬腳」兩個名稱，實際為八十式，與陳微明按楊澄甫口授所著《太極拳術》的動作名稱相同。

　　《太極拳體用全書》無動作名稱表，只按順序進行了動作圖解。其動作名稱順序與《太極拳使用法》基本一致，但在第二個「手揮琵琶勢」後多了一個「左摟膝拗步」，實際為八十一式，說明先師有一點改動。

　　下面以《太極拳使用法》的動作名稱表為基礎，參考《太極拳體用全書》，列出楊式太極拳定型架的動作名稱（表 1），並附以校勘說明。為了校勘方便，筆者加了順序號。

表1 楊式太極拳定型架動作名稱順序

1. 太極拳起勢	28. 單 鞭	55. 金雞獨立
2. 攬雀尾	29. 高探馬	56. 左右倒攆猴
3. 單 鞭	30. 左右分腳	57. 斜飛勢
4. 提手上式	31. 轉身左蹬腳	58. 提手上式
5. 白鶴亮翅	32. 左右摟膝拗步	59. 白鶴亮翅
6. 左摟膝拗步	33. 進步栽捶	60. 左摟膝拗步
7. 手揮琵琶式	34. 翻身撤身捶	61. 海底針
8. 左右摟膝拗步	35. 進步搬攔捶	62. 扇通背
9. 手揮琵琶式	36. 右蹬腳	63. 轉身白蛇吐信
10. 左摟膝拗步	37. 左右打虎式	64. 進步搬攔捶
11. 進步搬攔捶	38. 回身右蹬腳	65. 上步攬雀尾
12. 如封似閉	39. 雙風貫耳	66. 單 鞭
13. 十字手	40. 左蹬腳	67. 左右雲手
14. 抱虎歸山	41. 轉身右蹬腳	68. 單 鞭
15. 肘底看捶	42. 進步搬攔捶	69. 高探馬穿掌
16. 左右倒攆猴	43. 如封似閉	70. 轉身十字腿
17. 斜飛勢	44. 十字手	71. 進步指襠捶
18. 提手上式	45. 抱虎歸山	72. 上步攬雀尾
19. 白鶴亮翅	46. 斜單鞭	73. 單鞭下勢
20. 左摟膝拗步	47. 左右野馬分鬃	74. 上步七星
21. 海底針	48. 上步攬雀尾	75. 退步跨虎
22. 扇通背	49. 單 鞭	76. 轉身擺蓮
23. 撤身捶	50. 玉女穿梭	77. 彎弓射虎
24. 進步搬攔捶	51. 上步攬雀尾	78. 進步搬攔捶
25. 上步攬雀尾	52. 單 鞭	79. 如封似閉
26. 單 鞭	53. 左右雲手	80. 十字手
27. 左右雲手	54. 單鞭下式	81. 合太極

【校勘】

以下對《太極拳使用法》（下稱《用法》）和《太極拳體用全書》（下稱《全書》）兩書動作名稱不同者加以說明。《用法》中的「動作名稱表」與內文的動作說明或照片名稱也不完全相同。《全書》沒有名稱表，只有動作說明，照片也不寫名稱。

1. 第 1 式，《用法》名稱表為「太極起勢」，動作說明為「太極拳起勢預備」，照片名稱為「起勢預備勢」，《全書》稱「太極拳起勢」。從《全書》。

2. 第 5、19、59 式，《用法》稱「白鶴亮翅」，《全書》中「亮」為「晾」。從《用法》。

3. 第 6 式，《用法》稱「摟膝拗步」，《全書》稱「左摟膝拗步」。從《全書》。

4. 第 8 式，《用法》稱「左右摟膝拗步三個」，因為「左右倒攆猴」「左右雲手」均不寫幾個，故此式只稱「左右摟膝拗步」。

5. 第 10 式，「左摟膝拗步」，《用法》無該式，《全書》多了這一個動作，是先師晚年所增，楊氏後人所傳拳架中均有此式，故從《全書》。

6. 第 15 式「肘底看捶」，及後面的「撇身捶」「搬攔捶」「栽捶」「指襠捶」，《用法》名稱表中「捶」均為「錘」。《全書》均為「捶」。從《全書》。

7. 第 16 式，《用法》稱「左右倒攆猴」，《全書》只寫「倒攆猴」。從《用法》。

8. 第 17 式，《用法》稱「斜飛式」，《全書》為「斜

飛勢」。從《全書》。

9. 第 20 式，《用法》稱「左摟膝拗步」，《全書》為「摟膝拗步」。從《用法》。

10. 第 22、62 式，《用法》名稱表為「山通臂」，動作及圖片說明另有「山通背」「扇通背」「扇通臂」三種寫法。《全書》為「扇通背」。從《全書》。

11. 第 24、42、64、78 式，《用法》名稱表均為「上步搬攔錘」，動作及圖片說明為「進步搬攔錘」。《全書》為「進步搬攔捶」。從《全書》。

12. 第 25、48、51、65、72 式，《用法》有「攬雀尾」「上步攬雀尾」「進步攬雀尾」「上勢攬雀尾」四種寫法，《全書》寫「上步攬雀尾」或「攬雀尾」。現統一用「上步攬雀尾」。

13. 第 27、53、67 式，《用法》「左右雲手」的「雲」字帶「扌」旁，現改為「雲」。

14. 第 31 式，《用法》名稱表及《全書》均稱「轉身蹬腳」，《用法》動作說明為「左轉身蹬腳」，圖片說明為「左蹬腳」。現按照其他動作名稱之通例，改為「轉身左蹬腳」。

15. 第 34 式，《用法》名稱表為「翻身二起」，動作說明為「翻身撇身捶」，圖片為「撇身捶」。《全書》為「翻身撇身捶」。從《全書》。

16. 第 35、36 式，《用法》名稱表沒有這兩個動作，但在動作說明中有此兩式，《全書》亦有此兩式，說明是《用法》名稱表的遺漏，故應列入。

17. 第 37 式，《用法》名稱表為「左右披身伏虎

式」，動作及圖片說明分別稱為「左打虎式」和「右打虎式」，《全書》亦如此，故取「左右打虎式」。

18. 第 38 式，《用法》名稱表為「回身蹬腳」，《全書》稱「回身右蹬腳」。從《全書》。

19. 第 41 式，《用法》為「轉身右蹬腳」，《全書》稱「轉身蹬腳」。從《用法》。

20. 第 54、73 式，《用法》名稱表為「單鞭下勢」和「單鞭下式」，動作說明為「單鞭下式」，圖片說明為「單鞭坐下式」《全書》為「單鞭下勢」，從《全書》。

21. 第 57 式，《用法》及《全書》均為「斜飛式」，現按《全書》第 17 式改為「斜飛勢」。

22. 第 60 式，《用法》及《全書》均為「摟膝拗步」，現按《全書》第 6 式改為「左摟膝拗步」。

23. 第 63 式，《用法》為「白蛇吐信」，動作說明為「轉身白蛇吐信」，《全書》為「轉身白蛇吐信」，從《全書》。

24. 第 69 式，《用法》為「高探馬代穿掌」，《全書》為「高探馬穿掌」。從《全書》。

25. 第 70 式，《用法》名稱表為「轉身十字腿」，動作和圖片說明為「十字單擺蓮」，《全書》為「十字腿」。從《用法》名稱表。

26. 第 74 式，《用法》名稱表為「上步七星錘」，動作和圖片說明為「上步七星」，《全書》為「上步七星」。從《全書》。

27. 第 75 式，《用法》為「退步跨虎式」，《全書》為「退步跨虎」。從《全書》。

28. 第 76 式，《用法》為「轉身雙擺蓮」，《全書》為「轉身擺蓮」。從《全書》。

29. 第 81 式，《用法》為「合太極」，《全書》為「合太極勢」。從《用法》。

2. 其他幾種動作組合之比較

楊澄甫主要傳人所傳定型架，在動作組合上，與上述名稱表有所不同。楊振銘、趙斌、傅鍾文所傳為 85 式[1][2][3]，楊振基所傳為 91 式[4]，楊振鐸所傳為 103 式[5]。由於傅鍾文所著《楊式太極拳》是國家體委組織出版的，流傳較廣，所以人們習慣把楊式傳統套路稱為「85 式」。

下面將這幾個親族傳人的拳架動作名稱與表 1 對比於後（表 2），其中，趙斌與傅鍾文所傳相同。限於篇幅，楊澄甫其他弟子所傳從略。

[1] 謝秉中. 中國太極拳的學與術：2 版. 香港：香港世澤出版公司，1996：150.

[2] 趙斌，趙幼斌，路迪民. 楊氏太極拳真傳. 北京：北京體育大學出版社，2001：6-9.（繁體字版—台北：大展出版社）

[3] 傅鍾文，周元龍，顧留馨. 楊式太極拳. 北京：人民體育出版社，1963：7-8.（繁體字版—台北：大展出版社）

[4] 楊振基，嚴翰秀. 楊澄甫式太極拳. 南寧：廣西民族出版社，1996：18-22.

[5] 楊振鐸. 楊氏太極拳·劍·刀. 太原：山西科學技術出版社，1992：11-13.（繁體字版—台北：大展出版社）

表 2　傳統楊式太極拳動作名稱比較

楊澄甫傳 （81 式）	楊振銘傳 （85 式）	楊振基傳 （91 式）	楊振鐸傳 （103 式）	趙斌傳鍾文傳 （85 式）
1. 太極拳起勢	1. 預備式	1. 太極拳起勢	1. 預備勢	1. 預備式
	2. 起　勢		2. 起　勢	2. 起　勢
2. 攬雀尾	3. 攬雀尾	2. 攬雀尾	3. 攬雀尾	3. 攬雀尾
3. 單　鞭	4. 單　鞭	3. 單　鞭	4. 單　鞭	4. 單　鞭
4. 提手上式	5. 提手上勢	4. 提手上式	5. 提手上勢	5. 提手上勢
5. 白鶴亮翅	6. 白鶴亮翅	5. 白鶴晾翅	6. 白鶴晾翅	6. 白鶴亮翅
6. 左摟膝拗步	7. 左摟膝拗步	6. 左摟膝拗步	7. 左摟膝拗步	7. 左摟膝拗步
7. 手揮琵琶式	8. 手揮琵琶	7. 手揮琵琶式	8. 手揮琵琶	8. 手揮琵琶
8. 左右摟膝拗步	9. 左右摟膝拗步	8. 左摟膝拗步	9. 左摟膝拗步	9. 左右摟膝拗步
		9. 右摟膝拗步	10. 右摟膝拗步	
		10. 左摟膝拗步	11. 左摟膝拗步	
9. 手揮琵琶式	10. 手揮琵琶	11. 手揮琵琶式	12. 手揮琵琶	10. 手揮琵琶
10. 左摟膝拗步	11. 左摟膝拗步	12. 左摟膝拗步	13. 左摟膝拗步	11. 左摟膝拗步
11. 進步搬攔捶	12. 進步搬攔捶	13. 進步搬攔捶	14. 進步搬攔捶	12. 進步搬攔捶
12. 如封似閉	13. 如封似閉	14. 如封似閉	15. 如封似閉	13. 如封似閉
13. 十字手	14. 十字手	15. 十字手	16. 十字手	14. 十字手
14. 抱虎歸山	15. 抱虎歸山	16. 抱虎歸山	17. 抱虎歸山	15. 抱虎歸山
15. 肘底看捶	16. 肘底捶	17. 肘底看捶	18. 肘底看捶	16. 肘底看捶
16. 左右倒攆猴	17. 左右倒攆猴	18. 倒攆猴	19. 左倒攆猴	17. 左右倒攆猴
			20. 右倒攆猴	
			21. 左倒攆猴	
17. 斜飛勢	18. 斜飛勢	19. 斜飛式	22. 斜飛勢	18. 斜飛式
18. 提手上式	19. 提手上勢	20. 提手上式	23. 提手上勢	19. 提手上勢
19. 白鶴亮翅	20. 白鶴亮翅	21. 白鶴晾翅	24. 白鶴晾翅	20. 白鶴亮翅
20. 左摟膝拗步	21. 左摟膝拗步	22. 左摟膝拗步	25. 左摟膝拗步	21. 左摟膝拗步
21. 海底針	22. 海底針	23. 海底針	26. 海底針	22. 海底針
22. 扇通背	23. 扇通背	24. 扇通背	27. 扇通臂	23. 扇通背
23. 撤身捶	24. 撤身捶	25. 撤身捶	28. 轉身撤身捶	24. 撤身捶
24. 進步搬攔捶	25. 進步搬攔捶	26. 進步搬攔捶	29. 進步搬攔捶	25. 進步搬攔捶

<div align="right">續表</div>

楊澄甫傳 （81 式）	楊振銘傳 （85 式）	楊振基傳 （91 式）	楊振鐸傳 （103 式）	趙斌傳鍾文傳 （85 式）
25. 上步攬雀尾	26. 上步攬雀尾	27. 上步攬雀尾	30. 上步攬雀尾	26. 上步攬雀尾
26. 單　鞭	27. 單　鞭	28. 單　鞭	31. 單　鞭	27. 單　鞭
27. 左右雲手	28. 雲　手	29. 雲　手	32. 左右雲手㈠	28. 雲　手
			33. 左右雲手㈡	
			34. 左右雲手㈢	
28. 單　鞭	29. 單　鞭	30. 單　鞭	35. 單　鞭	29. 單　鞭
29. 高探馬	30. 高探馬	31. 高探馬	36. 高探馬	30. 高探馬
30. 左右分腳	31. 左右分腳	32. 右分腳	37. 右分腳	31. 左右分腳
		33. 左分腳	38. 左分腳	
31. 轉身左蹬腳	32. 轉身蹬腳	34. 轉身蹬腳	39. 轉身左蹬腳	32. 轉身蹬腳
32. 左右摟膝拗步	33. 左右摟膝拗步	35. 左摟膝拗步	40. 左摟膝拗步	33. 左右摟膝拗步
		36. 右摟膝拗步	41. 右摟膝拗步	
33. 進步栽捶	34. 進步栽捶	37. 進步栽捶	42. 進步栽捶	34. 進步栽捶
34. 翻身撇身捶	35. 翻身撇身捶	38. 翻身撇身捶	43. 轉身撇身捶	35. 翻身撇身捶
35. 進步搬攔捶	36. 進步搬攔捶	39. 進步搬攔捶	44. 進步搬攔捶	36. 進步搬攔捶
36. 右蹬腳	37. 右蹬腳	40. 右蹬腳	45. 右蹬腳	37. 右蹬腳
37. 左右打虎式	38. 左打虎式	41. 左打虎式	46. 左打虎勢	38. 左打虎式
	39. 右打虎式	42. 右打虎式	47. 右打虎勢	39. 右打虎式
38. 回身右蹬腳	40. 回身右蹬腳	43. 回身右蹬腳	48. 回身右蹬腳	40. 回身右蹬腳
39. 雙風貫耳	41. 雙峰貫耳	44. 雙風貫耳	49. 雙峰貫耳	41. 雙峰貫耳
40. 左蹬腳	42. 左蹬腳	45. 左蹬腳	50. 左蹬腳	42. 左蹬腳
41. 轉身右蹬腳	43. 轉身右蹬腳	46. 轉身右蹬腳	51. 轉身右蹬腳	43. 轉身右蹬腳
42. 進步搬攔捶	44. 進步搬攔捶	47. 進步搬攔捶	52. 進步搬攔捶	44. 進步搬攔捶
43. 如封似閉	45. 如封似閉	48. 如封似閉	53. 如封似閉	45. 如封似閉
44. 十字手	46. 十字手	49. 十字手	54. 十字手	46. 十字手
45. 抱虎歸山	47. 抱虎歸山	50. 抱虎歸山	55. 抱虎歸山	47. 抱虎歸山
46. 斜單鞭	48. 斜單鞭	51. 斜單鞭	56. 斜單鞭	48. 斜單鞭
47. 左右野馬分鬃	49. 野馬分鬃	52. 野馬分鬃右式	57. 右野馬分鬃	49. 野馬分鬃
		53. 野馬分鬃左式	58. 左野馬分鬃	

續表

楊澄甫傳 （81式）	楊振銘傳 （85式）	楊振基傳 （91式）	楊振鐸傳 （103式）	趙斌傅鍾文傳 （85式）
		54. 野馬分鬃右式	59. 右野馬分鬃	
48. 上步攬雀尾	50. 攬雀尾	55. 攬雀尾	60. 攬雀尾	50. 攬雀尾
49. 單　鞭	51. 單　鞭	56. 單　鞭	61. 單　鞭	51. 單　鞭
50. 玉女穿梭	52. 玉女穿梭	57. 玉女穿梭	62. 玉女穿梭	52. 玉女穿梭
51. 上步攬雀尾	53. 攬雀尾	58. 攬雀尾	63. 攬雀尾	53. 攬雀尾
52. 單　鞭	54. 單　鞭	59. 單　鞭	64. 單　鞭	54. 單　鞭
53. 左右雲手	55. 雲　手	60. 雲　手	65. 左右雲手(一)	55. 雲　手
			66. 左右雲手(二)	
			67. 左右雲手(三)	
54. 單鞭下勢	56. 單　鞭	61. 單　鞭	68. 單　鞭	56. 單　鞭
	57. 下　勢	62. 單鞭下勢	69. 下　勢	57. 下　勢
55. 金雞獨立	58. 金雞獨立	63. 金雞獨右式	70. 左金雞獨立	58. 金雞獨立
		64. 金雞獨左式	71. 右金雞獨立	
56. 左右倒攆猴	59. 左右倒攆猴	65. 倒攆猴	72. 左倒攆猴	59. 左右倒攆猴
			73. 右倒攆猴	
			74. 左倒攆猴	
57. 斜飛勢	60. 斜飛勢	66. 斜飛式	75. 斜飛勢	60. 斜飛式
58. 提手上式	61. 提手上勢	67. 提手上式	76. 提手上勢	61. 提手上勢
59. 白鶴亮翅	62. 白鶴亮翅	68. 白鶴晾翅	77. 白鶴晾翅	62. 白鶴亮翅
60. 左摟膝拗步	63. 左摟膝拗步	69. 左摟膝拗步	78. 左摟膝拗步	63. 左摟膝拗步
61. 海底針	64. 海底針	70. 海底針	79. 海底針	64. 海底針
62. 扇通背	65. 扇通背	71. 扇通背	80. 扇通臂	65. 扇通背
63. 轉身白蛇吐信	66. 轉身白蛇吐信	72. 轉身白蛇吐信	81. 轉身白蛇吐信	66. 轉身白蛇吐信
64. 進步搬攔捶	67. 搬攔捶	73. 進步搬攔捶	82. 進步搬攔捶	67. 搬攔捶
65. 上步攬雀尾	68. 攬雀尾	74. 攬雀尾	83. 上步攬雀尾	68. 攬雀尾
66. 單　鞭	69. 單　鞭	75. 單　鞭	84. 單　鞭	69. 單　鞭
67. 左右雲手	70. 雲　手	76. 雲　手	85. 左右雲手(一)	70. 雲　手
			86. 左右雲手(二)	
			87. 左右雲手(三)	

續表

楊澄甫傳 （81 式）	楊振銘傳 （85 式）	楊振基傳 （91 式）	楊振鐸傳 （103 式）	趙斌傅鍾文傳 （85 式）
68. 單 鞭	71. 單 鞭	77. 單 鞭	88. 單 鞭	71. 單 鞭
69. 高探馬穿掌	72. 高探馬穿掌	78. 高探馬穿掌	89. 高探馬穿掌	72. 高探馬帶穿掌
70. 轉身十字腿	73. 十字腿	79. 十字腿	90. 十字腿	73. 十字腿
71. 進步指襠捶	74. 進步指襠捶	80. 進步指襠捶	91. 進步指襠捶	74. 進步指襠捶
72. 上步攬雀尾	75. 上步攬雀尾	81. 上步攬雀尾	92. 上步攬雀尾	75. 上步攬雀尾
73. 單鞭下勢	76. 單 鞭	82. 單 鞭	93. 單 鞭	76. 單 鞭
	77. 下 勢	83. 單鞭下勢	94. 下 勢	77. 下 勢
74. 上步七星	78. 上步七星	84. 上步七星	95. 上步七星	78. 上步七星
75. 退步跨虎	79. 退步跨虎	85. 退步跨虎	96. 退步跨虎	79. 退步跨虎
76. 轉身擺蓮	80. 雙擺蓮	86. 轉身擺蓮	97. 轉身擺蓮	80. 轉身擺蓮
77. 彎弓射虎	81. 彎弓射虎	87. 彎弓射虎	98. 彎弓射虎	81. 彎弓射虎
78. 進步搬攔捶	82. 進步搬攔捶	88. 進步搬攔捶	99. 進步搬攔捶	82. 進步搬攔捶
79. 如封似閉	83. 如封似閉	89. 如封似閉	100. 如封似閉	83. 如封似閉
80. 十字手	84. 十字手	90. 十字手	101. 十字手	84. 十字手
81. 合太極	85. 收 勢	91. 合太極式	102. 收 勢	85. 收 勢
			103. 還 原	

（四）楊澄甫先師所傳「楊式太極長拳」

楊澄甫先師所傳「太極長拳」，是在定型架基礎上進一步提高的用架，傳習者較少，且多自秘惜，是楊式太極拳寶庫中的重要內容之一。但是，對於各種太極長拳的源流，目前還有一些不同看法，亦難作出確切考證，這些套路畢竟都在流傳著。筆者作為一種客觀存在收錄於此，以供同道研究。

楊式太極長拳，其動作與楊式太極拳定型架基本一致，但是更接近於技擊實踐。其演練風格和特點，與太極

拳的「功架」有一定差別，主要表現為「快慢相間，剛柔相濟」，部分動作要帶發勁。這種發勁動作，不同於外家拳的發勁，仍然是「用意不用力」，即不用拙力，表現為沉、柔、快。其勁力之速，功深者可聞有風聲，且在發勁之後不會斷勁，一發即鬆，可隨時接轉折疊。

目前流傳的太極長拳，按其傳人所述，有楊澄甫傳給楊振銘、陳微明、崔毅士、陳月坡的幾種。

楊振銘所傳，有楊振銘弟子馬偉煥和再傳弟子謝秉中提供的兩套資料，前者65式（未發表的抄件），後者70式[1]；陳微明所傳，共59式[2]；崔毅士所傳，共123式[3]；陳月坡所傳，共129式[4]。

其中，楊振銘、陳微明所傳大同小異，崔毅士、陳月坡所傳大同小異。陳微明又在楊澄甫所傳長拳的基礎上，自己創編了「增加太極長拳」108式。

下面介紹楊振銘、陳微明、崔毅士、陳月坡所傳「太極長拳」的名稱順序。為對比起見，將前二者（表3）和後二者（表4）並列介紹。楊振銘所傳又分為①（馬偉煥抄件）和②（謝秉中本）兩種。

① 謝秉中. 中國太極拳的學與術. 香港：香港世澤出版公司，1996：173.

② 陳微明. 太極劍. 蘇州：致柔拳社，1928.

③ 孫南馨. 楊式太極長拳. 北京：北京體育大學出版社，1994.

④ 張楚全. 楊式秘傳—二九式太極長拳. 北京：人民體育出版社，1997.（繁體字版—台北：大展出版社）

表3　楊澄甫傳給楊振銘、陳微明的「太極長拳」動作名稱

楊振銘傳① (馬偉煥抄件)	楊振銘傳② (謝秉中本)	陳微明傳
四正四隅	1. 起　式	攬雀尾
掤捋擠按	2. 攬雀尾	
雲　手	3. 雲　手	雲　手
左摟膝拗步	4. 摟膝拗步	摟膝拗步
手揮琵琶	5. 手揮琵琶	琵琶式
	6. 推窗望月	
彎弓射雁	7. 彎弓射雁	
上步搬攔捶	8. 搬攔捶	進步搬攔捶
	9. 如封似閉	
簸箕式	10. 簸箕手	簸箕式
十字手	11. 十字手	十字手
抱虎歸山	12. 抱虎歸山	抱虎歸山
雀尾式		
斜單鞭	13. 單　鞭	單　鞭
提手上式	14. 提手上勢	提　手
肘底看捶	15. 肘底捶	肘下捶
倒攆猴	16. 倒攆猴頭	
摟膝平心捶	17. 摟膝拗步	摟膝打捶
	18. 打　捶	
轉身右蹬腳	19. 轉身蹬腳	轉身蹬腳
上步栽捶	20. 指襠拳	進步指襠捶
斜飛勢	21. 斜　飛	野馬分鬃
攬雀尾	22. 上步攬雀尾	進步攬雀尾
魚尾單鞭	23. 魚尾單鞭	單　鞭
轉身撇身捶	24. 轉身撇身捶	
上步玉女穿梭 (左拳右掌)	25. 玉女穿梭	玉女穿梭
攬雀尾	26. 上步攬雀尾	攬雀尾
左右野馬分鬃	27. 野馬分鬃	轉身野馬分鬃

續表

楊振銘傳① (馬偉煥抄件)	楊振銘傳② (謝秉中本)	陳微明傳
斜身下勢	28. 下　勢	轉身單鞭下式
左右金雞獨立	29. 金雞獨立	金雞獨立
倒攆猴	30. 倒攆猴頭	倒攆猴頭
斜飛勢	31. 斜　飛	斜飛式
提手上式	32. 提手上勢	提　手
白鶴晾翅	33. 白鶴亮翅	白鶴晾翅
左摟膝拗步	34. 摟膝拗步	摟膝拗步
海底珍珠	35. 海底珍珠	海底珍珠
扇通背	36. 扇通背	扇通臂
轉身白蛇吐信	37. 轉身白蛇吐信	撇身捶
上步搬攔捶	38. 搬攔捶	上步搬攔捶
攬雀尾	39. 上步攬雀尾	進步攬雀尾
單　鞭	40. 單　鞭	單　鞭
雲　手	41. 雲　手	雲　手
單　鞭	42. 單　鞭	單　鞭
高探馬	43. 高探馬	高探馬
左右蹬腳	44. 左右蹬腳	左右蹬腳
轉身左蹬腳	45. 轉身蹬腳	轉身蹬腳
		左右摟膝
		雙叉手
右飛腳	46. 右蹬腳	轉身踢腳
左打虎式	47. 左打虎	左打虎式
右雙風貫耳	48. 雙峰貫耳	雙風貫耳
左蹬腳	49. 蹬　腳	左蹬腳
轉身右蹬腳	50. 轉身蹬腳	轉身蹬腳
進步搬攔捶	51. 搬攔捶	上步搬攔捶
攬雀尾	52. 上步攬雀尾	上步攬雀尾
單　鞭	53. 單　鞭	
雲　手	54. 雲　手	

續表

楊振銘傳① (馬偉煥抄件)	楊振銘傳② (謝秉中本)	陳微明傳
單　鞭	55. 單　鞭	
高探馬	56. 高探馬	高探馬
	57. 穿　掌	
轉身單擺蓮	58. 轉身單擺蓮	十字腿
上步指襠捶	59. 指襠捶	
攬雀尾	60. 攬雀尾	上步攬雀尾
轉身單鞭下勢	61. 單　鞭	單鞭下勢
	62. 下　勢	
七星跨虎	63. 上步七星	上步七星
	64. 退步跨虎	下步跨虎
轉身雙擺蓮	65. 轉身雙擺蓮	轉身擺蓮
彎弓射虎	66. 彎弓射虎	彎弓射雁
搬攔捶	67. 搬攔捶	上步搬攔捶
如封似閉	68. 如封似閉	簸箕式
十字手	69. 十字手	十字手
合太極	70. 合太極	合太極

表 4　楊澄甫傳給崔毅士、陳月坡的「太極長拳」動作名稱

崔毅士傳	陳月坡傳	崔毅士傳	陳月坡傳
1. 預備勢	預備式	6. 左雲手	4. 雲　手
2. 太極起勢	1. 起　勢	7. 左摟膝拗步	5. 右摟膝拗步
3. 雙　按	2. 太極旋轉	8. 左手揮琵琶	6. 右手揮琵琶
4. 活步左掤捋擠		9. 左摟膝拗步	7. 左換步摟膝
5. 活步右攬雀尾	3. 動步攬雀尾	10. 右摟膝拗步	
11. 右手揮琵琶	8. 左手揮琵琶	38. 金雞獨立	33. 金雞獨立
12. 右摟膝拗步	9. 右換步摟膝	39. 翻身左右摟膝拗步	34. 泰山升氣
13. 左摟膝拗步		40. 右斜飛	35. 斜飛式

續表

崔毅士傳	陳月坡傳	崔毅士傳	陳月坡傳
14. 左手揮琵琶	10. 右手揮琵琶	41. 提手上勢	36. 提手上勢
15. 活步左搬攔捶	11. 進步搬攔捶	42. 右白鶴亮翅	37. 白鶴亮翅
16. 活步右搬攔捶		43. 左摟膝拗步	38. 摟膝拗步
	12. 如封似閉	44. 海底珍珠	39. 海底珍珠
17. 簸箕勢	13. 簸箕式	45. 沖步扇通臂	40. 扇通臂
18. 雙托掌	14. 雙托掌	46. 翻身白蛇吐信	41. 撇身捶
19. 十字手	15. 十字手	47. 活步右搬攔捶	42. 進步搬攔捶
20. 活步右抱虎歸山	16. 右抱虎歸山	48. 右斜飛	
21. 左斜飛	17. 右肘底捶	49. 活步右攬雀尾	43. 動步攬雀尾
22. 肘下通臂捶	18. 通背捶	50. 回身左單鞭	44. 單　鞭
23. 活步左抱虎歸山	19. 左抱虎歸山	51. 左雲手	45. 雲　手
24. 右斜飛		52. 左單鞭	46. 單　鞭
25. 左肘底捶	20. 左肘底捶	53. 高探馬	47. 高探馬
	21. 通背捶	54. 右分腳	48. 右分腳
26. 猴頂雲	22. 猴兒頂雲	55. 左分腳	49. 左分腳
27. 回身摟膝打捶	23. 左右摟膝打捶	56. 轉身左蹬腳	50. 轉身左蹬腳
28. 轉身右蹬腳	24. 轉身右蹬腳	57. 左摟膝拗步	51. 摟膝拗步
29. 進步摟膝指襠捶	25. 盤肘指襠捶	58. 右摟膝拗步	
30. 右斜飛	26. 野馬分鬃	59. 進步栽捶	52. 上步栽捶
31. 活步右攬雀尾	27. 動步攬雀尾	60. 進步雙按	53. 雙叉手
32. 回身左單鞭	28. 單　鞭	61. 翻身二起腳	54. 轉身二踢腳
33. 玉女穿梭	29. 玉女穿梭	62. 右打虎勢	55. 左披身打虎
34. 右斜飛		63. 左打虎勢	56. 右披身打虎
35. 活步右攬雀尾	30. 上步攬雀尾	64. 左蹬腳	57. 左蹬腳
36. 回身野馬分鬃	31. 轉身野馬分鬃	65. 雙峰貫耳	58. 雙峰貫耳
37. 右下勢	32. 單鞭下勢	66. 右蹬腳	59. 右蹬腳
67. 翻身左蹬腳	60. 轉身左蹬腳	84. 簸箕勢	88. 簸箕式
68. 活步左搬攔捶	61. 進步雙捶	85. 雙托拳	89. 雙托掌

續表

崔毅士傳	陳月坡傳	崔毅士傳	陳月坡傳
69. 活步左攬雀尾	62. 退步摟膝	86. 十字手	90. 十字手
	63. 掤拳撩打（東南）	87. 活步左抱虎歸山	91. 抱虎歸山
	64. 墊步按	88. 右單鞭	92. 反單鞭
	65. 掤拳撩打（西北）		93. 順式採挒
	66. 墊步按		94. 壯牛飲水
	67. 掤拳撩打（西南）		95. 劈面肘靠
	68. 墊步按	89. 野馬分鬃	96. 野馬分鬃
	69. 掤拳撩打（東北）	90. 進步肩靠	97. 進步肩靠
	70. 墊步按	91. 玉女穿梭	98. 玉女穿梭
	71. 雙撩中心掌		99. 順式採挒
	72. 竄步掌		100. 投石入水
	73. 猴兒頂雲		101. 劈面肘靠
70. 回身右單鞭	74. 轉身反單鞭	92. 野馬分鬃	102. 野馬分鬃
71. 右雲手	75. 反雲手	93. 進步肩靠	103. 進步肩靠
72. 右單鞭	76. 單鞭下勢	94. 玉女穿梭	104. 玉女穿梭
73. 左下勢		95. 野馬分鬃	
74. 金雞獨立	77. 金雞獨立	96. 進步肩靠	
75. 倒攆猴	78. 泰山升氣	97. 玉女穿梭	
76. 左斜飛	79. 斜飛式	98. 野馬分鬃	
77. 左提手上勢	80. 提手上勢	99. 進步肩靠	
78. 左白鶴亮翅	81. 白鶴亮翅	100. 玉女穿梭	
79. 右摟膝拗步	82. 摟膝拗步	101. 左風輪	105. 左右風輪
80. 左海底針	83. 海底針	102. 活步右攬雀尾	106. 動步攬雀尾
81. 右扇通臂	84. 扇通臂	103. 回身左單鞭	107. 單鞭（反）
82. 左翻身白蛇吐信	85. 撇身捶	104. 左雲手	108. 雲　手

續表

崔毅士傳	陳月坡傳	崔毅士傳	陳月坡傳
83. 活步左搬攔捶	86. 進步搬攔捶		109. 單　鞭
	87. 如封似閉	105. 高探馬	110. 高探馬
	111. 三步穿掌	115. 上步七星	120. 上步七星腳
106. 轉身單擺蓮	112. 單擺蓮	116. 退步跨虎踢腳	121. 退步跨虎腳
107. 左摟膝指襠捶	113. 前後打捶	117. 轉身雙擺蓮	122. 轉身擺蓮
108. 右摟膝指襠捶		118. 彎弓射虎	123. 彎弓射虎
109. 右手揮琵琶	114. 手揮琵琶	119. 活步右搬攔捶	124. 上步搬攔捶
110. 彎弓射雁	115. 射雁式		125. 如封似閉
111. 活步左搬攔捶	116. 進步搬攔捶	120. 簸箕勢	126. 簸箕式
112. 如封似閉	117. 如封似閉	121. 雙托掌	127. 雙托掌
113. 回身左單鞭	118. 三步二按	122. 十字手	128. 十字手
114. 右下勢	119. 單鞭下勢	123. 太極收勢	129. 合太極

（五）楊班侯太極拳架系列

　　楊班侯先師，曾以絕頂武功與赫赫戰績威震武林，素有「楊祿禪創天下，楊班侯打天下」之說。由於楊班侯性情剛烈，對弟子出手毫不留情，從學者甚少，所傳拳架也流傳不廣。隨著太極拳運動的深入，「班侯拳」的面貌已逐漸被揭示。目前流傳的主要有以下四支。

1. 楊班侯傳給李萬成的拳架

　　李萬成（1872—1947），永年廣府人。其母是班侯家

佣人，他一生未婚，一直住在楊家，是楊班侯最小的弟子。傳人有林金生、郭振清、郝同文、賈治祥、韓會明、白忠信等人，賈治祥傳賈安樹（子）、蘇學文、路迪民等。其拳架是一個循序漸進的系列，包括大架、中架、小架、快架、提腿架、楊式炮捶、撩挎掌等。先學中架，再學快架、大架，最後學小架。提腿架、楊式炮捶、撩挎掌，都是增長功力的架子。

【中架】類似楊澄甫所傳定型架，但因它並非楊澄甫的定型架，永年人多稱為楊式老架。其姿勢高低及動作幅度均適中，弓步坐腿，膝蓋不過足尖。速度較慢，每遍 20 分鐘。初學太極拳必以中架開始，先求形似，再求神似，加之推手練習，可達相當之功效與技巧。此架體用兼備，老幼咸宜，健身效果顯著。

【快架】是在中架具有相當基礎之時，為增長功力和實用而深入練習的拳架。動作名稱與中架相似，其特點是速度快，姿勢低，步子比中架大，長功較快，實用性強，亦屬低架、用架。全套要在 3 分鐘內一氣呵成。因為低而快，在姿勢與技法方面與中架有明顯差別，弓步坐腿，膝蓋一般超過腳尖，大腿基本與地面平行。上步時，身體不可起伏（中架亦然），腳尖向外側繞至身前，以前腳大腳指先著地（中架以腳跟先著地）。很多完成定式的動作要帶發勁，據說楊班侯練快架的「四隅捶」時，四捶聽起來是一個聲音，使人目不暇顧。

其技擊意義多為直取，但非少林之剛直，仍然有化、引、拿、發之程序，直中有曲有圈，剛中有柔。此架難度大，必先分段練習，隨著功力的增長，漸至一氣呵成。

【大架】是在快架基礎上進一步提高功力的拳架。其特點與快架接近，但比快架更低，步子和動作幅度更大。速度比快架略慢，要求 5 分鐘打完。弓步坐腿，臀部均低於膝，上步基本上都是仆步，因此，可從桌子或凳子底下往返穿越。

賈治祥老師說，楊澄甫長子楊振銘小時候回永年，就在板凳底下穿來穿去練大架，頗得家鄉拳友稱贊。

【小架】是繼大架之後更高層次的拳架。其特點是姿勢高，速度慢，動作幅度小，故稱小架，亦屬高架。可以站在方桌上演練，拳打臥牛之地，每遍 30 分鐘練完。兩手常似抱球運轉，不帶發勁，主要是練氣，即由招功，勁功，進入氣功階段。或者由練精化氣，練氣化神，進入練神還虛階段，以便達到無形無象，全身透空，肅靜自然之境。太極拳講究由開展到緊湊，練到最後，由大到小，分寸之功，萬鈞之效。

小架的架子雖小，仍可鞏固加深功力，健身效果更屬上乘。其動作名稱，仍與其他傳統架子類似，但有許多「開合」動作，這是其他楊式拳架所未見到的。

楊班侯所傳「楊式炮捶」，目前流傳的有三種。一種叫「四路炮捶」，一種叫「十三路炮捶」，另一種就叫「炮捶」，它們都和陳家所傳炮捶沒有淵源關係。「炮捶」都是帶有發勁的練習套路，鍛鍊剛勁，增長爆發力。然而必須在鬆柔的基礎上體現剛中有柔，以意氣為主帥。

下面只將李萬成所傳楊班侯小架太極拳動作名稱（表5）及十三路炮捶、四路炮捶的動作名稱（表6）列表於後。小架動作名稱是筆者按賈治祥老師所傳整理而成。

表 5　楊班侯小架太極拳動作名稱（李萬成傳）

第 一 段	28. 白鶴亮翅	58. 轉身右雙開	86. 左雲手
1. 預備式	29. 左摟膝拗步	合	87. 右雲手
2. 起勢	30. 海底針	59. 左蹬腳	88. 單　鞭
3. 攬雀尾	31. 青龍出水	60. 左雙開合	89. 下　勢
4. 掤捋擠按	32. 翻身撇身捶	61. 雙風貫耳	90. 左開合
5. 單　鞭	33. 進步搬攔捶	62. 左蹬腳	91. 左金雞獨立
6. 提手上勢	34. 左開合	63. 左開合	92. 右雙開合
7. 白鶴亮翅	35. 攬雀尾	64. 搬攔捶	93. 右金雞獨立
8. 左摟膝拗步	36. 掤捋擠按	65. 如封似閉	94. 左雙開合
9. 手揮琵琶	37. 單　鞭	66. 披　身	95. 右倒攆猴
10. 左摟膝拗步	38. 右雲手	第 三 段	96. 左開合
11. 右摟膝拗步	39. 右雙開合	67. 攬雀尾	97. 左倒攆猴
12. 左摟膝拗步	40. 左雲手	68. 抱虎歸山	98. 右開合
13. 手揮琵琶	41. 左雙開合	69. 斜單鞭	99. 斜飛勢
14. 左右摟膝拗	42. 右雲手	70. 右野馬分鬃	100. 提手上勢
步	43. 右雙開合	71. 右開合	101. 白鶴亮翅
15. 搬攔捶	44. 單鞭	72. 左野馬分鬃	102. 左摟膝拗步
16. 如封似閉	45. 高探馬	73. 左開合	103. 海底針
17. 披　身	46. 左右分腳	74. 右野馬分鬃	104. 青龍出水
第 二 段	47. 轉身左開合	75. 雙向右開合	105. 翻身撇身捶
18. 攬雀尾	48. 栽　捶	76. 左玉女穿梭	106. 進步搬攔捶
19. 抱虎歸山	49. 翻身撇身捶	77. 左開合	107. 左開合
20. 單　鞭	50. 進步搬攔捶	78. 右玉女穿梭	108. 攬雀尾
21. 肘底看捶	51. 二起腳	79. 右開合	109. 掤捋擠按
22. 左倒攆猴	52. 左打虎	80. 左玉女穿梭	110. 單　鞭
23. 左開合	53. 右打虎	81. 左開合	111. 右雲手
24. 右倒攆猴	54. 右蹬腳	82. 右玉女穿梭	112. 右雙開合
25. 右開合	55. 右雙開合	83. 雙向右開合	113. 左雲手
26. 斜飛勢	56. 左蹬腳	84. 單　鞭	114. 左雙開合
27. 提手上勢	57. 左雙開合	85. 右雲手	115. 右雲手

116. 右雙開合	125. 轉身右雙開合	133. 上步七星	141. 左蹬腳
117. 左雲手	126. 踐步指襠捶	134. 退步跨虎	142. 左雙開合
118. 左雙開合	127. 左開合	135. 右蹬腳	143. 搬攔捶
119. 右雲手	128. 攬雀尾	136. 右雙開合	144. 左開合
120. 右雙開合	129. 掤捋擠按	137. 左蹬腳	145. 披　身
121. 左雲手	130. 單　鞭	138. 左雙開合	
122. 左雙開合	131. 下　勢	139. 轉身右雙開合	
123. 單　鞭	132. 左開合	140. 彎弓射虎	
124. 高探馬穿掌			

表 6　楊班侯所傳楊式炮捶動作名稱（李萬成傳）

十三路炮捶

1. 預備勢	2. 金剛搗碓	3. 前打白蛇吐信	4. 後打老龍翻身
5. 左打鳳凰展翅	6. 右打金雞抖翎	7. 上打插花蓋頂	8. 下打枯樹盤根
9. 收　勢			

四路炮捶

1. 預備勢	2. 起　勢	3. 雙栽捶	4. 飛仙掌	5. 飛仙捶
6. 撩挎捶	7. 大鵬展翅	8. 童子抱球	9. 收　勢	

2. 楊班侯傳給敎蓮堂的拳架

　　敎蓮堂（？—1915），相傳是楊班侯的姨表弟，永年曲陌鄉教卷村人。先跟姨夫楊祿禪學拳，後在北京跟楊班侯學拳教拳六年。弟子有張新慶、李雙彬等，李雙彬傳李竹林、張有志，李竹林傳辛社軍、李尚存、蘇學文等人。所傳拳架被稱為「楊班侯老架太極拳」，也叫「太極十三

勢」，主要流傳於河北永年曲陌鄉曲陌村一帶。

　　教蓮堂所傳班侯架，屬於慢架，無論從增長功力和技擊應用方面都有顯著特點。動作名稱與楊澄甫定型架有一定差別，練法也有特點，傳授也不盡一致。筆者得到李竹林傳給蘇學文的一套拳譜（表7），又得到曲陌鄉傳人王革勛貢獻的一套拳譜。王革勛提供的拳譜直接稱為「太極十三勢」（表8），是把整套拳架分為十三段（勢），前12段（勢）都以單鞭結尾，練法也有一個特點，是面南起勢，但起勢後將正面朝東，向南北方向左右移動，最後仍面南收勢。茲將兩套拳譜收錄於後。

表 7　楊班侯老架太極拳名稱順序（教蓮堂傳）

1. 預備勢	17. 轉身三換掌	32. 退步下挒	48. 右拍腳
2. 起　勢	18. 如封似閉	33. 上步右蹬腳	49. 退步回挒
3. 太極兩儀	19. 單鞭	34. 如封似閉	50. 轉身磨身捶
4. 攬雀尾	20. 海底撈月	35. 單　鞭	51. 回身右蹬腳
5. 單　鞭	21. 肘底看捶	36. 雲　手	52. 進步左蹬腳
6. 海底撈月	22. 左右倒攆猴	37. 單　鞭	53. 轉身右蹬腳
7. 提手上勢	23. 抱虎歸山	38. 高探馬	54. 進步左蹬腳
8. 側身靠	24. 白鶴亮翅	39. 上步拍腳	55. 搬攔捶
9. 白鶴亮翅	25. 摟膝拗步	40. 弓步左推掌	56. 如封似閉
10. 摟膝拗步	26. 手揮琵琶	41. 十字手	57. 十字手
11. 手揮琵琶	27. 十字手	42. 轉身左踢腳	58. 轉身雙推掌
12. 十字手	28. 退步大挒	43. 左蹬腳	59. 斜單鞭
13. 退步大挒	29. 海底針	44. 左右拗步	60. 野馬分鬃
14. 搬攔捶	30. 扇通背	45. 進步栽捶	61. 指襠捶
15. 如封似閉	31. 翻身白蛇吐	46. 翻身撇身捶	62. 單鞭
16. 十字手	信	47. 左手揮琵琶	63. 玉女穿梭

續表

64. 單鞭	76. 海底針	88. 如封似閉	100. 下　勢
65. 雲手	77. 扇通背	89. 單　鞭	101. 上步攬手
66. 單鞭	78. 翻身撇身捶	90. 下　勢	102. 退步跨虎
67. 下勢	79. 退步大捋	91. 上步七星	103. 轉身擺蓮
68. 金雞獨立	80. 進步右蹬腳	92. 退步跨虎	104. 回身右捋
69. 倒攆猴	81. 如封似閉	93. 轉身擺蓮	105. 弓步左擠
70. 抱虎歸山	82. 單　鞭	94. 回身大捋	106. 轉身掃腿
71. 白鶴亮翅	83. 雲　手	95. 弓步左擠	107. 彎弓射虎
72. 摟膝拗步	84. 單　鞭	96. 進步右推掌	108. 收　勢
73. 右手揮琵琶	85. 高探馬	97. 上步左捋	
74. 十字手	86. 轉身擺蓮	98. 如封似閉	
75. 進步大捋	87. 進步指襠捶	99. 單　鞭	

表 8　楊班侯太極十三勢名稱順序（教蓮堂傳）

第 一 勢	12. 提　手	25. 撲面掌	38. 單　鞭
1. 混元一氣無極式	13. 通天炮	26. 白鶴亮翅	第 五 勢
2. 起　勢	14. 如封似閉	27. 摟膝打肚掌	39. 高探馬
3. 雲太極	15. 豹虎推山	28. 小擒拿	40. 迎面掌
4. 豹虎推山	16. 叉子手	29. 叉子手	41. 插腳
5. 單　鞭	17. 回身三掌	30. 摟膝斜行	42. 十字手
第 二 勢	18. 如封似閉	31. 海底針	43. 小腹捶
6. 穩身靠	19. 豹虎推山	32. 扇通背	44. 披身捶
7. 白鶴亮翅	20. 單　鞭	33. 青龍出水	45. 肘底捶
8. 摟膝打肚掌	第 三 勢	34. 如封似閉	46. 單劈掌
9. 小擒拿	21. 肘底捶	35. 豹虎推山	47. 叉子手
10. 叉子手	22. 白猿獻果	36. 單　鞭	48. 閃步插腳
11. 摟膝斜行	23. 白馬倒攆猴	第 四 勢	49. 斜飛勢
	24. 金雞獨立	37. 雲　手	50. 指襠捶

續表

			第 十 二 勢
51. 脫袍讓位	65. 玉女穿梭	80. 海底針	95. 肘底捶
52. 通天炮	66. 小跳式	81. 扇通背	96. 退步跨虎
53. 如封似閉	67. 單 鞭	82. 青龍出水	97. 轉身雙擺蓮
54. 豹虎推山	第 八 勢	83. 如封似閉	98. 摟膝拗步
55. 叉子手	68. 雲 手	84. 豹虎推山	99. 如封似閉
56. 轉身豹虎推	69. 單 鞭	85. 單 鞭	100. 豹虎推山
山	第 九 勢	第 十 勢	101. 單 鞭
57. 斜單鞭	70. 蛇身下式	86. 雲 手	第 十 三 勢
第 六 勢	71. 打狗式	87. 單 鞭	102. 上步七星
58. 白鶴亮翅	72. 順手牽羊	第 十 一 勢	103. 退步跨虎
59. 野馬分鬃	73. 金雞獨立	88. 高探馬	104. 轉身雙擺蓮
60. 肘底捶	74. 撲面掌	89. 迎面掌	105. 摟膝拗步
61. 如封似閉	75. 白鶴亮翅	90. 轉身雙擺蓮	106. 轉身炮
62. 豹虎推山	76. 摟膝打肚掌	91. 摟膝拗步	107. 指天打地
63. 單 鞭	77. 小擒拿	92. 如封似閉	108. 合太極
第 七 勢	78. 叉子手	93. 豹虎推山	
64. 十字手	79. 摟膝斜行	94. 倒單鞭	

3. 楊班侯傳給陳秀峰的拳架

　　陳秀峰，永年何村人，楊班侯姨表弟，也是楊班侯的
嫡傳名師。早年曾應邀給袁世凱之子袁克定授拳。傳人有
長子陳禹德、次子陳禹模及祝景元等人。陳禹德傳其子陳
國左。陳國左傳長子陳紅彬、次子陳紅奎、三子陳紅章。
祝景元傳劉其林、祝振坤（孫）。

　　陳秀峰所傳共 88 式，屬老架、技擊架。其特點是：姿
勢較低，動作較快，剛柔相濟，虛實分明，招法清晰，遠
近適用。其動作名稱見表 9。

表9　楊班侯老架太極拳動作名稱（陳秀峰傳）

1. 預備式	26. 青龍出水	50. 身後攢步	74. 如封似閉
2. 起　勢	27. 磋身竪肘	51. 如封似閉	75. 單　鞭
3. 攬雀尾	28. 擎身捶	52. 斜單鞭	76. 雲　手
4. 如封似閉	29. 鳳凰單展翅	53. 白馬分鬃	77. 單　鞭
5. 打掌單鞭	30. 退步搬攔捶	54. 如封似閉	78. 高探馬
6. 十字手	31. 上步如封似	55. 單　鞭	79. 抄手掌
7. 下勢打靠	閉	56. 玉女穿梭	80. 十字腿
8. 白鶴亮翅	32. 單鞭	57. 如封似閉	81. 上步搬攔捶
9. 摟膝打肚掌	33. 雲　手	58. 單　鞭	82. 上步如封似
10. 躍步琵琶勢	34. 單　鞭	59. 如封似閉	閉
11. 再打胸掌	35. 高探馬	60. 單　鞭	83. 單　鞭
12. 上步搬攔捶	36. 兩策腳	61. 雲　手	84. 上步七星
13. 豹虎推山	37. 一蹬腳	62. 單　鞭	85. 退步跨虎
14. 侍臣鵠立	38. 上步指襠捶	63. 下勢金雞獨	86. 轉身擺蓮
15. 合手擎身捶	39. 磋身竪肘	立	87. 彎弓射虎
16. 身後攢步	40. 擎身捶	64. 倒攢猴	88. 上步如封似
17. 如封似閉	41. 轉身伏虎勢	65. 十字手	閉
18. 斜單鞭	42. 搬攔捶	66. 開合手	收　勢
19. 肘底看捶	43. 二起腳	67. 下勢打靠	
20. 倒攢猴	44. 退步伏虎勢	68. 白鶴亮翅	
21. 十字手	45. 合手連三腳	69. 摟膝打肚掌	
22. 開合手	46. 上步搬攔捶	70. 扇通背	
23. 白鶴亮翅	47. 豹虎推山	71. 青龍出水	
24. 摟膝打掌	48. 侍臣鵠立	72. 磋身竪肘	
25. 扇通背	49. 合手擎身捶	73. 上步搬攔捶	

4. 楊班侯傳給牛連元的拳架

牛連元（1851—1937），本是來往於京津的富商，後在北京與楊班侯結為金蘭，並得班侯真傳，尤其是班侯所傳「太極拳九訣」，被譽為字字珠璣，句句錦繡。所傳拳架稱為「八十一式大功架」。牛連元傳吳孟俠、吳兆峰，吳孟俠傳喻承鏞等人。吳孟俠、吳兆峰編著《太極拳九訣八十一式注解》①，首次公布太極拳九訣，頗有影響。

牛連元所傳八十一式大功架，動作名稱與楊澄甫定型架基本一致，但每個動作的練法比現在的定型架要複雜一些，傳承也相當保守。2005 年，在西安的楊式太極拳國際邀請賽上，喻承鏞先生表演了楊班侯大功架太極拳，受到觀眾好評。

與表 1 的楊澄甫定型架比較，牛連元所傳 81 式少了第 10 式「左摟膝拗步」和第 64 式「進步搬攔捶」兩個動作，在兩個「抱虎歸山」後面各加一個「斜步攬雀尾」，故而不再列出其動作名稱順序。

（六）楊健侯傳「楊式太極拳第三趟」

「楊式太極拳第三趟」，據說是楊健侯在繼承家傳太極拳的基礎上，創新和發展的楊式「看家套路」，亦稱「小架」，僅僅傳給了少侯和張策二人，主要由張策傳了下來。

① 吳孟俠、吳兆峰. 太極拳九訣八十一式注解. 北京：人民體育出版社，1958.

　　張策，字秀林，河北省香河縣人，從健侯學太極拳二十餘年。他曾將楊式太極拳第三趟傳給某鐵甲軍團長徐仲謀，徐傳友人崔仲玉（河北唐縣人）。崔仲玉解放後長居定州，以教拳為業，傳人有北京豐台李文泉、定州谷海水、陳中才、李春山等。李春山傳王順和。

　　此拳招法簡練，技擊性強，動作小巧輕靈。練習分三階段：第一階段要求輕、慢、鬆、勻，用意不用力，出手緩慢開展，求長求穩；第二階段要求緊、縮、快、靈，緊湊不失鬆柔，縮身不失開展，快速內含粘沉，靈巧不顯輕浮，做到快若游龍，靈似猿猴，連綿不斷；第三階段要求做到剛、抖、展、脆、猛、準、狠，出手即招，招招實用，一觸即發，一發即鬆，完全是實戰的套路。

　　全套共 125 式，分八路，可一氣練完，也可分路單練。動作名稱順序如下。

表 10　楊式太極拳第三趟

第一路　千鈞墜地	13. 提手下式	26. 攬雀尾
1. 起　勢	14. 白鶴亮翅	27. 推車（4 步）
2. 左右千斤墜	15. 摟膝拗步	28. 攬雀尾
3. 掤　手	16. 收回琵琶	第二路　肘底捶
4. 攬雀尾	17. 如封似閉	29. 推　手
5. 推手上下	18. 摟膝拗步（3 個）	30. 蟹　行
6. 掤　手	19. 收回琵琶	31. 肘底捶
7. 吞　吐	20. 如封似閉	32. 倒攆猴（3 個）
8. 推　手	21. 退步搬攔捶	33. 斜飛勢
9. 蟹　行	22. 進步搬攔捶	34. 三切掌
10. 單　鞭	23. 扇通臂	35. 雙龍飛升
11. 切　手	24. 十字手	36. 提手下式
12. 雙龍飛升	25. 抱虎歸山	37. 白鶴亮翅

續表

38. 刺　喉	**第四路　玉女穿梭**	98. 進步栽捶
39. 海底針	69. 推　手	99. 翻身撇身捶
40. 扇通臂	70. 蟹　行	100. 退步搬攔捶
41. 開窗望月	71. 單　鞭	101. 進步搬攔捶
42. 退步搬攔捶	72. 玉女穿梭	102. 進步攬雀尾
43. 進步搬攔捶	73. 回身玉女穿梭	**第七路　支子捶**
44. 攬雀尾	74. 退步搬攔捶	103. 推　手
第三路　雲　手	75. 進步搬攔捶	104. 蟹　行
45. 推　手	76. 進步攬雀尾	105. 單　鞭
46. 蟹　行	**第五路　打虎式**	106. 雲　手
47. 單　鞭	77. 推　手	107. 單　鞭
48. 切　掌	78. 蟹　行	108. 高探馬
49. 雲　手	79. 單　鞭	109. 撲面掌
50. 單　鞭	80. 打虎式	110. 翻身上步蹬腳
51. 下　手	81. 雙風貫耳	111. 支子捶
52. 上步扇通臂	82. 翻身擺蓮	112. 退步搬攔捶
53. 右鶴掌	83. 扇通臂	113. 進步搬攔捶
54. 左單鞭下（3個）	84. 十字手	114. 進步攬雀尾
55. 上步扇通臂	85. 抱虎歸山	**第八路　雙撞捶**
56. 左鶴掌	86. 推車（3個）	115. 推　手
57. 倒撐猴（3個）	87. 攬雀尾	116. 蟹　行
58. 斜飛勢	88. 雲手（3個）	117. 單　鞭
59. 三切掌	89. 野馬分鬃	118. 上步七星
60. 雙龍飛升	90. 裸肘踢腳	119. 退步跨虎
61. 提手下式	91. 退步搬攔捶	120. 翻身擺蓮
62. 白鶴亮翅	92. 進步搬攔捶	121. 彎弓射虎
63. 下勢摟膝	93. 進步攬雀尾	122. 雙撞捶
64. 收回琵琶	**第六路　栽　捶**	123. 肘底看捶
65. 如封似閉	94. 推　手	124. 三盤落地
66. 退步搬攔捶	95. 蟹　行	125. 收　勢
67. 進步搬攔捶	96. 單　鞭	
68. 進步攬雀尾	97. 高探馬	

(七)楊少侯先師所傳拳架

楊少侯（1872—1930）的拳藝，得其祖、父、伯三人親傳，是楊式第三代之最。因其性格亦似班侯，從學者不多。所傳拳架及練法，頗具特點，以用架為主，特別強調技擊實用。目前流傳的主要有以下幾種。

1. 楊少侯傳給吳圖南的太極拳用架 （亦稱「快架」「小架」）

吳圖南在講述太極拳用架時說：「我和楊少侯先生學拳時，我曾問他，當初楊祿禪父子三人在北京和武林前輩之間有沒有發生過齟齬呢？老師說『層出不窮』。但是為什麼又柔又慢的太極拳能夠在剛勁有力、旋轉自如、暴打暴上的環境下，能夠獨樹一幟呢？這裡必有原因的。因為我是學科學的，最愛研究分析，我請教我的老師這究竟是怎麼一回事。老師告訴我，太極拳有一種叫行功的，就是流傳下來現在大家所練的套路。另一種是經過楊祿禪宗師多年研究，由太極拳裡取出所有的精華，編成的一種叫小架子的又叫用架。既然是用架，就是把各種應用的方法，凡能夠顧及到的地方，都把它搜集在一起。另一方面還要綜合導引之術、按摩之術、經絡之術，把這些東西容納到一起。使練拳的人練到無一處不輕靈、無一處不堅韌、無一處不沉著、無一處不順遂，通體堅韌，絲毫無間。所以練起來非常之活躍，非常之小巧。」[1]

楊少侯傳給吳圖南的用架，動作有 73 式[2]，與楊澄甫定型架基本一致。其特點是短小實用，速度疾快，發勁冷

脆，化勁圓活，練習一套一般用兩分半鐘，要求做到輕
靈、沉實、緊湊、快速、堅韌、順遂，由「招功」而「勁
功」，繼而進入「氣功」。其動作名稱順序見表 11。

表 11　楊少侯傳太極拳用架

1. 太極勢	16. 提手上勢	31. 翻身撇身捶	46. 下　勢
2. 攬雀尾	17. 白鶴亮翅	32. 翻身二起腳	47. 金雞獨立
3. 單　鞭	18. 摟膝拗步	33. 披身踢腳	48. 倒攆猴
4. 提手上勢	19. 海底珍	34. 轉身蹬腳	49. 斜飛勢
5. 白鶴亮翅	20. 山通背	35. 上步搬攔捶	50. 提手上勢
6. 摟膝拗步	21. 撇身捶	36. 如封似閉	51. 白鶴亮翅
7. 手揮琵琶勢	22. 退步搬攔捶	37. 抱虎歸山	52. 摟膝拗步
8. 進步搬攔捶	23. 上勢攬雀尾	38. 攬雀尾	53. 海底珍
9. 如封似閉	24. 單　鞭	39. 斜單鞭	54. 山通背
10. 抱虎歸山	25. 雲　手	40. 野馬分鬃	55. 撇身捶
11. 攬雀尾	26. 單　鞭	41. 玉女穿梭	56. 上步搬攔捶
12. 斜單鞭	27. 高探馬	42. 上勢攬雀尾	57. 上勢攬雀尾
13. 肘底看捶	28. 左右分腳	43. 單　鞭	58. 單　鞭
14. 倒攆猴	29. 轉身蹬腳	44. 雲　手	59. 雲　手
15. 斜飛勢	30. 進步栽捶	45. 單　鞭	60. 單　鞭

① 吳圖南，馬有清. 太極拳之研究. 香港：商務印書館，
1984.

② 楊少侯傳太極拳用架，在《太極拳之研究》中爲 73 式，
吳圖南的再傳弟子李璉所著《楊少侯太極拳用架眞詮》（人民體
育出版社，2003 年。繁體字版—大展出版社）中爲 74 式，且與
吳圖南所著有幾處不同。如在「彎弓射虎」與「合太極」之間增
加了「游蕩捶」「簸箕勢」「游龍戲水」三式。本書採用吳圖南
所著，順序號爲筆者所加。

2. 楊少侯傳給張虎臣的太極拳用架

張虎臣（1901—1981），先後從學於楊澄甫、楊少侯，得傳楊式太極拳88式、加手、小快式等，特別是楊少侯所傳小快式，極具特色。張虎臣晚年定居通縣，弟子有劉習文、王秀田、李順波、梁禮、蔣林等。

張虎臣所傳88式太極拳，是入門架子，與目前流行的85式類似，只是拳式組合稍有區別，如把兩個「抱虎歸山」都分為「抱虎歸山」和「斜攬雀尾」。但在練法上仍有區別，體現了早期的傳授特色。

所謂「加手」，是在88式基礎上增加了一些招式，共201式。練法亦有不同，兩手常似抱球運轉，使拳式之間連接更加圓活，行拳中配以內氣運行，增加內勁。練完一套不少於45分鐘。

「小快式」，是在加手基礎上發展起來的，內容更加豐富。其特點是：架子小，步法快，套路長，快慢相間，剛柔相濟，運轉自如，實用性強。全套共255式，要在10分鐘內打完。沒有一定基礎是很難學會的。

張虎臣的傳人，還保留了楊少侯當年授拳的方法，就是在學習拳架時，就開始練習打法，即散手應用，當然也

要挨打，推手也是推打結合。楊少侯就是這種教法，他常說：「不打不知，不痛不知。」一般人難以承受，往往一接觸就被「打跑」不學了。應該說，這是非常有效的訓練方法，但只能適用於少數以技擊為目的並有相當吃苦精神的學員。

現將張虎臣所傳「加手」和「小快式」的動作名稱順序收錄如下（表 12、表 13）。

表 12 楊式太極拳加手 201 式

第一節（26式）	20. 左托将摟膝拗步	39. 左倒攆猴
1. 預備式	21. 手揮琵琶	40. 右捋挒
2. 起 勢	22. 左顧右盼中定	41. 右倒攆猴
3. 攬雀尾	23. 左摟膝	42. 右斜飛勢
4. 左三環套月	24. 托将搬攔捶	43. 提手上勢
5. 右三環套月	25. 如封似閉	44. 左顧右盼中定
6. 右穿掌将	26. 十字手	45. 抄水白鶴亮翅
7. 車輪擠	**第二節（26式）**	46. 老虎洗面
8. 弓步按	27. 抱虎歸山	47. 左摟膝
9. 橫三環套月	28. 右三環套月	48. 海底針
10. 單 鞭	29. 穿掌将	49. 扇通臂
11. 提手上勢	30. 車輪擠	50. 翻身撇身捶
12. 左顧右盼中定	31. 弓步按	51. 窩心捶
13. 白鶴亮翅	32. 橫三環套月	52. 進步搬攔捶
14. 老虎洗面	33. 肘底看捶	**第三節（27式）**
15. 左摟膝	34. 左摟膝	53. 上步攬雀尾
16. 手揮琵琶	35. 右採挒	54. 三環套月
17. 左顧右盼中定	36. 右倒攆猴	55. 穿掌将
18. 左摟膝	37. 左摟膝	56. 車輪擠
19. 右托将摟膝拗步	38. 左採挒	57. 弓步按

續表

58. 橫三環套月
59. 單　鞭
60. 雲　手
61. 左單鞭
62. 回身右單鞭
63. 左右托挒
64. 高探馬
65. 陰陽掌
66. 左分腳
67. 高探馬
68. 陰陽掌
69. 右分腳
70. 掛樹蹬腳
71. 轉身左蹬腳
72. 左摟膝
73. 托挒右摟膝
74. 托挒進步栽捶
75. 翻身撇身捶
76. 倒步撩陰捶
77. 扇通臂
78. 左搬攔捶
79. 右搬攔捶
第四節（19式）
80. 劈身右蹬腳
81. 左打虎
82. 左搯通臂
83. 右打虎
84. 右搯通臂
85. 引海底針
86. 右蹬腳

87. 雙風貫耳
88. 左蹬腳
89. 轉身右蹬腳
90. 左高探馬
91. 倒步撩陰捶
92. 反摟膝
93. 右高探馬
94. 白蛇吐信
95. 左搬攔捶
96. 右搬攔捶
97. 如封似閉
98. 十字手
第五節（19式）
99. 抱虎歸山
100. 右三環套月
101. 穿掌挒
102. 車輪擠
103. 弓步按
104. 橫三環套月
105. 左斜單鞭
106. 右斜單鞭
107. 左野馬分鬃
108. 右野馬分鬃
109. 左野馬分鬃
110. 右野馬分鬃
111. 左三環套月
112. 右三環套月
113. 穿掌挒
114. 車輪擠
115. 弓步按

116. 橫三環套月
117. 單　鞭
第六節（15式）
118. 右玉女穿梭
119. 穿掌左挒
120. 右挒
121. 左玉女穿梭
122. 右玉女穿梭
123. 穿掌左挒
124. 右　挒
125. 左玉女穿梭
126. 左三環套月
127. 右三環套月
128. 穿掌挒
129. 車輪擠
130. 弓步按
131. 橫三環套月
132. 單　鞭
第七節（35式）
133. 下雲手
134. 上雲手
135. 下雲手
136. 上雲手
137. 下雲手
138. 上雲手
139. 單　鞭
140. 下　勢
141. 左金雞獨立
142. 右下勢
143. 右金雞獨立

續表

144. 左採捌肘靠	165. 搬攔捶	185. 右三環套月
145. 倒攆猴	166. 肋下捶	186. 穿掌挒
146. 右採捌肘靠	167. 上步攬雀尾	187. 車輪擠
147. 倒攆猴	**第八節（34式）**	188. 弓步按
148. 左採捌肘靠	168. 右三環套月	189. 橫三環套月
149. 倒攆猴	169. 穿掌挒	190. 單　鞭
150. 左斜飛勢	170. 車輪擠	191. 下　勢
151. 右斜飛勢	171. 弓步按	192. 上步七星
152. 反提手上勢	172. 橫三環套月	193. 退步跨虎
153. 左顧右盼中定	173. 單　鞭	194. 轉身雙擺蓮
154. 抄水勢	174. 右雲手	195. 左彎弓射虎
155. 白鶴亮翅	175. 左雲手	196. 右彎弓射虎
156. 老虎洗面	176. 右雲手	197. 左搬攔捶
157. 左摟膝	177. 單　鞭	198. 右搬攔捶
158. 海底針	178. 高探馬	199. 如封似閉
159. 扇通臂	179. 白蛇吐信	200. 十字手
160. 轉身白蛇吐信	180. 轉身單擺蓮	201. 收　勢
161. 左穿掌	181. 十字腿	
162. 白蛇吐信	182. 左摟膝	
163. 右穿掌	183. 托挒進步指襠捶	
164. 白蛇吐信	184. 上步攬雀尾	

表 13　楊少侯傳 255 式太極拳架（「小快式」）

第一節（33式）	5. 右捌勢	10. 弓步按
1. 預備勢	6. 左捌勢	11. 橫三環套月
2. 起　勢	7. 右三環套月	12. 單　鞭
3. 攬雀尾	8. 右穿掌挒	13. 提手上勢
4. 左三環套月	9. 車輪擠	14. 左顧右盼中定

續表

15. 單亮翅
16. 雙亮翅
17. 白鶴亮翅
18. 連珠陰陽掌
19. 左摟膝拗步
20. 手揮琵琶
21. 左顧右盼中定
22. 托捋左摟膝拗步
23. 托捋右摟膝拗步
24. 左右叉子手
25. 手揮琵琶
26. 左顧右盼中定
27. 左摟膝
28. 射雁勢
29. 左搬攔捶
30. 右搬攔捶
31. 托捋搬攔捶
32. 如封似閉
33. 十字手

第二節（29式）

34. 抱虎歸山
35. 右三環套月
36. 穿掌捋
37. 車輪擠
38. 弓步按
39. 橫三環套月
40. 肘底看捶
41. 連珠掌
42. 右倒攆猴
43. 連珠掌

44. 左倒攆猴
45. 連珠掌
46. 右倒攆猴
47. 右斜飛勢
48. 提手上勢
49. 左顧右盼中定
50. 單亮翅
51. 雙亮翅
52. 抄水白鶴亮翅
53. 連珠陰陽掌
54. 海底針
55. 扇通臂
56. 翻身撇身捶
57. 跟頭捶
58. 連環捶
59. 右搬攔捶
60. 左窩心捶
60. 左搬攔捶
62. 右窩心捶

第三節（25式）

63. 上步攬雀尾
64. 右三環套月
65. 穿掌捋
66. 車輪擠
67. 弓步按
68. 橫三環套月
69. 單　鞭
70. 雲　手
71. 右單鞭
72. 左單鞭

73. 左右托臂勢
74. 托捋背撅勢
75. 高探馬
76. 左右似閉撅拿
77. 左分腳
78. 高探馬
79. 陰陽掌
80. 右分腳
81. 掛樹蹬腳
82. 羅漢睡覺
83. 轉身右蹬腳
84. 左摟膝
85. 托捋右摟膝
86. 托捋進步栽捶
87. 翻身撇身捶

第四節（28式）

88. 倒步撩陰捶
89. 轉身左通臂
90. 白蛇吐信
91. 左搬攔捶
92. 右搬攔捶
93. 劈身右蹬腳
94. 左二起腳
95. 捋挒左打虎
96. 左掏通臂
97. 右二起腳
98. 捋挒右打虎
96. 右掏通臂
100. 引海底針
101. 右蹬腳

續表

102. 雙風貫耳	131. 豎分鬃	160. 轆轤勢
103. 左蹬腳	132. 左掤三環套月	161. 左三環套月
104. 轉身右蹬腳	133. 左捌勢	162. 右捌勢
105. 左高探馬	134. 右捌勢	163. 左捌勢
106. 倒步撩陰捶	135. 右掤三環套月	164. 右掤三環套月
107. 反摟膝	136. 穿掌捋	165. 穿掌捋
108. 右高探馬	137. 車輪擠	166. 車輪擠
109. 白蛇吐信	138. 弓步按	167. 弓步按
110. 右搬攔捶	139. 橫三環套月	168. 橫三環套月
111. 左托槍勢	140. 單 鞭	169. 單 鞭
112. 右托槍勢	**第六節（29式）**	**第七節（47式）**
113. 進步捶	141. 右玉女穿梭	170. 下雲手
114. 如封似閉	142. 下穿梭	171. 上雲手
115. 十字手	143. 翻身捋	172. 下雲手
第五節（25式）	144. 簸箕掌	173. 上雲手
116. 抱虎歸山	145. 轆轤勢	174. 下雲手
117. 右三環套月	146. 左玉女穿梭	175. 上雲手
118. 穿掌捋	147. 下穿梭	176. 單 鞭
119. 車輪擠	148. 翻身捋	177. 劈掌下勢
120. 弓步按	149. 簸箕掌	178. 左金雞獨立
121. 橫三環套月	150. 轆轤勢	179. 右下勢
122. 左斜單鞭	151. 右玉女穿梭	180. 右金雞獨立
123. 右斜單鞭	152. 下穿梭	181. 左採捌肘靠
124. 左野馬分鬃	153. 翻身捋	182. 連珠掌
125. 豎分鬃	154. 簸箕掌	183. 倒撞猴
126. 右野馬分鬃	155. 轆轤勢	184. 右採捌肘靠
127. 豎分鬃	156. 左玉女穿梭	185. 連珠掌
128. 左野馬分鬃	157. 下穿梭	186. 倒撞猴
129. 豎分鬃	158. 翻身捋	187. 左採捌肘靠
130. 右野馬分鬃	159. 簸箕掌	188. 連珠掌

3. 楊少侯其他傳人所傳拳架

楊少侯的再傳弟子張卓星，曾在貴州傳拳，所傳拳架稱為「楊式六路太極拳大架子」[①]，共 85 式，與趙斌、傅鍾文所傳拳譜基本一致，其練法與定型架略有差別。六路的劃分，第一路至第一個十字手；第二、四路都從抱虎歸山開始；第三、五、六路分別從三個雲手開始。

此外，楊澄甫的弟子汪永泉先生，也傳有一種「楊式太極拳老六路」[②]，共 89 式，名稱順序和 85 式基本相同，只是拳式組合不同，如把「左右摟膝拗步」分為三式。六路的劃分和張卓星所傳相同。

楊澄甫先師的弟子田兆麟，亦得楊健侯、楊少侯之傳，所傳拳架及推手散手，偏重少侯之風。

田兆麟自己沒有著作問世，陳炎林所著《太極拳刀劍杆散手合編》[③]，很有影響，據說主要是田兆麟所傳。書中的「太極拳（即長拳，亦即十三勢拳）」，共 105 式，動作名稱順序與定型架有一些區別，是流傳較早的太極拳架之一，茲收錄於此。

① 張卓星. 太極拳鍛鍊要領. 貴陽：貴州人民出版社，1983.
② 汪永泉. 楊式太極拳述眞. 北京：人民體育出版社，1990.
③ 陳炎林. 太極拳刀劍杆散手合編. 上海：國光書局，1949.

表14　太極拳（即長拳亦即十三勢拳）名稱

1. 太極拳起勢	31. 海底針	61. 野馬分鬃（左式）
2. 攬雀尾（右勢）	32. 扇通背	62. 野馬分鬃（右式）
3. 攬雀尾（左勢）	33. 轉身撇身捶	63. 左攬雀尾
4. 掤	34. 進步搬攔捶	64. 上步掤捋擠按
5. 捋	35. 上步掤捋擠按	65. 單　鞭
6. 擠	36. 單　鞭	66. 玉女穿梭（一）
7. 按	37. 雲　手	67. 玉女穿梭（二）
8. 單　鞭	38. 單　鞭	68. 玉女穿梭（三）
9. 提手上勢	39. 高探馬	69. 玉女穿梭（四）
10. 白鶴晾翅	40. 右分腳	70. 左攬雀尾
11. 摟膝拗步	41. 左分腳	71. 上步掤捋擠按
12. 手揮琵琶	42. 轉身蹬腳	72. 單　鞭
13. 摟膝拗步（一）	43. 左右摟膝拗步	73. 雲　手
14. 摟膝拗步（二）	44. 進步栽捶	74. 單　鞭
15. 摟膝拗步（三）	45. 轉身撇身捶	75. 蛇身下勢
16. 手揮琵琶	46. 進步搬攔捶	76. 金雞獨立（右式）
17. 摟膝拗步（左式）	47. 右踢腳	77. 金雞獨立（左式）
18. 撇身捶	48. 左打虎	78. 倒攆猴
19. 上步搬攔捶	49. 右打虎	79. 斜飛勢
20. 如封似閉	50. 右踢腳	80. 提手上勢
21. 抱虎歸山	51. 雙風貫耳	81. 白鶴晾翅
22. 掤捋擠按	52. 左踢腳	82. 摟膝拗步
23. 斜單鞭	53. 轉身蹬腳	83. 海底針
24. 肘底捶	54. 撇身捶	84. 扇通背
25. 倒攆猴（右式）	55. 進步搬攔捶	85. 轉身白蛇吐信
26. 倒攆猴（左式）	56. 如封似閉	86. 進步搬攔捶
27. 斜飛勢	57. 抱虎歸山	87. 上步掤捋擠按
28. 提手上勢	58. 掤捋擠按	88. 單　鞭
29. 白鶴晾翅	59. 橫單鞭	89. 雲　手
30. 摟膝拗步（左式）	60. 野馬分鬃（右式）	90. 單　鞭

91. 高探馬	97. 蛇身下勢	103. 上步搬攔捶
92. 十字手	98. 上步七星	104. 如封似閉
93. 轉身十字腿	99. 退步跨虎	105. 合太極
94. 摟膝指襠捶	100. 轉身擺蓮	
95. 上步掤捋擠按	101. 彎弓射虎	
96. 單　鞭	102. 撇身捶	

（八）楊祿禪所傳楊式府內太極拳

　　楊式府內太極拳，是楊祿禪在清室瑞王府授拳時留下的一個分支。據府內太極拳傳人講，楊祿禪在瑞王府授拳時，王蘭亭和富周同時從學。富周傳其子富英，富英傳蕭公卓，蕭公卓在保定長期授拳，傳人有翟英波、馬原年等人。保定市太極拳學會會長王喜祿、李正等，均為翟英波先生的弟子。近年來，李正在珠海、香港等地將府內太極拳進行了更為廣泛的傳播。

　　陳微明在《太極劍》（1928 年）一書中講到，楊澄甫讓他拜訪過楊班侯的一個弟子「富二爺」。李正先生認為，這個「富二爺」，可能就是富周之子富英。

　　楊式府內太極拳，內容十分豐富，有十套拳架及功法，包括「智捶」「老架」「大架」「小架」太極拳，「太極長拳」「小九天」「後天法」「三十散手」「十三總勢」「太極點穴法」，由淺入深，自成體系。此外還有太極球及太極刀、劍等器械練習。

　　「智捶」是入門架子；「大架」求開展，是太極拳的築基之法；「老架」在開展中求緊湊，身法便於技擊，手

法結合實用；「小架」則近乎快打，行如游龍，動若猿猴，出手含招，意動神隨；「太極長拳」是以單式修練為主，並可隨意組合的練法；「小九天」是結合吐納練內功的套路；「後天法」，工於外形，肘法、膝法較多，較為剛猛；「三十散手」是專練技擊的手法組合；「十三總勢」，亦稱「十三內丹功法」，它不是通常所說的掤捋、擠、按、採、挒、肘、靠、進、退、顧、盼、定，而是用十三種動物姿態練習太極內功；「太極點穴法」是最後功夫，含 24 種手法，72 個變化，乃太極拳「節、拿、抓、閉」之密傳絕招。

以上功法中，「大架」「老架」「小架」都和楊式太極拳的傳統結構相同，而「太極長拳」「小九天」「後天法」，則是上世紀初傳說的南北朝、唐代所傳功法，它究竟是楊祿禪所傳，還是府內太極拳的傳人後來吸收的，已無法考證，但其作為一種內容豐富的楊式太極拳分支，是值得重視的。

府內太極拳的十套拳架及功法的動作名稱見表 15。此外，府內太極拳還有「十三丹」和「三十散手」等歌訣，見中篇「經論譜」。

表 15　楊式府內太極拳十套拳譜

（一）智　捶	5. 搬攔捶	10. 肘底捶
1. 無極式	6. 進步栽捶	11. 鬼扯鑽
2. 太極起勢	7. 反臂高探馬	12. 披身伏虎
3. 左玉女穿梭	8. 纏裹劈砸式	13. 進步雙星
4. 撇身捶	9. 指襠捶	14. 左玉女穿梭

續表

15. 撇身捶
16. 搬攔捶
17. 進步栽捶
18. 反臂高探馬
19. 纏裹劈砸式
20. 指襠捶
21. 肘底捶
22. 鬼扯鑽
23. 披身伏虎
24. 進步雙星
25. 攬雀尾
26. 單　鞭
27. 收　勢
28. 合太極

（二）大架／（三）老架／
（四）小架
（拳譜相同，式子大
小、步法、練法不同）

1. 無極式
2. 太極起勢
3. 左右攬雀尾
4. 單　鞭
5. 提手上勢
6. 白鶴亮翅
7. 摟膝拗步
8. 手揮琵琶
9. 左右三摟膝
10. 手揮琵琶
11. 搬裹式搬攔捶
12. 如封似閉

13. 豹虎歸山
14. 十字手
15. 斜摟膝拗步
16. 回身摟膝拗步
17. 斜攬雀尾
18. 揉球式
19. 斜單鞭
20. 肘底看捶
21. 倒攆猴
22. 撐　掌
23. 高探馬
24. 斜飛勢
25. 提手上勢
26. 白鶴亮翅
27. 摟膝拗步
28. 海底針
29. 扇通背
30. 撇身捶
31. 進步搬攔捶
32. 風擺荷葉
33. 進步攬雀尾
34. 單　鞭
35. 雲　手
36. 單　鞭
37. 左右高探馬
38. 右起腳
39. 左右高探馬
40. 左起腳
41. 轉身蹬腳
42. 摟膝拗步

43. 上步裹手栽捶
44. 撇身捶
45. 進步搬攔捶
46. 左右高探馬
47. 二起腳
48. 右打虎式
49. 雙砸掏心捶
50. 左打虎式
51. 中心腳
52. 雙峰貫耳
53. 左右高探馬
54. 十字腿
55. 進步搬攔捶
56. 如封似閉
57. 豹虎歸山
58. 十字手
59. 斜摟膝拗步
60. 回身三掌
61. 斜攬雀尾
62. 揉球式
63. 斜單鞭
64. 野馬分鬃
65. 玉女穿梭
66. 風擺荷葉
67. 上步攬雀尾
68. 單　鞭
69. 雲　手
70. 單鞭
71. 展手燕形下勢
72. 金雞獨立

續表

73. 千斤墜	103. 回身捶	24. 轉身蹬腳
74. 倒攆猴	104. 搬攔捶	25. 二起腳
75. 撐　掌	105. 風擺荷葉	26. 野馬分鬃
76. 高探馬	106. 進步攬雀尾	27. 玉女穿梭
77. 斜飛勢	107. 單　鞭	28. 雙　鞭
78. 提手上勢	108. 收勢合太極	29. 泰山升氣
79. 白鶴亮翅	(五) 太極長拳	30. 栽　捶
80. 摟膝拗步	1. 摟膝拗步	31. 金雞獨立
81. 上步海底針	2. 簸箕式	32. 雙擺蓮
82. 上步扇通背	3. 搬攔捶	33. 推　碾
83. 撇身捶	4. 如封似閉	34. 上步跨虎
84. 搬攔捶	5. 豹虎推山	35. 攬雀尾
85. 風擺荷葉	6. 倒攆猴頭	36. 十字擺蓮
86. 進步攬雀尾	7. 斜飛勢	37. 合太極
87. 單　鞭	8. 上提手	(六) 小九天
88. 雲　手	9. 鳳凰展翅	1. 七星八步
89. 左右穿掌	10. 手揮琵琶	2. 開天門
90. 單　鞭	11. 海底撈月	3. 什錦背
91. 高探馬	12. 扇通臂	4. 上提手下提手
92. 轉身單擺蓮	13. 彈　指	5. 臥虎跳澗
93. 指襠捶	14. 擺蓮轉身	6. 單鞭射雁
94. 風擺荷葉	15. 指襠捶	7. 雙鞭射雁
95. 進步攬雀尾	16. 掛樹踢腳	8. 穿　梭
96. 單　鞭	17. 高探馬	9. 大襠捶
97. 展手鷂形下勢	18. 雀起尾	10. 小襠捶
98. 上步七星	19. 單　鞭	11. 葉裡藏花
99. 退步跨虎	20. 彎弓射雁	12. 猴頂雲
100. 轉腰雙擺蓮	21. 雲　手	13. 攬雀尾
101. 彎弓射虎	22. 右起腳	14. 八方掌
102. 雙撞捶	23. 左起腳	15. 單　鞭

㈦ 後天法

1. 陰五掌
2. 陽 肘
3. 反身肘
4. 晾陰肘
5. 遮陰肘
6. 肘奪槍
7. 肘開花
8. 八方捶
9. 單鞭肘
10. 雙鞭肘
11. 臥虎肘
12. 雲飛肘
13. 研磨肘
14. 扇通肘
15. 兩膝肘
16. 一膝肘
17. 陽五掌
18. 收 勢

㈧ 太極散手三十式

1. 長拳滾砍
2. 分心十字
3. 異物投先
4. 瞬子投井
5. 左右揚鞭
6. 對環抱月
7. 縮肘裹靠
8. 擺肘逼門
9. 推肘補陰
10. 剜心杵肋

11. 彎弓大步
12. 順手牽羊
13. 剪腕點節
14. 猿猴獻果
15. 迎風鐵扇
16. 烏雲掩月
17. 紅霞貫日
18. 仙人照鏡
19. 柳穿魚
20. 燕抬腮
21. 金剛趺
22. 鐵門閂
23. 一提金
24. 雙架筆
25. 連枝箭
26. 滿肚疼
27. 雙推窗
28. 亂抽麻
29. 虎抱頭
30. 四把腰

㈨ 太極十三內丹功法

1. 獅子揉球
2. 長蛇串珠
3. 靈鵲起尾
4. 老熊推輪
5. 鶴舞鬆蔭
6. 猿猴舒筋
7. 豹虎推山
8. 金蟬望月
9. 彩鳳朝陽

10. 雉雞司晨
11. 狸貓撲鼠
12. 野馬分鬃
13. 蟠龍戲珠

㈩ 點穴術二十四手法

1. 黃鷹捉兔
2. 猿猴扳枝
3. 順水推舟
4. 白猿獻果
5. 蟾戲金錢
6. 蒼龍戲珠
7. 獅子滾球
8. 大鵬展翅
9. 猴拿熱釘
10. 猿猴脫鎖
11. 蝴蝶採花
12. 風掃殘葉
13. 蜻蜓點水
14. 巧女拋梭
15. 仙人指路
16. 雲升現日
17. 比翼雙飛
18. 方朔偷桃
19. 漢高斬蛇
20. 挾山探海
21. 玩月撐舟
22. 餓虎撲食
23. 靈貓捕鼠
24. 霸王擺肘

(九)楊式八卦太極拳

八卦太極拳，是中華武術中的一朵奇葩。它融合了太極拳、八卦掌、形意拳的優點，是兼具三家精華的上乘內家拳術，其傳授十分縝密，甚至有人認為已經失傳。近年逐漸有些介紹。筆者多次訪問了西安的八卦太極拳傳人李隨印先生，並查閱有關資料，對該拳源流及在西安的傳承有了初步認識。

1. 八卦太極拳源流

有人說，八卦太極拳有五大支派：趙堡一支，寧夏一支，吳俊山、郭鑄山、蔣馨山各傳一支。趙堡一支，是上世紀二三十年代由山東聊城馬永勝先生所創，現有西安趙堡太極拳傳人趙增福先生所著《中國八卦太極拳》一書 ①。其特點是按照八個方位分為八路演練，並含有「五禽」「五獸」的動作形態。寧夏一支，是在八卦掌、太極拳的基礎上，結合回族拳術的特點而創編的，流傳於寧夏西吉、海原縣等地。而吳俊山、郭鑄山、蔣馨山所傳，實際是互有淵源關係的同一體系。這裡所述的「八卦太極拳」，主要是指這個系統。

關於八卦太極拳的源流，有下面幾種說法。

（1）源自劉德寬。相傳是劉德寬與人交流以槍換拳而來。動作名稱與現行太極拳基本相符，但糅有八卦掌諸多動作和練法。劉德寬傳郭古民，現代傳人有吳岳②。

（2）由程廷華等人合創。相傳程廷華與多位八卦、太極拳名家相互交流，研究創立了八卦太極拳，後由程廷華

之子程海亭傳授下來。其傳人亦稱其為「程傳八卦太極」，全套 128 式。傳人與再傳人有郭鑄山、張萬英、喬鴻儒、陳立新等。

（3）源自楊祿禪。這是對於「程傳八卦太極」的另一說法，相傳由楊祿禪所創，楊祿禪傳其女婿夏國勛，夏國勛傳劉德寬，劉德寬傳程海亭，再由程海亭傳授下來。（以上說法，除個別記載外，均見余功保：《中國太極拳辭典》之「八卦太極拳」和「程傳八卦太極」條，人民體育出版社，2006 年）

（4）由劉德寬等人合創。劉德寬在京時，立志集各家之長，從董海川學八卦掌，從劉士俊學岳氏散手，從楊祿禪學太極拳。1894 年，與程廷華、李存義結為把兄弟，倡議摒棄門戶之見，致力於合八卦掌、太極拳、形意拳為一家。（見《中國武術大辭典》之「劉德寬」「程廷華」條，人民體育出版社，1990 年）

（5）由夏國勛等人合創。程海亭的三傳弟子陳立新說，八卦太極拳「是由楊祿禪的女婿夏國勛與劉德寬（董海川弟子）、李存義（精形意拳，程廷華之把兄弟）等，在相互交流各自精華的基礎上聯手秘創的」，李存義傳程廷華之子程海亭，程傳郭鑄山，郭傳張萬英，張傳陳立新等。新中國成立後，該拳由京、津、濟一帶流傳至雲南、東北等地③。

① 趙增福. 中國八卦太極拳. 西安：世界圖書出版西安公司，2001.

② 吳岳.郭古民傳八卦太極拳. 武魂，2002（5）.

③ 陳立新.八卦太極拳.中國太極文化網，2004-03-01.

　　（6）由董海川、楊祿禪始創。八卦太極拳傳人許峻瑋先生，按照本門所傳並參考各門說法，對八卦太極拳源流進行了歸納。據傳，董海川與楊祿禪、郭雲深極為友善，經常相互交流切磋。先是董海川吸取太極拳技法，創編了一套八卦掌的輔助套路，楊祿禪得知後，視為武學觀念的大突破，與董交流，又融入更多太極拳精髓，並請教郭雲深，創立了「八卦太極」，只限門內擇徒秘傳，這是第一代。董海川傳程廷華、劉德寬，楊祿禪傳其女婿夏國勛，此三人又交流精研，繼續完善，正式定名為「八卦太極拳」，這是第二代。程廷華 1900 年在抵抗八國聯軍時犧牲，劉德寬傳李元智、吳俊山，夏國勛傳程海亭（吳俊山亦從學程海亭），這是第三代。李元智傳趙福林、朱訓君，吳俊山傳傅淑雲、何福生、張文廣等，程海亭傳郭鑄山、蔣馨山，這是第四代。第五代有趙福林的傳人景國華、許峻瑋等，郭鑄山的傳人張萬英、喬宏儒等。

　　此外，蔣馨山的三傳弟子朱銳說，蔣馨山傳孫寶林、孫傳趙振生，趙傳朱銳等。

　　從以上傳聞可見，八卦太極拳的各師門互有淵源關係，其所述源流，大同小異，互為補充。其中的差異，可能由於同輩或不同輩之間的交叉傳授情況，形成了不同傳說。

　　但是，上述資料還有吳俊山一個重要傳人未見提及，就是當年中央國術館的副館長張驤伍。張驤伍解放後遷居西安，他把向吳俊山所學的八卦太極拳也傳到了西安，弟子有田振峰、李隨印、王應銘等。其源流傳說，明確認為是楊祿禪晚年吸取了八卦掌技法所編定，並直接稱其為「楊式太極拳老架 103 勢」。對楊祿禪至吳俊山之間的傳

承關係，沒有詳細說法。參考其他資料，吳俊山當自劉德寬、程海亭而來。

李隨印先生，1942 年生，他 8 歲即從張驤伍先生學藝，受教九載，深得八卦太極拳之奧秘，55 年演練不輟。他把這套拳不但在國內各地傳播，並且傳向歐美等地。弟子有陝西朱永金、趙嘉慶、任曼青、李曉航、劉小剛、孫善銀、趙峰，山西李齊京，青海王俊忠、李海寧、李海，以及德國托馬斯、務都、方宇，美國白樂文等。

筆者以為，八卦太極拳主要是太極拳與八卦掌的融合，也包含形意拳的某些技法，但形意拳傳人郭雲深、李存義，都不是主要創編或傳授者。下面姑且將郭雲深、李存義略去，綜合各家之說，列出八卦太極拳源流表（圖2），其中第五、六代傳人沒有全部列出。

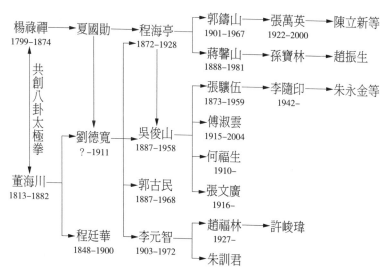

圖2　八卦太極拳源流表

2. 八卦太極拳的拳架特點及動作名稱

八卦太極拳的特點總體來講，是融合了太極拳與八卦掌的練法和技法，也包含了形意拳的某些技法。但在八卦太極拳的各個分支，其表現不盡相同，拳架結構及動作名稱順序也有差別。

如傅淑雲所傳為 145 式，張驤伍所傳為 103 式，郭古民所傳為 123 式，郭鑄山所傳為 128 式，蔣馨山所傳為 132 式，傅淑雲和趙福林自編有 48 式。這些差別，可能由於不同人、不同時期的傳授所形成的，也可能由於某些傳人的改編所致。

但從拳架結構上看，大致可以分為兩類：

一類和楊式太極拳傳統套路的名稱順序比較接近，如張驤伍、郭古民所傳。張驤伍所傳，就直接稱為「楊式太極拳老架 103 式」。

一類和楊式傳統套路名稱差別較大。如郭鑄山所傳，其動作名稱有摘星換斗、喜鵲騰空、燕子三戲水、黃鶯落架、臥虎聽風、托槍打鳥、老媽媽紡線、進步吸肘、翻背捶、問心捶、上步蓋馬捶等，皆為楊式傳統套路所無，創造的成分更多一些。

筆者以為，前一類完全應該歸入楊式太極拳的分支，為明確其內涵，可以定名為「楊式八卦太極拳」。

茲將張驤伍、郭古民所傳楊式八卦太極拳的動作名稱收錄於後（前者由李隨印提供，後者錄自吳岳：《郭古民傳八卦太極拳》，《武魂》2002 年第 5 期），見表 16、表 17。

表16　楊式八卦太極拳動作名稱順序（張驤伍傳）

1. 攬雀尾	31. 攬雀尾	61. 野馬分鬃
2. 十字雙鞭	32. 十字雙鞭	62. 玉女穿梭
3. 提手上式	33. 雲開手	63. 換步雙撞掌
4. 左右鳳凰展翅	34. 斜單鞭	64. 攬雀尾
5. 白鶴亮翅	35. 右高探馬	65. 十字雙鞭
6. 摟膝拗步	36. 右分腳	66. 雲劈手
7. 手揮琵琶	37. 左高探馬	67. 斜單鞭
8. 進步搬攔捶	38. 左分腳	68. 抽身下勢
9. 如封似閉	39. 回身蹬腳	69. 金雞獨立
10. 左右鳳凰展翅	40. 摟膝拗步	70. 倒攆猴
11. 白鶴亮翅	41. 指襠捶	71. 十字雙鞭
12. 回身左右摟膝拗步	42. 翻身撇身捶	72. 提手上式
13. 抱琵琶	43. 推碾二起腳	73. 鳳凰展翅
14. 攬雀尾	44. 卸步撈月	74. 白鶴亮翅
15. 十字雙鞭	45. 左打虎式	75. 摟膝指底
16. 抱虎歸山	46. 披身踢腳	76. 海底針
17. 肘底看捶	47. 右打虎式	77. 扇通背
18. 倒攆猴	48. 蓋馬捶	78. 上步搬攔捶
19. 十字雙鞭	49. 拗步搓捶	79. 穿梁擠肘
20. 提手上式	50. 雙拳貫耳	80. 攬雀尾
21. 左右鳳凰展翅	51. 抱月分手	81. 十字雙鞭
22. 白鶴亮翅	52. 蹬　腳	82. 雲疊手
23. 摟膝指面	53. 轉身蹬腳	83. 斜單鞭
24. 海底針	54. 進步搬攔捶	84. 三掩肘
25. 手揮琵琶	55. 如封似閉	85. 十字擺蓮
26. 摺　肘	56. 抱虎推山	86. 彎弓射虎
27. 扇通背	57. 回身摟膝拗步	87. 進步栽捶
28. 撇身捶	58. 抱琵琶	88. 攬雀尾
29. 卸步搬攔捶	59. 攬雀尾	89. 十字雙鞭
30. 如封似閉	60. 斜飛勢	90. 下　勢

91. 上步七星	96. 十字雙鞭	101. 閃步搬攔捶
92. 退步跨虎	97. 回身左右摟膝	102. 如封似閉
93. 轉角擺蓮	98. 抱琵琶	103. 合太極
94. 彎弓射雁	99. 進步按	
95. 攬雀尾	100. 上步掤擠	

表17　八卦太極拳動作名稱順序（郭古民傳）

1. 合太極	23. 白鶴亮翅	45. 高探馬
2. 琵琶式	24. 右摟膝拗步	46. 右蹬腳
3. 左右攬雀尾	25. 右攬雀尾	47. 高探馬
4. 直單鞭	26. 抱虎歸山	48. 左蹬腳
5. 斜單鞭	27. 肘下看捶	49. 轉身蹬腳
6. 上步打擠	28. 側步趕猴	50. 左右摟膝拗步
7. 提手上式	29. 左右攬雀尾	51. 指地捶
8. 金鈎掛玉瓶	30. 直單鞭	52. 拋身捶
9. 提手下式	31. 斜單鞭	53. 纏肘蹬腳
10. 白鶴亮翅	32. 上步打擠	54. 倒步海底撈月
11. 左右摟膝拗步	33. 提手上式	55. 栽　捶
12. 右攬雀尾	34. 金鈎掛玉瓶	56. 拋身捶
13. 左右摟膝拗步	35. 提手下式	57. 纏肘蹬腳
14. 右攬雀尾	36. 白鶴亮翅	58. 雙風貫耳
15. 左右摟膝拗步	37. 海底針	59. 左蹬腳
16. 右攬雀尾	38. 扇通背	60. 轉身擺蓮
17. 進步搬攔捶	39. 左右打擠	61. 雙摟膝拗步
18. 如封似閉	40. 提手上式	62. 右攬雀尾
19. 右打擠	41. 金鈎掛玉瓶	63. 進步搬攔捶
20. 提手上式	42. 提手下式	64. 如封似閉
21. 金鈎掛玉瓶	43. 白鶴亮翅	65. 右打擠
22. 提手下式	44. 雲　手	66. 提手上式

續表

67. 金鉤掛玉瓶	86. 上步打擠	105. 上步打虎式
68. 提手下式	87. 提手上式	106. 上步打擠
69. 白鶴亮翅	88. 金鉤掛玉瓶	107. 提手上式
70. 右摟膝拗步	89. 提手下式	108. 金鉤掛玉瓶
71. 右攬雀尾	90. 白鶴亮翅	109. 提手下式
72. 左右野馬分鬃	91. 海底針	110. 十字手
73. 直單鞭	92. 倒步扇通背	111. 斜飛式
74. 左玉女穿梭	93. 左右打擠	112. 上步七星
75. 轉身右玉女穿梭	94. 提手上式	113. 退步跨虎
76. 左玉女穿梭	95. 金鉤掛玉瓶	114. 轉身擺蓮
77. 倒步右玉女穿梭	96. 提手下式	115. 彎弓射虎
78. 直單鞭	97. 白鶴亮翅	116. 上步打虎式
79. 雲　手	98. 雲　手	117. 上步打擠
80. 下式右金雞獨立	99. 上右步壓肘	118. 左右打擠
81. 下式左金雞獨立	100. 右玉女穿梭	119. 提手上式
82. 倒步插柳	101. 上左步壓肘	120. 金鉤掛玉瓶
83. 左右攬雀尾	102. 左玉女穿梭	121. 提手下式
84. 直單鞭	103. 轉身擺蓮	122. 白鶴亮翅
85. 斜單鞭	104. 彎弓射虎	123. 合太極

(十)楊式太極拳散手對練套路

　　楊式太極拳「散手對練」，亦稱「散手對打」，是在太極推手的基礎上進一步練習太極拳攻防技法的套路，它比推手、大捋的內容更豐富，更接近於實戰，也是推手與散手之間的一種過渡練法。

　　真正意義的太極拳「散手」就是「散打」，是採用太極拳的技法，雙方任意攻防的實戰練習或比賽。散手練

習，分單人練習與雙人練習兩種。

單人練習，可取拳架中任何一式單練，或者編成實用性更強的練法，如府內太極拳之「太極散手三十式」。

雙人練習，是將拳架中的各式分別由雙人進行攻防運用，即所謂「拆招」，亦可將各式打亂排列，雙人進行連續的攻防練習，從而形成「對練套路」。

雙人對練套路，最早見於陳炎林著《太極拳刀劍杆散手合編》中的「太極散手對打」①，據說為楊澄甫所傳，有圖文說明。全套88式，甲乙各44式。沙國政先生在此基礎上補充整理，編著有《太極拳對練》②。

現將陳炎林所著之散手對打套路收錄於此，見表18。

表18　太極散手對打

上手（甲）	下手（乙）	上手（甲）	下手（乙）
1.上步捶	2.提手上勢	29.左　靠	30.撤步撅臂
3.上步攔捶	4.搬　捶	31.轉身按（捋勢）	32.雙風貫耳
5.上步左靠	6.右打虎	33.雙　按	34.下勢搬捶
7.打左肘	8.右　推	35.單推（右臂）	36.右搓臂
9.左劈身捶	10.右　靠	37.順勢按	38.化打右掌
11.撤步左打虎	12.右劈身捶	39.化　推	40.化打右肘
13.提手上勢	14.轉身按	41.採　挒	42.換步撅
15.折疊劈身捶	16.搬　捶	43.右打虎	44.轉身撤步捋
17.橫挒手	18.左（換步）野馬分鬃	45.上步左靠	46.回　擠

① 陳炎林. 太極拳刀劍杆散手合編. 上海：國光書局，1949：236-284.

② 沙國政. 太極拳對練. 北京：人民體育出版社，1980.

續表

上手（甲）	下手（乙）	上手（甲）	下手（乙）
19. 右手虎	20. 轉身撤步捋	47. 雙分靠（換步）	48. 轉身左靠
21. 上步左靠	22. 轉身按	49. 打右肘	50. 轉身金雞獨立
23. 雙分蹬腳（退步跨虎）	24. 指襠捶	51. 退步化	52. 蹬　腳
25. 上步採挒	26. 換步右穿梭	53. 轉身上步靠	54. �521左臂
27. 左掤右劈捶	28. 白鶴晾翅（蹬腳）	55. 轉身（換步）右分腳	56. 雙分右摟膝
57. 轉身（換步）左分腳	58. 雙分左摟膝	73. 左打虎	74. 轉身撤身捶
59. 換手右靠	60. 回右靠	75. 倒攆猴㈠	76. 左閃（上步）
61. 上步左攬雀尾	62. 右雲手	77. 倒攆猴㈡	78. 右　閃
63. 上步右攬雀尾	64. 左雲手	79. 倒攆猴㈢（撲面）	80. 上步七星
65. 右開（掤勢）	66. 側身撤身捶	81. 海底針	82. 扇通背
67. 上步高探馬（下蹬腳）	68. 白鶴亮翅（下套腿上閃）	83. 手揮琵琶	84. 彎弓射虎
69. 轉身擺蓮	70. 左斜飛勢	85. 轉身單鞭	86. 肘底捶
71. 刁手蛇身下勢	72. 右斜飛勢	87. 十字手	88. 抱虎歸山

二、楊式太極劍

　　劍是我國古代主要兵器之一，被譽為「百兵之君」「短兵之王」。其動作輕快瀟灑，富有韻律，不但可用於防身自衛，文人雅士還喜歡以舞劍作為鍛鍊身體、陶冶情操、借劍抒情的手段，王公貴族則以佩劍的檔次作為其身份的標誌。劍也被古人作為一種求神祭天的法器和斬妖驅邪的珍寶。

(一)楊式太極劍概述

楊式太極劍，是在楊式太極拳的基礎上創編而成的，是太極拳的補充、延伸和發展。太極劍的動作要領，和太極拳是一致的。演練時，要求柔和緩慢，圓活連貫，虛實分明，輕靈沉穩，在技擊上講究以柔克剛，以迂為直，捨己從人，後發先至。此外，不但要「以心行氣，以氣運身」，還要「以身運劍，劍神合一」，在劈、點、挑、刺的瞬間，可以適當加快速度，顯得更有氣勢。如果用長穗劍，還要考慮劍穗運轉的靈活性與美觀性，既要運劍又要運穗。

楊澄甫先師關於太極劍的題詞：「劍氣如虹，劍行似龍，劍神合一，玄妙無窮。」（圖3）

楊式太極劍的形狀與一般武術用劍基本一致，且有長短、輕重、材質、用途等方面的差別。

劍的長短，要按各人身

劍氣如虹劍行似龍

劍神合一玄妙無窮

廣平楊澄甫題

圖3　楊澄甫論太極劍術

（注：該圖原載於《武林》1983年第11期。據趙斌老師講，楊澄甫先師文化不深，該題詞可能是代筆。作者分析，似為陳微明之筆跡。）

高確定。傳統的說法有兩種：一是左手下垂反握劍，劍尖
齊眉或至耳梢為宜，不低於耳垂；二是以劍尖著地，劍首
接近肚臍為宜。常用的劍，大致在 0.9～1 公尺之間。

　　劍的重量，無關緊要。重劍利於增長臂腕功夫，過重
則不易靈活，加速疲勞。一般的金屬劍，多為一斤左右。
竹劍、塑料劍較輕，可隨愛好選用。太極劍和太極拳一
樣，也講究以柔克剛，四兩撥千斤。當年楊健侯用拂塵對
鋼刀、楊澄甫以竹劍對鋼劍，都使對方利刃無法施展。

　　總的來說，劍分為劍身和劍柄兩大部分。劍身，就是
帶有刃的那一段，其餘部分統稱劍柄。各部分具體名稱見
圖 4。

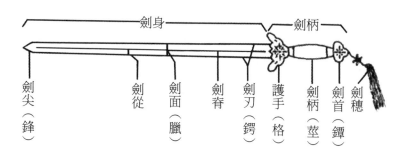

圖4　太極劍各部位的名稱

(二)楊式太極劍的劍法──「十三劍」

　　楊式太極劍亦稱「十三劍」，是以十三字劍法命名
的。十三，是以八五之數配八卦五行，實際劍法並不限於
十三字，各種著作的說法也不統一。

　　茲列楊式傳人有關著作的幾種說法如下：

　　1.抽、帶、提、格、擊、刺、點、崩、攪、壓、劈、截、洗[1]。

　　2.劈、崩、點、刺、抽、帶、提、撩、攪、壓、擊、截、抹[2]。

　　3.刺、帶、洗、攪、提、抽、挑、壓、擊、劈、截、點、格[3]。

　　4.劈、刺、撩、掃、截、挑、撥、掛、崩、點、畫、拉、抹[4]。

　　5.劈、刺、撩、掃、挑、斬、截、掛、崩、點、削、抹、攪[5]。

　　以上五種說法，各自有 13 字，共有 23 個字。此外還有雲、推、架、攔、砍、扎、鉤、剪、豁、抱、穿、圈、裹、捅等劍法，有些是同一劍法的不同用字。《中國武術大辭典》的「十三劍」，取陳炎林之說。現將主要劍法略釋如下。其中，均以右手握劍敘述。虎口一邊的刃為「上

　　① 陳炎林. 太極拳刀劍杆散手合編. 上海：國光書局，1949：160.

　　② 楊振鐸. 中國楊氏太極：2 版. 西安：世界圖書出版西安公司，2002：264-265.

　　③ 宋志堅. 太極拳學：下冊. 臺北：財團法人中華太極館，1987：112-115.

　　④ 栗子宜. 太極劍. 成都：四川科學技術出版社，1984：10-12.

　　⑤ 趙幼斌. 楊氏 51 式太極劍. 北京：北京體育大學出版社，2004：10.（繁體字版—台北.大展出版社）

刃」或「外刃」，另一邊為「下刃」或「裡刃」。劍刃朝左右者為平劍，劍刃朝上下者為立劍。立劍以手心朝左者為正手（或順手），手心朝右者為反手；平劍以手心朝上者為仰手，手心朝下者為俯手。

1. **抽**：劍尖在前，屈肘將劍向懷中撤回，劍刃由前向後滑動為抽。力點沿劍刃滑動。

2. **帶**：以平劍或立劍使劍體由前向兩側抽回為帶。力在劍刃中部。平劍為平帶，立劍為直帶，或稱平劍為「帶」，立劍為「抽」。

3. **提**：劍尖垂下，屈腕抬肘，手心向外，由下向上將劍拎起為提。

4. **格**：以平劍在身前向左或向右橫擺，挑開對手來器為格。劍尖稍朝上或稍朝下，力達劍尖或劍刃前端。

5. **擊**：劍尖向前，向左右平擊或上下點擊。力達劍尖或劍刃前端。

6. **刺**：以劍尖向前直出為刺。力達劍尖，用正劍、反劍、斜劍均可。

7. **點**：以正手立劍使劍尖由上向前下猛然下啄的動作為點。力注劍尖。

8. **崩**：以立劍或平劍使劍尖上翹，劍柄下沉為崩。手腕突沉，力達劍尖。

9. **攪**：以腕、肘、肩等關節為軸心，使劍身以圓錐形絞動為攪。其圈可大可小，力在劍身。

10. **壓**：以平劍由上往下按為壓。力在劍身中後部。

11. **劈**：用劍的下刃由上向下為劈。力達下刃，可分前劈、後劈、斜劈等。

12. 截：以立劍或斜立劍，使劍刃斜向上或斜向下著力為截。分內截、外截、上截、下截、後截等。力達劍身前部。

13. 洗：洗是撩、帶、抽、斬、掃劍法的總稱，有輕拔巧取之意，多呈弧線運動。分平洗、斜洗、上洗、下洗等。

14. 撩：用劍的裡刃由下向前上方撩起為撩。力達劍刃前部。臂外旋使裡刃朝上者為正撩，臂內旋使裡刃朝上者為反撩。

15. 掃：用平劍以仰手從右向左，或以俯手從左向右橫向畫弧為掃。力達劍鋒。

16. 挑：以正手立劍使劍尖由下向上或前上挑起為挑。肘屈腕豎，力注劍上刃前端。也有平劍上挑者。

17. 斬：以平劍從左到右或從右向左在肩部以上高度橫出劍為斬。力在劍刃中前部。

18. 掛：以立劍的劍尖由前向側後方立圓回收為掛。有上掛、下掛。力達劍身前部。

19. 削：平劍由左側下方朝右側前上方斜出為削。力達劍鋒。

20. 抹：平劍從一側經前弧形向另一側回抽為抹。劍尖斜朝前，力在劍刃上。

21. 攔：以斜立劍向前上方托架推進為攔。由左側向前為左攔；由右側向前為右攔。力達劍身。

22. 雲：以腕關節為軸，將劍在頭的前上方朝左或向右環繞一周為雲。力達劍身前部。

23. 架：以立劍橫向由下向上為架。劍高過頭，手心朝外，力達劍內刃。

　　實際上，太極劍的每個動作都要針對雙方形勢千變萬化，劍法的運用多是綜合性的、連續的。練至化境，純以神行，此時無招勝有招。

　　楊式太極劍的基本技術要求和楊式太極拳是一致的。演練時，仍然要以楊澄甫先師的《太極拳說十要》為準則。要以心行氣，以氣運身，用意不用力。當然，練劍是器械運動，必然具有區別於徒手運動的特點和要求。

　　和太極拳相比，太極劍多了一件器械，不但要「以氣運身」，還要「以身運劍」。劍在手上，而運劍卻不能只靠手，要把劍這個「身外之物」和整個身體連成一體，統歸意、氣的指揮。太極拳的練習要以腰為軸，氣為旗，上下相隨，內外相合，劍的運行也是如此。而且太極劍用意的對象更多集中在劍體上，是由意、氣的作用，在身體的配合下完成各種劍法。劍與意離，劍與身離，都是練太極劍的大忌。拳論曰：「其根在腳，發於腿，主宰於腰，形於手指，由腳而腿而腰，總須完整一氣。」太極劍的運用不僅要使勁力「形於手指」，而且要勁貫劍體以至劍尖，傳統要求叫「透三關」，即要勁力透過腰、臂、劍三關，或曰「發於腰脊，透過臂腕，達於劍尖」。

　　在持劍運用方面，要注意「手空劍活，輕靈沉穩」。劍論《心空歌》曰：「手心空，使劍活。」握劍要求手心空，力度適中，既不能太鬆，也不能太緊。太鬆則劍與臂分離，勁力傳不到劍上；太緊則變化不靈，僵直死板，勁力同樣不能達於劍身。用於技擊，都不能得心應手。一般地，以拇指和中指、無名指相握，保持劍的穩定性，以食指和小指為槓桿的一個支點，配合腕力來控制劍身的變

化，以實現靈活性。

　　與太極拳相比，太極劍的演練速度略快，在敏捷輕靈方面更強調一些，而且可以快慢相間。古人將練劍稱為「舞劍」，瀟灑的姿勢動作與劍身、劍穗的運轉渾然一體，具有十分優美的欣賞性和詩一般的韻律感，使人進入怡然自得的境界。然而要注意，「舞劍」不是「劍舞」，不是以觀賞為唯一目的。太極劍作為武術，必須輕靈沉穩兼而有之。動作要在符合技擊原理的基礎上講求美觀。

(三)楊式太極劍動作名稱順序

　　楊式太極劍，楊澄甫先師沒有著述，但是楊澄甫的主要傳人所傳基本一致。有一些老架的動作名稱與楊澄甫所傳有一定差別，還有的分支傳有太極對劍。

　　為對比起見，下面將楊振銘、楊振鐸、傅鍾文、趙斌、李雅軒、陳微明①~⑥及府內太極拳（由府內太極拳傳人、保定市太極拳學會會長王喜祿先生提供）所傳的七種套路的動作名稱順序一並列入表19中。

　　① 謝秉中. 中國太極拳的學與術. 香港：香港世澤出版公司，1996.

　　② 楊振鐸. 中國楊氏太極：2版. 西安：世界圖書出版西安公司，2002.

　　③ 傅鍾文. 楊式太極拳、刀、劍資料匯編. 上海：同濟大學.

　　④ 趙幼斌. 楊氏51式太極劍. 北京：北京體育大學出版社，2004.

　　⑤ 栗子宜. 太極劍. 成都：四川科學技術出版社，1984.

　　⑥ 陳微明. 太極劍. 蘇州：致柔拳社，1928.

表 19　楊式太極劍動作名稱順序

楊振銘傳	楊振鐸傳	傅鍾文傳	趙斌傳	李雅軒傳	陳微明傳	府內所傳
1. 起式	1. 預備勢 2. 起勢		預備勢	1. 預備式	1. 太極劍起式	1. 起式
						2. 燕子啄泥
2. 三環套月	3. 三環套月	1. 三環套月	1. 三環套月	2. 三環套月	2. 三環套月	3. 三環套月
3. 魁星式	4. 魁星勢	2. 魁星式	2. 魁星勢	3. 魁星式	3. 大魁星	4. 大魁星
4. 燕子抄水	5. 燕子抄水	3. 燕子抄水	3. 燕子抄水	4. 燕子抄水	4. 燕子抄水	5. 燕子抄水
5. 左右攔掃	6. 右邊攔掃 7. 左邊攔掃	4. 左右邊攔掃	4. 左右邊攔掃	5. 左右攔掃	5. 左右攔掃	6. 左右攔掃
6. 小魁星	8. 小魁星	5. 小魁星式	5. 小魁星	6. 小魁星	6. 小魁星	7. 小魁星
7. 燕子入巢	9. 燕子入巢	6. 燕子入巢	6. 燕子入巢	7. 燕子入巢	7. 燕子入巢	8. 燕子入巢
						9. 分劍虎抱頭
8. 靈貓撲鼠	10. 靈貓撲鼠	7. 靈貓撲鼠	7. 靈貓撲鼠	8. 靈貓撲鼠	8. 靈貓撲鼠	10. 靈貓撲鼠
9. 鳳凰抬頭	11. 鳳凰抬頭	8. 鳳凰抬頭	8. 鳳凰抬頭	9. 鳳凰抬頭	9. 蜻蜓點水	11. 蜻蜓點水
10. 黃蜂入洞	12. 黃蜂入洞	9. 黃蜂入洞	9. 黃蜂入洞	10. 黃蜂入洞	10. 黃蜂入洞	12. 黃蜂入洞
11. 鳳凰右展翅	13. 鳳凰右展翅	10. 鳳凰右展翅	10. 鳳凰右展翅	11. 鳳凰展翅	11. 鳳凰雙展翅	13. 天地人三才劍
					12. 左旋風	
12. 小魁星	14. 小魁星	11. 小魁星	11. 小魁星	12. 小魁星	13. 小魁星	14. 小魁星

續表

楊振銘傳	楊振鐸傳	傅鍾文傳	趙斌傳	李雅軒傳	陳微明傳	府內所傳
13. 鳳凰左展翅	15. 鳳凰左展翅	12. 鳳凰左展翅	12. 鳳凰左展翅	13. 鳳凰右展翅	14. 右旋風	
14. 等魚式	16. 等魚勢	13. 等魚式	13. 等魚式	14. 釣魚式	15. 等魚式	15. 等魚式
15. 左右龍行式	17. 右龍行勢	14. 左右龍行式	14. 左右龍行	15. 龍行式	16. 撥草尋蛇	16. 撥草尋蛇
	18. 左龍行勢					
	19. 右龍行勢					
						17. 燕子啄泥
	20. 懷中抱月			16. 懷中抱月	17. 懷中抱月	18. 懷中抱月
16. 宿鳥投林	21. 宿鳥投林	15. 宿鳥投林	15. 宿鳥投林	17. 宿鳥投林	18. 宿鳥投林	19. 宿鳥投林
17. 烏龍擺尾	22. 烏龍擺尾	16. 烏龍擺尾	16. 烏龍擺尾	18. 烏龍擺尾	19. 烏龍擺尾	20. 烏龍擺尾
18. 青龍出水	23. 青龍出水	17. 青龍出水	17. 青龍出水	19. 青龍出水		
19. 風捲荷葉	24. 風捲荷葉	18. 風捲荷葉	18. 風捲荷葉	20. 風捲荷葉	20. 風捲荷葉	21. 風捲荷葉
						22. 回身撞劍
20. 左右獅子搖頭	25. 左獅子搖頭	19. 左右獅子搖頭	19. 左右獅子搖頭	21. 左右獅子搖頭	21. 獅子搖頭	23. 獅子搖頭
	26. 右獅子搖頭					
21. 虎抱頭	27. 虎抱頭	20. 虎抱頭	20. 虎抱頭	22. 虎抱頭	22. 虎抱頭	24. 分劍虎抱頭
22. 野馬跳澗	28. 野馬跳澗	21. 野馬跳澗	21. 野馬跳澗	23. 野馬跳澗	23. 野馬跳澗	25. 野馬跳澗
23. 勒馬勢	29. 勒馬勢	22. 勒馬式	22. 勒馬勢	24. 回身勒馬勢	24. 翻身勒勒馬	26. 翻身勒勒馬

續表

府內所傳	陳微明傳	李雅軒傳	趙斌傳	傅鍾文傳	楊振鐸傳	楊振銘傳
27. 進步指南	25. 上步指南針	25. 上步指南針	23. 指南針	23. 指南針	30. 指南針	24. 指南針
	26. 迎風撣塵	26. 左右迎風撣塵	24. 左右迎風撣塵	24. 左右迎風撣塵	31. 左右迎風撣塵	25. 左右迎風撣塵
					32. 右迎風撣塵	
					33. 左迎風撣塵	
28. 順水推舟	27. 順水推舟	27. 順水推舟	25. 順水推舟	25. 順水推舟	34. 順水推舟	26. 順水推舟
30. 流星趕月	28. 流星趕月	28. 流星趕月	26. 流星趕月	26. 流星趕月	35. 流星趕月	27. 流星趕月
29. 天馬行空	29. 天馬行空	29. 天馬行空	27. 天馬飛瀑	27. 天馬飛瀑	36. 天馬飛瀑	28. 天馬飛報
31. 挑簾式	30. 挑簾式	30. 挑簾式	28. 挑簾式	28. 挑簾式	37. 挑簾勢	29. 挑簾式
32. 左右車輪	31. 左右車輪劍	31. 左右車輪	29. 左右車輪	29. 左右車輪	38. 左右車輪	30. 左右車輪
					39. 右車輪	
33. 燕子啄泥		32. 燕子銜泥	30. 燕子銜泥	30. 燕子銜泥	40. 燕子銜泥	31. 燕子銜泥
34. 大鵬展翅	32. 大鵬展翅	33. 大鵬展翅	31. 大鵬展翅	31. 大鵬展翅	41. 大鵬展翅	32. 大鵬展翅
35. 海底撈月	33. 海底撈月	34. 海底撈月	32. 海底撈月	32. 海底撈月	42. 海底撈月	33. 海底撈月
36. 懷中抱月	34. 懷中抱月	35. 懷中抱月	33. 懷中抱月	33. 懷中抱月		34. 懷中抱月
37. 夜叉探海	35. 夜叉探海	36. 探海式	34. 哪吒探海	34. 哪吒探海	43. 哪吒探海	35. 哪吒探海
	36. 犀牛望月	37. 犀牛望月	35. 犀牛望月	35. 犀牛望月	44. 犀牛望月	36. 犀牛望月
38. 射雁式	37. 射雁式	38. 射雁式	36. 射雁式	36. 射雁式	45. 射雁勢	37. 射雁式

續表

楊振銘傳	楊振鐸傳	傅鍾文傳	趙斌傳	李雅軒傳	陳微明傳	府內所傳
38. 青龍探爪	46. 青龍探爪	37. 青龍現爪	37. 青龍現爪	39. 青龍現爪	38. 白猿獻果	39. 白猿獻果
						40. 貫耳劍
39. 鳳凰雙展翅	47. 鳳凰雙展翅	38. 鳳凰雙展翅	38. 鳳凰雙展翅	40. 鳳凰展翅	39. 鳳凰雙展翅	41. 鳳凰展翅
40. 左右跨欄	48. 左跨欄	39. 左右跨欄	39. 左右跨欄	41. 左右跨欄	40. 左右跨欄	42. 左右跨籃
	49. 右跨欄					
41. 射雁式	50. 射雁勢	40. 射雁式	40. 射雁式	42. 射雁式	41. 射雁式	
42. 白猿獻果	51. 白猿獻果	41. 白猿獻果	41. 白猿獻果	43. 白猿獻果	42. 白猿獻果	43. 白猿獻果
43. 左右落花式	52. 右落花勢	42. 左右落花	42. 左右落花	44. 左右落花式	43. 左右落花	44. 左右落花
	53. 左落花勢					
	54. 右落花勢					
	55. 左落花勢					
	56. 右落花勢					
44. 玉女穿梭	57. 玉女穿梭	43. 玉女穿梭	43. 玉女穿梭	45. 玉女穿梭	44. 玉女穿梭	45. 巧女紉針
45. 白虎攬尾	58. 白虎攬尾	44. 白虎攬尾	44. 白虎攬尾	46. 白虎攬尾	45. 白虎攬尾	46. 白虎搖尾
	59. 虎抱頭			47. 虎抱頭	46. 虎抱頭	47. 分劍虎抱頭
46. 魚跳龍門	60. 魚跳龍門	45. 魚跳龍門	45. 魚跳龍門	48. 魚跳龍門	47. 鯉魚跳龍門	48. 鯉魚跳龍門
47. 左右烏龍絞柱	61. 左烏龍絞柱	46. 左右烏龍絞柱	46. 左右烏龍絞柱	49. 烏龍絞柱	48. 烏龍絞柱	49. 烏龍攪尾

續表

楊振銘傳	楊振鐸傳	傅鍾文傳	趙斌傳	李雅軒傳	陳微明傳	府內所傳
	62. 右烏龍攪柱					50. 犀牛望月
						51. 射雁式
48. 仙人指路	63. 仙人指路	47. 仙人指路	47. 仙人指路	50. 仙人指路	49. 仙人指路	52. 進步指南
49. 朝天一炷香	64. 朝天一炷香	48. 朝天一炷香	48. 朝天一炷香	51. 朝天一炷香		
50. 風掃梅花	65. 風掃梅花	49. 風掃梅花	49. 風掃梅花	52. 風掃梅花	50. 風掃梅花	53. 風掃梅花
				53. 虎抱頭	51. 虎抱頭	
51. 牙笏式	66. 牙笏式	50. 牙笏式	50. 牙笏式	54. 抱笏式	52. 指南針	54. 仙人指路
52. 合太極	67. 抱劍歸原	51. 抱劍歸原	51. 抱劍還原	55. 合太極	53. 抱劍歸原	55. 收　勢

對比可見，府內所傳及陳微明所傳，其名稱如「大魁星」「蜻蜓點水」「撥草尋蛇」「夜叉探海」等，比較接近，是較早的名稱。其他幾種則大同小異，是楊澄甫晚年所定。

三、楊式太極刀

(一) 楊式太極刀概述

楊式太極刀和太極劍一樣，是由太極拳發展而來的，具有太極拳練習的一般特點和要求。但是，太極刀和太極劍也有區別，如「劍重輕靈，刀求穩重」「刀如猛虎，劍似飛鳳」「刀走黑，劍走青」（即剛猛與輕靈之別）等說法。太極刀較為威武，而太極劍更顯瀟灑，在手法和運用方面也有區別。

和太極劍相比，太極刀作為健身和陶冶性格的手段，不如太極劍那麼普及，但其技擊威力較強，在冷兵器時代，刀的運用比劍廣泛，故而為習武之重要器械。楊澄甫先師沒有太極刀的著述，楊式第四代傳人關於太極刀的著作也較少。一般情況也是先傳授拳、劍，然後傳刀。

太極刀的形狀、尺寸、選材、製作，都有一定要求。就形狀而言，有實用刀和練習刀兩類。

「實用刀」，即古代戰場實用及練武之人防身自衛的刀，見圖5。其一般形制，一側是鋒利的刃口，一側是厚實的刀背，刀身較窄長，貫穿力強，由於刀背堅厚，不易折斷。刀面近背處，還有從護手附近向前延伸的一條長

圖 5　太極刀的兩種形制

槽，稱「刀槽」或「血槽」。此刀不僅適於步兵格鬥，更適合於騎兵迅猛衝擊時的劈砍，騎兵專用者即為「馬刀」，也有點像日本戰刀，而日本的戰刀，就是以我國唐代鋼刀為祖型的。

　　實用刀必須是鋼製的，而且要有強度和韌性的良好配合，既堅硬鋒利，又不易崩刃或折斷。由於刀脊厚，發力時刀尖不抖動。

　　刀柄的端部，有的帶有一個圓形或扁圓的環，稱為「環首刀」，也有無環刀，端部呈馬蹄形。刀的護手，多為橢圓盤形，故稱「刀盤」，也有其他形狀的。

　　實用刀的重量，視個人情況而定。初學宜輕，久練可以加重。刀愈重，威力愈大，運用所需功力也大。功力不足者，則有失靈活，故而應在不失靈活的原則下增加重量。太極刀的運用，技法尤為重要，有功力而不得技法奧妙，亦無能為力。

　　據說，楊家過去所用太極刀，都是環首的實用刀，特

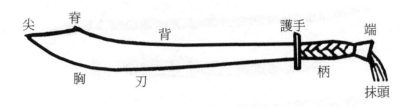

圖6　太極刀各部位的名稱

別是楊澄甫先師，對實用刀進行了改革試驗，將護手做成
Ｓ形（或如意形），下部向後彎曲，保護手指，上部向前
彎曲，可用大拇指按住護手增大劈砍力度，也可擋住對方
刀刃並施以彎折之力。圖５下面的一種，就是楊澄甫研製
的環首刀。

　　「練習刀」，即用於學習、表演或健身的刀，木製、
鋼製均可。其形制，可以和實用刀一樣，但一般為了增強
觀賞效果，現多用寬而薄的鋼製表演刀，刀身較寬而扁薄
輕巧，彈性好，揮舞發力時，刀尖可抖動有聲，閃光悅
目。用於格鬥，則顯軟薄。

　　練習刀的形狀及各部位名稱，見圖６。其中，護手亦
稱「刀盤」「刀格」，刀端亦稱「刀首」，有環者即稱
「刀環」。端部裝飾物一般為彩綢，稱為「抹頭」，亦稱
「刀袍」。實用刀各部位的名稱與此類似。

（二）楊式太極刀的刀法──「十三刀」

　　太極刀亦稱「十三刀」，是以十三字刀法命名，或者
說楊式太極刀的套路用十三句歌訣貫穿，其意都是附和八
卦五行之數。對於刀法的敘述，說法不一，有的則不止十

三字。茲列出以下幾種：

1. 砍、剁、劃、截、刮、撩、扎、招、纏、搧（扇）、攔、滑①。

2. 砍、剁、劈、截、撩、扎、刺、纏、扇、攔、滑、畫、刮②。

3. 砍、剁、劈、搧、扇、刮、推、撩、擋、架、招、攔、滑③。

4. 砍、剁、撩、撇、刮、扎、搧、招、截、滑、攔、劃、纏④。

5. 劈、砍、剁、截、挑、撩、推、扎、托、切、抹、斬、帶、攔、掃⑤。

6. 劈、砍、剁（刮）、截、挑、撩、推、扎、托、切、抹、斬、掛、帶、攔、掃⑥。

對於刀法每個字的含義，各人看法也不一致。現作如下略釋：

1. 砍：刀刃向左、右擊敵為砍。分平砍、斜砍（即向

① 陳炎林. 太極拳刀劍杆散手合編. 上海：國光書局，1949.

② 楊振鐸. 中國楊氏太極：2版. 西安：世界圖書出版西安公司，2002：343.

③ 蔣玉堃，張金普. 健身太極刀. 北京：北京體育學院出版社，1990：43.

④ 宋志堅. 太極拳學. 下冊. 臺北：財團法人中華太極館，1987：267.

⑤ 傅鍾文. 楊式太極拳、刀、劍資料匯編. 上海：同濟大學.

⑥ 謝秉中. 中國太極拳的學與術：2版. 香港：香港世澤出版公司，1996：205.

左下或右下砍）。

2. **剁**：以刀由上向下用力急落為剁。分刀身剁和刀頭剁。

3. **劈**：劈的含義廣泛，砍、剁亦可稱劈，直下正劈為剁，斜下斬劈為砍。或以刀刃由後向上再向前，或由左向右上掄砍為劈。有雙手劈和單手劈。

4. **搠**：以刀尖向前猛刺為搠。有直搠、斜搠。亦可稱「刺」或「扎」。

5. **搧（扇）**：「扇」為「搧」的簡化字。手心朝上，手背朝下，以刀刃由右下向左上橫撩為扇。先扇腳，次扇胸，再扇頭，類似太極劍的燕子抄水。或曰刀刃向斜下削進為扇。

6. **劀（刮）**：「劀」為「刮」的古字。手心朝下，由上向右下平推為刮。或曰刀刃斜撩而上為刮。

7. **推**：右手心朝下握刀，以左手扶刀脊助右手向前或前上用力為推。

8. **撩**：刀刃由下向上掄擊為撩，專制扎刺前伸之兵器。可由左下或右下向上撩。

9. **擋**：用刀背格擋對方擊來器械為擋。

10. **架**：用刀刃向上迎接對方擊來器械為架。

11. **挒**：「挒」音「lǚ」，為太極拳專用字，與「将」相近。以掌心向左，刀刃向下斜拉為挒。常出左掌掩護刀身之蓄勢待望，使敵高深莫測。

12. **攔**：刀尖下垂，用刀刃將對方來器擋出為攔，亦可用左手按刀背助力。有推攔、拉攔之分。

13. **滑**：用刀面平接對方器械化脫來勢為滑。化後順勢

反擊。

14.**截**：以左手按刀背自上向下抽割為截。垂直向下為正截，斜向下為斜截。

15.**剗（鏟）**：「剗」，古「鏟」字。用手推刀背以尖端飛刃向前推割為剗。

16.**纏**：用刀面盤旋粘隨進退，以封纏對方進攻之兵器為纏。

17.**扎**：刀尖直刺為扎，與「搠」法義近。

18.**撒**：以刀背上舉，抵御鋒刃攻擊為撒，與「擋」法義近。

楊式太極刀的技術要求與太極劍不同，「劍重輕靈，刀求穩重」，「刀如猛虎，劍似飛鳳」。要在《太極拳說十要》的基礎上體現刀的特點。

刀法與身手的配合，要「以氣運身，以身運刀」。刀的運動不能只靠手指，而是把刀與整個身體合為一體，手指只起傳遞和變換的作用。力要由腳而腿而腰，經脊肩手臂達於刀身刀尖，每一刀式都引發全身筋骨之運動。若純用手臂拙力，則刀勢與腰腿脫節，不能靈活連貫，內勁亦不能達於刀身。或曰練刀須效法流星錘，以手臂為繩，以刀為流星錘，即得太極刀之真諦。當然這只是一種近似的比喻。

刀法的運行，「纏頭」「過腦」為其突出特點。「纏頭刀」要打盤頭花，即手舉過頭，刀尖下垂，使刀背從肩外貼脊背向身後纏繞，分順轉和逆轉，順轉由右肩向後纏，逆轉由左肩向後纏。「過腦刀」的特點是舉刀必須高過頭，或轉身，或轉刀，使刀從頭頂繞過，但刀背不貼脊

背。纏頭過腦，攻防兼備，配合腰功，能使出幾倍於手臂的力量。

拳諺云：「單刀看手，雙刀看走。」單刀看手指左手，雙刀看走指步法。單刀的左手常為掌，可在推、攔、架等動作中按刀背給右手助力，也可在右手劈、砍、掄時，雙手配合，產生向心力、離心力或旋轉力，起到平衡均勢的作用。左手也可直接配合刀勢施以技擊，使對方防不勝防。

(三)楊式太極刀動作名稱順序

楊式太極刀的傳授，其動作順序都是用歌訣貫穿的。目前流傳的主要有兩種，一種是較早期的套路，共 16 句歌訣；一種是目前流傳較廣的套路，共 13 句歌訣，這也是另一種「十三刀」的含義。

現將歌訣分述如下，早期歌訣為「太極刀訣（一）」，取自陳炎林著《太極拳刀劍杆散手合編》[1]，目前流行的為「太極刀訣（二）」，取自傅鍾文著《太極刀》[2]。

太極刀訣（一）

七星跨虎意氣揚，白鶴晾翅暗腿藏。

風捲荷花隱葉底，推窗望月偏身長。

左顧右盼兩分張，玉女穿梭應八方。

獅子盤球向前滾，開山巨蟒轉身行。

左右高低蝶戀花，轉身捋撩如風車。

二起腳來打虎勢，鴛鴦腿發半身斜。

順水推舟鞭作篙，翻身分手龍門跳。

力劈華山抱刀勢，卞和攜石鳳回巢。

（注：「卞和攜石」為春秋典故，陳著原文為「六和攜石」，顯為印刷錯誤，故修改之。）

太極刀訣（二）

七星跨虎交刀勢，騰挪閃展意氣揚，

左顧右盼兩分張，白鶴展翅五行掌，

風捲荷花葉內藏，玉女穿梭八方勢，

三星開合自主張，二起腳來打虎勢，

披身斜掛鴛鴦腳，順水推舟鞭作篙，

下勢三合自由招，左右分水龍門跳，

卞和攜石鳳還巢。

關於歌訣（二），有的傳人在 13 句的基礎上再加數句。如：

「萬縣興隆街裕興昌印」的《太極拳功解》所載《太極刀訣》，最後加「吾師留下四刀贊，口傳心授不妄教」兩句。楊振銘、曾昭然、董英杰所傳，也有這兩句。這是 13 句歌訣的結束語，何人何時所加，已難考證。

沈壽先生在「吾師留下四刀贊」前面又加「寶刀舞罷

①陳炎林. 太極拳刀劍杆散手合編. 上海：國光書局，1949.

②傅鍾文. 太極刀. 北京：人民體育出版社，1959.

③蔣玉堃，張金普. 健身太極刀. 北京：北京體育學院出版社，1990.

神逍遙」一句，成 16 句[3]，以圖對偶。

李雅軒所傳，或在第三句前加「吞吐含花龍行勢」一句成 14 句，以圖對偶（栗子宜：《傳統楊式太極拳械推手》），或在此 14 句之後再加「吾師留下此刀贊，口傳心授不妄教」成 16 句（陳龍驤：《太極單刀》）。

楊澄甫弟子蔣玉堃，亦得楊班侯弟子龔潤田傳授，所傳太極刀，與陳炎林所著近似，自編《太極刀單練幫學歌》，基本上包括了陳炎林所傳歌訣的 16 句，全文如下。

太極刀單練幫學歌

存神納氣意氣揚，掤按定勢流水長。
七星跨虎箭彈踢，白鶴亮翅暗腿藏。
掄刀接刀太極勢，金雞獨立旋腰膀。
風捲荷花隱葉底，推窗望月偏身長。
右顧跨步兩分張，左盼探莊上步撩。
梨花當頂下取脛，爛銀拂面擋抖忙。
玉女穿梭應八方，回頭望月刀在襠。
獅子盤球向前滾，取脛擋刀莫慌張。
盤肘纏頭踮腳起，巨蟒開山向前行。
左肩下勢燕抄水，右刮展翅蝶下翔。
梨花當頂下取脛，擋刀踩腿上下防。
蒼龍掉尾方向變，掤撩跺踢如風車。
金花落地倒插步，幔頭過頂左手刀。
二起腳踢打虎勢，攤抹擺捋接刀把。
鴛鴦腿發半身斜，搖刀回身刀在胯。
旱地行舟鞭作篙，上攔下走滾推刀。

鴻雁振羽英姿發，左右分水龍門跳。

一劈華山兔虎避，二劈泰山龍蝦逃。

三劈擔山颶風旋，卞和攜石鳳還巢。

抖袖右倚徐徐立，退步謙恭禮周詳。

太極刀的套路，陳炎林所傳為 32 式，蔣玉堃所傳為 38 式，每式有動作名稱。楊振鐸、傅鍾文、趙斌所傳，皆按「歌訣（二）」的 13 句話分解動作，不另列動作名稱。有些傳人如楊振銘、李雅軒、曾昭然、崔毅士等，為了便於教學，將 13 句話又分解為若干動作名稱。但無論哪種太極刀的動作名稱，都不像太極劍那麼成熟。

下面按照近似性，分為兩組介紹太極刀的動作名稱。表 20 是陳炎林、蔣玉堃所傳，基本上對應於歌訣（一）。表 21 是楊振銘、李雅軒、曾昭然、崔毅士所傳，對應於歌訣（二）。沈壽先生自編有《太極十三刀》9 路 81 式，茲從略。

表 20　楊式太極刀動作名稱 (一)

陳炎林傳	蔣玉堃傳	陳炎林傳	蔣玉堃傳
1. 起　勢	起　勢	17. 轉身藏刀	20. 蒼龍掉尾
2. 上步七星	1. 右轉七星	18. 撩　刀	21. 搠、撩、剁
	2. 偏腿跨虎	19. 招　刀	
3. 左轉七星	3. 左轉七星	20. 撩　刀	22. 撩、踢
4. 白鶴晾翅	4. 白鶴亮翅		23. 金花落地
	5. 掄刀勢		24. 頭過頂
5. 轉身藏刀	6. 風捲荷花	21. 二起腳	25. 二起腳
6. 斜推刀	7. 推窗望月	22. 撤步打虎勢	26. 打虎勢
7. 左　撩	8. 右顧左盼	23. 鴛鴦腳	27. 鴛鴦腿玉連環

續表

陳炎林傳	蔣玉堃傳	陳炎林傳	蔣玉堃傳
8. 右　撩	9. 左托取脛	24. 轉身盤頭藏刀	28. 大纏頭平推
9. 正推刀	10. 右擋刀正推		29. 左右旱地行舟
10. 玉女穿梭	11. 玉女穿梭	25. 順水推舟	30. 滾推刀
11. 平　拉		26. 轉身藏刀	31. 鴻雁振羽
12. 斜推刀	12. 回頭望月	27. 上步撩刀	32. 左右分水
13. 左右藏刀盤頭	13. 轉身獅子盤頭		33. 墨燕點水
14. 左　刮	14. 左托刀取脛	28. 跳水剁刀	34. 魚跳龍門
15. 右　撮	15. 右擋刀斜推	29. 力劈華山	35. 刀劈華山
	16. 巨蟒開山		36. 順風掃葉
	17. 左扇右刮	30. 抱刀刺	37. 抱刀勢
	18. 左托刀取脛	31. 翻身換步砍	38. 攜石還巢
		32. 收刀勢	收　勢

表 21　楊式太極刀動作名稱（二）

楊振銘傳	李雅軒傳	曾昭然傳	崔毅傳
1. 預備式	1. 預備式		
2. 起　式		1. 起　式	起　勢
3. 上步七星	2. 上步七星	2. 上步七星	1. 上步七星
4. 退步跨虎	3. 退步跨虎	3. 退步跨虎	2. 退步跨虎
5. 上步交刀		4. 上步交刀	3. 右脇護刀
			4. 斜推撥刀
6. 閃步式	4. 左右格掛	5. 閃步式	5. 提膝閃截
7. 上　步	5. 下勒斜刺	6. 轉刀式	6. 合步扎刀
8. 上步扎	6. 左右攔掃	7. 上步扎	7. 上步平刺
9. 右推刀	7. 含轉斜推	8. 右推刀	8. 左撥推刀
10. 左推刀		9. 左推刀	9. 右撥推刀
			10. 獨立劈砍
11. 右撩刀	8. 左右撩刀五星掌	10. 右撩刀起式	11. 右下截刀
		11. 右撩刀	12. 上步撩刀

續表

楊振銘傳	李雅軒傳	曾昭然傳	崔毅傳
12. 左撩刀穿掌		12. 左撩刀起式	13. 左下截刀
		13. 左撩刀穿掌	14. 架刀推掌
13. 馬後刺刀	9. 風捲荷葉	14. 負刀欲逃	15. 轉身合刀
14. 滾刀式	10. 宿鳥投林	15. 向後突刺	16. 提膝刺喉
15. 藏刀獻掌	11. 回身撐掌	16. 先來一掌	17. 斜單鞭勢
			18. 跟步下截
	12. 玉女穿梭	17. 滾刀勢	19. 虛步架刀
16. 翻　身	13. 含轉推刀	18. 拋梭式	20. 滾刀拋梭
			21. 前臂挪刀
17. 藏刀獻掌	14. 翻身藏刀	19. 藏刀獻掌	22. 弓步藏刀
			23. 跟步下截
18. 滾刀式	15. 玉女穿梭	20. 滾刀式	24. 虛步架刀
19. 藏刀獻掌	16. 含轉推刀	21. 拋梭式	25. 滾刀拋梭
20. 翻　身			26. 前臂挪刀
21. 藏刀獻掌	17. 翻身藏刀	22. 藏刀獻掌	27. 弓步藏刀
			28. 跟步下截
	18. 懷中抱月	23. 翻身截割	29. 虛步架刀
22. 提腳刺	19. 進步平刺	24. 提腳刺	30. 滾刀拋梭
			31. 前臂挪刀
23. 藏刀獻掌		25. 藏刀勢	32. 弓步藏刀
			33. 跟步下截
24. 左上刺	20. 朝天一炷香	26. 移左上刺	34. 虛步架刀
			35. 滾刀拋梭
			36. 前臂挪刀
			37. 弓步藏刀
			38. 丁步直刺
			39. 撲步攔掃
			40. 獨立合刺
	21. 跳步藏刀		41. 原跳招劈
25. 翻　身	22. 跳步沖刀		42. 蓋步下截

續表

楊振銘傳	李雅軒傳	曾昭然傳	崔毅傳
			43. 上步絞刺
			44. 正面推刀
			45. 轉身挪刀
26. 藏刀獻掌	23. 翻身藏刀	27. 藏刀獻掌	46. 弓步藏刀
27. 交刀式	24. 上步格刀	28. 上步交刀	47. 左交刀勢
28. 右蹬腳	25. 右蹬腳	29. 右蹬腳	48. 騰空拍腳
		30. 打虎式起式	
29. 打虎式	26. 左打虎勢	31. 左打虎式	49. 左打虎勢
	27. 右打虎勢	32. 右打虎式	50. 右打虎勢
		33. 回身交刀	51. 斜掛拍腳
30. 右蹬腳	28. 右蹬腳	34. 右蹬腳	52. 雙風貫耳
	29. 雙峰貫耳	35. 交刀勢	53. 帶刀蹬腳
31. 鞭作篙式	30. 懷中抱月	36. 鞭作篙式	54. 蓋步掄劈
32. 提腳刺	31. 進步平扎	37. 提腳刺	55. 右撲攔掃
33. 滾刀式	32. 朝天一炷香		56. 獨立合刺
			57. 合刀掃腿
34. 順水推舟	33. 跳步旋風刀	38. 藏刀獻掌	58. 弓步藏刀
			59. 回身堵截
			60. 攔掌平砍
			61. 左側掛刀
35. 右撩刀	34. 回身扎刀	39. 回身刺	62. 雙把斬刀
36. 退　步	35. 左右分刀	40. 左撩刀起式	63. 墊步分刀
37. 上步橫擋		41. 左撩刀	64. 彈踢三合
		42. 右撩刀起式	65. 掄刀合掌
			66. 撲步按刀
38. 上步撩刀		43. 右撩刀	67. 跟步立刺
39. 跳　刀	36. 跳步勒刀	44. 跳步藏刀	68. 裹腦斬刀
40. 藏刀獻掌	37. 跳步沖刀		69. 前臂挪刀
41. 翻身滾刀	38. 翻身勒刀	45. 移步拋梭	70. 轉身內截
42. 劈刀式			71. 合步扎刀

續表

楊振銘傳	李雅軒傳	曾昭然傳	崔毅傳
43. 橫刀提膝			72. 右左交刀
44. 交刀式	39. 卞和攜玉	46. 交刀式	73. 左掛帶刀
			74. 右掛帶刀
			75. 藏刀打捶
			76. 按掌探刺
45. 退步七星		47. 退步七星	77. 扣腳分手
46. 歸原式	40. 合太極	48. 還　原	78. 並步收勢

(四) 楊式太極刀對練

　　楊式太極刀對練，楊澄甫先師沒有著述，目前所見者，有傅鍾文等人所傳《楊式太極刀實用假設練習》、蔣玉堃傳《太極刀對打》、宋志堅傳《太極對刀》等。下面介紹太極刀用法的有關口訣及傅鍾文、蔣玉堃、宋志堅所傳對練套路的動作名稱。

表 22　太極刀用法口訣

四刀用法（亦名《四刀贊》）				
1. 斫剁	2. 剗（鏟）	3. 截割	4. 撩腕	
刀法應用譜（亦名《十刀法》）				
1. 劈肩	2. 裡剁腕	3. 扎腹	4. 外截腕	5. 刺腰
6. 外剁腕	7. 割喉	8. 上截腕	9. 砍腿	10. 下截腕

表23　楊式太極刀實用假設練習（傅鍾文傳）

	預備勢	預備勢
1	甲：進步劈肩	乙：閃身裡剝腕
2	乙：上步扎腹	甲：提刀外截腕
3	甲：進步刺腰	乙：掄刀外剝腕
4	乙：進步割喉	甲：推刀上截腕
5	乙：披身砍腿	甲：提步下截腕
	甲：提膝抱刀	乙：提膝抱刀
	甲：收勢	乙：收勢

表24　太極刀對打動作名稱（蔣玉堃傳）

	甲	乙		甲	乙
	起　勢	起　勢	19	左右分水點剝刀	上托刀掃趟刀
1	右轉七星	右轉七星	20	魚跳龍門一劈	右擋刀西推
2	偏腿跨虎	偏腿跨虎	21	回身二劈	蒼龍掉尾
3	左轉七星	左轉七星	22	馬步亮刀	併步搠
4	白鶴亮翅	白鶴亮翅	23	抄刀刺踢	接腿撤步撩
5	掄　刀	掄　刀	24	蝦米跳三劈	蝦米跳回劈
6	風捲荷花	風捲荷花	25	撲步亮刀	撲步亮刀
7	撩　踢	推窗望月	26	藏刀獨立	擔山撩踢
8	金花落地	右顧刀	27	推窗望月	金花落地
9	幔頭過頂	左盼刀	28	右顧刀	幔頭過頂
10	側身採	小纏絲取脛刀	29	左盼刀	側身採
11	二起腳打虎	右擋刀正推	30	小纏絲取脛刀	二起腳打虎
12	披身掛鴛腳	玉女穿梭	31	右捶刀正頭	披身掛鴛腳
13	玉環步鴛腳	回頭望月	32	玉女穿梭	玉環步鴛腳
14	大盤頭平推刀	左右獅子盤球	33	回頭望月	大盤頭平推刀
15	左右旱地行舟	上托刀下取脛	34	左右獅子盤球	左右旱地行舟
16	滾推刀北推	右撥刀南推	35	上托刀下取脛	滾推刀北推
17	換步抹脖刀	撤步開山藏刀	36	右撥刀南推	換步抹脖刀
18	鴻雁振羽	左扇右刮刀	37	撤步開山藏刀	鴻雁振羽

續表

	甲	乙		甲	乙
38	左扇右刮刀	左右分水點剁刀	44	蝦米跳回劈	撲步亮刀
39	上托刀掃趟刀	魚跳龍門一劈	45	撲步亮刀	順風掃葉抹頸刀
40	右擋刀西推	回身二劈	46	躲刀掃葉抹頸刀	躲 刀
41	蒼龍掉尾	馬步亮刀	47	攜石還巢	攜石還巢
42	併步搠	抄刀刺踢	48	抖袖起立	抖袖起立
43	接腿撤步撩	蝦米跳三劈		收 勢	收 勢

表 25　太極對刀動作名稱（宋志堅傳）

	套路名稱	甲	乙
1	起 勢	起 勢	起 勢
2	摟膝拗步	摟膝拗步	摟膝拗步
3	抱刀接藏	抱刀接藏	抱刀接藏
4	上刮下撤	上步左刮	左轉撤刀
5	左捔翻扎	左轉捔刀	翻腕滑扎
6	蹲搌滑跳	蹲身右搌	滑刀跳砍
7	左撤捔截	粘刀左撤	滑捔貼截
8	翻扎掄剁	翻腕扎刺	掄刀剁砍
9	推劃撤撩	正推進劃	撤刀反撩
10	轉砍穿梭	轉步大砍	玉女穿梭
11	推抱撩攔	推舟抱刀	撩刀平攔
12	纏頭盤刀	纏頭盤刀	纏頭盤刀
13	收 勢	收 勢	收 勢

四、楊式太極杆

(一)楊式太極杆概述

楊式太極杆，亦稱太極槍。據說，楊家本來練的是太極大槍，因為楊班侯自幼好鬥，他母親怕他闖禍，把槍頭卸掉，從此變為太極杆，杆法就是槍法。

在有關著作及歌訣中，杆與槍的名稱並用。但後人多以抖杆、黏杆增強功力和練習攻防，故而太極杆也成為楊家創造的一種專用器械。

另有一種說法，杆法包含槍法和戟法，裝上槍頭即為槍，裝上戟頭則為戟。有人說太極杆亦稱「太極棍」，但是通常的概念，棍較短，兩端較為對稱，與杆不類，用法也不相同。

太極杆的材質，以白蠟木製造者為佳，性韌而堅實，彈性好，久用可發紫赤光彩，故而太極杆亦稱「白蠟杆」。細端為杆頭，粗端（手握的一端）為杆尾。要盡量選擇筆直、頭尾粗細差別不大者。杆的長度，常例為七尺五寸，亦可視個人情況而增減。功力強者，可舞動兩丈開外的杆子。相傳最好的杆子，長過丈三，兩根成對，下部三尺無節，三尺以上所有苞節均陰陽對稱。此種產品今已罕見。

太極杆的練法，分單人用功法和雙人對練法兩類。要求以心行氣，以氣運身，以身運杆，杆與全身成一整體。

單人用功法，最基本的就是「抖杆」，或稱「扎杆」

「捅杆」。楊澄甫《太極拳使用法》所傳，僅有二式，一搠一抖。雙手持槍，左手在前右手在後，兩腳呈騎馬式。右手將槍直搠向前斜上方，同時前腳做弓式，然後將槍以合勁抽回往下猛扣（抖），身往下坐。槍以合勁下扣之前，先有一個抽槍纏繞對方器械的過程，然後把槍往下扣，發出之勁，使槍身從尾部起，直抖動至杆頭，有人比喻說，勁力「猶如水銀裝於管中，發可至首，收可至尾」。功力強者，可將對方近身器械抖掉，或將對方連人帶槍逼出丈外。

陳炎林在《太極拳刀劍杆散手合編》中介紹的《單人扎杆法》，有開（即撥）、合（即逼）、發（即扎或刺）三式。曾昭然在《太極拳全書》中介紹的《單人抖槍》，有「側上抖」「側下抖」「纏上抖」「纏下抖」四式。皆與楊澄甫所述大同小異。

此外，李雅軒將十三槍組合為「太極十三槍單練法」49 式。宋志堅傳有太極杆單練套路 36 式，據說原稱「太平杆」，為太平天國隱居將領所傳，與太極杆技法基本一致，故疑為「太極杆」之訛稱。

太極杆之雙人對練法，亦稱「黏杆」「扎杆」「纏槍」等。主要練習粘黏勁，為杆法應用之基礎，分「雙人平圓黏杆」「雙人立圓黏杆」「雙人活步粘黏四杆」「雙人活步粘黏十三杆」等。

雙人對練，每個人的動作都是開、合、發的循環，或者是「撥」和「發」的循環。基本攻擊部位是心窩（或胸部）、肩膀、咽喉（或面部）、腳面（或腿部），不同的攻防順序，構成不同的練法。

「雙人平圓黏杆」，雙方相互攻擊同一部位。如甲刺乙的腳面，乙將其撥（化）開，反刺甲的腳面，甲將其撥開，又刺乙的腳面，如此反覆循環。雙方杆頭的路線都是在腳面高度的水平面上畫圓圈。

「雙人立圓黏杆」，是一方專門刺，一方專門化與合。「雙人活步粘黏四杆」，是《太極拳使用法》所述「四散槍」和「粘黏四槍」的攻防練習。「雙人活步粘黏十三杆」，是將十三槍的動作綜合起來的對練套路，甲進乙退十三槍，然後乙進甲退十三槍，如此反覆循環。功深熟練之時，則不分次序，任何部位，隨意可刺，方向亦可隨時改變。

(二)太極十三杆的含義與練習套路

太極杆亦稱「十三杆」或「十三槍」，其意義有兩個方面或兩種說法。

1. 用十三個字表示太極杆的技法，也就是「太極杆十三字訣」。如：

（1）開、合、崩、劈、點、扎、撥、撩、纏、帶、滑、截、挑[①]。

（2）開、截、合、劈、挑、扎、撩、撥、滑、帶、崩、纏、點[②]。

① 陳炎林. 太極拳刀劍杆散手合編. 上海：國光書局，1949：224.

② 宋志堅. 太極拳學：下冊. 臺北：財團法人中華太極館，1987：396.

2. 把太極槍的動作歸納為十三種，稱「太極粘黏十三槍」或「太極槍十三法」。這些動作，是技法，也是練法或者套路，說法也不統一。

（1）楊澄甫《太極拳使用法》所載「太極粘黏十三槍」：

太極粘黏十三槍

四散槍　　粘黏四槍　　擲摔四槍　　纏槍一路

這裡把「十三槍」分為四類。何謂「四散槍」？《太極拳使用法》有《太極散槍名稱》和《太極散槍解》如下：

太極散槍名稱

第一槍　怪蟒鑽窩　　第二槍　仙鶴搖頭
第三槍　鷂子擒雀　　第四槍　燕子穿簾

太極散槍解

第一槍　分心就刺似怪蟒，第二槍　仙鶴搖頭斜刺膀。
第三槍　鷂子撲雀刺足式，第四槍　飛燕投巢刺面上。

「四散槍」的圖解，是雙人對練動作。甲分別刺乙的心窩、肩膀、足部、面部，乙防守，以粘黏勁將對方器械引化至側面，使其落空。甲刺一下進一步，乙退一步。然後乙進步刺，甲退步防，反覆循環。

何謂「粘黏四槍」？《太極拳使用法》沒有名目，只

有圖解。也是甲進步刺，乙退步防，再換乙進步刺，甲退步防，反覆循環。不過順序是甲乙分別刺對方的胸部、腿部、肩膀、咽喉。「四散槍」和「粘黏四槍」都是以「刺」為主的雙人攻防練習。從圖解說明可見，「四散槍」主要針對進攻而言，「粘黏槍」主要針對防守而言。

何謂「擲摔四槍」？其名稱為「採、捌、擲、鏟」，《太極拳使用法》有圖解，從圖解說明可見，它主要是對於「刺」的防守之法。以採槍護胸，「可將乙（攻方）的槍採落地下」；以捌槍護腿，「可將乙槍脫手飛出五六丈遠」；以擲槍護肩，「可以連人帶槍擲出丈餘」；以鏟槍護喉，「可以將乙擲出往後退十幾步外」。

「纏槍一路」取粘黏連隨之意，以不丟不頂，輕靈纏繞為用，乃千變萬化之總理，在散槍、粘黏槍、擲槍中都可用。

（2）董英杰在《太極拳釋義》中對於十三槍的敘述：

第一槍刺心，第二槍刺腿，第三槍刺膊，第四槍刺喉。（以上為粘黏四槍）

第一槍刺心，第二槍刺膀，第三槍刺足，第四槍刺面。（以上為四散槍，總上八槍為體）

第一槍採槍，第二槍捌槍，第三槍扔槍，第四槍鏟槍。（以上四槍為用）

第十三槍為纏。（即如司令，萬法可用）

（3）傅鍾文所傳「太極槍十三法」套路：
平刺心窩，下刺腳面，斜刺膀尖，上刺咽喉；

平刺心窩，斜刺膀尖，下刺腳面，上刺咽喉；

捌，擲，崩，劈，纏。

（4）李萬成所傳《太極十三杆》套路，這是另一種形式的編排：

崩一杆，青龍出水，童子拜觀音，餓虎撲食，攔路虎，拗步，斜披，風掃梅，中軍入隊，宿鳥入巢，敗勢，狸貓撲鼠，手揮琵琶勢。

（5）李雅軒所傳，有「四黏槍」「四離槍」和「太極十三槍單練法」[①]。把兩槍相粘，不丟不頂，粘黏走化的練法稱為「四粘槍」；把兩槍脫離沾連，一方扎刺，一方按粘槍原理進行格掛的練法稱為「四離槍」或「四散槍」，實際與前3種差別不大。「太極十三槍單練法」有一定特色。其套路見表26～28。

表26　太極四粘槍對練法

1.甲：平刺心窩　乙：右後平挦	5.乙：平刺心窩　甲：右後平挦
2.甲：下刺小腿　乙：左下挦化	6.乙：下刺小腿　甲：左下挦化
3.甲：斜刺膀尖　乙：右後平挦	7.乙：斜刺膀尖　甲：右後平挦
4.甲：上刺咽喉　乙：右上挦化	8.乙：上刺咽喉　甲：右上挦化

① 栗子宜.傳統楊式大架太極拳械推手.成都：四川科學技術出版社，1991.

表27　太極四離槍對練法

1	甲：怪蟒鑽心刺心窩	乙：右後平格
2	甲：仙鶴搖頭刺膀尖	乙：左後格掛
3	甲：鷂子撲雀刺腳背	乙：左下格掛
4	甲：飛燕投巢刺面門	乙：右上格掛
5	乙：怪蟒鑽心刺心窩	甲：右後平格
6	乙：仙鶴搖頭刺膀尖	甲：左後格掛
7	乙：鷂子撲雀刺腳背	甲：左下格掛
8	乙：飛燕投巢刺面門	甲：右上格掛

表28　太極十三槍單練套路

1. 預備式
2. 平刺胸
3. 下刺腿
4. 斜刺膀尖
5. 上刺咽喉
6. 右後平捋
7. 左下捋化
8. 右後平捋
9. 右上捋化
10. 進步攔拿扎
11. 轉身下採上扔
12. 進步纏槍前刺
13. 弓步推槍
14. 虛步劈槍
15. 敗勢上撥槍
16. 轉身平刺
17. 怪蟒鑽心刺心窩

18. 仙鶴搖頭刺膀尖
19. 鷂子撲雀刺腳背
20. 飛燕投巢刺面門
21. 右上格掛
22. 左上格掛
23. 左下格掛
24. 右上格掛
25. 纏槍上刺
26. 上捌下點
27. 上崩槍
28. 弓步托把
29. 轉身倒叉步弓步刺
30. 弓步下刺
31. 倒叉步弓步刺
32. 弓步下刺
33. 倒叉步弓步刺
34. 敗勢行步下撥槍

35. 回身平刺
36. 進步纏槍平刺
37. 蓋　把
38. 轉身平刺
39. 進步攔拿扎
40. 左掛前托
41. 撲步壓槍進步平刺
42. 敗勢行步下撥槍
43. 轉身平刺
44. 進步纏槍上刺
45. 轉身下採
46. 進步扔採槍
47. 蓋步纏槍下採
48. 定步扔採槍
49. 收　勢

中篇

經　論　譜

楊式太極拳的傳統理論，博大精深，內容豐富，深深紮根於中國傳統哲學之中，通常稱為「拳經」「拳論」「拳訣」等。其理論經典可歸納為五個部分：一是楊氏先祖的重要論述；二是楊氏所傳張三豐、王宗岳太極拳經論；三是楊氏家傳太極拳老譜三十二目（實際有四十篇）；四是楊班侯所傳太極拳九訣；五是楊式吸收其他流派的重要太極拳經論。

本章除對上述五部分的介紹外，還對亳州老君碑古字譜也略加介紹。在近現代著作中，也有用自然科學理論解釋太極拳原理的，但不是很成熟，暫不作介紹。

一、楊氏先祖重要論述

楊式太極拳第一、二代傳人沒有著作問世，楊澄甫先師經常講述楊健侯先師的幾句話（見《太極拳使用法》中「田兆麟序」），被大家作為「太極拳約言」傳頌。

楊澄甫先師關於太極拳的論述，目前所傳錄者，主要有《太極拳之練習談》《太極拳術十要》和《論太極推手》三篇。其中，《太極拳術十要》，最早見於陳微明著《太極拳術》（1925 年），該篇與《太極拳之練習談》同時收錄在傅鍾文著《楊式太極拳》（1963 年）中，並把《太極拳術十要》改為《太極拳說十要》。傅鍾文在「前言」中說：「《太極拳之練習談》和《太極拳說十要》兩文，錄自先師楊澄甫所著《太極拳體用全書》。」

但在目前能見到的《太極拳體用全書》版本中，都沒有此兩篇文章。楊振基先生在《楊澄甫式太極拳》「前

言」中又說：「1934 年楊公澄甫著有《太極拳體用全書》，後又口述了《太極拳之練習談》傳留後世。」由於《太極拳體用全書》的最早版本尚難確定，故而只能認為《太極拳之練習談》最早見於傅鍾文的《楊式太極拳》。

楊澄甫先師《論太極推手》，本是陳微明在《太極劍》一書的「太極拳名人軼事」中引用楊澄甫的一段話①。因為內容相當深刻，後來被人們作為楊澄甫口述、陳微明筆錄的《論太極推手》。

此外，在《太極拳使用法》中，還有《身法》和《練法》各十句，未注明作者，本書以楊澄甫口述之《太極拳要點》收錄於後。

太極拳約言
楊健侯

輕則靈，靈則動，動則變，變則化。

太極拳之練習談
楊澄甫口述，張鴻逵錄

中國之拳術，雖派別繁多，要知皆寓有哲理之技術。歷來古人窮畢生之精力，而不能盡其玄妙者比比皆是。學者若費一日之功力，即得有一日之成效，日積月累，水到渠成。

太極拳，乃柔中寓剛，綿裡藏針之藝術，於技術上、生理上、力學上，有相當之哲理存焉。故研究此道者，須

① 陳微明. 太極劍. 蘇州：致柔拳社，1928.

經過一定之程序與相當之時日。雖然，良師之指導，好友之切磋，固不可少，而最要緊者，是在逐日自身之鍛鍊。否則，談論終日，思慕經年，一朝交手，空洞無物，依然是門外漢者，未有逐日功夫。古人所謂，終思無益，不如學也。若能晨昏無間，寒暑不易，一經動念，即舉摹練，無論老幼男女，及其成功則一也。

近來研究太極拳者，由北而南，同志日增，不禁為武術前途喜。然同志中，專心苦練、誠心向學、將來不可限量者固不乏人，但普通不免入於兩途：

一則天才既具，年力又強，舉一反三，穎悟出群。惜乎稍有小成，便是滿足，邊邁中輟，未能大受；

其次，急求速效，忽略而成，未經一載，拳、劍、刀、槍皆已學全。雖然依樣葫蘆，而實際未得此中三昧，一經考究，其方向動作，上下內外，皆未合度。如欲改正，則式式皆須修改，且朝經改正，而夕已忘卻。

故常聞人曰：「習拳容易改拳難。」此語之來，皆由速成而致此。如此輩者，以誤傳誤，必致自誤誤人，最為技術前途憂者也。

太極拳開始，先練拳架。所謂拳架者，即照拳譜上各式名稱，一式一式由師指教，學者悉心靜氣，默記揣摩，而照行之，謂之練架子。此時學者應注意內外上下：屬於內者，即所謂用意不用力，下則氣沉丹田，上則虛靈頂勁；屬於外者，周身輕靈，節節貫串，由腳而腿而腰，沉肩屈肘等是也。初學之時，先此數句，朝夕揣摩而體會之。一式一手，總需仔細推求，舉動練習，務求正確。習練既純，再求二式，於是逐漸而至於習完。如是則毋事改

正，日久亦不致更變要領也。

　　習練運行時，周身骨節，均須鬆開自然。其一，口腹不可閉氣；其二，四肢腰腿不可起強勁。此二句，學內家拳者類能道之。但一舉動，一轉身，或踢腿擺腰，其氣喘矣，其身搖矣，其病皆由閉氣與起強勁也。

　　一、摹練時，頭部不可偏側與俯仰，所謂要「頂頭懸」。若有物頂於頭上之意，切忌硬直，所謂懸字意義也。目光雖然向前平視，有時當隨身法而轉移。其視線雖屬空虛，亦為變化中一緊要之動作，而補身法手法之不足也。其口似開非開，似閉非閉，口呼鼻吸，任其自然。如舌下生津，當隨時咽入，勿吐棄之。

　　二、身軀宜中正而不倚。脊梁與尾閭，宜垂直而不偏。但遇開合變化時，有含胸拔背、沉肩轉腰之活動，初學時節須注意，否則日久難改，必流於板滯。功夫雖深，難以得益致用矣。

　　三、兩臂骨節均須鬆開，肩應下垂，肘應下屈，掌宜微伸，手尖微屈。以意運臂，以氣貫指，日積月累，內勁通靈，其玄妙自生矣。

　　四、兩腿宜分虛實，起落猶似貓行。體重移於左者，則左實，而右腳謂之虛；移於右者，則右實，而左腳謂之虛。所謂虛者，非空，其勢仍未斷，而留有伸縮變化之餘意存焉。所謂實者，確實而已，非用勁過分，用力過猛之謂。故腿屈至垂直為準，逾此謂之過勁。身軀前撲，即失中正之勢。

　　五、腳掌應分踢腿（譜上左右分腳或寫左右起腳）與蹬腳二式。踢腿時則注意腳尖，蹬腳時則注意全掌。意到

而氣到，氣到而勁自到。但腿節均須鬆開平穩出之。此時最易起強勁，身軀波折而不穩，發腿亦無力矣。

太極拳之程序，先練拳架（屬於徒手），如太極拳、太極長拳；其次單手推挽、原地推手、活步推手、大将、散手；再次則器械，如太極劍、太極刀、太極槍（十三槍）等是也。

練習時間，每日起床後兩遍，若晨起無暇，則睡前兩遍。一日之中，應練七八次，至少晨昏各一遍。但醉後、飽食後，皆宜避忌。

練習地點，以庭園與廳堂，能通空氣多光線者為相宜。忌直吹之烈風與有陰濕霉氣之場所。因身體一經運動，呼吸定然深長，故烈風與霉氣如深入腹中，有害於肺臟，易致疾病也。練習之服裝，以寬大之中服短裝與闊頭之布鞋為相宜。習練經時，如遇出汗，切忌脫衣裸體，或行冷水揩抹，否則未有不罹疾病也。

太極拳術十要

楊澄甫口述　陳微明錄

一、虛靈頂勁

頂勁者，頭容正直，神貫於頂也。不可用力，用力則項強，氣血不能流通，須有虛靈自然之意。非有虛靈頂勁，則精神不能提起也。

二、含胸拔背

含胸者，胸略內涵，使氣沉於丹田也。胸忌挺出，挺出則氣擁胸際，上重下輕，腳跟易於浮起。拔背者，氣貼於背也。能含胸，則自能拔背，能拔背，則能力由脊發，

所向無敵也。

三、鬆　腰

腰為一身之主宰，能鬆腰，然後兩足有力，下盤穩固。虛實變化，皆由腰轉動，故曰：「命意源頭在腰隙。」有不得力，必於腰腿求之也。

四、分虛實

太極拳術，以分虛實為第一義。如全身皆坐在右腿，則右腿為實，左腿為虛；全身坐在左腿，則左腿為實，右腿為虛。虛實能分，而後轉動輕靈，毫不費力。如不能分，則邁步重滯，自立不穩，而易為人所牽動。

五、沉肩墜肘

沉肩者，肩鬆開下垂也。若不能鬆垂，兩肩端起，則氣亦隨之而上，全身皆不得力矣。墜肘者，肘往下鬆墜之意。肘若懸起，則肩不能沉，放人不遠，近於外家之斷勁矣。

六、用意不用力

太極論云：此全是用意不用力。練太極拳，全身鬆開，不使有分毫之拙勁，以留滯於筋骨血脈之間，以自縛束。然後能輕靈變化，圓轉自如。或疑不用力，何以能長力？蓋人身之有經絡，如地之有溝洫。溝洫不塞而水行，經絡不閉而氣通。如渾身僵勁充滿經絡，氣血停滯，轉動不靈，牽一髮而全身動矣。若不用力而用意，意之所至，氣即至焉。如是氣血流注，日日貫輸，周流全身，無時停滯。久久練習，則得真正內勁。即太極論中所云：極柔軟，然後能極堅剛也。

太極功夫純熟之人，臂膊如綿裹鐵，分量極沉。練外家拳者，用力則顯有力，不用力時，則甚輕浮。可見其

力，乃外勁浮面之勁也。外家之力，最易引動，故不尚
也。

七、上下相隨

上下相隨者，即太極論中所云「其根在腳，發於腿，
主宰於腰，形於手指，由腳而腿而腰，總須完整一氣」
也。手動，腰動，足動，眼神亦隨之動。如是方可謂之上
下相隨。有一不動，即散亂矣。

八、內外相合

太極拳所練在神。故云：「神為主帥，身為驅使。」精
神能提得起，自然舉動輕靈。架子不外虛實開合。所謂開
者，不但手足開，心意亦與之俱開；所謂合者，不但手足
合，心意亦與之俱合。能內外合為一氣，則渾然無間矣。

九、相連不斷

外家拳術，其勁乃後天之拙勁。故有起有止，有續有
斷，舊力已盡，新力未生，此時最易為人所乘。太極用意
不用力，自始至終，綿綿不斷，周而復始，循環無窮。原
論所謂「如長江大河，滔滔不絕」，又曰「運勁如抽
絲」，皆言其貫串一氣也。

十、動中求靜

外家拳術，以跳躍為能，用盡氣力，故練習之後，無
不喘氣者。太極以靜御動，雖動猶靜。故練架子愈慢愈
好。慢則呼吸深長，氣沉丹田，自無血脈僨張之弊。學者
細心體會，庶可得其意焉。

論太極推手

楊澄甫口述　陳微明錄

世間練太極者，亦不在少數。宜知分別純雜，以其味不同也。純粹太極，其臂如綿裹鐵，柔軟沉重。推手之時，可以分辨。其拿人之時，手極輕而人不能過。其放人之時，如脫彈丸，迅疾乾脆，毫不費力。被跌出者，但覺一動，而並不覺痛，已跌丈餘外矣。其黏人之時，並不抓擒，輕輕黏住，即如膠而不能脫，使人兩臂酸麻不可耐。此乃真太極拳也。若用大力按人推人，雖亦可以制人，將人打出，然自己終未免吃力，受者亦覺得甚痛，雖打出亦不能乾脆。反之，吾欲以力擒制太極拳能手，則如捕風捉影，處處落空。又如水上踩葫蘆，終不得力。此乃真太極意也。

太極拳要點

楊澄甫

身法：提起精神，虛靈頂勁，含胸拔背，鬆肩墜肘，
　　　氣沉丹田，手與肩平，胯與膝平，尻道上提，
　　　尾閭中正，內外相合。
練法：不強用力，以心行氣，步如貓行，上下相隨，
　　　呼吸自然，一線串成，變換在腰，氣行四肢，
　　　分清虛實，圓轉如意。

二、張三豐、王宗岳太極拳經論

楊氏所傳張三豐、王宗岳太極拳經論，在楊氏各代傳

人的著作中，篇名不盡一致。

陳微明所著《太極拳術》中，只有《太極拳論》《十三勢歌》《十三勢行功心解》《打手歌》四個標題。

楊澄甫所著《太極拳使用法》中，拳經拳論不集中，分散插在正文前後。有《祿禪師原文》《十三勢歌》《王宗岳原序》《原文》《王宗岳太極論》五個標題，《打手歌》只有內容沒有標題。

楊澄甫《太極拳體用全書》中，有《太極拳論》《明王宗岳太極拳論》《十三勢行功心解》《十三勢歌》《打手歌》五個標題。

上述三本書的拳論內容基本相同。由此可見，楊氏所傳張三豐、王宗岳太極拳經論，本無明確標題，各本標題是整理者所加。

關於王宗岳、蔣發的時代，有明代和清代兩種說法。根據楊家關於王宗岳傳蔣發、蔣發傳陳長興、陳長興傳楊祿禪的說法，王宗岳應是清朝乾隆時人。唐豪、顧留馨根據佚名氏《陰符槍譜序》考證，《陰符槍譜》的作者「山右王先生」，就是王宗岳，1791 年在洛陽，1795 年（乾隆六十年）仍健在①。陳家溝的陳鑫也說蔣發爲乾隆時人②。所以《太極拳體用全書》中《明王宗岳太極拳論》的標題，顯然不合楊家說法，是整理者的失誤，應予以改正③。

顧留馨先生爲了否定張三豐，在審閱傅鍾文著《楊式太極拳》一書及其他著作時，把楊氏所傳張三豐《太極拳經》和王宗岳《十三勢行功心解》，一律改爲武禹襄著，這是不符合事實的，應該恢復傳統說法。

然而，楊氏所傳張三豐《太極拳經》，是因爲後面有

「原注云：以上係武當山張三峰祖師所著」一語。據研究，該論仍屬王宗岳所著，是王宗岳對張三豐六首歌訣的注釋。關於拳經原貌的考證，見本章後述，以下仍按傳統篇名記載。

唐豪發現的王宗岳《陰符槍總訣》，雖不在楊氏早期著作之列，因其與太極拳原理十分契合，故而一併錄入。

以下所錄張三豐、王宗岳太極拳經論，在陳微明《太極拳術》和楊澄甫《太極拳使用法》《太極拳體用全書》中，都有個別字句差異。筆者對比其他版本發現，後二者有整理者改動的痕跡，陳微明所錄可能是楊氏所存原貌，故以陳微明本為主要依據。

① 唐豪，顧留馨. 太極拳研究. 北京：人民體育出版社，1964.（繁體字版—台北：大展出版社）

② 徐震. 太極拳考信錄. 南京：正中書局，1937.

③ 按趙堡太極拳的說法，王宗岳、蔣發為明代人，徐震認為有兩個蔣發，有待考證。有些學者由趙堡之說否定楊家說法，認為唐豪把乾隆時的「王學定」誤認為「王宗岳」，證據是武當山武當拳法研究會朱道瓊等人編寫的《武當武術》教材中，有王學定著《陰符槍譜》的記載。筆者透過《武當》雜誌編輯部主任柯超同志詢問朱道瓊先生，此說有何來歷？朱先生也記不清原始記載了。但從柯超同志寄來教材的復印件可知，該書第6頁有「公元1791年，王學定著《陰符槍譜》《太極拳譜》」一句話。這裡把《陰符槍譜》和《太極拳譜》都作為王學定的著作，而《太極拳譜》顯然是廣為流傳的王宗岳《太極拳論》的別稱，說明王學定也是王宗岳的另一個名字，《陰符槍譜》的作者就是王宗岳。這個結論，要比否定楊家和陳鑫的說法更合理一些。

太極拳經
張三豐

　　一舉動，周身俱要輕靈，尤須貫串。氣宜鼓蕩，神宜內斂。無使有凸凹處，無使有斷續處。其根在腳，發於腿，主宰於腰，形於手指。由腳而腿而腰，總須完整一氣。向前退後，乃能得機得勢。有不得機得勢處，身便散亂，其病必於腰腿求之。上下前後左右皆然。凡此皆是意，不在外面。有上即有下，有前即有後，有左即有右。如意要向上，即寓下意，若將物掀起而加以挫之之力，斯其根自斷，乃壞之速而無疑。虛實宜分清楚，一處自有一處虛實，處處總此一虛實。周身節節貫串，無令絲毫間斷耳。

　　長拳者，如長江大河，滔滔不絕也。十三勢者，掤捋擠按採挒肘靠，此八卦也；進步退步左顧右盼中定，此五行也。掤捋擠按，即坎離震兌四正方也；採挒肘靠，即乾坤艮巽四斜角也；進退顧盼定，即金木水火土也，合之則為十三勢也。

　　原注云：以上係武當山張三峰祖師所著，欲天下豪傑延年益壽，不徒作技藝之末也。

太極拳論
王宗岳

　　太極者，無極而生，陰陽之母也。動之則分，靜之則合。無過不及，隨屈就伸。人剛我柔謂之走，我順人背謂之黏。動急則急應，動緩則緩隨。雖變化萬端，而理為一貫。由著熟而漸悟懂勁，由懂勁而階及神明，然非用力之

久，不能豁然貫通焉。

虛靈頂勁，氣沉丹田，不偏不倚，忽隱忽現。左重則左虛，右重則右杳，仰之則彌高，俯之則彌深，進之則愈長，退之則愈促。一羽不能加，蠅蟲不能落，人不知我，我獨知人。英雄所向無敵，蓋皆由此而及也。

斯技旁門甚多，雖勢有區別，概不外壯欺弱、慢讓快耳。有力打無力，手慢讓手快，是皆先天自然之能，非關學力而有為也。察四兩撥千斤之句，顯非力勝；觀耄耋能禦眾之形，快何能為。立如平準，活似車輪。偏沉則隨，雙重則滯。每見數年純功不能運化者，率自為人制，雙重之病未悟耳。欲避此病，須知陰陽。黏即是走，走即是黏。陰不離陽，陽不離陰，陰陽相濟，方為懂勁。懂勁後，愈練愈精，默識揣摩，漸至從心所欲。本是捨己從人，多誤捨近求遠。所謂差之毫釐，謬以千里。學者不可不詳辨焉。

此論句句切要，並無一字敷衍陪襯。非有夙慧，不能悟也。先師不肯妄傳，非獨擇人，亦恐枉費工夫耳[1]。

校訂：〔1〕此段在《太極拳使用法》和《太極拳體用全書》中均無，可能由於對「此論」二字無法理解而刪改，現據陳微明本補入。實際上，「此論」二字另有所指，見本部分「七、乾隆抄本太極拳經與太極拳經的原貌」。

十三勢歌

作者待考

十三總勢莫輕視，命意源頭在腰隙。
變轉虛實須留意，氣遍身軀不稍滯。

靜中觸動動猶靜，因敵變化示神奇。

勢勢揆心須用意，得來不覺費工夫。

刻刻留心在腰間，腹內鬆淨氣騰然。

尾閭中正神貫頂，滿身輕利頂頭懸。

仔細留心向推求，屈伸開合聽自由。

入門引路須口授，功夫無息法自修。

若言體用何爲準，意氣君來骨肉臣。

想推用意終何在，益壽延年不老春。

歌兮歌兮百卅字，字字真切意無遺。

若不向此推求去，枉費工夫貽嘆息。

十三勢行功心解

王宗岳

以心行氣，務令沉著，乃能收斂入骨；以氣運身，務令順遂，乃能便利從心。

精神能提得起，則無遲重之慮，所謂頂頭懸也；意氣須換得靈，乃有圓活之妙，所謂變轉虛實也。

發勁須沉著鬆淨，專主一方；立身須中正安舒，支撐八面。

行氣如九曲珠，無微不到；運勁如百煉鋼，何堅不摧。

形如搏兔之鵠，神如撲鼠之貓。靜如山岳，動若江河。蓄勁如開弓，發勁如放箭。

曲中求直，蓄而後發。力有脊發，步隨身換。收即是放，放即是收，斷而復連。往復須有折疊，進退須有轉換。

極柔軟，然後極堅剛。能呼吸，然後能靈活。氣以直養而無害，勁以曲蓄而有餘。心為令，氣為旗，腰為纛。

先求開展，後求緊湊，乃可臻於縝密矣。

　　又曰，先在心，後在身，腹鬆淨，氣斂入骨。神舒體靜，刻刻在心。切記一動無有不動，一靜無有不靜。牽動往來氣貼背，斂入脊骨。內固精神，外示安逸。邁步如貓行，運勁如抽絲。全身意在精神，不在氣，在氣則滯。有氣者無力，無氣者純剛。氣如車輪，腰似車軸。

　　又曰，彼不動，己不動，彼微動，己先動。似鬆非鬆，將展未展，勁斷意不斷。

打手歌

王宗岳修訂

　　掤捋擠按須認眞，上下相隨人難進。
　　任他巨力來打我，牽動四兩撥千斤。
　　引進落空合即出，粘連黏隨不丟頂[1]。

　　校訂：[1]《打手歌》，在《太極拳使用法》中為「來打我」和「粘連黏隨」，《太極拳體用全書》作「來打吾」和「黏連貼隨」，從前者。此外，相傳武澄清有《打手歌》遺作一首，七言八句，將八法五步全部寫入，乃仿王宗岳《打手歌》而成：「掤捋擠按須認眞，採挒肘靠就屈伸。進退顧盼與中定，粘連依隨虛實分。手足相隨腰腿整，引進落空妙入神。任他巨力向前打，牽動四兩撥千斤。」可供參考。

陰符槍總訣

王宗岳

　　身則高下，手則陰陽，步則左右，眼則八方。

陽進陰退，陰出陽回，黏隨不脫，疾若風雲。

以靜觀動，以退敵前，審機識勢，不爲物先。

下則高之，高則下之，左則右之，右則左之。

剛則柔之，柔則剛之，實則虛之，虛則實之。

槍不離手，步不離拳，守中禦外，必對三尖。

三、楊式太極拳老譜

楊式太極拳老譜，是楊氏家傳太極拳古譜，其中有相當重要和實用的論述，故而傳授也十分秘惜，早年散見於有關著作，既不完整，又多漏誤。此譜一直在楊澄甫夫人侯助清處保存，1961 年轉交其子楊振基。直到 1993 年，楊振基先生才在《楊澄甫式太極拳》一書中將原件影印公布。原件爲手抄本，標點不詳。

今按原件詳加標點，僅對個別明顯錯誤文字予以改正，並注文說明。爲對比起見，仍將原件影印附後。最後對有關問題略加考證。

目　　錄[1]

校訂：

〔1〕原譜目錄止於「共三十二目」，實際為四十篇，後八篇目錄為筆者補入。

〔2〕原文「歌」為「功」，按內文改正。

〔3〕原文「瀉」為「助」。按內文改正。

八門五步

掤南、捋西、擠東、按北、採西北、挒東南、肘東北、靠西南——方位；

坎、離、兌、震、巽、乾、坤、艮——八門。

方位、八門，乃為陰陽顛倒之理，週而復始，隨其所行也。總之，四正、四隅，不可不知矣。

夫掤、捋、擠、按，是四正之手；採、挒、肘、靠，是四隅之手。合隅、正之手，得門、位之卦。以身分步，五行在意，支撐八面。

五行：進步火、退步水、左顧木、右盼金，定之方，中土也。

夫進退為水火之步，顧盼為金木之步，以中土為樞機之軸。懷藏八卦，腳五行，手、步八五，其數十三，出於

自然十三勢也。名之曰：八門五步。

八門五步用功法

八卦、五行，是人生成固有之良。必先明「知覺運動」四字之本由。知覺運動得之後，而後方能懂勁。由懂勁後，自能階及神明。

然用功之初，要知知覺運動，雖固有之良，亦甚難得於我也。

固有分明法

蓋人降生之初，目能視，耳能聽，鼻能聞，口能食。顏色、聲音、香臭、五味，皆天然知覺，固有之良。其手舞足蹈，於四肢之能，皆天然運動之良。思及此，是人孰[1]無？

因人性近習遠，失迷固有。要想還我固有，非乃武無以尋運動之根由；非乃文無以得知覺之本原。是乃運動而知覺也。

夫運而知，動而覺。不運不覺，不動不知。運極則為動，覺盛則為知。動知者易，運覺者難。先求自己知覺運動，得之於身，自能知人。要先求知人，恐失於自己。不可不知此理也，夫而後懂勁然也。

校訂：〔1〕原文為「熟」，當為「孰」字之誤。

粘黏連隨

粘者，提上拔高之謂也；黏者，留戀繾綣之謂也；連者，捨己無離之謂也；隨者，彼走此應之謂也。

要知人之知覺運動，非明粘黏連隨不可。斯粘黏連隨之功夫，亦甚細矣。

頂匾丟抗

頂者，出頭之謂也；匾[1]者，不及之謂也；

丟者，離開之謂也；抗者，太過之謂也。

要知於此四字之病，不明粘黏連隨，斷不明知覺運動也。初學對手，不可不知也，更不可不去此病。所難者，粘黏連隨，而不許頂匾丟抗。是所不易矣。

校訂：〔1〕原文為「區」，當為「匾」之誤。「匾」為「癟」之借用。

對待無病

頂、匾、丟、抗，失於對待也。所以為之病者，既失粘黏連隨，何以獲知覺運動？既不知己，焉能知人？

所謂對待者，不以頂匾丟抗相對於人也，要以粘黏連隨等待於人也。能如是，不但無對待之病，知覺運動自然得矣。可以進於懂勁之功矣。

對待用功法守中土（俗名站樁）

定之方中足有根，先明四正進退身。

掤捋擠按自四手，須費功夫得其眞。

身形腰頂皆可以，粘黏連隨意氣均。

運動知覺來相應，神是君位骨肉臣。

分明火候七十二，天然乃武並乃文。

身形腰頂

身形腰頂棄可無，缺一何必費工夫。
腰頂窮研生不已，身形順我自伸舒。
捨此真理終何極，十年數載亦糊塗。

太極圈

退圈容易進圈難，不離腰頂後與前。
所難中土不離位，退易進難仔細研。
此爲動功非站定，倚身進退並比肩。
能如水磨摧急緩，雲龍風虎象周旋。
要用天盤從此覓，久而久之出天然。

太極進退不已功

掤進捋退自然理，陰陽水火相既濟。
先知四手得來真，採挒肘靠方可許。
四隅從此演出來，十三勢架永無已。
所以因之名長拳，任君開展與收斂，
千萬不可離太極。

太極上下名天地

四手上下分天地，採挒肘靠由有去。
採天靠地相應求，何患上下不既濟！
若使挒肘習遠離，迷了乾坤遺嘆惜。
此說亦明天地盤，進用肘挒歸人字。

太極人盤八字歌

八卦正隅八字歌，十三之數不幾何。

幾何若是無平準，丟了腰頂氣嘆哦。

不斷要言只兩字，君臣骨肉細琢磨。

功夫內外均不斷，對待數兒豈錯他。

對待於人出自然，由茲往復於地天。

但求捨己無深病，上下進退永連綿。

太極體用解

理為精氣神之體；精氣神為身之體。身為心之用；勁力為身之用。

心、身有一定之主宰者，理也；精、氣、神有一定之主宰者，意誠也。誠者，天道；誠之者，人道。俱不外意念須臾之間。

要知天人同體之理，自得日月流行之氣。其氣、意之流行，精神自隱微乎理矣。夫而後言乃武、乃文、乃聖、乃神，則得。若特以武事論之於心、身，用之於勁力，仍歸於道之本也，故不得獨以末技云爾。

勁由於筋，力由於骨。如以持物論之，有力能執數百斤，是骨節、皮毛之外操也，故有硬力。如以全體之有勁，似不能持幾斤，是精氣之內壯也。雖然，若是功成後，猶有妙出於硬力者。修身、體育之道，有然也。

太極文武解

文者，體也；武者，用也。文功在武，用於精氣神

也,為之體育;武功得文,體於心身也,為之武事。

夫文武尤有火候之謂,在放、捲得其時中,體育之本也。文武使於對待之際,在蓄、發當其可者,武事之根也。故云:武事文為,柔軟體操也,精氣神之筋勁;武事武用,剛硬武事也,心身之骨力也。

文無武之預備,為之有體無用;武無文之伴侶,為之有用無體。如獨木難支,孤掌不響。不惟體育、武事之功,事事諸如此理也。

文者,內理也;武者,外數也。有外數,無文理,必為血氣之勇,失於本來面目,欺敵必敗爾;有文理,無外數,徒思安靜之學,未知用的採戰,差微則亡耳。自用、於人,文武二字之解,豈可不解哉!

太極懂勁解

自己懂勁,接及神明,為之文成,而後採戰。身中之陰,七十有二,無時不然。陽得其陰,水火既濟,乾坤交泰,性命葆真矣!

於人懂勁,視聽之際,遇而變化,自得曲誠之妙。形、著明於不勞,運動知覺也。功至此,可為攸往咸宜,無須有心之運用耳。

八五十三勢長拳解

自己用功,一勢一式,用成之後,合之為長,滔滔不斷,週而復始,所以名「長拳」也。萬不得有一定之架子,恐日久入於滑拳也,又恐入於硬拳也,決不可失其綿軟。週身往復,精神意氣之本,用久自然貫通,無往不

至，何堅不推也。

於人對待，四手當先，亦自八門五步而來。跕四手、四手碾磨、進退四手、中四手、上下四手、三才四手。由下乘長拳四手起，大開大展，練至緊湊，屈伸自由之功，則升之中、上成矣。

太極陰陽顛倒解

陽：乾、天、日、火、離、放、出、發、對、開、臣、肉、用、氣、身、武、立命、方、呼、上、進、隅；

陰：坤、地、月、水、坎、捲、入、蓄、待、合、君、骨、體、理、心、文、盡性、圓、吸、下、退、正。

蓋顛倒之理，水、火二字詳之，則可明。如火炎上，水潤下者，水能使火在下而用。水在上，則為顛倒。然非有法治之，則不得矣。

譬如水入鼎內，而治火之上，鼎中之水，得火以燃之，不但水不能下潤，藉火氣，水必有溫時。火雖炎上，得鼎以隔之，是為有極之地，不使炎上之 [1] 火無止息，亦不使潤下之水永滲漏。此所謂 [2] 水火既濟之理也，顛倒之理也。

若使任其火炎上，水 [3] 潤下，必至火、水必分為二，則為火水未濟也。故云分而為二，合之為一之理也。故云一而二，二而一，總斯理為三，天、地、人也。

明此陰陽顛倒之理，則可與言道；知道，不可須臾離，則可與言人；能以人弘道，知道，不遠人，則可與言天地同體。上，天；下，地；人在其中矣。

苟能參天察地，與日月合其明，與五岳四瀆華朽，與四時之錯行，與草木並枯榮，明鬼神之吉凶，知人事興 [4]

衰，則可言乾坤為一大天地，人為一小天地也。

夫如人之身心，致知格物於天地之知能，則可言人之良知、良能。若思不失固有，其功用，浩然正氣，直養無害，攸久無疆矣。

所謂人身生成一小天地者，天也，性也；地也，命也；人也，虛靈也，神也。若不明之者，烏能配天地為三乎？然非盡性立命，窮神達化之功，胡為乎來哉！

校訂：

〔1〕原文為「炎」，當為「之」之誤。

〔2〕原文為「為」，當為「謂」之誤。

〔3〕原文為「來」，當為「水」之誤。

〔4〕原文為「與」，當為「興」之誤。

人身太極解

人之周身，心為一身之主宰。主宰，太極也。二目為日月，即兩儀也。頭像天，足像地，人中之人及中脘[1]，合之為三才也。四肢，四象也。

腎水，心火，肝木，肺金，脾土，皆屬陰；膀胱水，小腸火，膽木，大腸金，胃土，皆陽矣，茲為內也。

顱丁火，地閣承漿水，左耳金，右耳木，兩命門土[2]，茲為外也。

神出於心，目眼為心之苗；精出於腎，腦腎為精之本；氣出於肺，膽氣為肺之原。視思明，心動神流也；聽思聰，腦動腎滑也。

鼻之息香臭，口之呼吸出入，水鹹，木酸，土辣，火苦，金甜。及言語聲音，木毫，火焦，金潤，土曇，水

漂。鼻息、口呼吸之味，皆氣之往來，肺之門戶，肝膽巽震之風雷，發之聲音，出入五味。此言口、目、鼻、舌、神、意，使之六合，以破六欲也，此內也；手、足、肩、膝、肘、胯，亦使六合，以正六道也，此外也。

眼、耳、鼻、口、大小便、肚臍，外七竅也；喜、怒、憂、思、悲、恐、驚，內七情也。七情皆以心為主，喜心、怒肝、憂脾、悲肺、恐腎、驚膽、思小腸、怕膀胱、愁胃、慮大腸，此內也。

夫離：南、正午、火、心經；坎：北、正子、水、腎經；震：東、正卯、木、肝經；兌：西、正酉、金、肺經；乾：西北隅、金、大腸，化水；坤：西南隅、土、脾，化土；巽：東南隅、膽、木，化土；艮：東北隅、胃、土，化火。此內八卦也。

外八個者，二、四為肩，六、八為足，上九下一，左三右七也。坎一、坤二、震三、巽四、中五、乾六、兌七、艮八、離九，此九宮也。內九宮亦如此。

表裡者，乙：肝、左肋，化金通肺；甲：膽，化土通脾；丁：心，化木中膽通肝；丙：小腸，化水通腎；己：脾，化土通胃；戊：胃，化火通心，後背前胸，山澤通氣；辛：肺、右肋，化水通腎；庚：大腸，化金通肺；癸：腎、下部，化火通心；壬：膀胱，化木通肝。此十天干之內外也。十二地支亦如此之內外也。明斯理，則可與言修身之道矣。

校訂：

〔1〕原文為「腕」，應為「脘」。

〔2〕原文「兩命門也」，聯繫前句，此句五行不全，

應為「兩命門土」。

太極分文武三成解

蓋言道者，非自修身，無由得也。然又分為三乘之修法。

乘者，成也。上乘，即大成也；下乘，即小成也；中乘，即誠者之成也。

法分三修，成功一也。文修於內，武修於外。體育，內也；武事，外也。其修法，內外表裡成功，集大成，即上乘也；由體育之文，而得武事之武，或由武事之武，而得體育之文，即中乘也；然獨知體育，不入武事而成者，或專武事，不為體育而成者，即小乘[1]也。

校訂：〔1〕原文為「成」，聯繫整段文字，此處應為「乘」字。

太極下乘武事解

太極之武事，外操柔軟，內含堅剛。而求柔軟[1]之於外，久而久之，自得內之堅剛。非有心之堅剛，實有心之柔軟也。所難者，內要含蓄堅剛而不施，外終柔軟而迎敵。以柔軟而應堅剛，使堅剛盡化無有矣。

其功何以得乎？要非粘黏連隨已成，自得運動知覺，方為懂勁。而後神而明之，化境極矣。夫四兩撥千斤之妙，功不及化境，將何以能？是所謂懂粘連[2]，得其視聽輕靈之巧耳。

校訂：

〔1〕原文為「柔軟柔軟」，當有二字衍文。

〔2〕原文為「懂粘運」，當為「懂粘連」之誤。

太極正功解

太極者，圓[1]也。無論內外、上下、左右，不離此圓也；

太極者，方也。無論內外、上下、左右，不離此方也；

圓之出入，方之進退，隨方就圓之往來也。方為開展，圓為緊湊。方圓規矩之至，其孰[2]能出此以外哉？

如此得心應手，仰高鑽堅，神乎其神，見隱顯微，明而且明，生生不已，欲罷不能。

校訂：

〔1〕原文為「元」，顯為「圓」之誤。本篇將「圓」全寫成「元」，均改正。

〔2〕原文為「就」，顯為「孰」之誤。

太極輕重浮沉解

雙重為病，干於填實，與沉不同也。

雙沉不為病，自爾騰虛，與重不易也。

雙浮為病，衹如漂渺，與輕不例也。

雙輕不為病，天然清靈，與浮不等也。

半輕半重不為病，偏輕偏重為病。半者，半有著落也，所以不為病；偏者，偏無著落也，所以為病。偏無著落，必失方圓；半有著落，豈出方圓？

半浮半沉為病，失於不及也；偏浮偏沉，失於太過也。

半重偏重，滯而不正也；半輕偏輕，靈而不圓也。

半沉偏沉，虛而不正也；半浮偏浮，茫而不圓也。

夫雙輕不近於浮，則為輕靈；雙沉不近於重，則為離虛，故曰「上手」。輕重半有著落，則為「平手」。除此三者之外，皆為「病手」。

蓋內之虛靈不昧，能致於外氣之清明，流行乎肢體也。若不窮研輕重浮沉之手，徒勞掘井不及泉之嘆耳。然有方圓四正之手，表裡精粗無不到，則已極大成，又何云四隅出方圓矣。所謂方而圓，圓而方，超乎象外，得其寰中之「上手」也。

太極四隅解

四正，即四方也，所謂掤、捋、擠、按也。初不知方能始圓，方圓復始之理無已，焉能出隅之手矣。

緣人外之肢體，內之神氣，弗緝輕靈、方圓、四正之功，始出輕重浮沉之病，則有隅矣。

譬如半重偏重，滯而不正，自然為採挒肘靠之隅手。或雙重填實，亦出隅手也。病多之手，不得已以隅手扶之，而歸圓中方正之手。雖然至底者，肘、靠亦及此，以補其所以云爾。

夫日[1]後功夫能致上乘者，亦須獲採挒而仍歸大中至正矣。是四隅之所用者，因失體而補缺云云。

校訂：〔1〕原文首字為「春」，顯然將豎寫「夫日」二字誤為「春」字。

太極平準腰頂解

頂如準，故云「頂頭懸」也。兩手即平左右之盤也，腰即平之根株也。「立如平準」，所謂輕重浮沉，分厘毫

絲則偏，顯然矣。

　有準頂頭懸，腰之根下株[1]。上下一條線，全憑兩手轉。

　變換取分毫，尺寸自己辨。車輪兩命門，一纛搖又轉。

　心令氣旗使，自然隨我便。滿身輕利者，金剛羅漢煉。

　對待有往來，是早或是晚。合則放發去，不必凌霄箭。

　涵養有多少，一氣哈而遠。口授須秘傳，開門見中天。

　校訂：〔1〕「根下株」後原有「尾閭至胸門也」一句，恐為傳抄之某人注釋。

太極四時五氣解圖

夏火呵南

春木嘘東　　　西呬[1]金秋

北吹水冬吸　呼中央土[2]

校訂：

〔1〕原圖中「西」「金」之間為「四」，按氣功用字，改為「呬」。

〔2〕原圖「呼吸」之下為「土中央」，現改為「中央土」。

太極氣血根本解

血為營，氣為衛。血流行於肉、膜、絡[1]，氣流行於骨、筋、脈。

筋甲為骨之餘，髮毛為血之餘。血旺則髮毛盛，氣足則筋甲壯。

故血氣之勇力，出於骨、皮、毛之外壯。氣血之體用，出於肉、筋、甲之內壯。氣以血之盈虛，血以氣之消長。消長盈虛，週而復始，終身用之，不能盡者矣。

校訂：〔1〕原文為「胳」，顯然為「絡」之誤。

太極力氣解

氣走於膜、絡[1]、筋、脈；力出於血、肉、皮、骨。故有力者，皆外壯於皮骨，形也；有氣者，是內壯於筋脈，象也。氣血功於內壯；血氣功於外壯。

要之，明於「氣血」二字之功能，自知力氣之由來矣。知氣力之所以然，自能用力、行氣之分別。行氣於筋脈，用力於皮骨，大不相侔也。

校訂：〔1〕原文為「胳」，顯然為「絡」之誤。

太極尺寸分毫解

功夫先練開展，後練緊湊。開展成而得之，才講緊湊；緊湊得成，才講尺、寸、分、毫。

由尺住之成功，而後能寸住、分住、毫住。此所謂尺寸分毫之理也，明矣。

然尺必十寸，寸必十分，分必十毫，其數在焉。故云：對待者，數也。知其數，則能得尺寸分毫也。要知其數，非秘授而不能量之者哉[1]。

校訂：〔1〕原文為「非秘授而能量之者哉」，乃口語習慣。現按語法加一「不」字。

太極膜脈筋穴解

節膜、拿脈、抓筋、閉穴，此四功，由尺寸分毫得之後而求之。

膜若節之，血不周流；脈若拿之，氣難行走；筋若抓之，身無主地；穴若閉之，神昏氣暗。

抓膜節之半死，申脈拿之似亡，單筋抓之勁斷，死穴閉之無生。

總之，氣血精神若無，身何有主也。如能節拿抓閉之功，非得點傳不可。

太極字字解

挫、柔、捶、打於已、於人，按、摩、推、拿於己、於人，開、合、升、降於己、於人，此十二字，皆用手也。

屈、伸、動、靜於己、於人，起、落、急、緩於己、於

人，閃、還、撩、了於己、於人，此十二字，於己，氣也；於人，手也。

轉、換、進、退於己身、人步也，顧、盼、前、後於己目也、人手也，即瞻前眇後，左顧右盼也。此八字，關乎神矣。

斷、接、俯、仰，此四字，關乎意、勁也。斷、接[1]，關乎神氣也；俯、仰，關乎手足也。

勁斷意不斷，意斷神可接。勁、意、神俱斷，則俯仰矣，手足無著落耳。俯為一叩，仰為一反而已矣。不使叩、反，非斷而復接不可。

「對待」二字[2]，以俯仰為重。時刻在心、身、手、足，不使斷之無接，則不能俯仰也。

求其斷接之能，非見隱顯微不可。隱、微，似斷而未斷；見、顯，似接而未接。接接，斷斷，斷斷，接接，其意心、身體、神氣極於隱顯，又何慮不粘黏連隨哉。

校訂：

〔1〕原文只一「接」字，觀其段意，應為「斷、接」二字。

〔2〕原文為「之字」，乃「二字」之誤。

太極節拿抓閉尺寸分毫辨

對待之功既得，尺寸分毫於手，則可量之矣。然不論節拿抓閉之手易，若節膜、拿脈、抓筋、閉穴，則難。非自尺寸分毫量之，不可得也。

節不量，由按而得膜；拿不量，由摩而得脈；抓不量，由推而得筋[1]；閉，非量而不能得穴。由尺盈而縮之

寸、分、毫也。

此四者，雖有高授，然非自己功夫久者，無能貫通焉。

校訂：〔1〕原文為「拿」，從「抓筋」可知此字應為「筋」。

太極補瀉氣力解

補瀉氣力於自己難，補瀉氣力於人亦難。

補自己者，知覺功虧則補，運動功過則瀉，所以求諸己不易也；補於人者，氣過則補之，力過則瀉之，此勝彼敗，所由然也。

氣過或瀉，力過或補，其理雖亦然，其有詳。夫過補，為之過上加過；過[1]瀉，為之緩他不及，他必更過，仍加過也。

補氣、瀉力，於人之法，均為加過於人矣。補氣，名曰「結氣法」；瀉力，名曰「空力法」。

校訂：〔1〕原文為「遇」，顯然是「過」之誤。

太極空結挫揉論

有挫空、挫結，有揉空、揉結之辨。

挫空者，則力隅矣；挫結者，則氣斷矣；揉空者，則力分矣；揉結者，則氣隅矣。

若結揉挫，則氣力反；空揉挫，則力氣敗；結挫揉，則力盛於氣，力在氣上矣；空挫揉，則氣盛於力，氣過力不及矣。

挫結揉、揉結挫，皆氣閉於力矣；挫空揉、揉空挫，

皆力鑒於氣矣。

總之，挫、結、揉、空之法，亦必由尺寸分毫量，能如是也。不然，無地之挫揉，平虛之靈結，亦何由而致於哉！

懂勁先後論

夫未懂勁之先，常[1]出頂匾丟抗之病。既懂勁之後，恐出斷接俯仰之病。然未懂勁，故然病亦出，勁既懂，何以出病乎？

勁似懂未懂之際，正在兩可，斷接無準矣，故出病。神明及猶不及，俯仰無著矣，亦出病。若不出斷接俯仰之病，非真懂勁弗能不出也。

胡為真懂？因視聽無由，未得其確也。知瞻眇顧[2]盼之視，覺起落緩急之聽，知閃還撩了之運，覺轉換進退之動，則為真懂勁，則能接及神明。及神明，自攸往有由矣。

有由者，由於懂勁，自得屈伸動靜之妙。有屈伸動靜之妙，開合升降，又有由矣。由屈伸動靜，見入則開，遇出則合，看來則降[3]，就去則升。夫而後才為真及神明矣。

明也，豈可日後不慎！行坐臥走，飲食溺溷之功，是所謂[4]及中成、大成也哉。

校訂：

〔1〕原文為「長」，改為「常」。

〔2〕原文為「顏」，顯為「顧」之誤。

〔3〕原文為「詳」，顯為「降」之誤。

〔4〕原文為「為」，現改為「謂」。

尺寸分毫在懂勁後論

在懂勁先，求尺寸分毫，為之小成，不過末[1]技、武事而已。所謂能尺於人者，非先懂勁也。如懂勁後，神而明之，自然能量尺寸。尺寸能量，才能節、拿、抓、閉矣。

知膜、脈、筋、穴之理，要必明存亡之手；知存亡之手，要必明生死之穴。其穴之數，安可不知乎？知生死之穴數，烏可不明閉而不生乎？烏可不明閉而無死乎[2]？是所謂二字之存亡，一「閉」之而已盡矣。

校訂：

〔1〕原文為「未」，顯為「末」之誤。

〔2〕原文為「閉而無生」，與前句「閉而不生」含義相同。閉穴之功，有存有亡，故此處應為「閉而無死」。

太極指掌捶手解

自指下之腕上，裡者為「掌」，五指之首為之「手」，五指皆為「指」。五指權裡，其背為「捶」。

如其用者，按、推，掌也；拿、揉、抓、閉，俱用指也。挫、摩，手也；打，捶也。

夫捶：有搬攔，有指襠，有肘底，有撇身。四捶之外，有復捶。

掌：有摟膝，有換轉，有單鞭，有通背。四掌之外，有串掌。

手：有雲手，有提手、合手[1]，有十字手。四手之外，有反手。

指：有屈指，有伸指、捏指、閉指。四指之外，有量指，又名尺寸指，又名覓穴指。

然，指有五指，有五指之用。首指為手，仍為指，故又名「手指」。其一，用之為旋指、旋手；其二，用之為根指、根手；其三，用之為弓指、弓手；其四，用之為中合手指。

四手指之外，為獨指、獨手也。食指為卜指，為劍指，為佐指，為粘指。中指[2]為心指，為合指，為鉤指，為抹指。無名指為全指，為環指，為代指，為扣指。小指為幫指、補指、媚指、掛指。若此之名，知之易而用之難。得口訣秘法，亦不易為也。

其次，有對掌、推山掌、射雁掌、晾翅掌；似閉指、拗步指、彎弓指、穿梭指；探馬手、彎弓手、抱虎手、玉女手、跨虎手；通山捶、葉下捶、背反捶、勢分捶、捲挫捶。

再其次，步隨身換，不出五行，則無失錯矣。因其粘連黏隨之理，捨己從人，身隨步自換，只要無五行之舛錯，身、形、腳、勢，出於自然，又何慮些須之病也。

校訂：

〔1〕原文將「合手」寫為「拿」，顯為誤筆。

〔2〕原文為「中正」，當為「中指」之誤。

口授穴之存亡論

穴有存亡之穴，要非口授不可。何也？一因其難學；二因其關乎存亡；三因其人才能傳。

第一，不授不忠不孝之人；第二，不傳根底不好之

人；第三，不授心術不正之人；第四，不傳鹵莽滅裂之人；第五，不傳授目中無人之人；第六，不傳無禮[1]無恩之人；第七，不授反覆無常[2]之人；第八，不傳得易失易之人。此須知八不傳，匪人更不待言矣。

如其可以傳，再口授之秘訣。傳忠孝知恩者，心氣和平者，守道不失者，真以為師者，始終如一者。此五者，果其有始有終，不變如一，方可將全體大用之功，授之於徒也。

明矣，於前於後，代代相繼，皆如是之所傳也。噫！抑亦知武事中烏有匪人哉！

校訂：

〔1〕原文為「知禮」，當為「無禮」之誤。

〔2〕原文為「長」，改為「常」。

張三豐承留

天地即乾坤，伏羲為人祖。畫卦道有名，堯舜十六母。
微危允厥中，精一及孔孟。神化性命功，七二乃文武。
授之至予來，字著宣平許。延年藥在身，元善從復始。
虛靈能德明，理令氣形具。萬載詠長春，心兮誠真跡。
三教無兩家，統言皆太極。浩然塞而沖，方正千年立。
繼往聖永綿，開來學常續。水火既濟焉，願至戍畢字。

口授張三豐老師之言

予知三教歸一之理，皆性命學也，皆以心為身之主也。保全心身，永有精氣神也。有精氣神，才能文思安安，武備動動。安安動動，乃文乃武。

　　大而化之者，聖神也。先覺者得其寰中，超乎象外矣。後學者以效先覺之所知能。其知能，雖人固有之知能，然非效之不可得也。

　　夫人之知能，天然文武。目視、耳聽，天然文也；手舞、足蹈，天然武也。孰非固有也？明矣。

　　前輩大成文武聖神，授人以體育修身，進之以武事修身[1]。傳之至予，得之手舞足蹈之採戰，借其身之陰，以補助之陽。身之陽，男也；身之陰，女也，然皆於身中矣。男之身只一陽，男全體皆陰女。以一陽採戰全體之陰女，故云「一陽復始」。

　　斯身之陰女，不獨七二。以一吨女配嬰兒之名，變化千萬。吨女採戰之可也，亦安有男女後天之身以補之者？

　　所謂自身之天地以扶助之，是為陰陽採戰也。如此者，是男子之身皆屬陰，而採自身之陰，戰己身之女，不如兩男之陰陽對待，修身速也。

　　予及此，傳於武事，然不可以末技視。依然體育之學、修身之道、性命之功、聖神之境也。

　　今夫兩男之對待採戰，於己身之採戰，其理不二。己身亦遇對待之數，則為採戰也，是為汞鉛也。於人對戰，坎、離之陰陽兌震，陽戰陰也，為之「四正」；乾、坤之陰陽艮巽，陰採陽也，為之「四隅」。此八卦也，為之「八門」。身、足位列中土，進步之陽以戰之，退步之陰以採之，左顧之陽以採之，右盼之陰以戰之。此五行也，為之「五步」，共為「八門五步」也。

　　夫如是，予授之爾，終身用之，不能盡者矣。又至予得武繼武，必當以武事傳之而修身也。修身入首，無論武

事文為，成功一也。三教三乘之原，不出一「太極」。願後學以易理格致於身中，留於後世也可。

校訂：〔1〕原文為「進之不以武事修身」，「不」字似為衍文，故刪去。

張三豐以武事得道論

蓋未有天地，先有「理」。理為氣之陰陽主宰。主宰，理，以有天地，「道」在其中。陰陽、氣、道之流行，則為「對待」。對待者，陰陽也，數也。

一陰一陽之為道。道無名，天地始；道有名，萬物母。未有天地之前，無極也，無名也；既有天地之後，有極也，有名也。

然前天地者，曰「理」；後天地者，曰「母」。是乃「理」化先天陰陽氣數，「母」生後天胎卵濕化，位天地，育萬物〔1〕，道中和，然也。

故乾坤為大父母，先天也；爹娘為小父母，後天也。得陰陽先後天之氣，以降生身，則為人之初也。

夫人身之來者，得大父母之命、性、賦、理，得小父母之精、血、形、骸。合先後天之身命，我得而成「人」也，以配「天」「地」為三才，安可失性之本哉！然能率性，則本不失。既不失本來面目，又安可失身體之去處哉！

夫欲尋去處，先知來處。來有門，去有路，良有以也。然有何以之？以之固有之知能。無論知愚賢否，固有知能皆可以之進道。既能修道，可知來處之源，必能去處之委。來源、去委既知，能必明身之修〔2〕。故曰：「自天

子至於庶人，一是皆以修身為本。」

夫修身以何？以之良知良能。視目聽耳，曰聰、曰明；手舞足蹈，乃武、乃文；致知格物，意誠、心正。

心為一身之主，正意誠心，以足蹈五行，手舞八卦。手足為之四象，用之殊途，良能還原。目視三合，耳聽六道，目、耳亦是四形體之一表，良知歸本。耳、目、手、足，分而為二，皆為兩儀，合之為一，共為「太極」。此由外斂入之於內，亦自內發出之於外也。

能如是，表裡精粗無不到，豁然貫通，希賢希聖之功，自臻於曰睿、曰智、乃聖、乃神。所謂盡性立命，窮神達化在茲矣。然天道、人道，一「誠」而已矣。

校訂：

〔1〕原文為「萬育」，顯為「萬物」之誤。

〔2〕原文為「身不修」，似為「身之修」之誤。

楊氏家傳太極拳老譜抄本影印件

八門五步

掤南　搌西　擠東　按北　採西北　挒東南　肘東北　靠西南　方位

坎離兌震巽乾坤艮　八門

方位八門乃為陰陽顛倒之理周而復始隨其所行也緱是四正之手採挒肘靠是四隅之手合隅正之手得門位之卦以身分步五行在意支撐八面五行進步火退步水左顧木右盼金定之方中土也夫進退為水火之步顧盼為金木之步以中土為樞機之軸懷藏八卦腳跐五行手步八五其數十三出於自然十三勢也名之曰八門五步。

八門五步用功法

八卦五行是人生成固有之良必先明知覺運動四字之本由知覺運動得之後而后方能懂勁由懂勁後自能接及神明然用功之初要知知覺運動雖固有之良亦甚難得於我也。

固有分明法

蓋人降生之初目能視耳能聽鼻能聞口能食顏色聲音香臭五味皆天然知覺固有之良其手舞足蹈四肢之能皆天然運動之良思及此是人孰無因人性近習遠失迷固有要想還我固有非乃武無以尋運動之根由非乃文無以得知覺之原由是乃運文並用之功。。。運動而知覺也夫運而知動而覺不運不覺不動不知運極則為動覺盛則為知動知者易運覺者難先求自己

知覺運動浮之於身自能知人要先求知人亦是舍己從人最難要得真知人之本領可

不知此理也夫而後懂勁然也。

粘黏連隨

粘者提上拔高之謂也。　黏者留戀繾綣之謂也

連者舍己無離之謂也。　隨者彼是此應之謂也

要知人之知覺運動非明粘黏連隨不可斯粘黏連隨之功夫亦甚細矣。

頂匾丟抗

頂者出頭之謂也。　匾者不及之謂也。

抗者太過之謂也。　丟者離開之謂也

要知于此四字之病不但粘黏連隨斷不明知覺運動也初學

對手不可不知也更不可不去此病，所難者粘黏連隨而不許

頂匾丟抗是所不易矣。

對待無病

頂匾丟抗失於對待也所以為之病不明知覺運動何以獲

知覺運動既不知己焉能知人所謂對待者不以頂匾丟抗相

對於人也要以粘黏連隨等待於人也能如是不但無對待

之病知覺運動自然得矣可以進於懂勁之功矣。

對待用功法守中土　俗名站橦

定之方中足有根先明四正進退身，掤攦擠按自四手，須覺功夫

得其真人身形腰頂皆可以粘黏連隨意氣均運動知覺來相

應神是君位骨肉臣，分明火候七十二天然乃武並乃文。

身形腰頂

身形腰頂豈可無缺一何必費工夫，腰頂窮研生不已身形

順我自伸舒金此真理終何極十年數載亦糊塗。

太極圈

退圈容易進圈難不離腰頂後與前所難中土不離位退易

進難仔細研此為動功非站定倚身進退並肩能水磨

進圈容易進圈難不離腰頂後與前

催急緩雲龍風虎象周旋要用天盤從此覓久而久之出天

然。

太極進退不己功

掤進攦退自然理陰陽水火相既濟先知四手得來真採挒

掤攦方可許四隅從此演出來十三勢架永無已所以因之

長拳任君開展與收歛千萬不可離太極。

太極上下名天地

四手上下分天地採挒攦擠由有去採天攦地相應求何患上

下不既濟若使挒攦擠習遠離迷了乾坤遺歎惜此說亦明天

地盤進用攦掤挒字。

太極人盤八字歌

八卦正隅八字歌十三之數不幾何若是無平準丟了

貪當其可者武事之根也，故云武事，文為柔軟，體操也，精氣
神之筋勁，武事武用剛硬，武事也，心身之骨力也，文無武
之豫備為之有體，無用武無文之侶伴為之有用，諸如此理
也，文者內理也，武者外數也，有外數無文理必為血氣之
勇，失於本來面目，欺敵必敗爾，有文理無外數徒思安
靜之學，未知用的採戰，差微則亡耳，目所於人文武二字
之解豈可不解哉。

太極懂勁解

自己懂勁，接及神明，為之文成而後採戰，身中之陰七十有

腰頂氣歎不斷，要言只兩字，君臣骨肉細詳歷，功夫內外等
不斷對待數兒豈錯他。
對待於人出自然，由茲往復於地天，但求舍己無深病，上
進退永連綿。

太極體用解

理為精氣神之體，精氣神為身之體，身為心之用，勁力為
身之用也。心身有一定之主宰者，理也。精氣神有一定之宰
者，意誠也。誠者天道，誠之者人道，俱不外意念須臾之間。
要知天人同體之理，自得日月流行之氣，其氣意之流行，
精神自隱微乎理矣，夫而後言乃武乃文乃聖乃神則得。

二、無時不然，陽得其陰，水火既濟乾坤交泰，性命葆真矣
於人懂勁，視聽之際，遇而變化，自得曲誠之妙形著明於
勞運動覺知也，功至此可為佹往咸宜，無須有心之運用耳。

太極懂勁解

自己懂勁，接及神明，為之文成而後採戰，身中之陰七十有

若特以武事論之於心身用之於勁力，仍歸於道之本也，故不
得獨以末技云爾。
勁由於筋力，由於骨，如以持物論之，有力能執數百斤，是骨
節皮毛之外操也，故有硬力，如以全體之有勁，似不能持幾
斤，是精氣之內壯也，雖然若是功成後猶有妙出於硬力
者修身體育之道有然也。

太極文武解

文者體也，武者用也。文功在武用於精氣神也，為之體育。
武功得文體於心身也，為之武事。夫文武尤有火候之謂，
在放卷得其時中，體育之本也。文武使於對待之際，在蓄

八五十三勢長拳解

自己用功，一勢一式，用成之後，合之為長，滔滔不斷，周而復始，
所以名長拳也。萬不得有一定之架子，恐日久入於滑拳也，
又恐入於硬拳也，決不可失其綿軟，周身往復精神意氣
之本，用久自然貫通，無往不至，何堅不推也。於人對待四
手當先，亦自八門五步而來，踮四手，碾磨進退四
手，中四手，上下四手，三才四手，由下乘長拳四手起，大開大展

煉至熟練純屈伸自由之功則升之中上成矣。

太極陰陽顛倒解

陽乾天日火離放出發對開臣肉用氣身武鉛方呼上進陽
陰坤地月水坎入蟄待合君骨體理心文畫圓吸下者退陰

蓋顛倒之理，水火二字詳之，則可明。如火炎上水潤下者，水能使火在下而用水在上，則為顛倒。然非有法治之則不得矣。譬如水入鼎內而治火之上，鼎中之水，得火以然之，不但水不能下潤，藉火氣水必有溫時，火雖炎上，得鼎以隔之，是為有極之地，不使炎上，炎火無止息，亦不使潤之，水永滲漏，此所謂水火既濟之理也，顛倒之理也。若使任其

火炎上水潤下，必至水火必分為二，則為火水未濟也。故云分為二。而為一之理也，故云一。而二二而一，總斯理為三，天地人也。明此陰陽顛倒之理，則可與言道。知道不可須臾離，則可與言人。能以人弘道，知道不遠人，則可與言天地同體。上天下地，人在其中矣。苟能參天察地，與日月合其明，與五岳四瀆華朽，與四時之錯行，與草木並秀，明鬼神之吉凶，知人事興衰則可言乾坤為一大天地人為一小天地也。夫如人之身心致知格物於天地之知能則可言人之良知良能，若思不失固有其功用浩然正氣直養無害攸久無疆矣所謂人身生成一小天地者天也性也

地也，命也，人也，虛靈神也，若不明之者，烏能配天地為三乎，然非盡性立命，窮神達化之功，胡為乎來哉。

人身太極解

人之周身，心為一身之主宰。主宰，太極也。二目為日月，即兩儀也。頭像天，足像地，人中之人及中脘，合之為三才也。四肢，四象也。腎水心火，肝木肺金脾土，皆屬陰，膀胱水，小腸火，膽木，大腸金，胃土，皆陽矣。茲為內也。顱丁火地閥，兩腎水，左右兩命門也，此皆屬陽出於外也。神出於心，目眼為心之苗，精出於腎，腦腎為精之本也，氣出於肺，膽氣為肺之原，視思明，心動神流也，聽思聰，腦動腎滑也，

鼻之息香臭，口之呼吸出入，水鹹木酸土辣火苦金辛及言語聲音，木亮火焦金潤土塕水漂，鼻息口吸呼之味臭，泅之往來，肺之門戶，肝膽巽震之風雷，發之聲音出入，五味，此言口目鼻舌神意之用也，六合以正六道也，此外也。眼耳鼻舌神意使六合以正六道也，此內也。膀胱七竅之喜怒憂思悲恐驚，內七情也，七情皆以心為主，喜心，怒肝，憂脾，悲肺，恐腎，驚膽，思小腸，怕膀胱，愁胃，慮大腸，此內也。夫離南正午火心經，坎北正子水腎經，震東正卯木肝經，兌西正酉金肺經，乾西北隅金大腸化水，坤西南隅土脾化土，巽東南隅膽木化土，艮東北隅

胃土化火此内八卦也外八卦者西四為肩六八為足上九下一左三
右七也坎一坤二震三巽四中五乾六兑七艮八離九此九宮也
内九宮亦如此表裏者乙肝左肋化金通肺甲胆化土通脾
丁心化木中胆通肝丙小腸化水通腎己脾化土通胃戊胃
化火通心後背前胸山澤通氣辛肺右肋化水通腎庚大
腸化金通肺癸腎下部化火通心壬膀胱化木通肝此十天
干之内外也十二地支亦如此之内外也明斯理則可與言修
身之道矣

太極分文武三成解

蓋言道者非自修身無由得也然又分為三乘之修法乘

者成也上乘即大成也下乘即小成也中乘即誠之者成也
法分三修成功一也文修於内武修於外體育内也武事外
也其修法内外表裏兼修大成即上乘也由體育之文而得
武事之武或由武事之武而得體育之文即中乘也
然獨知體育不入武事而成者或專武事不為體育而成
者即小成也

太極下乘武事解

太極之武事外操柔軟内含堅剛而求柔軟之於外
久而久之自得内之堅剛非有心之堅剛實有心之柔軟也所
難者内要含蓄堅剛而不施外終柔軟而迎敵以柔軟而應

堅剛使堅剛盡化無有矣其功何以得乎要非粘黏連隨已
成自得運動知覺方為懂勁而后神而明之化境將何以能是所謂懂黏運使其
兩撥千斤之妙功不及化境將何以能是所謂懂黏運使其
視聽輕靈之巧耳

太極正功解

太極者元也無論内外上下左右不離此元也此
也無論内外上下左右不離此元也此元之出入方之進退隨
方就元之往來也方為開展元之為緊湊方元規矩之至
其就能出此以外武如此得心應手仰高鑽堅神乎其
神見隱顯微明而且明生不已欲罷不能

太極輕重浮沉解

幾重為病于於填實與沉不同也雙沉不為病自爾騰虛
與重不易也雙浮為病祇如漂渺與輕不例也輕不為
病天然清靈與沉不等也半輕半重不為病偏輕偏重
為病半者半有著落也所以為病偏無著落也所以為病
浮半沉半為病偏無著落必失方圓半有著落豈出方圓半
所以為病半浮半沉為病失於不及也偏浮偏沉失於太過也半重偏
重帶而不正也半重不為病偏重則為病半輕偏
浮半浮沉為病偏浮茫而不圓也夫雙輕不近於
正也半浮半沉偏浮茫而不圓也夫雙輕不近於
雙沉不近於重則為離虛故曰上手輕重半有著落則為

平手除此三者之外皆為病手蓋內之虛靈不昧能致於外氣
之清明流行乎肢體也若不窮研輕重浮沈之手徒勞掘井不
及泉之數耳然有方圓四正之手表裏精粗無不到則已極
大成又何云四隅出方圓矣所謂方而圓圓而方超乎象外
得其寰中之妙手也

太極四隅解

四正即四方也所謂掤履擠按也初不知方能始圓方圓復始
之理無己焉能出隅之手哉緣人外之肢體內之神氣弗緝
輕靈方圓四正之功始出輕重浮沈之病則有隅矣辟如半
重偏重滯而不正自然為採掤擠挒之隅手或雙重填實

太極平準腰頂解

頂如準故云頂頭懸也兩手即平左右之盤也腰也腰即平之根
株也立如平準所謂輕重浮沈分厘毫絲則偏顯然矣有
準頂懸腰之根至尾閭閭上下一條線全憑兩
平轉變換取自分毫尺寸自己辨身輕利者金剛羅漢煉對待
心令氣旗使自然隨我便遂身輕利者金剛羅漢煉對待

亦出陽手也病多之手不得已以陽手扶之而歸圓中方正之
手雖然至底者肘靠亦及此以補其所以云棄春俊功夫能
致上乘者亦須滾疊採挒而俗歸大中至正矣是四隅之所用
者因失體而補缺云云

太極四時五氣解圖

夏火呵南

春木噓東　〔太極圖〕四　秋金呬西

北吹水冬

呼土中央

吸

有往來或是早或是晚合則放發去不必凌其身而滿身有多
少一氣哈而遠口授秘傳開門見中天

太極血氣根本解

血為營氣血為衛血流行於肉膜胳氣流行於骨筋脈甲
為骨之餘髮毛為血之餘血旺則發毛盛氣足則筋甲壯故
血氣之勇力出於骨皮毛之外壯氣血之體用出於肉筋甲
之內壯氣以血之盈虛氣以消長氣血之消長氣血盈虛周而復始
終身用之不能盡者矣

太極力氣解

氣走於膜胳筋脈力出於血肉皮骨故有力者皆外壯於皮
骨形也有氣者是內壯於筋脈象也氣血功於內壯血氣功
於外壯要之明於氣血二字之功能自知力氣之由來矣知

氣力之所以然自能用力行氣之分別行氣於筋膜用力於皮骨

大不相侔也。

太極尺寸分毫解

功夫先煉開展後煉緊湊開展成而得之緩講緊湊

湊得此所謂緊湊講尺寸分毫由尺住之功成而後能尺住分住

毫住此所謂尺寸分毫之理也明矣然尺必十寸寸必十

分分必十毫也故去對待者數也然尺必知其數則能得

尺寸分毫也要知其數非秘授而能量之者哉

太極膜脈筋穴解

節膜拿脈抓筋閉穴此四功由尺寸分毫得之後而求之膜

太極字字解

挫柔捶打於已於人按摩推拿於人

用手也屈伸動靜於已於人開合升降於已此十二字皆

用手也。

何有生也如能節拿抓閉之功非得點傳不可。

單筋抓之勁斷死穴閉之無生抓膜節之半死申脈拿之似亡

地穴若閉之神昏氣暗抓膜節之半死申脈拿之似亡

若節之血不周流脈若拿之氣難行走筋若抓之身無主

二字於已氣也於人手也轉換進退於已身也顧盼前後於

人手也節膜前瞻後顧左盼右盼也此八字關乎神矣斷接

此四字關乎意勁也接關乎神氣也俯仰關乎手足也勁

斷意不斷意斷神可接勁意斷則俯仰矣手足無著

落耳俯為一叩仰為一反而已矣不使叩仰之能非斷而復接

不可對待之字以俯仰為重時刻在心身手足不使斷

之無接則不能俯仰也求其斷接之能非見隱顯微不可

隱微似斷非未斷見顯似接而未接接似斷斷似接

其意心身體神氣極於隱顯又何慮不粘黏連隨哉

太極節拿抓閉尺寸分毫辨

對待之功既得尺寸分毫於手則可量之矣然不論節

拿抓閉之手易於節膜拿脈抓筋閉穴則難非尺寸

分毫量之不可得也節不量由按而得膜拿非由尺

而得脈抓不量由推而得拿閉非量而不能得穴由尺盈

而縮之寸分毫也此四者雖有高授然非自已功夫久者

無能貫通焉。

太極補瀉氣力解

補瀉氣力於自已難補瀉氣力於人亦難補自已者知

覺功虧則補運動功過則瀉所以求諸已不易也補於人

者氣過則補之瀉過則瀉之此勝彼敗所由然也氣過或

瀉力過或補其理雖亦然其有詳夫過補為之過上加過

遇瀉為之緩他不及他必更過仍加過也補氣瀉人之

法均為加過於人矣補氣名曰結氣法瀉力名曰空力法

太極空結挫揉論

有挫空、結、有揉、空、柔結、挫揉空者則力隅矣、挫結者
則氣斷矣、揉空者則力分矣、揉結者、氣隅矣、柔挫
則氣力反空、揉結則力戴結、揉則力戴於氣上
矣、空、揉挫則氣盛於氣、揉空之挫結挫揉皆
氣隅於矣、挫揉、挫皆力墜於氣、矣、總之挫揉
空之法、亦必由尺寸分毫、量能如是也、不然、無地之挫揉
平、墜之靈量、亦何由而致於哉。

懂勁先後論

夫、未懂勁之先、長出頂匾抗之病、既懂勁之後、恐出斷
接俯仰之病、然、未懂勁、故煞病亦出、勁既懂、何以出病乎、
勁似懂未懂之際、正在兩可斷接無準矣、故出病、神明及
猶不及俯仰、無著矣、亦出病若不出斷接俯仰之病非真懂
勁、弗能不出也、胡為真懂、因視聽無由、未得其確也、知瞻
眇顏盼之視覺起落緩急之聽知閃還擦了之運覺轉
換進退之動、則為真懂勁、則能接及神明及神明境自攸往
有由矣、有由者、由懂勁、自得屈伸動靜之妙有屈伸動
靜之妙、開合升降、又有由矣、由屈伸動靜見入則開遇出
則合看來則詳、就去則升、夫而後、複綜為真及神明矣、明也
豈可日後不慎行、坐臥走、飲食溺酒之功、是所為反中、成

尺寸分毫在懂勁後論

在懂勁先、求尺寸分毫為之小成、不過未技武事高已所
謂能尺於人者、非先懂勁也、如懂勁後、神而明之、自然能
量尺寸、量尺寸、能量能卻拿抓閉矣、知膜脈筋穴之理
要必明存亡之手、知存亡之手、要必明生死之穴、其穴之數
安可不知乎、知生死之穴數、烏可不明閉而無生乎、烏可不
明閉而無生手、是所謂、二字之存亡、一閉之而已盡矣。

太極指掌捶手解

自指下之腕上裏者為掌、五指之首為之手、五指皆為
指五指權裏、其背為捶、如其用者、接推掌、金、撮抓閉
俱用指、也、挫摩手、打捶、大挫、有搬閉、有指、補、有肘底、
有撤身四捶之外、有裏搥掌、有覆搥掌、有揆膝、有換搥、有卑鞭、
背回掌之外、有串搥手、有雲手、有提手、金、有十字手、四手
之外、有反手、指有屈指、有伸指、指捶、指閉四指之外、有量
指、又名尺寸指、又名覓穴指、指有五、指之用、有量
指為手、仍為指、故又名手、其一用之為旋手其二
用之為根指指根、手、其三用之為弓搥手其四之為中
合手指、四手指、為粘指、中正為心、指為合指、為鈎指、無
為佐指、為粘指中正為心指、為合指、為胸指、為抹指、無

名指為全指為環指為扣指小指為智指補指
媚指掛指若此之名知之易而用之難得口訣秘法亦不
易為也其次有對掌推山掌射雁掌瞭掌趨掌似閉錯物
步指灣弓指穿梭指採馬手玉女手跨
虎手通山捶葉下捶背反捶勢分殊捲挫捶再其次步
隨身換不出五行只要無失錯矣因其粘連黏隨身形脚勢出於
已從人身隨步自換只要無五行之舛錯
自然又何慮些須之病也

口授穴之存亡論

穴有存亡之穴要非口授不可何也一因其難學二因其

關乎存亡因其人纔能傳第一不授不忠不孝之人第二
不傳根底不好之人第三不授心術不正之人第四不傳口
舌滅裂之人第五不授反復無長之人第六不授得口訣忘失之
思之人第七不授匪人更不待言矣如其人可以傳再口授之
人此須八不傳匪人可以傳再口授之
秘訣傳忠孝知恩和平者守道不失者真以為
師者始終如一者此五者果其有始有終不變如一方可將
全體大用之功授之於徒也明矣於前於後代，相繼皆
如是之所傳也噫抑亦知武事中烏有匪八哉

張三丰承留

天地即乾坤伏羲為人祖畫卦道有名堯舜十六母授危
允廠中精一及孔孟神化性命功七二乃文武授之至今來
字著宣平許延年樂在身元善從復始虛靈能慧頷明理
令氣形具萬載詠長春此今誠真跡三教無兩家統言
皆太極浩然塞而冲方正千年立繼往聖永綿開來學
常續水火既濟焉願至戊畢字

口授張三丰老師之言

予知三教歸一之理皆性命學也皆以心為身之主也保
全心身永有精氣神也有精氣神纔能文纔能武也武備
動之安之動之乃文乃武太而化之者聖神也先覺者得

其寰中超乎象外矣後學者以效先覺之所知能其知
能雖人固有之知能然非效之不可得也夫人之知能天然
文武目視耳聽天然文也手舞足蹈天然武也然武固有
也明矣前輩大成文武聖神授人以體育修身之不以
武事修身傳之至予予得之手舞足蹈借其成之不以
以補助之陽身之陽男之身也然皆於身中矣男
之身祇一陽男全體皆陰女以一陽採戰全體之陰女故云
一陽復始斯身之可也亦安有男女後天之身以補之者
千萬女安採戰之可也亦安有男女後天之身以補之所
謂目身之天地以扶助之是為陰陽採戰也如此者是男子

之身皆屬陰而採自身之陰戰己身之

女不如兩男之陰陽對

待修身之道也予身此傳於武事然不可以末技視依然育之

學修身之功聖神之境也今夫兩男之對待採戰之

於己身之採戰其理不二己身亦遇對待之數則為採戰

是為汞鉛也於人對戰身之陰陽兑震陽戰陰也

四正乾坤之陰事良巽陰採陽也之四隅此八卦也為之

八門身足位列中土進步之退步之陰以戰之陽以戰之

之陽以採之右盼之陰以戰之此五行也今夫之採以採之左顧

武必當以武事傳之而修身也修身入首無論武事文為成

步也夫如是予授之爾終身用之不能盡者矣又至予得武繼

功一也三教三乘之原不出一太極顧後學以易理格致於身

中留於後世也可

張三丰以武事得道論

蓋未有天地先有理理為氣之陰陽主宰主宰理以有天地

道在其中陰陽氣道之流行則為對待對待者陰陽也數也

一陰一陽之為道道無名天地始道有名萬物母未有天地

之前無極也無名也無名天地之後有天地有名也然前天

地者曰理後天地者曰母是乃理化先天陰陽氣數母生後

天胎卵濕化位天地育萬育道中和然也故乾坤為大父母

先天也爹娘為小父母後天也得陰陽先後天之氣以降生

身則為人之初也夫人身之來者得大父母之命性賦理得

小父母之精血形骸合先後天之身命我得而成人也以配天

地為三才安可失身之本哉然能率性則本不失身本來

面目又安可失身體之去處哉欲不失身本來

有門去有路良以也然有何以之之固有之知能無論

知愚賢否固有知能皆可以之進道既能修道可如來之

源必能去處之來源去既知能必明身不修良知知良

能視目聽耳曰明手舞足蹈乃武乃文致知格物意誠

心正心為一身之主正意誠心以足五行舛舞卦予手足

子至於庶人一是皆以修身為本夫修身以何以之良知良

為之四象用之殊途良能還原目視三合耳聽六道目耳

是四形體之一表良知歸本耳目手足分而為二皆為兩儀

合之為一共為太極此由外斂入之於內亦由內發出之於外

也能如是表裏精粗無不到豁然貫通希聖之功自

臻於日睿而智乃聖乃神所謂盡性立命窮神達化在茲

矣然天道人道一誠而已矣

【《楊式太極拳老譜》附考】

《楊式太極拳老譜》，最早見於楊澄甫所著《太極拳使用法》（1931 年），其中載有老譜 16 篇，沒有統一篇名，且分布不集中。《大小太極解》在 76 頁，《八門五步》等 15 篇在 119～125 頁。在後來出版的《太極拳體用全書》中，又把該部分內容去掉了。

直至 1993 年，楊振基才在《楊澄甫式太極拳》中全文公布了太極拳老譜的影印件。楊振基的「影印件說明」稱：「手抄本太極拳老拳譜 32 解長期在我母親處保存，1961 年末我要去華北局教拳，母親將此手抄本交與我。由於此本作為自己的內修本，也就沒有外傳。今趁出書之機把它公布，讓廣大愛好太極拳者藉此有新的思索和提高太極拳理論水平，這是我所盼。」①

可見此譜在楊家的珍惜程度。

《楊式太極拳老譜》的作者是誰，已經無法考證。但它是楊家很早傳下來的，應該沒有問題。對此，有兩處記載可供參考。

顧留馨在《太極拳研究》中，收錄《楊式太極拳老譜》14 篇，標題為《楊澄甫傳抄太極拳譜》。顧留馨注：「此譜係沈家楨從楊澄甫老師處抄得，共有 43 篇論文，據云由其祖楊祿禪傳下，何處得來不知。其中有王宗岳太極拳論、武禹襄十三勢行功心解各一篇。但俱未注明作者姓名。茲摘錄其中十四篇，作者姓名待考。」②楊澄甫對沈家楨明言「由其祖楊祿禪傳下」，是關於此譜來源的第一手資料。

　　吳式太極拳第二代傳人吳鑒泉，亦有家藏太極拳老譜之抄本，封面題爲《太極法說》，寫有吳鑒泉的名字，內容與楊振基抄本基本相同。[3]吳鑒泉次子吳公藻（1901—1983）在封二筆書：「此書乃先祖吳全佑府君拜門後，由班侯老師所授，是於端芳親王府內抄本，在我家已一百多年了，藻在童年時即保存到如今。吳公藻識。」[4]

　　吳全佑拜師時，楊祿禪尚健在，可證此譜確實爲楊祿禪所傳。更重要的是，楊家將此譜長期保密，說明吳家所藏，不是後來從楊澄甫處得到的，故而吳氏之說，足可作爲楊譜來源的佐證之一。

　　有學者認爲，楊式《老譜》是假的。因爲其中多次出現「體育」二字，而「體育」一詞是民國初年從日本翻譯來的。

　　這裡有一個考證學的方法論問題。凡是外來詞匯，中國早期文獻就不能有，要有就是假的，這個邏輯不能成立。「革命」一詞，是近代由西方傳過來的，但在中國兩

① 楊振基. 楊澄甫式太極拳. 南寧：廣西民族出版社，1993.

② 唐豪，顧留馨. 太極拳研究. 北京：人民體育出版社，1964.（大展出版社）

③ 原書爲線裝抄本，1981 年，香港再版吳公藻 1936 年在上海出版的《太極拳講義》時，改名爲《吳家太極拳》），將《太極法說》影印附入。1985 年，上海書店重印吳公藻《太極拳講義》，亦將《太極法說》收錄。

④ 此處把端郡王載漪稱「端芳親王」有誤。楊班侯 1856 年進端王府（當時稱瑞王府），吳全佑不久拜師，若吳公藻 1956 年之後寫此短文，則有一百多年。

千多年前的《易經》的「革」卦中早已出現：「湯武革命，順乎天而應乎人。」然其意義是「變革天命」，與現代含義不同。「體育」一詞也是這樣，《太極拳老譜》的含義，單指體內的精氣神而言：「體育，內也，武事，外也。」與現代的體育運動、體育教育，含義有別。

在史學界，對於《老子》的年代問題進行過幾次大的爭論。胡適認為老子先於孔子，馮友蘭認為老子晚於孔子，論據是孔子之前，無私人著述之事，故《老子》不能早於《論語》；《老子》之文體，非問答體，故應在《論語》《孟子》之後。這裡把「私人著述」和「問答體」都作為孔子的專利，後來的考古發現證明，馮友蘭的結論和方法都是錯誤的。

實際上，問題的關鍵並不在「體育」一詞，而是該譜涉及張三豐的有關論述。這對歷來尊崇張三豐為祖師的楊家來說，不足為奇，但對否定張三豐創拳說的學者，則是無法承認並且必須尋找理由加以否定的。

綜上所述，說《楊式太極拳老譜》為楊祿禪所傳，作者不詳，應該是沒有問題的。我們把它寫成「楊澄甫傳」，更是無可辯駁的事實。這是楊家對於太極拳理論寶庫的重大貢獻之一。

四、楊班侯傳太極拳九訣

楊班侯所傳太極拳九訣，是楊班侯傳給牛連元的重要太極拳訣，楊式其他分支無傳。1958 年，牛連元的弟子吳孟俠、吳兆峰所著《太極拳九訣八十一式注解》，首次公

布了太極拳九訣，在太極拳界頗有影響，被譽為「字字珠璣，句句錦繡」。據吳孟俠先生的弟子喻承鏞講，《太極拳九訣八十一式注解》一書，還有兩訣尚未公開，其中《五字經訣》和《亂環訣》，實為《五字雙訣》和《亂環雙訣》。喻承鏞先生摒棄保守陳規，欣然將另外兩訣提供給筆者。

今按吳孟俠所著及喻承鏞所獻，公布於後，同時將《太極拳九訣八十一式注解》中的《太極拳五個要領原文》一並錄出。最後對該訣的真實性加以考證。

(一)全體大用訣

太極拳法妙無窮，掤捋擠按雀尾生。
斜走單鞭胸膛佔，回身提手把著封。
海底撈月亮翅變，挑打軟肋不容情。
摟膝拗步斜中找，手揮琵琶穿化精。
貼身靠近橫肘上，護中反打又稱雄。
進步搬攔肋下使，如封似閉護正中。
十字手法變不盡，抱虎歸山採挒成。
肘底看捶護中手，退行三把倒轉肱。
墜身退走扳挽勁，斜飛著法用不空。
海底針要躬身就，扇通臂上托架功。
撇身捶打閃化式，橫身前進著法成。
腕中反有閉拿法，雲手三進臂上攻。
高探馬上攔手刺，左右分腳手要封。
轉身蹬腳腹上佔，進步栽捶迎面衝。
反身白蛇吐信變，採住敵手取雙瞳。

右蹬腳上軟肋端，左右披身伏虎精。
上打正胸肋下用，雙風貫耳著法靈。
左蹬腳踢右蹬式，回身蹬腳膝骨迎。
野馬分鬃攻腋下，玉女穿梭四角封。
搖化單臂托手上，左右用法一般同。
單鞭下式順鋒入，金雞獨立佔上風。
提膝上打致命處，下傷二足難留情。
十字腿法軟骨斷，指襠捶下靠爲鋒。
上步七星架手式，退步跨虎閃正中。
轉身擺蓮護腿進，彎弓射虎挑打胸。
如封似閉顧盼定，太極合手式完成。
全體大用意爲主，體鬆氣固神要凝。

（二）十三字行功訣

1. 十三字

掤、捋、擠、按、採、挒、肘、靠、進、退、顧、
盼、定。

2. 口　訣

掤手兩臂要圓撐，動靜虛實任意攻。
搭手捋開擠掌使，敵欲還著勢難逞。
按手用著似傾倒，二把採住不放鬆。
來勢凶猛挒手用，肘靠隨時任意行。
進退反側應機走，何怕敵人藝業精。
遇敵上前迫近打，顧住三前盼七星。

敵人逼近來打我，閃開正中定橫中。

太極十三字中法，精意揣摩妙更生。

(三)十三字用功訣

逢手遇掤莫入盤，黏粘不離得著難。

閉掤要上採挒法，二把得實急無援。

按定四正隅方變，觸手即佔先上先。

捋擠二法趁機使，肘靠攻在腳跟前。

遇機得勢進退走，三前七星顧盼間。

周身實力意中定，聽探順化神氣關。

見實不上得攻手，何日功夫是體全。

操練不按體中用，修到終期藝難精。

(四)八字訣法

三換二捋一擠按，搭手遇掤莫讓先。

柔裡有剛攻不破，剛中無柔不為堅。

避人攻守要採挒，力在驚彈走螺旋。

逞勢進取貼身肘，肩胯膝打靠為先。

(五)虛實訣

虛虛實實神會中，虛實實虛手行動。

練拳不諳虛實理，枉費功夫終無成。

虛守實發掌中竅，中實不發藝難精。

虛實自有虛實在，實實虛虛攻不空。

(六) 亂環雙訣

1. 太極亂環訣

亂環術法最難通，上下隨合妙無窮。
陷敵深入亂環內，四兩千斤著法成。
手腳齊進橫豎找，掌中亂環落不空。
欲知環中法何在，發落點對即成功。

2. 三環九轉訣

太極三環九轉功，環環盤在手掌中。
變化轉環無定式，點發點落擠虛空。
見實不在點上用，空費功夫何日成。
七星環在腰腹主，八十一轉亂環宗。

(七) 陰陽訣

太極陰陽少人修，吞吐開合問剛柔。
正隅收放任君走，動靜變化何須愁。
生剋二法隨著用，閃進全在動中求。
輕重虛實怎的是，重裡現輕勿稍留。

(八) 十八在訣

掤在兩臂，捋在掌中，擠在手背，按在腰攻。採在十指，挒在兩肱，肘在屈使，靠在肩胸。

進在雲手，退在轉肱，顧在三前，盼在七星，定在有隙，中在得橫。

滯在雙重，通在單輕，虛在當守，實在必沖。

(九)五字雙訣

1. 五字經訣

披從側方入，閃展無全空，擔化對方力，搓磨試其功。
歉含力蓄使，黏粘不離宗，隨進隨退走，拘意莫放鬆。
拿閉敵血脈，扳挽順勢封，軟非用拙力，掤臂要圓撐。
摟進圓活力，摧堅戳敵鋒，掩護敵猛入，撮點致命攻。
墜走牽挽勢，繼續勿失空，擠他虛實現，攤開即成功。

2. 輕重分勝負五字訣

雙重行不通，單輕反成功。單雙發宜快，勝在掌握中。
在意不在力，走重不走空。重輕終何在，蓄意似貓行。
隔方得相見，千斤四兩成。遇橫單重守，斜角成方形。
踩定中誠位，前足奪後踵。後足從前卯，放手便成功。
趁勢側鋒入，成功本無情。展轉急要快，力定在腰中。
捨直取橫進，得橫變正沖。生剋隨機走，變化何爲窮。
貪歉皆非是，丟捨難成名。武本無善作，含情誰知情。
情同形異理，方爲武道宏。術中陰陽道，妙在五言中。
君問意何在，道成自然明。

太極拳五個要領原文

（一）六合勁
撐裹、鑽翻、螺旋、崩砟、驚彈、抖搜。

（二）十三法

掤捋、擠按、採挒、肘靠、進退、顧盼、定（中）；

正隅、虛實、收放、吞吐、剛柔、單雙、重（輕）。

（三）五　法

進法、退法、顧法、盼法、定法。

（四）八　要

掤要撐，捋要輕，擠要橫，按要攻，採要實，挒要驚，肘要沖，靠要崩。

（五）全力法

前足奪後足，後足站前蹤，前後成直線，五行主力攻。打人如親嘴，手到身要擁，左右一面站，單臂克雙功。

【《太極拳九訣》附考】

楊班侯所傳《太極拳九訣》，確實在楊家其他分支無傳，連楊健侯、楊澄甫及其弟子的著作中都沒有出現。據上海金仁霖師兄講，1958 年《太極拳九訣八十一式注解》出版之後，上海一些楊氏傳人如田兆麟等，都對此訣有所懷疑，認為是造假，並向人民體育出版社「告了狀」。因為楊氏其他分支不但沒有九訣傳授，任何傳人也沒有聽說過楊班侯有牛連元這個弟子。

這是一個典型的關於武林文獻的考證案例，現作如下分析。

首先，因為楊氏三代的傳人很多，在不同時期、不同地點的傳人，都不一定互相認識，有些資料的單線傳授也不奇怪。從某些傳人沒有聽過牛連元這個人，就斷定其所

傳是假，在邏輯上是不嚴密的。這個問題在近代的歷史考證中也有深刻教訓。

西漢時期，朝廷廣泛收集民間古籍，藏於「中秘」，由劉歆編校，著成《七略》，後被收入《漢志》。中國近代文化巨人梁啟超，在其《中國歷史研究法》中，提出 12 條「鑒別偽書之公例」，第一條就是看《漢志》是否記載，「凡劉歆所不見而數百年後忽又出現，萬無此理」，由此造成大量冤假錯案。從後來的考古發現證明，好多《漢志》未見而被定為「偽書」的先秦古籍，實際並不偽，只是劉歆並未看到而已。

更重要的是，筆者從《太極拳九訣》的內容分析，可以證明《九訣》是一部可靠的，並且有很高學術價值的寶貴資料。

在姚馥春、姜容樵著《太極拳講義》中，有乾隆抄本太極拳《二十字訣》一篇，全文如下①：

> 披閃擔搓歉，黏隨拘拿扳。
> 軟掤摟催掩，撮墜續擠攤。

姜容樵認為這二十個字是太極拳的技法或要領，並對每字作了牽強附會的解釋。但是讓讀者看來，這二十個字實在無法理解。說它是太極拳的二十個技法，則太極八法的「四正」不全，「四隅」不見，進退顧盼定「五步」亦

① 姚馥春，姜容樵.太極拳講義.上海：上海武學書局，1930：360-365.

未包含，粘黏連隨、引進落空之意不甚明顯，簡直沒有一點太極拳的味道。

把《二十字訣》與楊班侯所傳九訣的《五字經訣》對比，才使人恍然大悟。原來，《二十字訣》是「五字經訣」的縮寫，是前輩們把《五字經訣》二十個句子按照第一字縮為二十個字，以便記憶。吳孟俠在《五字經訣》注解中，第一行就用括弧說明「這是二十字冠頂之訣」。所謂「二十字冠頂」，就是指用二十個字進行記憶的方法。姜容樵所錄《二十字訣》中的「續」字，當為「繼」字之誤。

由此可見，《五字經訣》在乾隆時代已有流傳，且有縮寫記憶之法，但因後來將原訣失傳，二十句話只剩下二十個字的縮寫了。顯然，楊班侯傳給牛連元的九訣，不但有乾隆抄本《二十字訣》的印證，還保留了長期失傳的太極拳訣的真貌。九訣中的其他幾篇，內容也十分精闢，被譽為「字字珠璣，句句錦繡」，這是一件了不起的貢獻。

無獨有偶，在李派太極拳中，也有《五字經訣》的流傳，李派稱為《五字要言》，全篇 240 句，1200 字。楊班侯所傳《五字經訣》，又是《五字要言》中的 20 句。李派太極創始人李瑞東，從學於楊祿禪的高足王蘭亭，又吸收江南派、陝西派太極功。

《五字要言》是由楊祿禪所傳，還是李瑞東從其他渠道所得，已難斷定了。然而《五字要言》作為《五字經訣》的另一印證資料，是毫無疑問的。

李派傳人馮福明先生，在《武當》雜誌 1994 年第 5 期將《五字要言》發表，可參考。

五字要言

拳理極精細，勿以當兒戲，欲學拳術者，先將基礎立。
拳中基本功，有長即是師，研究其理性，技擊是其次。
萬莫學死方，動作要有理，不學招法手，與死方無異。
比如當大夫，盡學成方劑，藥方開出來，等候病來治。
得病合我方，未聞有此理，就是有點效，也是瞎碰到。
結果背原理，傷病不爲奇，莫學拍打功，以免本能失。
皮肉徒受苦，氣血多凝滯，有害於衛生，又有礙拳意。
力緊神便死，豈能把人治，懷疑不憑信，請自體察試。
要知拳中理，首先站椿起，意在宇宙間，天地人一體。
運動如抽絲，開弓即試力，四肢弓崩撐，運動軟慢鬆。
屈伸與開合，身由雲端起，呼吸細靜長，舒暢皆如意。
形象似顛狂，如醉如呆痴，蛇形趟泥步，揉球摩擦力。
兩手似兜泥，如撈稠糖稀，內外要鬆靜，斂神聽細雨。
綿綿覺如醉，悠悠水中戲，默對向天空，虛靈須定意。
洪爐大冶金，陶熔物不計，神機由內變，調息呼吸氣。
守靜如處女，動似迅雷至，力鬆意宜緊，本是涵養氣。
螺旋滾無形，毛髮力加戟，筋骨遒即放，渾噩一驚時。
支點增強力，遍體彈簧似，百骸若機輪，旋轉有勁力。
腰身似蛇驚，步行旋風起，縱橫起波瀾，如鯨回旋式。
頂心力空靈，渾身如線提，兩目神光斂，鼻息耳凝閉。
小腹要常圓，胸肋微含蓄，指端力如電，骨節鋒棱起。
活潑比猿捷，邁步如貓似，大凡舉與動，渾身皆消息。
一觸即爆發，威力無邊際，學者莫好奇，要用自然力。
良知與良能，實踐學來的，動靜任自然，萬勿用拙力。

返嬰尋天眞，軀柔如童浴，勿忘勿助長，升堂漸入室。
論技說應敵，不費吹灰力，拳術之動作，手足板眼齊。
首要力均整，內外要合一，屈伸隨意往，樞紐不偏倚。
動靜分虛實，陰陽水火濟，精神宜內斂，練神得還虛。
頭打腳隨走，站他中央地，任有萬能手，總也難逃避。
路線踏中心，鬆緊不滑滯，旋轉要穩準，鉤錯互相宜。
力純智和愚，審愼對方力，隨屈忽就伸，相互虛實移。
運動如弓滿，著敵似電急，鷹膽虎威視，足腕似倪泥。
鶻落似龍潛，渾身盡爭力，面善心要狠，膽大更須細。
纏劈攢裹橫，扭搽彈簧力，接觸揣時機，叱吒如雷似。
變化影無形，周旋意無意，披從側方入，閃展全無空。
擔化對方力，搓磨試其功，歉含力蓄使，黏粘不離宗。
隨進隨退走，拘意莫放鬆，拿閉敵血脈，扳挽順勢封。
軟非用拙力，掤臂要圓撐，摟進圓活力，摧堅戳敵鋒。
掩護敵猛入，撮點致命攻，墜走牽挽勢，繼續勿失空。
擠他虛實現，攤開即成功，順勢閃拿欺，展軟柔化吸。
撒退近托推，手腳一齊發，伸手看形容，身法要偏行。
見手分左右，避手吸進身，上下用反勁，手腳要同心。
勁到吸閃空，撞崩化欺沖，手到隨身變，用時如閃電。
黏手軟綿隨，氣在眼前追，來時機伶進，拳打要進身。
見勢順他勁，變步撑腰身，手眼身法步，欺到方爲眞。
摟手隨身靠，捆時反勁欺，進步耳如風，沉氣在腹中。
若見長手法，指摟閃進崩，若見短手法，長勁沉氣中。
若見亂手法，偏砸順身攻，動手先看肩，指手在胸前。
肩偏手必到，身仰腳必發，伸手步先行，見勁順手中。
若見力過猛，撒化閃進空，進步抒崩擠，摟發順勁倚。

手眼身法步，隨時變體形，出手要平身，開門手爲眞。
若見高手法，撞倚先拔根，掤架打中線，擴推撞進身。
若見沖天手，變掌擴崩穿，若見矮手法，抽腰走上身。
法本耳目思，掌本面目排，手到撒化變，欺步看路線。
撞進裡外手，反拿隨身轉，拐擴指閃欺，見手反拿腕。
欺步崩撞勢，動手氣下轉，進身本氣根，拿破隨手變。
聽問黏沾連，進步柔化推，上下要相隨，內外要合一。
試聲山谷應，神氣要貫足，恭愼意且合，五字要言記。
見性明理後，反向身外去，莫敎死方滯，莫敎招法拘。
句句是要言，莫當是兒戲，願我同道者，切記要切記。

五、楊式吸收其他流派的重要
　　太極拳經論

　　楊式吸收其他流派的重要太極拳經論，主要包括上世紀二三十年代流傳的古傳拳論，以及武禹襄、李亦畬所著《四字密訣》《撒放密訣》《五字訣》等。楊式府內太極拳所傳「太極十三丹功法」及「太極散手三十式」，每式均有歌訣，因其作者不詳，暫歸入此類。另有乾隆抄本太極拳經歌訣六首，見後述。

（一）程氏太極拳所傳拳論

用功五志

　　博學，審問，愼思，明辨，篤行。

四性歸原歌

世人不知己之性，何能得知人之性。
物性亦如人之性，至如天地亦此性。
我賴天地以存身，天地無物不成形。
若能先求知我性，天地授我偏獨靈。

（注：程氏太極拳，相傳為南北朝的梁時人韓拱月所創，歙州太守程靈洗得其傳，500年後傳至程珌，故稱「程氏太極拳」。珌精易理，改名「小九天」。）

（二）宋氏太極功所傳拳論

八字歌

掤捋擠按世間稀，十個藝人十不知。
若能輕靈並堅硬，粘連黏隨俱無疑。
採挒肘靠更出奇，行之不用費心思。
果得粘連黏隨字，得其環中不支離。

心會論

腰脊為第一之主宰，喉頭為第二之主宰，
心地為第三之主宰。
丹田為第一之賓輔，指掌為第二之賓輔，
足掌為第三之賓輔。

周身大用論

一要心性與意靜，自然無處不輕靈。

二要遍體氣流行，一定繼續不能停。

三要喉頭永不拋，問盡天下衆英豪。

如詢大用緣何得，表裡精細無不到。

十六關要論

活潑於腰，靈機於頂，神通於背，氣沉丹田。

行之於腿，蹬之於足，運之於掌，通之於指。

斂之於髓，達之於神，凝之於耳，息之於鼻。

呼吸來往於口，縱之於膝。渾噩一身，全體發之於毛。

功用歌

輕靈活潑求懂勁，陰陽旣濟無滯病。

若得四兩撥千斤，開合鼓蕩主宰定。

（注：宋氏太極功，亦稱「三世七」或「長拳」，相傳為唐代許宣平所創，其十四代為明代的宋遠橋，記有《宋氏太極功源流支派論》，民初傳人有宋書銘。）

（三）兪氏太極功所傳拳論

秘授歌 (亦稱《太極拳眞意》)

無形無象	忘其有己，全身透空	內外爲一。
應物自然	隨心所欲，西山懸磬	海闊天空。
虎吼猿鳴	鍛鍊陰精，泉清水靜	心死神活。
翻江鬧海	氣血流動，盡性立命	神定氣足。

（注：兪氏太極功，亦稱「先天拳」，相傳為唐代李道子所創，兪氏得其傳。宋代有兪清慧、兪一誠，明代有

俞蓮舟、俞岱岩等。）

(四)內家拳所傳拳論

五字心法

敬、緊、徑、勁、切。

（注：內家拳相傳為張三豐創，清初傳人黃百家，著《內家拳法》，有《五字心法》。）

(五)八法釋義歌

在某些太極拳著作中，流傳一首八法釋義的歌訣，五言64句，作者不詳，楊式傳人汪永泉、孟乃昌皆有收錄[12]。汪永泉稱為「老拳譜」，孟乃昌稱為「八手歌」：「昔人仿李時珍《瀕湖脈學》以五言句詠脈，作八手歌。」從孟乃昌的說明可見，此訣可能最早見於譚孟賢本（未見出版），後有周稔豐本，對譚本有所修改。

1981年香港出版的《吳家太極拳》，則把此訣列為拳譜之首，名為《八法秘訣》，從內容看，似為周稔豐本之延續。現依孟乃昌所引譚本內容，定名為《八法釋義歌》，收錄如下，僅改兩字並加說明。

①汪永泉. 楊式太極拳述眞. 北京：人民體育出版社，1990：9-11.

②孟乃昌. 太極拳譜與秘譜校注. 香港：香港海峰出版社，1993：63-64.

八法釋義歌

掤勁義何解？如水負行舟。先實丹田氣，次要頂頭懸。

周身彈簧力，開合一定間。任爾千斤力[1]，飄浮亦不難。

捋勁義何解？引導使之前，順其來勢力，引之使長延。

輕靈不丟頂，力盡自然空，重心自維持，莫被他人乘。

擠勁義何解？用時有兩方，直接單純意，迎合一動中。

間接反應力，如球撞壁還，又如錢投鼓，躍躍聲鏗然。

按勁義何解？運用似水行，柔中亦寓剛，急流勢難當。

逢高則澎滿，逢窪向下潛，波浪有起伏，有空必竄入。

採勁義何解？如權之引衡，任爾力巨細，權後知輕重。

轉移只四兩，千斤亦可秤，若問理何在，槓桿作用存。

挒勁義何解？旋轉若飛輪，投物於其上，脫然至尋丈。

急流成旋渦，捲浪若螺紋，落葉墜其上，倏爾便沉淪[2]。

肘勁義何解？方法計五行，陰陽分上下，虛實宜辨清。

連環勢莫擋，開花捶更凶，六勁融通後，用途始無窮。

靠勁義何解？其法分肩背，斜飛勢用肩，肩中還有背。

一旦得機勢，雷轟如搗碓，仔細維重心，失中徒無功。

　　校訂：

　　〔1〕「千斤力」原文為「千金大」，從汪永泉本。

　　〔2〕「沉淪」原文為「沉論」，「論」字顯為校對錯

誤。

(六)楊式府內太極拳所傳歌訣

　　楊式府內太極拳，共有十套功法，且有歌訣配合，但很

少面世。府內太極拳傳人、保定市太極拳學會會長王喜祿先

生，欣然向筆者提供了有關歌訣，現收錄於此，以饗讀者。

太極十三丹功法歌訣

① 獅子揉球

　　獅子望月張大口，搖頭擺尾滾圓球。

　　上下左右前後轉，六合乾坤掌中揉。

② 長蛇串珠

　　長蛇串珠扭腰功，屈伸開合身體輕。

　　頭顧尾兮尾顧頭，柔軟功夫第一宗。

③ 靈鵲起尾

　　靈鵲起尾頭相連，展翅撐頭腿似穿。

　　前鑽後躍無停息，圓機活法是真傳。

④ 老熊推輪

　　熊羆推輪力千鈞，撐襠坐胯手推輪。

　　海底聚得精氣滿，一輪明月照乾坤。

⑤ 鶴舞松蔭

　　鶴舞松蔭養太和，輕清洗滌細搓磨。

　　提膝展翅隨心往，氣血養就體靈活。

⑥ 猿猴舒筋

　　猿猴伸手去偷桃，左右通背把身搖。

　　上下左右隨意取，筋長力大樂逍遙。

⑦ 豹虎推山

　　豹虎推山力能撐，神威到處起雄風。

　　氣運周身莫停滯，脫胎易骨力無窮。

⑧ 金蟾望月

　　金蟾望月愛光明，一息相通倍有情。

十五華光吞入腹，一粒明珠落黃庭。

⑨ 彩鳳朝陽

挺頸長鳴展翅飛，朝陽獨立見光輝。

睛亮三五須採納，動靜之機莫背違。

⑩ 雉雞司晨

司晨雉雞步向前，腿似提爐獨立堅。

隨意尋食能自得，振翅守神靜中觀。

⑪ 狸貓捕鼠

狸貓撲鼠伏身看，機到神知出自然。

隱隱顯顯形神妙，蹲縱閃轉軟如綿。

⑫ 野馬分鬃

野馬分鬃閃轉靈，流星趕月快如風。

銅牆鐵壁難遮擋，一湧身形入太空。

⑬ 蟠龍戲珠

蟠龍戲珠起雲端，上下飛騰飄渺間。

探爪攪撈海底月，心清意定神自然。

（注：「太極十三丹」，亦稱「十三總勢」，它和「八法五步」的含義不同，是以十三種動物形象進行練功的方法。據說是王蘭亭和李瑞東從甘淡然的江南派太極吸收而來，李派太極亦有傳。）

太極散手三十式歌訣

① 長拳滾砍

長拳滾砍似游龍，吃手雙鞭用法精。

纏裹劈砸須用力，反背掀捶妙無窮。

② 分心十字

　　分心十字雙手攻，捌勁撐開打敵胸。
　　緊擠丹田用整勁，哼哈二字要記清。

③ 異物投先

　　異物投先雙臂拳，風捲疾雷到面前。
　　一投未中急變式，兩掌突出推泰山。

④ 舜子投井

　　此式打出最難擋，蛇行揉進踏中堂。
　　雙手托起千斤鼎，手足齊到似金剛。

⑤ 左右揚鞭

　　揚鞭需吐環中球，左旋右轉走不休。
　　提膝推掌輕靈步，變化萬端無盡頭。

⑥ 對環抱月

　　對環抱月剛中柔，手捧玉盤往空投。
　　緊跟雙掌推窗望，擦皮發出不成仇。

⑦ 縮肘裹靠

　　捋手急將單臂墜，謹防敵方攻我肋。
　　待他回撤補手發，另出腰脊神斂內。

⑧ 擺肘逼門

　　擺肘逼門捋手站，一手突然擊面前。
　　層出不窮連環換，哼哈喊出敵膽寒。

⑨ 推肘補陰

　　推肘補陰跨步行，用時留意反臂沖。
　　急打氣囊緩氣海，謹防敵手列門攻。

⑩ 剷心杵肋

　　剷心杵肋出陽拳，疾如風雷到面前。

後手急攻對方肋，連環不斷莫遲延。

⑪ 彎弓大步

彎弓大步捋採先，雙手推出一座山。

用時需要借彼力，乘他回撤鬆雙肩。

⑫ 順手牽羊

形似牽羊手法精，用時需待敵猛攻。

捋住腕兒挫住肘，倒插一步妙無窮。

⑬ 剪腕點節

用時跨步和抽身，人不出手莫擊人。

平時練就抖炸勁，軟肋七星兩處尋。

⑭ 猿猴獻果

獻果猿猴雙手捧，胸前肋下用力捅。

須防對方急抽手，單挑劈砸要自警。

⑮ 迎風鐵扇

雙手齊發月半邊，擊面拍胸似扇搧。

此著妙用在何處？肩臂腰脊須相連。

⑯ 烏雲掩月

挑手抽身走旁門，轉腳側身手法眞。

左旋右轉急如電，靈活巧妙在腳跟。

⑰ 紅霞貫日

紅霞貫日妙無窮，單雙並用似流星。

抽身換影出單手，分捋雙臂兩面攻。

⑱ 仙人照鏡

仙人照鏡面前方，交叉捧起兩臂揚。

劈面連胸打下去，好似虎撲大開膛。

⑲ 柳穿魚

　　臂如輪轉似穿魚，纏手插掌手過膝。
　　托腮坐胯跟肩打，腳踏中門心勿疑。

⑳ 燕抬腮

　　此法名爲燕抬腮，裹住敵臂手斜抬。
　　抖擻丹田腰脊力，對方粘手遠躍栽。

㉑ 金剛跌

　　金剛跌法手術精，點砸拍捶又連沖。
　　五路連環一齊到，須有眞傳方能通。

㉒ 鐵門閂

　　出手好似鐵門閂，繞步抽身復向前。
　　前手攻時後手補，陽拳陰掌善摧堅。

㉓ 一提金

　　雙手急提進大肘，手拍腳踏急換手。
　　手足連胳一齊到，縱是強手也難走。

㉔ 雙架筆

　　雙架筆法力堅剛，搬裹之中有妙方。
　　兩臂分開如展翅，掏心杵肋急難防。

㉕ 連枝箭

　　連枝箭法似箭簇，攻敵兩手連環出。
　　上下連環如輪轉，循環不斷射連珠。

㉖ 滿肚痛

　　滿肚痛法是雙攻，陰陽雙拳打敵胸。
　　上如未中下擊腹，陽翻陰來氣海痛。

㉗ 雙推窗

　　此式名爲雙推窗，兩掌齊出分陰陽。

上下沖出如蝶翅，胸間臍下是地方。

㉘ 亂抽麻

鬆撥雙拳胯前發，前手斜揮似抽麻。

手似流星足似箭，耳邊膝側齊交加。

㉙ 虎抱頭

雙拳齊分護頂心，縮身急步踏中門。

兩手推出泰山倒，好似猛虎把腰伸。

㉚ 四把腰

兩手相磨似剪刀，分開敵手挫敵腰。

不下眞功取形式，用時無力枉徒勞。

(七)武派太極拳重要論著

四字秘訣　　武禹襄

敷：敷者，運氣於己身，敷布彼勁之上，使不得動也。

蓋：蓋者，以氣蓋彼來處也。

對：對者，以氣對彼來處，認定準頭而去也。

吞：吞者，以氣全吞而入於化也。

打手要訣　　翟文章傳[1]

練功不吃苦中苦，難知敷蓋對吞吐。

身上覺知苦中甜，敷蓋對吞吐自然。

撒放秘訣　李亦畬

擎引鬆放

擎起彼勁借彼力。（中有靈字）

引到身前勁始蓄。（中有斂字）

鬆開我勁勿使屈。（中有靜字）

放時腰腳認端的。（中有整字）

五字訣　李亦畬

一曰心靜

心不靜則不專，一舉手，前後左右全無定向，故要心靜。起初舉動未能由己，要息心體認，隨人所動，隨屈就伸，不丟不頂，勿自收縮。彼有力我亦有力，我力在先；彼無力我亦無力，我意仍在先。要刻刻留心，挨何處心要用在何處，須向不丟不頂中討消息。從此做去，一年半載便能施於身。此全是用意，不是用勁，久之則人為我制，我不為人制矣。

① 翟文章〔1919—1989〕，河北永年人，承楊、武兩派眞傳，以技擊著稱。他在臥病之時，給弟子蘇學文傳授了一篇書面的《打手要訣》，前有七言四句歌訣，後有五字秘訣及其解釋。內容是在武禹襄《四字秘訣》的基礎上又加一「吐」字，「吐者，以氣擊其回勁也」。此一字之添，決非多餘，乃使技法更加完善。翟文章的解釋，也是非常深刻的實戰經驗之談。蘇學文將其提供給筆者，並由筆者在《武林》1993 年第 11 期發表，見路迪民《翟文章傳給蘇學文的打手要訣》。現將翟文章所傳四句歌訣收錄於此，作者不詳。

二曰身靈

身滯則進退不能自如，故要身靈。舉手不可有呆像。彼之力方礙我皮毛，我之意已入彼骨裡。兩手支撐，一氣貫穿。左重則左虛，而右已去；右重則右虛，而左已去。氣如車輪，周身俱要相隨，有不相隨處，身便散亂，便不得力，其病於腰腿求之。先以心使身，從人不從己。後身能從心，由己仍是從人。由己則滯，從人則活。能從人手上便有分寸。稱彼勁之大小，分厘不錯；權彼來之長短，毫髮無差。前進後退，處處恰合，工彌久而技彌精矣。

三曰氣斂

氣勢散漫，便無含蓄，身易散亂。務使氣斂入脊骨。呼吸通靈，周身罔間。吸為合為蓄，呼為開為發。蓋吸則自然提得起，亦拿得人起；呼則自然沉得下，亦放得人出。此是以意運氣，非以力使氣也。

四曰勁整

一身之勁，練成一家。分清虛實，發勁要有根源。勁起腳跟，主宰於腰，形於手指，發於脊骨。又要提起全副精神，於彼勁將出未發之際，我勁已接入彼勁，恰好不後不先，如皮燃火，如泉湧出。前進後退，無絲毫散亂，曲中求直，蓄而後發，方能隨手湊效。此為「借力打人，四兩撥千斤」也。

五曰神聚

上四者俱備，總歸神聚。神聚則一氣鼓鑄，練氣歸神，氣勢騰挪。精神貫注，開合有致，虛實清楚。左虛則右實，右虛則左實。虛非全然無力，氣勢要有騰挪；實非全然佔煞，精神要貴貫注。緊要全在胸中腰間運化，不在

外面。力從人借，氣由脊發。胡能氣由脊發？氣向下沉，由兩肩收於脊骨，注於腰間，此氣之由上而下也，謂之合；由腰形於脊骨，布於兩膊，施於手指，此氣之由下而上也，謂之開。合便是收，開便是放。能懂得開合，便知陰陽。到此地位，工用一日，技精一日，漸至從心所欲，罔不如意矣。

走架打手行工要言　李亦畬

昔人云：「能引進落空，能四兩撥千斤；不能引進落空，不能四兩撥千斤。」語甚概括，初學未由領悟。余加數語以解之，俾有志斯技者，得所從入，庶日進有功矣。

欲要引進落空，四兩撥千斤，先要知己知彼。欲要知己知彼，先要捨己從人。欲要捨己從人，先要得機得勢。欲要得機得勢，先要周身一家。欲要周身一家，先要周身無有缺陷。欲要周身無有缺陷，先要神氣鼓蕩。欲要神氣鼓蕩，先要提起精神，神不外散。欲要神不外散，先要神氣收斂入骨。欲要神氣收斂入骨，先要兩股前節有力。兩肩鬆開，氣向下沉，勁起於腳跟，變換在腿，含蓄在胸，運動在兩肩，主宰在腰。上於兩膊相繫，下於兩腿相隨。勁由內換，收便是合，放便是開，靜則俱靜，靜是合，合中寓開；動則俱動，動是開，開中有合。觸之則旋轉自如，無不得力，才能引進落空，四兩撥千斤。

平日走架，是知己功夫，一動勢，先問自己周身合上數項不合。少有不合，即速改換，走架所以要慢不要快。打手是知人功夫，動靜固是知人，仍是問己。自己安排得好，人一挨我，我不動彼絲毫，趁勢而入，接定彼勁，彼

自跌出。如自己有不得力處，便是雙重未化，要於陰陽開合中求之。所謂「知己知彼，百戰百勝」也。

六、亳州老君碑古字譜

首先說說此譜的發現並略加考證。

1985 年，筆者去道教勝地陝西樓觀臺旅遊，看到老子道德經碑的兩側鑴有一副楹聯：「𤳇𤩏𤵸𤲟𢙇𤯓𦱤，𤯇𤸴𤸴𤸴𤯇𤵈。」標明「太上老君作」，甚為稀奇，還買了一本任法融道長（樓觀臺主持，時任陝西省道教協會會長，現任中國道教協會會長）寫的《太上老君作十四字養生訣釋義》。1988 年第 6 期《氣功與體育》雜誌也有丁水先生《怪字楹聯內涵深》一文解釋此 14 字。後來在 1988 年第 3、4 期《武當》雜誌上，趙堡太極拳傳人鄭新會三兄弟（鄭新會、鄭轉會、鄭傳會，趙堡太極拳名師鄭悟清之孫，鄭鈞之子）發表《亳州老君碑注解》一文，公布了鄭悟清從一學生處得到的《亳州老君碑注解》，碑文為七言八句，前兩句與樓觀臺楹聯相同，只是將「𤯇」寫成「𤵈」，讀音也有區別，該文還公布了部分注解內容。

1997 年，本門師弟龐大明先生（亦習武派太極拳）在《太極》雜誌第 2 期發表《太極拳「甲申年梅月抄錄譜」》一文，也公布了武派太極傳抄的老君碑七言八句，亦稱《太極拳怪字譜》。據說是「真正的李亦畬手寫真本」（據龐大明分析，該抄本並非李亦畬手跡，屬於李亦畬之後的抄本），前兩句與樓觀臺碑相同，八句話與鄭新會所傳有三字寫法不同，鄭本的「𤵈」為「𤯇」，「𣤶」為

「毇」，「橙」為「橙」。

本門師弟胡克禹先生，從鄭悟清另一學生馬振發處也得到了《亳州老君碑注解》，內容與鄭新會所傳相同，但比鄭文公布的要多幾倍，然有數句缺漏。胡克禹先生還到亳州進行了考察，於 1998 年全文出版了《老子養生學秘字譜》一書（內印發行），贈送筆者一本。上述傳抄的都是手抄本，除了龐大明本注明甲申年抄寫外，其他均不知何人何時所解所抄。

有幸的是，2005 年，趙堡太極拳傳人吳忍堂先生贈送筆者一本老君碑注釋的全套複印件。此本與上述幾種不同之處，一是內容全，和胡克禹所傳篇幅一致，但胡本缺漏的句子，該本則完整無缺。八句話和龐大明本相同，有三字與鄭新會本、胡克禹本寫法不同；更寶貴的是，該件不是手抄本，而是鐫刻印刷本，內有刻印年代和注解者、印刷者的名字。

封面是「老君碑」三字，扉頁題名為《老君碑留古字解》，並注明「乙卯年仲夏刊鐫」「祁州宋固村朱衣山人注普度收圓」。最後一頁有「白文鎮：李榮華，永和：白銘、白門馮氏，各捐錢二千文；巨鹿：王心田，興縣：范本利，磧口：陳保龍，永和：杜榮盛，各捐錢一千文」字樣。吳忍堂先生說，此書是他的師兄秦勝家所贈，秦家從明朝保存到現在。秦勝家的爺爺曾將此書給鄭悟清看過，鄭悟清抄了一本（有個別錯漏）。鄭新會抄本和胡克禹抄本即由此而來。

龐大明抄本與吳忍堂本的八句話寫法一致，可能來自另一渠道，說明吳本和龐本是比較準確的版本或抄件。

　　吳忍堂本的注釋者「朱衣山人」是誰？是在何年所
注？筆者翻閱史料終於發現，朱衣山人即明末清初最具傳
奇色彩的古代文化學者、書畫家、神醫、身懷絕技的武林
高手傅山。

　　傅山（1607—1684），字青主，山西太原府陽曲縣
人。他在青年時期曾帶領數十名生員赴京為其恩師袁繼咸
申冤，驚動了崇禎皇帝，其師冤獄得雪，傅青主成了聞名
天下的義士。小說《七劍下天山》中的傅青主就是以他為
原型。明亡後，他不事清，後拜還陽真人郭靜中為師出家
當道士，著朱衣，表示不忘為朱明之民，道號朱衣道人、
朱衣山人等。《老君碑留古字解》的作者朱衣山人，當為
傅山無疑。該書刊鐫的「乙卯年」，就是傅山 67 歲時的
1675 年（清康熙十四年）。

　　龐大明抄本所注「甲申年」，從民國往前算，有 1944
年（民國三十三年）、1884 年（光緒十年）、1824 年（道
光四年）、1764 年（乾隆二十九年）。因為該本是將《老
君碑譜》與李亦畬《太極拳譜》合抄，而李亦畬抄本最早
是 1867 年，故而龐大明抄本最早出現於 1884 年。

　　那麼，這個亳州「老君碑」是何時出現的？筆者查閱
《漢語大字典》，發現前兩句話的 14 字都被收錄，且有的
注明「太上作」或「亳州碑有之」。如「孨」字注：「①
道家指精氣凝結，《改併四聲篇海・身部》引《俗字背
篇》：『孨，太上作，張道忠添注釋曰……如人能將自己
精氣不散不亂，心性不惑不迷，便是長生不老，根蒂堅
牢，此乃太上之家風也。』《字匯・身部》：『孨……太
上作。亳州碑有之。』」但此字尚有「②父母對小孩的愛

稱……③小孩自呼……」兩義，說明不純是老君造字。

《改併四聲篇海》出版於 1212 年（金），所引《俗字背篇》當比《四聲篇海》要早。《字匯》出版於 1615 年（明）。由此可見，老君碑古字最遲在宋代就出現了，但主要流傳的是前兩句。

亳州老君碑是道教煉養珍貴資料，它被太極拳家所重視是自然的事。不過，稱它為「秘字譜」或「怪字譜」並不十分恰當。全篇 56 個字，《漢語大字典》收錄了 25 個，也就古而不怪了。所以筆者把它定名為《亳州老君碑古字譜》。全文如下。

亳州老君碑古字譜

碑　文

育爐燒煉延年藥
真道行修益壽丹
呼去吸來息由我
性空心滅本無看

讀　音

育爐燒煉延年藥
真道行修益壽丹
呼去吸來息由我
性空心滅本無看

寂照可歡忘幻我

爲見生前體自然

鉛汞交接神丹就

乾坤明原係群仙

以下參考朱衣山人所注及有關資料，對古字譜作以簡略解釋。

贕躬音「育爐」

「贕」，《漢語大字典》音 Yù（玉），注釋①爲：「道家指精氣凝結，《改併四聲篇海·身部》引《俗字背篇》：『贕，太上作，張道忠添注釋曰……如人能將自己精氣不散不亂，心性不惑不迷，便是長生不老，根蒂堅牢，此乃太上之家風也。』《字匯·身部》：『贕……太上作。亳州碑有之。』」

人身有三寶，即精、氣、神，是後天有形之寶。三寶聚，則生命久，三寶虛，則生命衰。人身三寶要通過修練而保持精氣凝結，是修練的主體，修練的對象，故以贕爲「育」。以三寶之貴重而稱「玉」，亦可通。

「躬」，《漢語大字典》注：「同『爐』。《改併四聲篇海·身部》引《俗字背篇》：『躬，音盧，太上作，張道忠添注釋曰：從身從丹，爲躬者，聲與爐同，理遠有異……』按：道教舊說，以身爲『爐』，修煉內丹，丹成，即可成『仙』。」

丹者，丹田也，乃修練的關鍵場所、要害部位。丹又是一種煉製之物。道教煉丹，有外丹、內丹之分。外丹又有藥金、藥丹之分。藥金是煉製金銀（假金銀），即所謂「黃白術」，道家的實踐對中國冶金術有重要貢獻。藥丹

是煉製長生不老之藥，多為砷化物，有一時振奮精神之作
用，久服則傷害身體，吃死了許多帝王貴族，遂漸式微，
轉為內丹，即煉養自身之丹。丹田有上、中、下之分，說
法不一。所謂「安鼎立爐」，即在丹田，內丹在丹田形成
（是感覺而非實物）。故而將人身丹田稱為「爐」。練武
講究「氣沉丹田」，亦有此意。

　　「黷舠」（育爐）二字，總的來說是講修練和內煉的
重要性和修練的主體和部位。

　　烎桱音「燒煉」

　　「烎」，《漢語大字典》注：「同『燒』。《改併四
聲篇海・火部》引《俗字背篇》：『烎，音燒，太上
作。』《字匯・火部》：『烎，同燒。』」

　　既然安鼎立爐，就要燒煉，當然不是一般的燒煉，是
內煉。朱衣山人說，燒煉之火為「丙火」，即先天三昧真
火、君火，故以「烎」為燒。任法融道長按張道忠的解
釋，稱「烎」為一、內、火。一者，坎也，為水。天一生
水，郭店楚簡《老子》有「太一生水」一章。道教練功，
講究顛倒之理，講究陰陽交會。要使火在下，水在上，火
炎上，水潤下，才能水火既濟。太極拳亦然，參見《楊式
太極拳老譜》之《太極陰陽顛倒解》。「烎」字即為水在
上，火在下，乃內煉之途徑、方法。

　　「桱」，《漢語大字典》注：「同『煉』。《改併四
聲篇海・石部》引《俗字背篇》：「桱，音煉，太上作。
張道忠注：此字雖與煉字同音，義理有別，從木、從石、
從土為桱字。從木者，草木藥之母也；從石者，五金八石
之藥；從土者，土能生長萬物也。為桱者，將金、木、

水、火、土併而煉之也。《字匯‧石部》：『桱，與煉同，太上作。見《亳州老君碑》。』」

此字由木、土、石組成，乃為修練的方法和動力。以木為柴，真土為灶，燒煉五色之石。又，木能生火，石為金，金能生水，土能生萬物，《丹經》云：「木為火之元神，金為水之元精，土能蔟五行。」故以木、土、石為「煉」。

「焭桱」（燒煉）二字，是講內煉的動力、途徑和方法。

愆䄷槑音「延年藥」

「愆」，《漢語大字典》注：「『愆』的訛字，《正字通‧心部》：『愆，古文怨作愆，愆即愆之偽。』」「愆」，《漢語大字典》注「同怨」。各《老君碑》注本均讀作「延」字。

此字由命、心組成，有性命雙修之意。修命即修練精氣，修性即修練心神。只有性命雙修才能延年益壽。故以心、命為「延」。

「䄷」，《漢語大字典》注：「同『年』。《改併四聲篇海‧艸部》引《俗字背篇》：『䄷，太上作，張道忠添注：與年同聲，理遠有異。』《字匯補‧艸部》：『䄷，出亳州《老君碑》，張道忠注：與年同。太上作。』」

「千萬」二字，意為長久，特指內丹之益，則為「千萬年」。宋玉《高唐賦》云：「九竅通郁，精神察滯，延年益壽千萬歲。」故以千萬為「年」。

「槑」，《漢語大字典》注：「道教專用字，指自己

口中津液。《改併四聲篇海・水部》引《俗字背篇》：『㵸，太上作，張道忠添注：從自從家從水為㵸，與藥同音，使用有殊。自家水者，是人人各自口中津液也。《仙經》云『華池神水，流入淵波』，是也……若人恒常吞嚥津液，自然壽長也。《字匯・水部》：『㵸，見《太上老君碑》。』

自家水，即人體之津液、精液，乃為內丹的元素、源泉。《悟真篇》云：「人人本有長生藥，只是迷途枉自拋。甘露降時天地合，黃芽生處坎離交。」氣功武術，皆以「漱浸功」「浸常咽」和節性欲為健身要旨。有人說「活」字由「舌、水」組成，即示口內津液之作用。故以自、家、水為「藥」。

蒨傳音「真道」

「蒨」，《漢語大字典》注：「品行純正，不染邪曲。《改併四聲篇海・青部》引《俗字背篇》：『蒨，太上作，張道忠添注：從一，從止。從主，從月為青。正者，真也。一並止為正。主者，注也，注月為青，青者東方之色也，五方之首也，四正之初也。正者，真也。人能行真正不染邪曲者，為仙之基本也。」有的抄本將「蒨」寫成「蓂」，《漢語大字典》無「蓂」字，說明傳抄有誤。

此字由正、主、丹組成，月借為丹，正主為真，得丹者為真。故三者合一為「真」。內外純一，正大光明，不染邪曲，乃修練之本。

「傳」，《漢語大字典》注：「《字匯補・人部》：『傳，音道。太上作。《亳州老君碑》有此字。』」

此字由人、道、寸組成，代表「道」，也說明了「道」的屬性。按任法融道長的解釋，「人」指人體，「道」指宇宙萬物運行的規律，「寸」喻「寸心」。整個字含有道法自然之意，即寸心不離常理，寸步不違天道。

「蒨傳」（真道）二字，強調修練的根本是真正的道。

俕䁀音「行修」

「俕」，《漢語大字典》注：「《字匯補·人部》：『俕，《老君碑》興字。』」各《老君碑》注本均作「行」字。

此字由人、法、心組成。法者，師法、效法也，當為「行」，《字匯補》作「興」字不妥。道家認為，人心本來是清靜的，因私慾干擾，則不能清靜。故而要寧心澄慮，養我常靜常清之心，恢復心的「本來面目」，是為煉養之「行」。

「䁀」，《漢語大字典》注：「《改併四聲篇海·至部》引《俗字背篇》音修。①習也；②進也。」

此字由至、成組成，至者，達到、極端之意。至成者，從煉養達到成功，亦有至誠之意。非煉不能成，非誠不能至。

「俕䁀」（行修）二字，意即修練，強調要真修、苦修，誠修，方可成功。

溙儔旗音「益壽丹」

「溙」，《漢語大字典》音 Yì，注：「《改併四聲篇海·水部》引《俗字背篇》：『溙，此字從水從天從井為溙。溙者，添也，滿也，是天井中水也，長滿不缺為溙

也。」

　　天井之水，非來自天，仍指人口中津液，亦稱「華池神水」，與「㵼」字之「自家水」異曲同工。練功到虛極靜篤時，陰陽交會，心平氣和，上腭津液分泌增多，要咽入腹內，或有意貫入丹田，則能滋潤百骸，降火袪邪，正如《道德經》所謂「天地相合，以降甘露」，故有「㴔」（益）也。

　　「俦」，《漢語大字典》注：「同『壽』。《改併四聲篇海·人部》引《俗字背篇》：『俦，與壽同。』《字匯補·人部》：『俦，音授。太上作。見《亳州老君碑》。』」

　　此字以人、在、內三字組成，亦可謂在人體之內，即道家所謂真身「聖胎」之象，是謂「法身」，能長生不滅，故為「俦」（壽）。《周易參同契》描述內丹初成之形態為：「類如雞子，黑白相扶，縱廣一寸，以為始初。」所以長壽的根本是內丹的修煉。

　　「尯」，《漢語大字典》注：「同『丹』。道家造字。取九轉成真丹之意。《改併四聲篇海·十部》引《俗字背篇》：『尯，太上作。張道忠添注：從九，從真。雖與丹同聲，義理全異。自來丹經子書皆說七返九還丹藥也。』《字匯補·乙部》：『尯，太上作，見《亳州老君碑》。』」

　　道教煉養，講究後天返還先天，順煉成人，逆煉成仙，四象五行混為一氣而成丹。所謂「七返九還」，按照《河圖》之數，「天一生水，地六成之」，乃北方之精；「地二生火，天七成之」，乃南方之神。北方之坎水屬

陰，本數為六，加上天一之陽而成七；南方之離火屬陽，本數為七，加上地二之陰而成九。北方之坎返而歸乾，即為「七返」；南方之離返而歸坤，即為「九還」。此為「七返九還」之大義。返還已就，內丹可成。九，亦有「長久」之意。而煉養返還，必用乾宮真火和坤宮真水。故以「尫」為「丹」。

　　嘝佚音「呼去」

　　「嘝」，從口，從虛，從命。呼吸雖由口出入，但應導引真氣的運行，真氣亦稱真炁，即虛靈不昧之氣，丹田即命宮，即方寸之寶地。故而用功呼虛靈真氣降至丹田命宮為「嘝」（呼）。

　　「佚」，由人、七、天組成，人、七為「化」。道家內丹功，有「尋天掘地見天光」之說。要用陰火去化地中天。地中天，即陰中真陽，使陰陽交合。故而「佚」有化、去之意。

　　嘪夌音「吸來」

　　「嘪」，從口，從虛，從令。乃方寸虛靈真炁，令一陽返本之象。「嘝」是呼真炁降至丹出，「嘪」為吸真炁提到玄關。呼去吸來，升降之理。

　　「夌」從天，從本。天復本位，即是回來。

　　囼夽屍音「息由我」

　　「囼」，以上說的呼吸，都指的真氣，並非鼻之呼吸，乃先天無形之真息。實則是元炁之運行。「囼」字，可視為園中一炁，炁借為，即真息，故以「囼」作「息」。

　　「夽」，由大、亭組成。初用功夫，周身陰濁，真炁

不通，即不由我。久而運用，則周身大通，始可由我，故以「夸」為「由」。

「屍」，由尸、元組成。真炁不通，自身不是真我，只有身（尸）內之元神煉就，清虛法身，才是真我，真炁往來，無聲無形。故以「屍」為「我」。

躿夻音「性空」

「躿」，由真、身組成。古經云：「有形有象皆是假，無影無形才是真。」無形乃是真性，故以「躿」為「性」。

「夻」，從天，從卩。天字下面二畫，一直一彎，喻陰陽二氣，性命會合，乾坤貫滿，似乎頂天立地。練功既久，到無為之時，如坐太虛之空，故以「夻」為「空」。

蒤淎音「心滅」

「蒤」，由君、玄、火組成。道教煉養，既要性空，又要心滅，方可無事無非，或曰滅凡心而存道心。凡心為火性，好勝好猛。玄為北，為水，乃北方玄天大帝。玄在心之上，可鎮壓邪火莫起。此為道心，真君子也。故以「蒤」為「心」。

「淎」，由水、屯、火組成。把心血之火，用水屯住，自然滅矣。是以先天滅後天，無象滅有象。故以「淎」為「滅」。

囻跠龕音「本無看」

「囻」，由囗、神組成。囗表示無極宮，神為神炁，《丹經》云：「此竅非凡竅，乾坤共合成。名為神炁穴，內有坎離精。」既要性空心滅，就要按陰陽顛倒之理，將神收回無極宮中，即所謂「返本還原」。故以「囻」為

「本」。

「跠」，由足、了組成。既要性空心滅，返本還原，就應知足了，只有知足了，則可無慾、無貪、無為、無憂。故以足、了為「無」。

「壼」，由入、塵組成。修至無為之境，眼神再進入世事一看，無非名利酒色，乃為凡塵、紅塵，苦海無邊。故以入塵為「看」。

「畽跠壼」（本無看）合而言之，即世間凡塵無須貪戀，只有收眼脫凡，才能一派清虛，快樂無邊。

恔鼛音「寂照」

「恔」，《漢語大字典》注：「同『宋』（寂）。《字匯補・心部》：『恔，與宋同』。」「宋」，古寂字。

此字由心、守、一組成，心既守一，不為凡塵所擾，故而寂靜無燥。

「鼛」，《漢語大字典》音 Rǎo（繞），注：「遠。《字匯補・兒部》：『鼛，《五音集韻》遠也。』」各《老君碑》注本均讀作「照」字。

此字由息、光組成，與字典讀音不同，當為道家借用。此息字，並非熄滅、停止之意，乃氣息之息。在道教修練中，有「內丹結就必放光」之說。若內丹結就，返本歸元，從玄竅呼吸，息息可放光華，黑夜有光，暗室明亮，故以「鼛」為「照」。

俰罷音「可歡」

「俰」，《漢語大字典》注：「同『可』。《字匯補・人部》：『俰，與可同。涵虛子作。見《道經》。』」

此字由人、同、弗組成，乃人同佛也。前言所謂寂照，是體內大丹結就，光華透出祖竅，與日月同明，遠近共照，璇璣常轉，永勿停留。修行至此，與佛相同，就算可以了。故以「儠」為「可」。

「罷」，由四、肖、光組成。既然到了人同佛之境，則四肖放光華。肖，借為霄，天空也。功夫到了此步，豈不喜悅常歡。故以「罷」為「歡」。

腦絮㐺音「忘幻我」

「腦」，由月、窗組成，實則是腦的繁體「腦」字去掉「巛」，換成「穴」。「腦」字中的「巛」，六畫，比喻人的六慾。「穴」為空字頭，空字頭佔據了六慾的位置，即為「忘」字，忘卻七情六慾。

「絮」，由幻、京組成。幻者，空也；京，借為景。看透紅塵世事，即為幻景。此「絮」為幻，非幻想之幻，乃道者之紅塵景色也。

「㐺」，由木、非組成，實指「十八非」。道教認為人生不明理時，身帶十惡八邪，即十八非。不知是非，不知誰是我，亦不知我是誰？「來時糊塗去時迷，空在人間走一回」。若得道法，即將人間之我視為十八非，故以「㐺」為「我」。

「腦絮㐺」（忘幻我）三字，均以超脫凡塵為宗旨。

覷懇音「為見」

「覷」，由虛、覺組成。虛者，虛靈、虛心也；覺者，覺悟也，或為學而見也。「覺」為學字頭下面一個見字，人被物欲所蔽，不虛不靈，亦不能覺。得法之人，虛心受教，認真學習，方能有見識。此字以虛心求得見識，達到自覺為

目的，含「為了」之意，故以「钀」作「為」。

「戁」，《漢語大字典》注：「同『空』。《字匯補·心部》：『戁，與空同。』」各《老君碑》注本均讀作「見」字。

此字由觀、心組成，即為觀看自己，「見」的繁體「見」又為目、幾二字，觀看自己所在之處。故以「戁」為「見」。

蚝愍音「生前」

「蚝」，由生、妄組成。前面所謂「為見」，是為見生前之象。生前者，未生之前也，在胎胞之內，本是先天乾坤本體。十月足滿，瓜熟蒂落，則先天本體又有所失，妄者，忘也。這是對凡人生命的看法，故以「蚝」為「生」。

「愍」，《漢語大字典》注：「同『滅』。《字匯補·心部》：『愍與滅同。』」各《老君碑》注本均讀作「前」字。

此字由水、民、心組成。心屬火，既有水，即可水火既濟。民者，四民也，指眼、耳、鼻、口。水火既濟，四民歸一，乃生前先天本體，故以「愍」為「前」。

夞壑圚音「體自然」

「夞」，由月、月、寂組成。前面講生前，即要認識本體和凡體之別。月是純陰，寂者靜也。陰盡陽生，仙體也。故以「夞」為「體」。

「壑」，由法、空組成。法即是空，即是無極、太極。然其動靜有應，堅心遵守，無不保體還真，乃萬物自在之源。故以「壑」為「自」。

　　「圓」，《漢語大字典》注：「同『看』。《改併四聲篇海・口部》：『圓，與看同義。』《字彙補・口部》：『與看同。』」各《老君碑》注本均讀作「然」字。

　　此字亦可視由口、眼組成。口眼閉脣，定光守玄，一意歸中，凡體穩如泰山，乃本體自然之象。故以「圓」為「然」。

　　以上「𣥧𡎰圓」（體自然）三字，均以返還本體為宗旨。

　　𡎵俘音「鉛汞」

　　「𡎵」，由地、元組成。地為坤，屬陰，陰極返陽，是陰中之真陽。鉛和汞是燒煉外丹的基本藥物，內丹借用鉛比喻腎，腎屬水屬陰，內藏元陽真氣，因此稱為「真鉛」。真鉛為水中之金，金為內丹之母體。此字以地元比喻腎水之元陽真氣，為之真鉛。故以「𡎵」為「鉛」。

　　「俘」，由人、母、子組成。內丹借用汞比喻心，心屬火屬陽，內藏正陽之精，因此稱為「真汞」。汞即水銀，亦喻為「吒女」。真汞即元神，其性靈動，變化莫測，要用真鉛扶持。《周易參同契》云：「河上吒女，靈而最神……將欲制之，黃芽為根。」「黃芽」喻「真鉛」，吒女以黃芽為根，即是以真鉛煉製真汞，此乃外丹內丹的共同原理。母為女，喻吒女；人、子喻黃芽，扶持吒女。故以「俘」為「汞」。

　　𡘙𡘙音「交接」

　　「𡘙」，《漢語大字典》注：「同『皎』。潔白光明。《字彙補・大部》：『𡘙，音義與皎同。』」各《老君碑》注本均讀作「交」字。

上述鉛汞，乃修煉藥物，陰陽交媾，剛柔相結，始成聖胎。此字以「皎」借為「交」，亦有隨天時而交之意。

「𣊫」，《漢語大字典》注：「《改併四聲篇海·天部》引《搜真玉鏡》：『𣊫，結、皓二音。』元·鄭采《題復古秋山對月圖》：『天𣊫𣊫兮月朤朤。』（天皓皓兮月朗朗——筆者注）」各《老君碑》注本均讀作「接」字。

此字由四個天字組成，亦指人隨天時而度，藥物煉到一定火候，即可得太虛中無形之生炁，以後天感先天，再由先天返出先天之先天，達到重乾之象，結成仙丹。「☰」為八卦之乾，代表天；「䷀」為六十四卦之乾，是兩個「天」重疊，「𣊫」又是䷀䷀並列，四個天，當為重乾之象。呂祖《得大還詩》曰：「修修修得到乾乾，方是人間一醉仙。」故以「𣊫」為「接」，含交接、結丹二義。

　　朤朤𤯔音「神丹就」

「朤」，由四個日字組成。四日為陽，與下面的四陰相對應，共同描述神丹。

「朤」，《漢語大字典》注：「同『朗』。《改併四聲篇海·天部》引《搜真玉鏡》：『朤，朗、照、耀三音。』《字匯補·月部》：『朤，音義與朗同。』」各《老君碑》注本均讀作「丹」字。

此字由四個月字組成，四月為陰，與上面的四陽對應。坤為陰，六十四卦之坤為「䷁」。朤朤相連，四陽四陰。四陽為䷀䷀，四陰為䷁䷁，集陰陽交感之極限，合天地正炁之精華，故為「神丹」二字。

「𤯔」，由金、木、水、火、土「五行」組成。五行俱全，生剋協調，無形無邪，一靈獨存，即為神丹成就。

故以「橪」為「就」。

　　奀闉音「乾坤」

　　「奀」，由兩個天字組成。天為乾，八卦為☰，天上之天，乃乾上之乾，六十四卦為䷀，乃真人所居之地。故以「奀」為「乾」。

　　「闉」，由門內亞字組成。門者，南天門，有日月之象。亞字乃虛室，返還西方，西方曰坤。故以「闉」為「坤」。

　　䲜厵音「明原」

　　「䲜」，由三個三組成。前面已修成乾坤正位之體，就明白根源了。三三為九，乃明九竅，達九天，通九霄，耀九州。故以「䲜」為「明」。

　　「厵」，《漢語大字典》注：「同『源』。《廣韻・元韻》：『源，《說文》本作厵，篆文省作原，後人加水。』」

　　此字由三原組成，原者，源，根源也。既明真體，即明根源，三原乃源中之源。故以「厵」為「原」。

　　嫐犇鱻音「係群仙」

　　「嫐」，由三男一女組成。一女乃是無極之根，太極之母，是老陰，又名無極天尊，是整綱。上有三男，乃是三陽三魂三寶，精氣神也。以無極統之，故曰「係」。

　　「犇」，《漢語大字典》注：「《改併四聲篇海・牛部》引《搜真玉鏡》：『犇，音群。』」

　　此字以四牛組成，四牛為群，亦喻眼耳鼻舌四大性，四大祖竅。

　　「鱻」，由三個無字組成。大功成就，萬事萬物皆為

無。無欲無貪亦無為，到無求處便無猶。宋元以來的內丹書中，把直接「練神還虛」一類道功作為「上品丹法」或「最上一乘頓法」，強調以虛為身，以無為心。《玄宗要旨》曰：「其授受只是一個無字，最後連一個無字也無。告訴你一切放下，放得一絲不掛，一切丟開，丟得一毛孔也無。」雖名得道，實無所得，無非得到一個湛定不動的空寂心而已。然而得無即得「道」，萬物皆有生滅，唯「道」長存，故而「無即是有」。若連無無也無，當為真仙。故以「𤊽」為「仙」。

總之，老君碑古字譜講述內丹修練之要旨，強身健體之法門，反映了道家「我命在我不在天」的重要理念。每字的組成不可能完全說明字義，應從總體含義中去理解字義。

七、乾隆抄本太極拳經與太極拳經的原貌

乾隆抄本太極拳經，首見於姚馥春、姜容樵著《太極拳講義》（1935 年）。該書第十章《太極拳譜釋義》，記載了作者得到的乾隆抄本太極拳經。姜容樵說：「市井所傳之太極拳論，多有令人不解之語。余與姚君馥春，得抄本於湯君士林，並得湯君詳細解說。其原文，較世所傳者，多三分之一，皆太極之要訣。」

筆者經過多年研究，發現乾隆抄本太極拳經，確為迄今最完整的太極拳經資料，並參考其他文獻，對太極拳經的原貌進行了考證梳理。由此對姜容樵所說的「多有令人不解之語」，也有了合理的解釋。

下面首先對乾隆抄本與通行本的區別與聯繫作以分析。

乾隆抄本的小標題，依次為《歌訣一》《歌訣二》《歌訣三》《歌訣四》《歌訣五》《十三勢》《十三勢歌訣六》《二十字訣》《十三勢行功心解》《歌訣七》。每個小標題後面的內容及排版層次如下：

第一層，歌訣原文。皆從行首排版，字旁帶有小圈，以示其重要。

第二層，歌訣的解釋。在每首歌訣後面，分為數段，對歌訣進行解釋。也從行首排版，但在前後都加了括弧，與歌訣加以區別。

以上兩層，都是姜容樵所得乾隆抄本的原文。

第三層，關於「歌訣解釋」的解釋。全部縮進一字排版，以示與抄本原文的區別。這是姜容樵自己對於每段「歌訣解釋」的理解或說明。

令人驚奇的是，楊氏所傳張三豐《太極拳經》和王宗岳《太極拳論》等內容，在乾隆抄本中，並非獨立的篇章，而是六首歌訣的解釋的一部分。乾隆抄本的《十三勢歌訣六》，即楊氏所傳《十三勢歌》。《十三勢行功心解》亦在楊氏有傳。其他六首歌訣，卻在楊氏無傳。現將乾隆抄本中姜容樵的解釋略去，按原文內容與楊氏所傳拳經對比如下。（表29）

分析可見，乾隆抄本內容雖多，其排列順序也有混亂之處。如，《歌訣五》寫的是「八門五步」，即「十三勢」，但其解釋只有一句話。後面題為《十三勢》的內容，正是對《歌訣五》的解釋，被誤列為另一個小標題。

表 29　乾隆抄本太極拳經與楊氏所傳的內容對比

「乾本」標題	「乾本」內容	與「楊本」對比
歌訣一	七言四句：「順項貫頂兩膀鬆……」	無
	《歌訣一》的解釋，共 5 段：「虛靈頂勁，氣沉丹田，提頂調襠，心中力量……步履要輕隨，步步要滑齊。」	無
歌訣二	七言四句：「舉動輕靈神內斂……」	無
	《歌訣二》的解釋，共 6 段：「一舉動，周身俱要輕靈，尤須貫串……周身節節貫串，無令絲毫間斷耳。」	全部內容為楊氏所傳張三豐《太極拳》之前一部分
歌訣三	七言四句：「拿住丹田煉內功……」	無
	《歌訣三》的解釋，共 4 段，第一段只 3 句話，第 2～4 段為「太極者，無極而生，陰陽之母也……然非用力之久，不能豁然貫通焉。」	第 2～4 段為楊氏所傳王宗岳《太極拳論》之前一部分
歌訣四	七言四句：「忽隱忽現進則長……」	無
	《歌訣四》的解釋，共 8 段，前 7 段為「不偏不倚，忽隱忽現……學者不可不詳辨焉。」第 8 段為「此論句句切要……亦恐枉費工夫耳。」	全部內容為楊氏所傳王宗岳《太極拳論》之後一部分
歌訣五	七言四句：「掤捋擠按四方正……」	無
	《歌訣五》的解釋，只 1 段，全文為：「長拳者，如長江大河，滔滔不絕也。」	見於楊氏所傳張三豐《太極拳經》中
十三勢	共 2 段，第 1 段為「十三勢者，掤捋擠按採挒肘靠，此八卦也……進退顧盼定，即水火金木土也。」第 2 段為「以上係三豐祖師所著……」	全部內容為楊氏所傳張三豐《太極拳經》之後一部分

<div align="right">續表</div>

「乾本」標題	「乾本」內容	與「楊本」對比
十三勢歌訣六	七言二十四句：「十三總勢莫輕視……。」後有「氣貼背後，斂入脊骨……」兩段解釋。	楊氏以「十三勢歌」有傳
二十字訣	五言四句：「披閃擔搓歉……。」後有4段文字，與20字的關係不大，似為一些散論。	《二十字訣》是楊班侯傳《五字經訣》20句每句第1個字
十三勢行功心解	共7段：「以心行氣，務令沉著，乃能收斂入骨……往復須有折疊，進退須有轉換。」	全文為楊氏《十三勢行功心解》前一部分
歌訣七	七言四句：「極柔即剛極虛靈……」	無
	《歌訣七》的解釋，共5段。第1段為「極柔軟，然後極堅剛……」，第3段以「又曰」開頭。	全文為楊氏《十三勢行功心解》後一部分

　　《十三勢歌訣六》和《十三勢行功心解》是一個整體，後者是對前者的解釋。《二十字訣》與六首歌訣並無聯繫，卻被夾在《十三勢歌訣六》和《十三勢行功心解》之間，顯然是傳抄導致的混亂。

　　從內容和形式還可看出，歌訣一、二、三、四、五、七，都是七言四句，而《十三勢歌訣六》是七言二十四句。顯然，歌訣一、二、三、四、五、七及其解釋，是一個整體；《十三勢歌訣六》和《十三勢行功心解》是另一個整體，把它們放在《歌訣七》之前，也是一種排列混亂。這種混亂造成的另一後果，就是人們把《歌訣七》的解釋作為《十三勢行功心解》的內容。

也許，《歌訣七》是因某個傳抄者的抄寫遺漏，被補到最後。那麼，被遺漏而補在最後的《歌訣七》，究竟是前面的第幾首？也是需要考慮的問題。分析發現，《歌訣五》的解釋的最後一段（即乾隆本《十三勢》的後一段），有「以上係三豐祖師所著」一段話。這個「以上」，是指整個六首歌訣而言，說明《歌訣五》是最後一首歌訣，應該是《歌訣六》，被遺漏的《歌訣七》應該是《歌訣五》。

因此，我們可以把《十三勢歌訣六》單列為《十三勢歌》，把《歌訣七》作為《歌訣五》，《歌訣五》作為《歌訣六》。

又令人稱奇的是，乾隆抄本中「歌訣」與「解釋」的關係，在河南陳家溝陳鑫的著作中，也得到了更為清楚的印證。

在陳鑫所著《陳氏太極拳圖說》之附錄中，有一篇《杜育萬述蔣發受山西師傳歌訣》（趙堡所傳）[1]。這個歌訣，正是乾隆抄本的《歌訣二》，然其歌訣的解釋，不是全部放在歌訣之後，而是分別放在每句之下。每句歌訣與下面的解釋內容，對應關係十分清楚（圖7）。雖然只有一首歌訣，但它揭示了太極拳經原始格式的真貌。中國古

①陳鑫. 陳氏太極拳圖說. 開封：開明書局，1933. 後附《杜育萬述蔣發受山西師傳歌訣》。杜育萬，趙堡太極拳傳人，因對《陳氏太極拳圖說》有贊助，故而得附趙堡所傳歌訣。其中的「山西師傳」，當指王宗岳，反映了趙堡太極拳關於王宗岳傳蔣發，蔣發傳趙堡鎮的源流觀。

書，常在原文中間用小號字插入一些注解，太極拳經的格式也與此類似。

從乾隆抄本拳經及趙堡所傳相互印證，可以斷定，乾隆抄本《太極拳譜》，是一個太極拳歌訣的注釋本。按照我國古代習慣，我們可以稱六首歌訣為「經」，歌訣的解釋為「論」。「經」無「論」則不明，「論」無「經」則不通。六首歌訣（經）和歌訣解釋（論）的作者，當然是兩個人，那麼，他們究竟是誰呢？

姜容樵在抄本末尾說：「以上原文，相傳為宗岳所著。」這是說整個

杜育萬述蔣發受山西師傅歌訣

筋骨要鬆皮毛要攻節節貫串虛靈在中

舉步輕靈神內斂　舉步周身要輕靈尤須貫串氣宜鼓蕩神宜內斂

莫教斷續一氣研　勿使有凸凹處勿使有斷續處其根在腳發於腿主宰在腰形於手指

由腳而腿而腰總須完整一氣向前退後乃得機得勢有不得機得勢

左宜右有虛實處　處其病必於腰間求之

虛實宜分清楚一處自有一處虛實處處總此一虛實上下前後左右

皆然

意上寓下後天還　凡此皆是意不在外面有上即有下有前即有後有左即有右如意要

向上即寓下意若將物掀起而加以挫之之力則其根自斷必其項之

速而無疑撑之周身節節貫串勿令絲毫間斷耳

圖7　陳鑫附錄的太極拳歌訣

《太極拳譜》的作者是王宗岳，說明王宗岳只能是注釋者，被注釋的「歌訣」的作者又是誰呢？這要在王宗岳的注釋文字中去找。

《歌訣五》（實際是《歌訣六》）的解釋文字最後，有「以上係三豐祖師所著，欲天下豪傑延年益壽，不徒作技藝之末也」一段話。這裡的「以上」，是王宗岳的話，當指他所解釋的歌訣而言。這就是說，六首歌訣的作者是

張三豐。

由於楊氏所傳沒有歌訣，後人不明「以上係三豐祖師所著」之所指，故而把王宗岳的部分釋文，誤作為張三豐所著。

除「以上」二字外，在楊氏所傳拳經中，還有「察四兩撥千斤之句」「凡此皆是意」「此論句句切要」等句，都是姜容樵所謂「令人不解之語」。「察」的那一「句」？「凡」的那個「此」？「此論」指什麼？不少人早就認為另有所指。聯繫歌訣，迎刃而解。原來「察四兩撥千斤之句」是「四兩撥千運化良」一句歌訣的解釋，「凡此皆是意」是「意上寓下後天還」一句歌訣的解釋。「此論句句切要」，就是指六首歌訣的每句話。

乾隆抄本的另一部分，《十三勢歌》和《十三勢行功心解》，後者是前者的解釋。參考上述關係，《十三勢行功心解》的作者也是王宗岳。《十三勢歌》的作者待考。《二十字訣》已如前述，作者待考。

綜上所述，我們可以作出結論：楊氏所傳張三豐《太極拳經》和王宗岳《太極拳論》，並非單獨的太極拳經論，而是六首歌訣的解釋的段落組合。由於長期流傳，使歌訣的解釋與歌訣分離。乾隆抄本的六首歌訣及其解釋，是太極拳經內容的完整記載，陳鑫附錄的「山西師傳歌訣」，則是太極拳經的原始格式的真貌。六首歌訣的作者是張三豐，歌訣解釋者是王宗岳。

張三豐拳經的流傳，也是張三豐作為太極拳創始人或集大成者的有力證據。否認張三豐創拳的學者，當然要否定張三豐拳經的存在。唐豪先生參照 14 本拳經，寫成《王

宗岳太極拳經研究》（1935 年）一書。連他自己發現的
「廠本」拳經，首篇標題就是「先師張三豐王宗岳傳留太
極十三勢論」，也有「此係武當山張三豐老師遺論」之
語，他卻歸結為「附會妖妄，標榜神仙，盲從瞎說之
風」。他還認為乾隆抄本的六首歌訣「大概是後進太極拳
家的作品」，「如果這五首歌訣（他先否定了第一首）也
是王宗岳的原作，那麼，決不會他本絕無，而容本（指姜
容樵本）獨有之理。加以姜容樵最善扯謊，他對於著作的
態度，極不忠實，尤其足以證明吾的論斷是有理由的」。
因為唐豪不明歌訣與其解釋的關係，所以認為 14 本拳經中
都有的「此論句句切要」一段，「必然是後人加上去
的」。這種無根據的甚至以人身攻擊代替學術爭論的做
法，難道還用駁斥嗎？

　　1961 年，國家體委為了國際需要，打算把楊、陳、
吳、武、孫五式太極拳合出一本《五式太極拳》，由顧留
馨任總編。當時，孫劍雲的《孫式太極拳》已於 1957 年由
人民體育出版社出版，徐致一的《吳式太極拳》已於 1958
年由人民體育出版社出版，要直接用於《五式太極拳》。
陳式太極拳，將由沈家楨和顧留馨共同編寫；楊式由傅鍾
文演示，周元龍筆錄；武式由郝少如編寫。但是，在孫劍
雲和徐致一的著作中，拳論部分都有「以上係武當張三豐
祖師遺論」的話。特別是編寫陳式太極拳的沈家楨，也持
張三豐創拳說，並在拳論中引用了張三豐的名字。顧留馨

①顧留馨. 回憶關於太極拳的爭論. 上海武術，2004（4）.
該文寫於 1965 年 1 月，由顧留馨之子顧元莊近年整理發表。

覺得「勢難融合」，要說服他們。「我一再和沈老函商陳
式寫法，並說服其放棄張三豐傳拳和委托拳論的引證。」①
後來，沈家楨同意不寫張三豐，孫劍雲和徐致一卻不同意
改，還不同意顧留馨把陳式太極拳的「纏絲勁」寫入「共
同理論」，所以乾脆不願意列入《五式太極拳》，最後還
是各派單獨出書。

顧留馨後來在一篇文章中說：「徐致一先生在《吳式
太極拳》附錄《王宗岳的太極拳論》正文之後，還不忍割
愛地保留：『原注云：此係武當山張三豐老師遺論』。徐
先生對於張三豐創造太極拳的傳說是不是還有些留戀呢？
為什麼還要讓張三豐的陰魂出現呢？」①顧留馨作為《楊式
太極拳》和《武式太極拳》的審稿人，都把張三豐太極拳
論改為「武禹襄著」。然而，在學術上的權威效應，終不
能代替學術本身。

筆者不揣冒昧，依照乾隆抄本的內容和陳鑫附錄的格
式，將六首歌訣與王宗岳的釋文，按句對應，加以整理，
恢復其原貌。不少拳友認為是太極拳經研究的突破性進
展。茲錄於後，希望同道繼續研究。

①顧留馨. 從纏絲勁問題談起. 上海武術，2003（3）.《武
魂》2004 年第 2、3 期轉載。該文寫於 1964 年 11 月，《體育
報》未刊登，顧留馨之子顧元莊近年整理發表。文中還說李經梧
「別有用心」等，引起拳界一些人的反駁。

太極拳經

武當張三豐著　山右王宗岳解

歌訣一

順項貫頂兩膀鬆　虛靈頂勁，氣沉丹田。兩背鬆，然後窒。

束脇下氣把襠撐　提頂吊襠，心中力量。

威音開勁兩捶爭　開合按勢懷中抱，七星勢視如車輪，柔而不剛。彼不動，己不動，彼微動，而己意已動。

五趾抓地上彎弓　由腳而腿，由腿而身，練如一氣。如轉鵑之鳥，如貓擒鼠。發動如弓發矢，正其四體，步履要輕隨，步步要滑齊。

歌訣二

舉動輕靈神內斂　一舉動，周身俱要輕靈，尤須貫串。氣宜鼓蕩，神宜內斂。

莫教斷續一氣研　無使有凸凹處，無使有斷續處。其根在腳，發於腿，主宰於腰，形於手指，由腳而腿而腰，總須完整一氣。向前退後，乃得機得勢，有不得機得勢處，身便散亂，其病必於腰腿求之。

左宜右有虛實處　虛實宜分清楚，一處自有一處虛實，處處總此一虛實。周身節節貫串，勿令絲毫間斷耳。

意上寓下後天還　上下前後左右皆然。凡此皆是意，不在外面。有上即有下，有前即有後，有左即有右。如意要向上，即寓下意，譬之將植物掀起，而加以挫折之力，其根自斷，損壞之速乃無疑。

歌訣三

拿住丹田練內功　拿住丹田之氣，練住元形，能打哼哈二氣。

哼哈二氣妙無窮　氣貼背後，斂入脊骨。靜動全身，意在蓄神，不在聚氣，在氣則滯。內三合，外三合。

動分靜合屈伸就　太極者，無極而生，陰陽之母也。動之則分，靜之則合。無過不及，隨屈就伸。

緩應急隨理貫通　人剛我柔謂之走，人背我順謂之黏。動急則急應，動緩則緩隨。雖變化萬端，而理為之一貫。由招熟而漸悟懂勁，由懂勁而階及神明。然非用力之久，不能豁然貫通焉。

歌訣四

忽隱忽現進則長　不偏不倚，忽隱忽現。左實則左虛，右重則右輕。仰之則彌高，俯之則彌深。進之則愈長，退之則愈促。

一羽不加至道藏　一羽不能加，蠅蟲不能落。人不知我，我獨知人。英雄所向無敵，蓋皆由此而及也。

手慢手快皆非似　斯技旁門甚多，雖勢有區別，概不外壯欺弱，慢讓快耳。有力打無力，手慢讓手快，是皆先天自然之能，非關學力而有也。

四兩撥千運化良　察四兩撥千斤之句，顯非力勝。觀耄耋能禦眾之形，快何能為。立如秤準，活似車輪。偏沉則隨，雙重則滯。每見數年純功，不能運化，率自為人所制者，雙重之病未悟耳。欲避此病，須知陰陽。黏即是走，走即是黏，陰不離陽，陽不離陰，陰陽相濟，方為懂勁。懂勁後，愈練愈精，默識揣摩，漸至從心所欲。本是

捨己從人，多誤捨近求遠。所謂差之毫厘，謬以千里，學者不可不詳辨焉。

此論句句切要，並無一字陪襯。非有夙慧之人，未能悟也。先師不肯妄傳，非獨擇人，亦恐枉費工夫耳。

歌訣五

極柔即剛極虛靈　極柔軟，然後極堅剛。能呼吸，然後能靈活。氣以直養而無害，勁以曲蓄而有餘。

運若抽絲處處明　牽動往來，氣貼背，斂入脊骨。內固精神，外示安逸。邁步如貓行，運勁如抽絲。

開展緊湊乃縝密　心為令，氣為旗，腰為纛，先求開展，後求緊湊，乃可臻於縝密矣。

待機而動如貓行　全身意在精神，不在氣。有氣者無力，無氣者純剛。氣如車輪，腰似車軸。似鬆非鬆，將展未展。勁斷意不斷，藕斷絲亦連。

歌訣六

掤搆擠按四方正採挒肘靠斜角行乾坤震兌乃八卦進退顧盼定五行　長拳者，如長江大河，滔滔不絕也。十三勢者，掤搆擠按採挒肘靠，此八卦也。進步、退步、左顧、右盼、中定，此五行也。合而言之，曰十三勢。

掤搆擠按，即坎離震兌，四正方也；採挒肘靠，即乾坤艮巽，四斜角也。進退顧盼定，即水火金木土也。

以上係三豐祖師所著，欲天下豪傑延年益壽，不徒作技藝之末也。

散　論

骨節相對，開勁攀梢為陽，合披坑窯相照，分陰陽之義。開合，引進落空，分寬窄、老嫩、入筍不入筍，有擎

靈之意。

斤對斤，兩對兩，不丟不頂。五指緊聚，六節表正，七節要合，八節要扣，九節要長，十節要活，十一節要靜，十二節抓地。

三尖相照：上照鼻尖，中照手尖，下照足尖。能顧元氣，不跑不滯，妙令其熟，牢牢心記。

能以手望槍，不動如山，動如雷霆。數十年工夫，皆言無敵，果然信乎。高打高顧，低打低應，進打進乘，退打退跟。緊緊相隨，升降未定。粘黏不脫，拳打立根。

（注：乾隆抄本之《十三勢歌》和《十三勢行功心解》，是另一個整體，與楊氏所傳相同，不再重新錄出。《二十字訣》後面，有幾段內容，無標題，亦非《二十字訣》或六首歌訣的解釋，故而以《散論》為名羅列如上。）

　　本部分按照傳遞系統，簡介楊式太極拳的主要傳人。為了明確傳遞關係，在前三代傳人之後，以第四代傳人的師門分別介紹（個別為第三代師門）。因為對各師門的傳人順序難以確定，所以在師門順序及傳人順序上，都有不周之處，對於傳人的收錄也是掛一漏萬，敬請諒解。然而本資料的系統性、真實性和相對的全面性，是可以肯定的。絕大部分傳人的照片和簡介都是由本人或其弟子向筆者提供的，具有重要史料價值。

　　希望它不但作為楊式太極拳流傳情況的記載，而且對於拳友們的相互聯誼、交流有所裨益，這也是許多楊式太極拳傳人的共同希望。

　　這裡，首先對「傳人」及其分代問題加以說明。「傳人」的概念，按照《辭海》的解釋，有「傳授人」和「繼承人」兩種含義。如楊式太極拳的創始人楊祿禪之子楊班侯、楊健侯，應該是楊式太極拳的第一代「繼承人」，但屬於第二代「傳授人」。

　　我們按照比較普遍的看法和用法，取「傳人」為「傳授人」之意。即楊祿禪為楊式太極拳第一代傳人，楊班侯、楊健侯為第二代傳人，其他類推。

　　武術界的輩分，是一個複雜問題。一般來說，師父授拳，把學生中優秀者收為弟子，此弟子就成為他的下一代傳人。但是，由於種種原因，又有許多特殊情況。有拜師的傳人，也有未拜師的傳人。有的按傳授順序分代，也有按家族輩分分代。還有代師收徒、代父收徒者，從學者則與老師成為同一輩傳人。

　　未拜師的傳人，如兒子、孫子，從小學拳，是自然的

傳人，不存在拜師問題，社會公認。有的由於身份問題不便拜師，例如老師是傭人、下屬，從學者是王爺、上司，一般不會磕頭拜師。另一種情況是社會原因，解放後，反對封建迷信，有些老師不搞拜師那一套。孟憲民先生說，他外祖父牛春明在杭州的傳人沒有一個拜師的，然而誰是傳人，自有公論。也有個別未拜師而有一定影響的人，被社會認可為傳人。

親族傳人，有的按家族輩分論代，有的按授拳關係論代。如楊少侯，曾隨祖父楊祿禪學過拳，但因其父楊健侯是名師，他不能和父親為同輩傳人，當然人們承認他得自兩代親傳。楊班侯之子楊兆鵬，是遺腹子，不可能從學其父，故而在《太極拳使用法》中，被列為堂兄楊澄甫的第一個傳人，但我們仍按家族輩分把他寫入楊式太極拳第三代傳人。

趙斌、傅鍾文是楊澄甫的侄外孫和侄外孫女婿，他們都比楊澄甫的兒子年齡大，拳藝得自外祖父楊澄甫，父親又不是名師，故而為楊澄甫的傳人，屬第四代。

楊式第四代傳人牛春明的外孫孟憲民，崔毅士的孫子崔仲三、外孫張勇濤，都是直接從學於祖父或外祖父，他們自稱第五代傳人，大家並無非議。而楊振鐸老師的孫子楊軍、楊斌，在家族中從楊祿禪算起是第六代，但他們都從小直接跟爺爺學拳，拳藝上是楊振鐸老師的直接傳人，在大家的心目中是第五代。然而楊家仍把他們按照血脈關係稱為第六代，這又是一種特例。

上海的葉大密老師，先從楊澄甫的弟子田兆麟學拳，後又從孫祿堂、楊少侯、楊澄甫、李景林學藝。早在 1926

年，他就在上海創辦了「武當太極拳社」，鄭曼青、濮冰如、黃景華，都曾是該社學生。1932 年 2 月，楊澄甫送給葉大密一張照片，上題「大密仁弟惠存」（這是自謙），可見其尊重。葉大密雖未向楊澄甫拜師，但他的學生後來都成了楊澄甫的弟子。因此，根據葉大密老師的實際師承情況和影響，把他作為楊澄甫先師的一名傳人，是無愧的，應屬第四代。

本部分按照傳統習慣，也注明了某個人為楊式太極拳第幾代傳人，其主要依據是各師門自己的意見，筆者也考慮到社會的認可。可能有些人持有不同看法，對此，我們決不強加於人。

一、楊式太極拳創始人

楊式太極拳創始人楊祿禪（1799—1874），名福魁，字祿禪或露禪，直隸廣平府閻門寨人（今河北永年縣廣府鎮閻門寨），後定居廣府南關，其舊居現為「楊祿禪紀念館」。

自幼好武，長大以後，以挖煤或做雜糧攤助理為生。一日，在太和堂藥店門前發現有人尋釁鬧事，被藥店掌櫃輕易拋出丈外。目之驚奇，竭誠求教，始知河南陳家溝陳長興精於此技，遂長途跋涉，慕名投拜陳長興。相傳為三下陳家溝，前後 18 年，終獲太極拳之真諦。

或言楊祿禪聞知該拳由武當張三豐所創，又遍訪道家宮觀，另得奇人傳授。

楊家歷來的說法，稱該拳由武當張三豐所創，近代由王宗岳→蔣發→陳長興，傳至楊祿禪。張三豐至王宗岳的

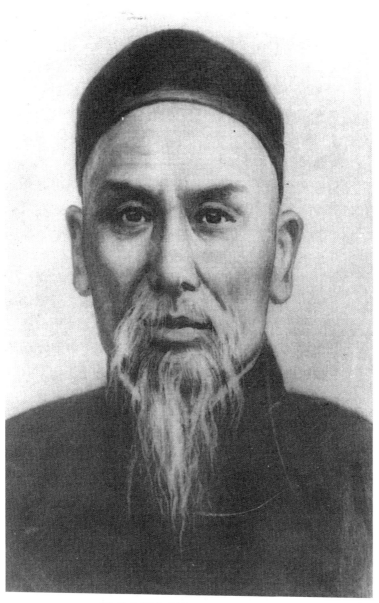

楊式太極拳創始人楊祿禪祖師

傳遞關係不可考。

楊祿禪所傳太極拳，柔和緩慢，舒展大方，體用兼備，老幼咸宜，具有極好的健身效果，故而深受歡迎。對於以技擊為目的者，亦有相應的用架（亦稱快架、小架等）、太極推手、散手，及各種提高功力和技擊能力的練習方法。器械系列有太極劍、太極刀、太極大槍等。

楊祿禪回永年後，首得其傳者為同鄉武禹襄，武禹襄又從河南趙堡陳清平學，後創武式太極拳。約在1840—1845年間，楊祿禪受武禹襄二兄武汝清推荐，赴北京到「小府張家」教拳，後來又受聘於各王府，並擔任或兼任旗營教師，亦在民間設場教拳。

他以卓絕的武功和獨特的技術特色名震京師，獲「楊無敵」美稱。光緒皇帝的老師翁同龢觀後贊道：「楊進退神速，虛實莫測，身似猿猴，手如運球，猶太極之渾圓一體也。」因贈聯曰：「手捧太極震寰宇，胸懷絕技壓群英。」相傳楊祿禪與八卦掌名師董海川比武三天，未分勝負，互相稱贊，極為友善。

約在1868—1874年，楊祿禪率其子進瑞王府給貝勒載奕教拳。得其傳者，還有王蘭亭、富周及乇府護衛凌山、全佑、萬春（此三人皆拜在班侯名下）。王蘭亭傳李瑞東，李瑞東又吸收江南派、陝西派之傳，創李式太極拳。全佑傳其子吳鑒泉，以柔化著稱，創吳式太極拳。其他傳人有淳郡王載治、時貝勒之子時紹南、武狀元岳柱臣等。有子三人：長名錡（字鳳侯），次名鈺（字班侯），三名鑒（字健侯），均繼承其藝。相傳有女婿夏國勛，得其與董海川聯創的八卦太極拳。

　　楊祿禪還系統地收藏、傳授了張三豐、王宗岳太極拳理論文獻，以及太極拳老譜 32 目等等。他不但是楊式太極拳的創始人，並且摒棄保守陋習，把太極拳推向社會，也是中國近代太極拳運動的開拓者。

二、楊式太極拳第二代傳人

　　楊鳳侯，名錡，生卒年代不詳。楊祿禪長子，英年早逝，有子兆林。

　　楊班侯（1837—1892），名鈺，字班侯，河北永年廣府鎮人，楊祿禪次子。自幼頑皮，性情剛烈，祿禪不授拳藝。後在武禹襄所設學館習文，禹襄見其「學文愚而學武智」，暗授武技，被祿禪知曉，遂將楊氏拳械全部傳授。班侯輕功卓著，尤喜大槍，其母怕他闖禍，卸掉槍頭，遂成楊家杆子，開啟中國練武器械之新例。

　　1854 年，班侯隨父進京協助授拳，其武功傳奇不勝枚舉。如拳打「雄縣劉」、擂打「萬斤力」、智勝「飛刀張」、白蠟杆救火，以及班侯馴馬、班侯辦案、班侯走鏢、牆上掛畫（飛身貼於牆壁之側）等等。其中以擂打「萬斤力」影響最大。「萬斤力」是誰，已不得而知，能搓石成粉，自言七省擂臺無敵手。

　　至京後，聽說太極拳能以柔克剛，揭帖九門，語侵楊氏父子，激其比武。班侯聞之，約期在西四牌樓設擂比武。觀之者人山人海，班侯騎白馬而至。擂臺上，班侯身後原置丈六巨碑一個，「萬斤力」以迅雷之勢舉拳先發，班侯略閃，拳到碑斷，眾人喝彩，以為班侯必敗無疑。

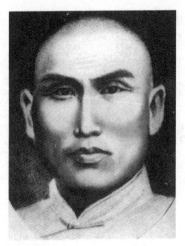

楊班侯先師（楊祿禪次子）

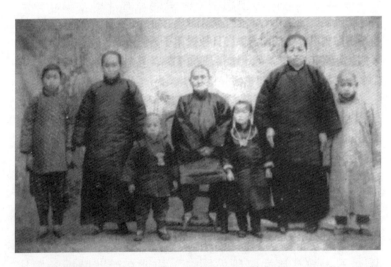

　　楊班侯之妻（中）與班侯婿（楊兆鵬之妻，左2）、班侯孫女銀的（左1），孫楊振宗（左3），楊班侯次女（白忠信之母，右2），班侯外孫白忠信（右1），外孫女白玉巧（右3）合影。

「萬斤力」乘勢再進，直逼面門，只見班侯大喝一聲，雙手一揚，「萬斤力」仰跌數丈之外。班侯在掌聲雷動之中策馬揚長而去。另說雙方只轉了三圈，「萬斤力」即被班侯拋出，斷碑之說，另有傳聞。

「雄縣劉」有個當和尚的哥哥，氣功與武技非凡，為報弟仇，找班侯比武。班侯背靠石碑讓和尚擊腹，彼拳到，班侯已立於碑頂，碑遂斷。班侯笑曰：「練武之人，不知騰挪閃展，何為武術？」

總之，班侯楊確為太極拳打出了聲震武壇的神奇威名，楊家素有「楊祿禪創天下，楊班侯打天下」之說。

班侯教拳，出手不留情，隨意打罵，故而從學者不多。永年弟子有教蓮堂、陳秀峰、張信義、李萬成等人。在京弟子有凌山、全佑、萬春、牛連元、王嬌宇等。膝下二女一子，長女竟被他失手打死，次女生於 1888 年，嫁白姓，外孫白忠信為太極拳傳人。子兆鵬（1892—1938），晚年所生，太極拳從學於堂兄楊澄甫。

楊健侯（1839—1917），名鑒，字健侯，號鏡湖。河北永年廣府鎮人，楊祿禪三子。

自幼習拳，刻苦研習，全面繼承家學，弱冠即隨父進京助教。後定居北京以教拳為生。技藝精湛，溫和愛徒，傳授甚廣。拳術輕靈沉穩，剛柔相濟，變化巧妙，尤善器械，曾以拂塵對刀，使對方利刃無法施展。傳授有《太極拳約言》四句：「輕則靈，靈則動，動則變，變則化。」北京弟子主要有許禹生。田兆麟、牛春明亦從學，令其拜在楊澄甫門下。

有子三人：長名兆熊（字少侯），次名兆元，三名兆

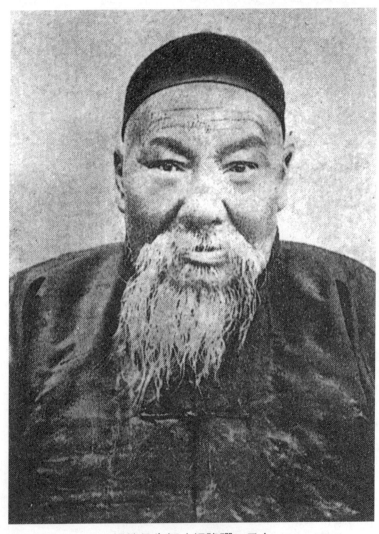

楊健侯先師（楊祿禪三子）

清（字澄甫），除兆元早逝外，兆熊、兆清均承其藝，鳳
侯子兆林亦從學。相傳楊健侯晚年創編了一套「楊式太極
拳第三趟」，僅傳少侯及張策二人。

王蘭亭，生卒年代不詳，楊祿禪弟子。李派太極傳有
王蘭亭《序》一篇，自稱於「同治十三年（1868）至東都
門拜在楊祿禪先師門下，受教七載」。陳微明《太極拳
術》亦有楊祿禪「傳其子錡、鈺、鑒及王蘭亭諸人」的記
載。陳微明《太極劍》有云：「露禪之弟子王蘭亭，功夫
極深，惜其早死。有李賓甫者，聞係從蘭亭學，藝亦甚
高。訪之者極眾，而未嘗負於人。」武林盛傳王蘭亭折服
鼻子李（李瑞東）的故事，事後王蘭亭代師收徒，以師兄
身份向李瑞東授藝，李氏後創李派太極拳。

三、楊式太極拳第三代傳人

楊兆林，字振遠，生卒年代不詳，河北永年廣府鎮
人，楊鳳侯子。生父早逝，拳藝主要得自叔父班侯、健
侯。楊澄甫《太極拳使用法》傳系表中有「鳳侯傳子兆
林，字振遠」，董英傑《太極拳釋義》在班侯傳人名下也
有「姪兆林字振遠鳳侯子」。

一生在當地教拳，外界知之甚少，但他對永年楊式太
極拳的傳承和普及有重大貢獻。曾在永年及邢臺地區南和
縣、任縣、堯山縣（今隆堯縣）一帶授拳。得其傳者，有
永年技擊高手翟文章、邢臺太極名師王其和及李寶玉、劉
東漢等。其任縣盟友、三皇炮捶名家劉瀛洲極力推崇太極
拳，隨劉學三皇炮捶者，大多又拜楊兆林為師學習太極

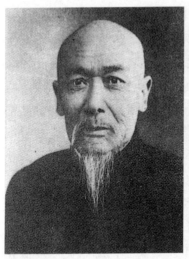

楊兆熊(少侯)先師(健侯長子)

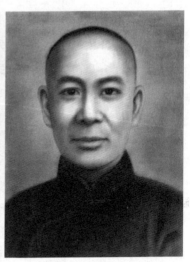

楊兆元先師(健侯次子)

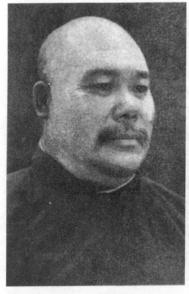

楊兆清(澄甫)先師(健侯三子)

楊兆鵬先師（班侯子）

拳。南和縣程振芳、程德芳兩兄弟是門下佼佼者。程振芳傳郭玉田，郭傳李身祥等。這一支仍保持著原傳拳架風貌，其特點是架勢特別低，步幅大，拳勢緊湊，步法靈活，發勁冷脆。楊兆林最後在堯山一帶授拳，逝於該地。有「客逝東北」之說，乃誤傳。

楊兆鵬（1892—1938），字凌霄，河北永年廣府鎮人，楊班侯遺腹子。太極拳從學於堂兄楊澄甫。先在家鄉授拳，後隨楊澄甫南下助教。1930 年被介紹到廣西傳藝，客逝廣西。嚴翰秀先生近年在廣西調查，發現楊兆鵬在廣西的幾個再傳弟子，了解到當時一些情況，尋找楊兆鵬墓未果。永年楊氏祖墳之楊兆鵬墓，乃為空墳。

楊少侯（1862—1930），名兆熊，字少侯，河北永年廣府鎮人，楊健侯長子。拳藝得其祖父祿禪、伯父班侯、父親健侯親傳，且多承班侯之風，乃楊氏第三代拳藝之最。曾在北京、杭州、南京等地授拳。因其性格亦似班侯，強調「不打不知，不痛不知」，從學者不多。所傳拳架以用架為主，輕靈沉穩而緊湊快速，實用性強，授受亦很慎密。主要傳人有吳圖南、張虎臣等。

楊兆元，生卒年代不詳。河北永年廣府鎮人，楊健侯次子。英年早逝，有二女，長名楊聰，次名楊敏。楊聰嫁永年趙澍堂。外孫趙斌、外孫婿傳鍾文，皆從學於楊澄甫，對太極拳事業有突出貢獻。

楊澄甫（1883—1936），名兆清，字澄甫，1883 年 7 月 11 日（農曆六月初八）生於河北永年廣府鎮，楊健侯三子。楊式太極拳定型者，近代太極拳運動中功勳卓著的傳授人。

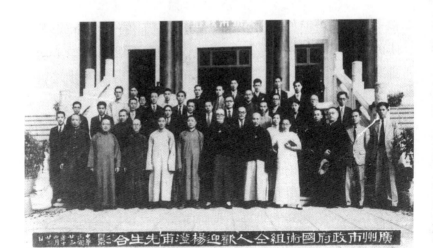

1934 年 12 月廣州市政府歡迎楊澄甫先生赴粵授拳合影

楊澄甫等中國武術界名家與有關傳人合影
　　前排左起：楊澄甫、孫祿堂、劉百川、李芳宸、杜心
五、鄭佐平、田紹先
　　後排左起：蘇景由、錢西樵、高振東、褚桂亭、黃文
叔、沈爾喬

楊澄甫先師（中）與夫人侯助清（左一）、次子振基（右二）、三子振鐸（右一）、四子振國（左二）合影

一九二九年，楊少侯、楊澄甫、孫祿堂、吳鑒泉、陳微明在致柔拳社成立四周年紀念會合影

一九三〇年，楊澄甫先師（左）與內侄張慶麟（中）、侄外孫趙斌（右）在杭州合影

楊澄甫先師（左）與侄外孫婿傅鍾文（右）
合影

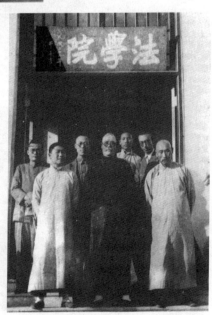

一九三五年，楊澄甫先師（前中）應邀到廣東
法學院授拳時合影（前左爲傅鍾文）

自幼隨父習拳，20 歲即在京協助父親傳藝並開山收徒。1918 年曾與弟子武匯川南下上海，次年應邀再赴上海擔任第二次國術比賽裁判。1925 年，弟子陳微明按楊澄甫口述，用楊澄甫拳照，著《太極拳術》。1928 年，應張之江邀請，任南京中央國術館太極拳教授。1929 年，應張靜江之邀，至杭州任浙江國術館教務長，其間拍攝拳照一套。1930 年定居上海。1931 年 1 月，採用杭州拳照，囑弟子董英傑等協助整理，著《太極拳使用法》，由文光印務館出版。1934 年 2 月，仍用杭州拳照，囑弟子鄭曼青執筆，修改《太極拳使用法》，更名為《太極拳體用全書》，由大東書局出版。

1934 年，應陳濟棠、李宗仁之邀赴廣州教拳。原擬半年返滬，後經弟子曾如柏（時任廣東法學院院長）推荐，於陳濟棠總部任咨議，遂長住廣州。1936 年，患水腫病（一說因氣候不適患疝氣）返滬就醫，同年 3 月 3 日（農曆二月初十）逝世。其靈柩先運至南京，與楊少侯靈柩一同運至祖籍永年閻門寨祖墳安葬。

楊澄甫所處時代，正值中國人民推翻了幾千年封建統治而進入新的崛起時期，孫中山先生也給中華武術賦予了「強國強種」的使命，故而得到各級政府軍政要員的支持。楊澄甫所著《太極拳體用全書》，有當時全國最高統帥蔣中正、著名教育家蔡元培、上海市長吳鐵城等人題詞，足見其重視，亦可見楊澄甫先師的卓越功績和巨大影響。

楊澄甫之子振銘、振基、振鐸、振國，堂弟兆鵬，內侄張慶麟，外孫趙斌，外孫婿傅鍾文均承其傳。著名弟子有陳月坡、閻仲魁、尤志學、崔毅士、牛春明、李雅軒、

陳微明、武匯川、田兆麟、董英傑、褚桂亭、王其和、鄭曼青、曾如伯等。葉大密、吳志青、蔣玉堃、汪永泉等傳人均有影響。

四、楊振銘師門

楊振銘先生（1911—1985），字守中，河北永年人。晚年定居香港。楊澄甫先師之長子，楊式太極拳第四代嫡傳宗師。

八歲隨父習拳，年十四解悟拳經，並通曉刀、劍、槍各法，為父助教。年十九赴安徽蕪湖授拳年餘，轉赴南京交通部審計處任教。此後隨父輾轉於滬、浙、閩、粵間。1936年澄甫公逝世後，他肩負重任，繼承家業，並輔導三弟習武。抗戰勝利後，召二弟振基自老家抵廣州分擔教務。

1949年移居香港元朗，1953年定居香港灣仔駱克道315號4樓，閉門授徒。五十餘年耕耘，桃李滿天下。

女帝兒、瑪麗、伊利，繼承其藝。門徒三人：大弟子葉大德，傳授頗廣，英國太極拳家陳澤強、美國包德輝俱為其入室弟子。二弟子朱振舜，在美國波士頓設館授徒三十餘年，蜚聲國際。三弟子朱景雄，設館倫敦，遊教於歐洲各國。同里張世賢，黎學筍、鄧煜坤、宋耀文、伍寶釗等，均為最初傳人。資深門人羅瓊、馬偉煥、徐濤、鄧頌棠、馬容根等，長期從學，亦得真傳，並邀集同門，奉楊

振基、楊振鐸、楊振國三位師叔手諭，成立「香港楊式太極拳總會」，推選馬偉煥、羅瓊為創會會長，余靄祥為首任會長，林周龍為主席。

楊師家學淵博，功夫深湛。其身體各部均可任人拳擊，所擊之處，即其發勁之點。與人搏擊，出手之快，變化之多，更不同凡響。著有《雙人圖解太極拳用法及變化》（1961 年香港版）及《PRATICAL USE OF TAI CHI-CHUAN》（1976 年美國波士頓及香港英文版），積數十年授拳之經驗，述祖宗遺傳之法，被奉為楊式太極拳經典文獻之一。

區榮鉅

1919 年生於廣東佛山，楊式太極拳第五代傳人。

先生自幼體弱多病，於 1930 年加入佛山精武體育會，學習北方長拳、鷹爪拳、螳螂拳、精武十套拳等，自此身體轉強，遂對中華武術更加熱愛。1946 年，楊振銘先生在廣州大佛寺教拳，他便拜在楊振銘先生門下。1947 年，曾往香港拜訪董英傑先生，得其指點。此後數十年演練不輟，從 1953 年起，長期從事太極拳傳授工作，不圖名利，誨人不倦，從學者 1.5 萬多人，包括海外學生 200 餘名。

馬偉煥

生於 1937 年，現居香港，為香港楊式太極拳總會創會會長。中國武術七段，楊式太極拳第五代傳人。

上世紀 50 年代末期開始學拳於上海同濟大學，1962 年移居香港後，長期追隨楊振銘學習楊式太極拳械。1972年初倡立「香港太極拳學會」，為永遠名譽會長。1998年，與同門羅瓊、徐滔、馬容根老師等創立香港楊式太極拳總會。

曾受聘為香港康體處太極拳導師、廣東省武術文化研究會顧問、龍泉寶劍廠高級顧問、永年國際太極拳聯誼會副秘書長、南開大學「太極拳研究中心」客席教授、「中國武術國際交流中心武術專業委員會」成員等。

授拳三十餘年，學生分布海內外。弟子彭玉嬌獲「中國武當拳術國際交流會」太極刀成年組第一名，伍錫群獲太極拳第二名。北美名家張深明，陳漢輝等，都是馬師門下高足。

羅 瓊

1932 年生，廣東省番禺縣人。現居香港，為香港楊式太極拳總會創會會長，楊式太極拳第五代傳人。

1960 年先從羅文智老師習楊式太極拳，後一直跟隨楊振銘老師習拳。

上世紀 70 年代初在元朗地區開始教授楊式太極拳，數年後受聘於政府康體處任太極拳導師，直至 2003 年退休。授拳 30 餘年，桃李滿門，退休後仍堅持練習並指導楊式太極拳愛好者的學習和提高。

潘炎流

1917 年生，廣東佛山人。楊式太極拳第五代傳人。

1935 年楊澄甫宗師到廣州授拳時，即投奔楊師門下，由楊師長子楊振銘親授。長期追隨振銘師，全面掌握了楊式太極拳械技藝，造詣極深。數十年來勤練不輟，然其不以授拳為業，懷技自娛，四子二女皆承其傳。潘老師是佛山精武會元老，德高望重，對知音者亦耐心指教，說理釋疑。耄耋之年，仍為傳統武術文化之延續致力不懈。

謝秉中

1928 年生，原籍廣東開平，現居香港。楊振銘先生再傳弟子，楊式太極拳第五代傳人張世賢之高足。現任柔靜太極拳研藝社創社社長、香港太極拳總會永遠名譽會長及監督、廣州精武會顧問等職。

其恩師張世賢（1896—1980），是 1950 年楊振銘先生僑居香港元朗之首

批門人，長期追隨楊師學藝，深得真諦。謝秉中繼其衣缽，桃李成蔭。1992 年秉承其師宿願，創立柔靜太極拳研藝社，闡揚拳藝，風靡景從。同年出版《中國太極拳的學與術》，條分縷析，精彩宏富。弟子曾永康，現任柔靜太極拳研藝社社長。

五、楊振基師門

楊振基先生（1922—2007），河北永年人，1922 年農曆 6 月 20 日生於北京。楊澄甫先師次子，楊式太極拳第四代嫡傳宗師。

楊振基老師自幼隨父兄學拳，1931年楊兆鵬（楊班侯之子）從永年到上海跟隨楊澄甫學拳時，曾受命管教過他與兄弟們練拳。1948 年，赴廣州與長兄楊振銘會合，統一拳架，並得長兄悉心指教，系統繼承了家傳技藝之精髓，功夫日漸精進，並開始代兄教拳。先後任教於廣東中山縣一中、廣州世光小學等處。1950 年回河北邯鄲參加工作，1962 年調河北省體委體訓班任教員，先後在華北局機關、北京白塔寺機關、北戴河等地教拳，從學者多為高級幹部。

1966 年調回邯鄲市體委，歷任邯鄲市武術協會主席、名譽主席，邯鄲市第五、六屆政協委員等職。1979 年開始在當地舉辦學習班，廣泛傳授楊式太極拳，學生及弟子遍布海內外。1992 年出版《楊澄甫式太極拳》，悉述家傳真

諦，是楊式太極拳經典文獻之一。

楊振基老師功力渾厚，胸懷坦蕩。他對楊澄甫先師的《太極拳體用全書》相當熟悉，視為經典而隨時引用。1981 年受命接待「全日本太極拳訪華團」，與部分團員推手較技，使日本友人深為佩服。1996 年 8 月，曾以 76 歲高齡隨中國武協代表團赴美表演講學，《世界日報》稱其為「最受注目的人」。他還在邯鄲創辦了「楊澄甫式太極拳學會」。

裴秀榮

1928 年生於邯鄲。楊振基老師的夫人，也是楊老師傳授太極拳的得力助手，楊式太極拳第四代傳人。

裴秀榮老師 1980 年開始練習太極拳，在楊振基老師的悉心指導下，潛心苦練，幾近痴迷，終得楊氏家傳真諦，並陪同楊振基老師到北京、柳州、大連、濟南、南寧、石家莊等地教拳，積極促成《楊澄甫式太極拳》一書的出版及楊振基老師光碟資料的成型，積極倡議並組建「楊澄甫式太極拳學會」，為楊式太極拳的廣泛傳播及楊式家傳太極拳資料的永久流傳作出突出貢獻。現任楊澄甫式太極拳學會常務副會長兼總教練。

嚴翰秀

1947 年生，廣西合浦人。現任廣西《金色年華》雜誌

社社長兼總編輯，副編審。中國武術協會委員，廣西武術協會副主席。楊式太極拳第五代傳人。

1970 年開始跟楊澄甫宗師的學生金承珍學習太極拳，後又相繼師從太極名家傅鍾文老師、楊振基老師。曾經對中國各流派太極拳的代表人物進行了採訪，1995 年出版《太極拳奇人奇功》。1991 年，協助楊振基老師整理出版《楊澄甫式太極拳》一書，2002 年出版《破譯中國太極拳》。

至 2005 年在中國大陸和臺灣共出版太極拳著作 9 本，近 300 萬字。對中國傳統太極拳理論，《易經》與太極拳的關係，無極、太極、陰陽、八卦等傳統理論與太極拳的關係有一定的思考和研究。重視學習研究楊家所傳的傳統太極拳理論及楊式太極拳的健康效果和技擊效果，並按照傳統楊式太極拳的教學方法傳播楊式太極拳。

常關成

1955 年生，河北魏縣人。現任邯鄲學院體育系主任、邯鄲市武協副主席、邯鄲市太極拳委員會副主任兼秘書長、邯鄲楊澄甫式太極拳學會副會長、邯鄲市老年太極拳委員會顧問等職。楊式太極拳第五代傳人。

自幼練習少林大紅拳，1979 年拜楊振基老師為師，學習楊澄甫式太極拳、器械，數十年藝耕不輟。1981 年開始

教拳，先後在邯鄲、石家莊、廣東湛江等地直接傳授兩千餘人。先後在《太極》等雜誌發表《繼承傳統，返璞歸真》《運用辯證法教好太極拳》等論文多篇。

鄭　豪

1963 年生，河北邯鄲人。楊式太極拳第五代傳人。

1988 年開始隨楊振基老師學習楊式太極拳，1991 年正式拜師，系統學習了楊式太極拳械及推手，堅持不懈，有相當造詣。

多年來陪同老師參加歷屆中國永年國際太極拳聯誼會，並到山西太原、廣東中山、陝西西安、咸陽及大連等地參加有關太極拳組織的紀念活動並傳授拳藝。

王鳳英

1941 年生於河北邯鄲，現任邯鄲市楊澄甫式太極拳學會副會長。楊式太極拳第五代傳人。

1968 年開始隨楊振基老師學習楊澄甫式太極拳及器械，1988 年拜師，曾義務傳授太極拳 30 餘年，並在 1991 年創辦晨昕太極拳研究社。曾獲 1994 年邯鄲永年國際太極拳聯誼會表演獎，河北省傳統太極劍比賽第一名，2004 香港仁愛堂中國工行杯國際太極拳（慈善）交流大會銀獎。

張國勝

1951 年生，河北保定唐縣人。中國武術六段，楊式太極拳第五代傳人。

練拳習武 40 年，先習少林，後入武當。1981 年後，主習和傳播太極拳，並拜在楊振基、裴秀榮老師門下，教授千餘人。先後擔任中國永年國際太極拳聯誼會副秘書長，邯鄲分會副會長。歷任邯鄲市武術協會副主席、邯鄲楊澄甫式太極拳學會副會長等職。是歷屆中國永年國際太極拳聯誼會和楊澄甫式太極拳活動的主要組織策劃者。

賈智林

1958 年生，河北邯鄲市人。楊式太極拳第五代傳人。

自幼習武，曾學練少林、洪拳及刀、槍、棍、杆，被邯鄲市武術協會聘為教練。後又學習形意、八卦拳。1995 年，隨楊振基、裴秀榮老師學習楊式太極拳及推手、器械，傳授、指導學員近百人。

靳凱英

1962 年生，河北邯鄲市人。邯鄲市太極拳協會理事，楊澄甫式太極拳學

會常務理事，楊式太極拳第五代傳人。

　　熱愛楊式太極拳，拜在楊振基、裴秀榮老師門下，認真鑽研，技藝及功力不斷長進。經常協助老師擔任學會的各項接待、比賽、表演、授拳等工作，自己傳授百餘人。

高振東

　　1953 年生，山東臨清市人。楊式太極拳第五代傳人。

　　熱愛中國傳統文化，並拜在楊振基、裴秀榮老師門下，系統學習楊澄甫式太極拳，參與《楊澄甫式太極拳詳解》一書的撰寫整理工作。多次參與策劃和組織楊澄甫式太極拳的各項交流比賽活動，並利用業餘時間授拳。

楊松林

　　1955 年生，河南潢川人。現任河南上蔡慧學文武學校武術教練。國家一級社會體育指導員，楊式太極拳第五代傳人。

　　1981 年拜楊振基先生為師，2000年開始傳授楊式太極拳，2004 年成立楊澄甫式太極拳豫南培訓中心，並擔任主任、教練員，為楊式太極拳在豫南的發展作出了貢獻。

李厚同

1962 年生，河南潢川人。國家一級社會體育指導員，楊式太極拳第五代傳人。

先隨楊松林先生學習楊式太極拳，後又拜在楊振基先生門下。2004 年協助師兄楊松林成立楊澄甫式太極拳豫南培訓中心，任副主任、教練員。榮獲 2004 年度河南省優秀體育指導員稱號。

江義蓉

1933 年生。濟南市楊澄甫式太極拳輔導站站長兼教練，楊式太極拳第五代傳人。

師從楊式太極拳宗師楊振基，積極參加弘揚太極拳的各種活動。組隊參加省、市、區全民健身活動展示會共 21 次，達 2000 餘人。配合濟南市體育局培訓社會二級、三級指導員 200 餘名。帶領學員參加省市及全國太極拳交流大會，本人獲金銀銅牌各一枚，隊員獲獎 20 餘枚。

六、楊振鐸師門

楊振鐸先生，1926 年農曆 6 月 20 日生，河北永年

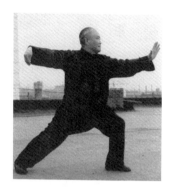

人。楊澄甫先師第三子，楊式太極拳第四代嫡傳宗師。

早年畢業於黃埔第七分校，新中國成立後在山西省委黨校工作。現任國家體育總局特授榮譽社會體育指導員、中國武術協會教練委員會委員、山西省武協副主席、山西省楊氏太極拳協會會長、國際楊氏太極拳協會董事會主席等職。1995 年被評為中國當代「中華武林百傑」之一。

自幼隨父兄習練家傳楊式太極，勤奮好學，深得楊式太極真諦，功夫純正，在國內外享有很高聲譽。1979 年和 1980 年兩次參加國家體委舉辦的全國武術錦標賽，均獲金獎。1983 年 5 月五屆全運會被評為先進個人。多年來致力於楊式太極拳的推廣普及工作，弟子遍及海內外。1982 年創辦山西省楊氏太極拳協會，任會長，下屬團體會員 78 個，會員 3 萬餘人，是全國規模最大的楊氏太極拳組織。

1989 年應國家武術院之聘，任全國太極拳四式競賽套路培訓班教練。經常應邀至全國各地演示及辦培訓班。自 1985 年以來，多次到美國、加拿大、法國、瑞典、義大利、新加坡、德國等地傳藝，深受國外太極拳愛好者的歡迎。1986 年美國得克薩斯州聖東克里奧市授予「榮譽市長」，同年美國特洛依市市長贈該市「金鑰匙」。

著有《楊氏太極拳、劍、刀》和《太極名師經典・中國楊氏太極》及錄像、光碟等，為弘揚太極拳，造福人類作出了突出貢獻。

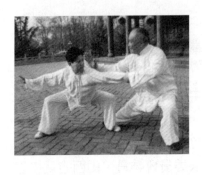

楊 軍

1968 年生，祖籍河北永年，現居美國。楊振鐸先生的長孫和直接傳人，按照家族系統，是楊氏太極拳第六代嫡傳名師。現任國際楊氏太極拳協會主席、山西省楊氏太極拳協會常務副會長。

自幼隨祖父母生活成長，5 歲起隨祖父習拳，不到 20 歲就有較深的造詣。1989 年畢業於山西大學體育系，畢業後隨祖父在海內外各地授拳，並在山西楊氏太極拳協會的多次大型活動中擔任組織領導工作。

1999 年，楊軍在美國創立了國際楊氏太極拳協會，在短短的數年中已建立了 30 個國際協會下屬楊澄甫太極拳中心，將太極拳發展至歐洲、北美、拉丁美洲 11 個西方國家，每年都會定期在不同的國家舉辦國際性的培訓班。

楊軍在楊振鐸先生的中文版和海外版教學錄像中均擔任助手。2001 年出版了英文版楊氏太極拳 49 式教學錄像，2004 年出版英文版楊氏太極拳傳統套路教學 DVD。他教學耐心細緻，認真嚴謹，受到太極拳愛好者廣泛的贊譽。

楊 斌

1972 年生，河北省永年縣人，現居山西太原。楊振鐸先生的次孫和直接傳人，按照家族系統，是楊氏太極拳第

六代嫡傳名師。現任山西省楊氏太極拳協會副會長。

少年從祖父楊振鐸習練傳統楊式太極拳、劍、刀。由於勤奮好學，並跟兄長楊軍經常探討拳藝、拳理。在祖父嚴格要求下，技藝與功力日漸長進。長兄楊軍赴美後，他跟隨祖父在國內致力於傳統楊式太極拳的普及和發展工作。在無錫、杭州、大同、焦作等地舉辦的培訓班中，擔任祖父的教學助手，2003 年應邀赴義大利協助兄長舉辦國際性培訓班。

謝文德

1934 年生，江蘇南京市人。山西省楊式太極拳協會副會長，中國武術六段，楊式太極拳第五代傳人。

1964 年師從楊振鐸老師習練楊式太極拳，40 多年寒暑不輟，並成為楊師入室弟子。他是山西省楊式太極拳協會的發起和創建者之一，任常務副會長多年，協助楊振鐸老師舉辦各種講座和培訓班，策劃組織一系列全省和國際性大型賽事，為楊式太極拳的普及和發展作出了不懈的努力。

楊禮儒

1945 年生，山西太原人。海口市傳統楊氏太極拳協會副會長兼總教練，中國武術六段，楊式太極拳第五代傳

人。

1969 年起，拜楊振鐸先生為師系統習練傳統楊式太極拳、械、推手散手，為楊師入室弟子。1972 年曾應邀至山西忻定、西安、武漢、廣州等地授拳。1982 年山西省楊氏太極拳研究會成立，任副秘書長、拳藝組副組長，及太原市楊氏太極拳協會副會長等職。1992 年調海口市園林局工作後，常年辦班教拳，至 2002 年教授學員千餘眾。

1998 年發起成立海口市傳統楊氏太極拳協會，組織會員參加 1999 年中國永年國際太極拳聯誼比賽、2000 年青島「大地杯」全國楊氏太極拳邀請賽及 2001 年三亞首屆世界太極拳健康大會，均獲得優異成績。

姚國安

1933 年生於河北石家莊。楊式太極拳第五代傳人。

自幼練習霍家拳，1978 年開始習楊式太極拳，1990 年在北京中央黨校師從楊振鐸宗師學拳。1988 年在趙斌宗師關心和支持下，成立「青島市中華楊氏太極拳學會」，連任會長 15 年。其間，發展會員千餘人，培養一級武術裁判 20 餘名，二級裁判 50 餘人。在歷次國際比賽中獲金銀獎牌 30 餘枚。

1988 年至 2003 年在青島成功舉辦了三屆全國楊氏太極拳邀請賽，載入《青島年鑒》，為楊式太極拳傳人的交流和團結作出了顯著貢獻。

藥俊芳

1957 年生，山西太谷人。山西省楊氏太極拳協會副會長，中國武術六段，國家一級武術裁判，楊式太極拳第五代傳人。

1980 年先跟閆鳳祥老師學習楊式太極拳，後又得楊振鐸老師親授，2002年被收為入室弟子。曾獲山西省楊式太極拳、劍冠軍，河南溫縣國際太極拳比賽女子太極拳冠軍，青島全國楊式太極拳比賽女子太極拳冠軍等項榮譽。

梁秀芳

1955 年生，山西定襄人。山西省楊氏太極拳協會常務副會長，中國武術六段，國家一級裁判，楊式太極拳第五代傳人。

1983 年隨楊振鐸老師學習楊式太極拳，曾獲全省太極拳劍刀比賽全能第二名，多次擔任全省太極拳比賽的裁判、裁判長、總裁判長，積累了豐富的經驗。1997 年和2002 年參與兩屆國際邀請賽的組織工作，得到業內外人士好評。

楊永芬

1950 年生，任山西省楊氏太極拳協會副會長，太原迎

澤區楊氏太極拳協會會長等職，中國武術六段，國家一級裁判，楊式太極拳第五代傳人。

1978年開始練習楊式太極拳，並成為楊振鐸老師的拜門弟子。多次榮獲太極拳優秀輔導員、先進工作者、特殊貢獻獎、優秀裁判獎等，為太極拳事業和全民健康作出了積極貢獻。

王德星

1950年生於山西。中國武術六段，國家一級裁判，山西省楊氏太極拳協會秘書長，楊式太極拳第五代傳人。

1966年開始習練形意拳、棍、刀、鞭等，1969年改練長拳和花劍，1985年師從楊振鐸老師學習楊式太極拳械。習武40年，從未間斷。曾獲山西省楊式太極拳、劍第一名，太原市楊式太極拳、劍、刀全能第一名，並參加各屆賽事的裁判工作。

李壽堂

1939年生，山西平遙人。現任山西省楊氏太極拳協會副會長，太原市太極拳推手協會副會長等職。中國武

術六段，國家一級裁判。楊式太極拳第五代傳人。

自幼隨父習練楊式太極拳，又練過太極拳的各種國家套路，及長拳、形意拳、十路彈腿、長槍、棍、鞭杆等。80 年代初，師從楊振鐸老師，後被收為入室弟子。長期兼任太原市老年體協太極拳總教練及競賽裁判工作，退休後全部精力都放在普及和推廣太極拳事業上，為全民健康作出了積極貢獻。

賈承平

1949 年生，北京人。山西省楊氏太極拳協會副會長，中國武術六段，國家一級裁判，國家級社會體育指導員，楊式太極拳第五代傳人。

1984 年師從楊振鐸老師習練楊式太極拳，並積極開展太極拳的推廣普及工作，先後舉辦各類楊式太極拳培訓班一百多個，從學者 3000 餘人次。發展健身站兩個，協會兩個。

田憲文

1942 年生於山西五臺縣。山西省楊氏太極拳協會理事，太原市武協委員，尖草坪區楊氏太極拳協會副會長，中國武術六段，國家一級裁判，楊式太極拳第五代傳人。

從小酷愛武術，8 歲開始學練傳統

拳術,涉足長拳、少林、形意、六合、八卦、太極等。
1984 年重點學習太極拳,後為楊振鐸老師拜門弟子。1978
年組建新華廠武術隊,1989 年組建新華廠楊式太極拳協
會,1999 年組建尖草坪區楊氏太極拳協會。參加各級太極
拳及武術比賽,榮獲第一名和一等獎 43 項次。

李存厚

1954 年生,山西原平人。山西省
楊氏太極拳協會理事,原平市楊氏太
極拳協會會長,中國武術六段,國家
一級裁判,楊式太極拳第五代傳人。

1986 年隨楊振鐸老師學習楊式太
極拳、劍、刀、推手等,後被收為入
室弟子。1987 年組建原平市楊氏太極
拳協會並任秘書長、會長,20 年來在原平舉辦楊式太極拳
械培訓班 21 期,個人或組隊參加全國及國際太極拳劍比
賽,榮獲金銀銅牌多枚。

多次擔任山西省楊式太極拳比賽大會裁判、裁判長、
副總裁判長。榮獲全國優秀社會體育
指導員等稱號。

宋 斌

1964 年生,山西汾陽人。山西
汾陽市太極拳協會常務副會長兼總教
練,中國武術六段,國家二級裁判,
楊式太極拳第五代傳人。

1986 年開始習練楊式太極拳，後為楊振鐸先生拜門弟子。2001 年率隊參加三亞「首屆世界太極拳健康大會」榮獲團體特別獎，個人楊式太極拳一等獎，2004 年率隊參加香港第五屆楊式太極拳錦標賽，榮獲九金十銀的好成績。

多次參與組織各種培訓班和太極拳賽事，擔任總教練或總裁判長，累計培訓學員 3000 人次。

羅海平

1960 年生，山西臨汾人。山西省楊氏太極拳協會副會長，臨汾市楊氏太極拳協會會長，中國武術五段，國家一級裁判，國家一級社會體育指導員，楊式太極拳第五代傳人。

1996 年師從楊振鐸老師習練楊式太極拳，並成為楊振鐸先生入室弟子。在臨汾創辦楊氏太極拳協會，已發展會員數千人。帶隊參加全國及國際比賽，成績卓著。多次被臨汾市體委評為先進工作者和模範。

簡桂妍

1939 年生於廣州。原廣州市武術館副館長，廣東省武術協會委員，廣州市武術協會副主席，廣州市太極拳研究會名譽會長、常務理事。國家一級武術裁判，中國武術六段。楊氏太極拳第五代傳人。

　　1972 年師從廣州體院曾廣鍔教授習太極拳，後又隨李天驥、楊振鐸、吳英華、馬岳梁、孫劍雲、李德印等名家學習各式太極拳械，2002 年拜楊振鐸為師。擅長楊、吳、孫式傳統太極拳及國家套路。

　　1973 年開始授拳，1985 年調任廣州市武術館副館長，直至退休。教授學員數萬人次。曾獲全國優秀武術輔導員稱號，1994 年被評為「廣東省武林百傑」。1996 年與友人共同創編了「48 式太極雙扇」，在國內外推廣。

　　1987 年至 2004 年，應邀到日本、義大利、奧地利、法國、德國、瑞士等地講學和授拳，培養出一批海外的太極拳、劍教練員。

張素珍

　　1941 年生，河南省滑縣人。焦作市楊氏太極拳協會會長，焦作市太極拳研究會副會長，中國武術六段，國家一級社會體育指導員，二級武術裁判，楊式太極拳第五代傳人。

　　1987 年開始習練太極拳，學習了楊氏、吳氏、陳氏等傳統套路及 24 式、48 式、88 式太極拳，太極劍、刀、扇等各種器械。1993 年跟楊振鐸老師學習楊式太極拳械，後成為拜門弟子。1990 年起開始在各單位教拳，至今教授學員三千餘人，輔導站 20 個，協會會員 600 餘人。多次參加國內國際太極拳聯誼會、國際太極拳年會，榮獲金銀銅牌多枚。

七、楊振國師門

　　楊振國先生，河北永年人，1928年2月生於北京。楊澄甫先師第四子，楊式太極拳第四代嫡傳宗師。

　　幼年隨父南下杭州、上海、廣州。6歲開始習拳，1936年父親回上海治病時，將幾個哥哥留在廣州，他隨父母到上海，父親在病中仍向他耐心講授拳理拳法。1937年隨母親和兩個哥哥回永年老家避難，在母親的指導和監督下，楊氏兄弟閉門習武，相互切磋，技藝不斷有所長進。其母侯氏一直隨他生活，得到很好的照顧，1984年86歲無疾而終。

　　新中國成立後，在邯鄲紡織職工醫院工作，從未間斷太極拳的研習，改革開放以來，更集中力量進行太極拳的研究和推廣工作，鑽研教學方法。為了使初學者盡快掌握太極拳，並逐步提高，他先後創編了楊式太極拳55式、楊式太極拳37式，以便表演、比賽，並作為練習傳統套路的階梯。《楊式太極拳55式》一書在臺灣出版，楊式太極拳37式在永年《太極》雜誌、香港《武藝》刊載。在第七、八屆永年國際太極拳聯誼會上，楊式太極拳55式、37式亮相，得到廣大太極拳愛好者和名家的認可和讚賞。在「首屆三亞世界太極拳健康大會」上，楊式太極拳37式表演隊榮獲特等獎。

　　楊振國先生的太極拳架鬆柔大方，輕靈穩健，優美自

然，頗具乃父遺風。為人正派，質樸豪爽，平易近人。講解拳理拳法，深入淺出，一絲不苟，身體力行，武德高尚。曾應邀到香港、臺灣及內地各處講學授藝，得到廣大學生和太極拳界的廣泛贊譽。

檀訓亭

1948 年生於河北邢臺。現任邯鄲市太極拳委員會委員、楊氏太極拳研究會會長。楊式太極拳第五代傳人。

慕名拜在楊式太極拳第四代傳人楊振國老師門下，勤學苦練，藝漸精進。特別對楊振國老師所編 55 式、37 式太極拳傾心鑽研，大力推廣。

2001 年在邯鄲市百萬婦女健身活動展示大賽榮獲集體一等獎；2002 年在第九屆中國邯鄲永年太極拳交流大會上進行了楊氏 37 式集體表演；2006 年參加全國紀念簡化太極拳推廣 50 周年暨國際太極拳交流大會獲三等獎。

張延宏

1967 年生，河北邯鄲縣人。楊式太極拳第五代傳人。

原師從全國散打冠軍趙海鑫學習散打，後經趙海鑫老師介紹，於 2000 年拜在楊振國老師門下學習傳統楊式太極拳。一招一式均得師尊親授，悉心領悟，刻苦鑽研，並協助師尊整理、出版《楊氏太極

拳三十七式初學入門》一書，為準確傳承楊式太極拳作出
貢獻。

王舍夫

　　1925 年生，河北省永年人。楊式
太極拳第五代傳人。

　　自幼即受楊式太極拳的薰陶，後拜
在楊式太極拳第四代傳人楊振國老師門
下深造。曾獲邯鄲市武協所授《太極老
拳師命名證書》。1998 年在邯鄲參加
第五屆中國永年國際太極拳聯誼會，獲
套路比賽第 2 名，會後被授予太極大師職稱。在 2000 年中
國永年國際太極拳聯誼會上被評為健康老人。

　　積極在蘇州推廣楊振國老師所編《楊式太極拳精選套
路五十五式》，並邀請家鄉的年輕教練到蘇州做教學示
範，使「五十五式」在蘇州生根成長，也使邯鄲與蘇州結
成了武術交流的友好城市。

李　慶

　　1969 年生於河北邯鄲市。邯鄲市太
極拳委員會委員，楊式太極拳第五代傳
人。

　　自幼喜愛武術，1998 年隨楊式太
極拳第四代傳人楊振國老師學拳，並正
式拜在老師門下。經師尊多年諄諄教
導，武德、拳技不斷提高。

2000 年參加國際太極拳聯誼會 200 人的 55 式、37 式表演，2001 年在邯鄲市國際太極拳交流大會上，以 37 式套路榮獲楊式太極拳金牌。2002 年在永年國際太極拳交流大會上獲得銀牌，2003 年在邯鄲國際太極拳交流大會上榮獲金牌。

吳致敬

1946 年生，河北省館陶縣人。現任邯鄲市太極拳委員會委員，邯鄲太極拳理論研究所所長。楊式太極拳第五代傳人。

1970 年在上海復旦大學習練簡化太極拳，回邯鄲後，拜在楊式太極拳嫡傳宗師楊振國門下，得恩師薪傳，勤學苦練。稟承師意，撰寫《太極拳的陰陽顛倒之理》《從簡化太極拳書籍的發行看太極拳運動發展趨勢》兩篇論文，獲優秀論文評選二等獎。

2005 年在焦作國際太極拳比賽大會上榮獲楊式太極十三刀三等獎，2006 年在邯鄲國際太極拳交流大會上獲楊式太極拳集體三等獎、個人三等獎。

八、傅鍾文師門

傅鍾文先生（1908—1994），始名宗文，字小詩，河北永年人。岳母楊聰是楊澄甫先師的侄女（楊師二兄楊兆元之女），夫人趙貴珍是趙斌胞妹。作為楊氏親族，他深

得楊氏太極之薪傳，畢生授拳，是久負盛名的楊式太極拳第四代宗師。

從 9 歲起在家鄉向楊班侯之子楊兆鵬學拳，1922 年 15 歲到上海投奔舅舅，被介紹到「盛和花行」（棉花公司）當學徒，仍堅持練拳。1925 年加入上海精武體育會，開始授拳。1926 年回鄉結婚，並以親戚關係開始受教於楊澄甫先師。1929 年，楊澄甫先師受聘為浙江國術館教務長，傅鍾文從此一直追隨楊師學拳教拳。1934 年，隨楊澄甫先師赴廣州授拳，凡有前來要求比試者，都由傅鍾文下場，均使對方嘆服。

楊師在廣州所收關門弟子曾昭然在其《太極拳全書》自序中說，楊師病中，對於器械對手等「不能親為」的動作，則囑其子楊守中和傅鍾文給他演示傳授。

1934 年 1 月，楊師在上海出版《太極拳體用全書》，傅鍾文負責印刷事務，印刷銅版一直由他保管。直到 1948 年楊守中先生要在廣州再版時，他把銅版寄往廣州。楊師逝世後，他與弟弟傅宗元及楊師外甥郭子榮將楊師靈柩運往南京，與楊少侯棺木一起運至永年老家安葬。

1944 年，傅鍾文在上海創辦「永年太極拳社」，親任社長直至謝世。1958 年，上海武術隊成立，他榮膺首批教練，成為專業體育工作者，培養了一批在全國比賽中奪魁的頂尖級人才。他還受聘為華東化工學院、同濟大學等單位的太極拳教授或教練。1959 年出版《太極刀》一書，1963 年出版《楊式太極拳》一書（已被譯成英、法、日、

德等語），傳播於全世界。晚年曾應邀到美國、新加坡、日本、德國、義大利、澳洲、瑞士等國訪問傳藝。

　　傅鍾文先生仙逝後，在當地政府和國內外拳友的支持和贊助下，傅聲遠、傅清泉亦鼎力投資，在永年縣修建了「傅公紀念祠」，永遠紀念其弘揚太極拳的卓著功勳。

傅聲遠

　　1931 年生，河北永年人，傅鍾文先生之子。現任澳洲永年太極拳社社長、世界永年太極拳聯盟主席、傅聲遠國際太極拳學院主席。中國武術八段，著名楊式太極拳第五代傳人。

　　9 歲起跟父親學拳，21 歲開始教拳。退休前曾任上海體育學校、上海冶礦職工大學武術教師，兼任上海同濟大學、華東化工學院、上海財經學院教練，上海精武體育總會理事等職。1988 年移居澳洲珀斯，創辦「澳洲永年太極拳社」，繼而成立「傅聲遠國際太極拳學院」「世界永年太極拳聯盟」，親任主席。曾任西澳大學、克頓大學、麥道大學等地太極拳教練。多年來，應邀至 40 多個國家和地區講學傳藝，學生遍及全世界。

　　著有《嫡傳楊式太極拳教練法》中、英文版，《楊式太極劍》英文版，《28 式精練太極拳》中英合版。創編「26 式輪椅太極拳」，錄製太極拳、劍、刀、槍、推手光碟多種。

傅清泉

　　1971 年生於上海，河北永年人，傅鍾文先師嫡孫。現任世界永年太極拳聯盟副主席，澳洲傅聲遠國際太極拳學院院長，香港太極泉友會會長。中國武術六段，楊式太極拳第六代傳人。

　　6 歲起隨祖父傅鍾文和父親傅聲遠學拳，後進入上海市體育宮武術隊集訓，並被選入上海市武術隊，成為專業運動員。1985—1987 年連續三屆榮獲上海市太極拳冠軍。1988 年在全國太極拳、劍比賽中榮獲太極劍冠軍、太極拳亞軍。1989 年代表國家隊參加中日太極拳比賽，獲得楊式太極拳冠軍。同年隨父移居澳洲，創辦傅聲遠國際太極拳學院。

　　先後應邀赴世界各地講學授拳，1997 年回國，繼承祖父的事業，立足國內，面向全球，教授國內外學生已達數萬。1999 年中央電視臺播放了他主講的楊式太極拳、劍、刀、推手的系列教學片，反響熱烈。著有《嫡傳楊式太極拳教練法》《楊式太極拳拳照圖譜》及多種光碟。享有傅家「太極少帥」之美譽。

王新武

　　王新武先生（1934—2005），回族，山東濟南人。曾經擔任第一、二屆中國武術協會副主席、寧夏回

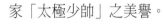

族自治區武術協會主席。中國武術八段，國家級武術裁判，國家級社會體育指導員。楊式太極拳第五代傳人。

出身武術世家，精通太極、心意、查拳、彈腿。70 年代跟隨傅鍾文先生學習楊式太極拳。1975 年榮獲全國第三屆運動會太極拳冠軍。曾與老武術家張文廣合著《長拳對練單刀對槍》，與門惠豐、李德印合著《四十八式太極拳》。

1984 年 11 月，應日本日中太極拳交流會的邀請，親任代表團團長，率中國太極拳教練組到日本東京、橫濱等市演示、講授太極拳，受到熱烈歡迎。

顧樹屏

生於 1925 年，江蘇無錫人。現任上海閔行永年太極拳社社長、中國永年國際太極拳聯誼會理事、《太極》雜誌特邀編委、美國佛羅里達州永年楊式太極拳社總教練等職。楊式太極拳第五代傳人。

幼時愛好武術、書法及各種球類運動。1942 年拜傅宗元、傅鍾文老師學習楊式太極拳、劍、刀、推手、白蠟杆等。至今 65 個春秋，從未間斷。1956 年開始義務教拳，從學者數千名，且在多次比賽中名列前茅。海外學生還創建了一些國外的楊式太極拳組織。

1983 年被評為全國武術優秀輔導員，1991 年被評為上海市體育先進個人。發表論文多篇。曾獲 2000 年《太極》雜誌十佳文稿獎。

陳國楨

1928 年生，江蘇江陰人。楊式太極拳第五代傳人。

1952 年在無錫向楊式太極拳名家寧大椿（師承陳微明、田兆麟）學拳，1955—1965 年在上海工作期間，向傅鍾文、傅宗元二位老師學習楊式太極拳、劍、刀、槍、推手，後正式拜在傅鍾文老師門下。

工作期間業餘授拳，退休後專事推廣楊式太極拳。1998 年創建無錫永年太極拳社，任名譽社長（弟子任炳興任社長），更致力於太極拳的研究和推廣。

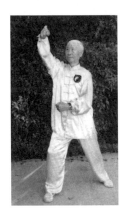

許學鵬

1921 年生，浙江天臺人。現任臺州市武術協會常委，椒江區武術協會主席，國家武術六段，楊式太極拳第五代傳人。

1945 年到上海工作，開始在附近的太極拳輔導站學拳，1953 年正式拜在傅鍾文老師門下，學練楊式太極拳至今。亦得馬岳良、陳邦達、吳英華等名師指導。1961 年開始義務教拳，受益者萬餘人，並在多次大賽中獲得好成績。1983 年榮獲「國家級優秀武術輔導員」稱號，2001 年國家體育總局授予「國家榮譽社會體育指導員」稱號，2003 年 12 月榮獲「全國優秀社會體育指導

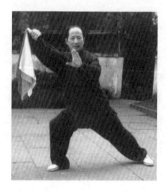

員」稱號。

莫汝東

1934 年生，浙江寧波人。楊式太極拳第五代傳人。現任浙江省體育交流中心涉外一級教練，兼同濟大學太極拳研究會、振華武術館教練等職。

1947 年在上海外灘黃浦公園拜胡紹榮為師練習外家拳，50 年代師從傅鍾文老師學練楊式太極拳、劍、刀、推手等，並得到田兆麟老師指點。1965 年起，在上海、杭州、寧波、溫州等地從事太極拳教學。從學者萬餘人，遍及海內外。學生參加國際和全國比賽榮獲金牌 20 餘枚，有百餘學生在各地擔任太極拳教練。

王 建

1934 年生，福建省福州人。現任泉州市武術協會副主席、泉州市太極拳協會會長。中國武術六段，國家武術一級裁判。楊式太極拳第五代傳人。

1957 年始學簡化太極拳，1972 年拜褚桂亭弟子朱信德習楊式太極拳，1974 年起在上海永年拳社向吳榮柏、傅聲遠學拳，1982 年拜傅鍾文為師，學習楊式太極拳、劍、刀、杆、推手。後又得楊振鐸、曾乃梁、門惠豐等老師指點。

1977 年發起組織泉州太極拳輔導站，1979 年創建泉州市太極拳協會，現有會員 2300 餘人。1981 年獲國家體委和全國總工會授予「職工體育先進集體」。多次擔任福建省或泉州市舉辦的太極拳訓練班、裁判員訓練班主教練及太極拳比賽總裁判長。1993 年赴印尼泗水、萬隆授拳。撰寫太極拳論文、講義多篇。

張廣海

1931 年生，山東棗莊人。現任徐州市武術協會委員，徐州市職工體協武術專業委員會會長、市職工武術輔導總站站長等職。國家武術六段，楊式太極拳第五代傳人。

幼年從張繼倫、張蘭亭老師學少林拳，後隨張學忠老師學楊式太極拳，1983 年拜在傅鍾文老師門下。1969 年開始業餘授拳，多次被評為省市優秀武術輔導員。1983 年被評為全國優秀武術輔導員。1992 年退休後受聘於彭城老年大學開創太極拳班至今。

三十多年來親授學員萬餘眾，學員在全國及省市參賽獲獎者數百人。發表太極拳論文二十篇，整理、演述傳統《56 式太極劍》並在刊物連載。

奚桂忠

1940 年生於上海。楊式太極拳第

五代傳人。

1979 年開始學拳，後拜傅鍾文為師，曾任上海閔行太極拳研究會副會長、副總教練兼秘書長。其間，培養隊員榮獲上海太極拳比賽團體第一名並包攬個人前三名。編寫《太極》會刊 17 期，撰寫《楊式太極刀講義》。之後，與其妻盛美芳及其弟子又義務舉辦太極拳學習班 73 期，約 3200 人次，多次榮獲獎項，頗得社會和媒體好評。發表太極拳詩文 30 餘篇，曾獲 2000 年《太極》雜誌十佳論文獎。著有《楊式太極拳學練釋疑》。

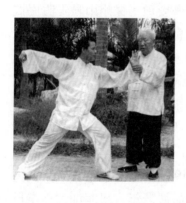

洪日鏡

1948 年生，廣西合浦人。廣西永年太極拳研究院院長。楊式太極拳第五代傳人。

自幼習武，1969 年開始學習太極拳，1989 年拜在傅鍾文老師門下，謹守勤、恆、禮、誠，深得老師厚愛。1991 年創辦「廣西武協永年太極拳社」，後又成立「廣西永年太極拳研究院」，任院長兼總教練。教授學員逾萬，並培養了一大批太極拳教練員、輔導員，亦有不少英美日等國的學生和弟子。

與廣西音像出版社合作錄製出版了傳統楊式太極拳 85 式教學光碟，發行海內外，頗受廣大拳友歡迎。多次應邀進行全國及國際武術節、邀請賽的名家表演。弟子和學生在各種大型比賽中榮獲金銀銅牌數十枚。

王志遠

1946 年生，浙江寧波人。現任寧波永年太極拳社社長、香港永年太極拳社永遠名譽會長，楊式太極拳第五代傳人。

早年習武，師承傅鍾文、沈壽、趙安洲等宗師。刻苦鍛鍊，認真鑽研，譽稱「拳痴」「綿王」。勤於筆耕，發表論文多篇。著有《楊式太極刀》及《楊式太極拳詮釋——理論篇》《楊式太極拳詮釋——練習篇》等。

曾受聘為香港教育署課程發展處顧問，及該處與香港大學合辦的教師太極班主講導師。被香港「舞林舞蹈學院」及「錢秀蓮舞蹈團」聘為《武極》系列太極動律顧問。學生遍及海內外。

王慶玉

1935 年生，江蘇徐州人。中國武術七段，國家一級武術裁判。楊式太極拳第五代傳人。

自幼習武，先後拜「神槍手」張文斌、「少林三醉大師」侯致蔭、太極拳一代宗師傅鍾文為師，勤奮好學，執著追求，專心苦練，內外家拳術均有建樹。1980 年榮獲全國武術觀摩賽金牌，在永年、三亞、珠海、青島等全國和國際太極拳大賽中榮獲金牌十

餘枚。曾被鐵道部、徐州市體校、徐州鐵路分局聘為武術教練。演練的月牙鑼套路被北京體院錄制為傳統武術教材。

王嘉林

1952 年生，浙江嘉興人。中國永年國際太極拳聯誼會理事，嘉興市楊式太極拳研究會會長兼總教練。楊式太極拳第五代傳人。

1966 年開始練習楊式太極拳，為傅鍾文先生入室弟子。1990 年創建嘉興市楊式太極拳研究會，每年舉辦各種培訓班。發表論文十餘篇。

李劍方

1957 年生，河北任縣人。河北省武術協會副主席，邢臺市武術協會名譽主席。楊式太極拳第五代傳人。

自幼習武，先後拜劉仁海、姚繼祖、王榮堂、傅鍾文為師，學習傳統楊式、武式、吳式太極拳及八卦掌。

著有《太極文武論》一書，在報刊發表論文多篇。對於書法攝影亦有建樹。2002 年榮獲中國永年國際太極拳聯誼會「功勛杯」。

劉永平

1955 年生，河北永年人。現任永年廣府太極拳協會副

會長兼秘書長，永年太極拳研究會會長，楊祿禪太極拳學院總教練。國家武術六段，楊式太極拳第五代傳人。

自幼跟隨武術名師李興雲學練太極拳。19 歲入伍，曾任武術教練。1969 年拜永年楊式太極拳名家郝從文為師，1993 年又拜在傅鍾文先生門下。曾任首屆永年國際太極拳聯誼會千人太極拳表演隊總教練，多次參加大型比賽表演並獲優秀成績。發表文章多篇，《推手是太極一絕》一文獲優秀論文獎。

謝玲霞

1957 年生，安徽省淮南市人。國家武術二級裁判，楊式太極拳第五代傳人。

1978 年開始習練太極拳，1983 年 8 月跟隨太極泰斗傅鍾文老師學習傳統楊式太極拳械，後又拜在傅鍾文老師門下，為傅鍾文老師生前的關門弟子。

長期精心修練，造詣漸深。曾應邀到本市多所大專院校及浙江、廣西、江蘇、河北等地授拳，受聘為有關組織的太極拳總教練等職。弟子、學生遍及海內外，並參加地方及全國、國際性太極拳械比賽，榮獲金牌 9 枚，銀牌 8 枚，銅牌 5 枚，突出貢獻杯一尊。

安德海

1959 年生，朝鮮族，黑龍江穆棱市人。現任大連市武術協會副主席，大連永年太極拳社社長。師從彭學海老師，楊式太極拳第六代傳人。

彭學海老師（1933—2003），上海人。1958 年先從傅鍾文的弟子王榮達學太極拳，後又拜在傅鍾文老師門下，造詣頗深。1983 年回到大連，並開始在大連授拳，1988 年創建大連永年太極拳社，任社長，從學者甚眾。應邀到上海、廣州、臺山及日本等地授拳。在日本授拳期間，幫助日本弟子創辦了日本觀音寺太極拳同好會。韓國弟子創辦了韓國永年太極拳養生學會。編著有《傳統楊式太極拳教程》一書，創編了44 式楊式太極拳競賽套路，得到不少行家贊譽。

安德海先生是彭學海老師的得意弟子和大連永年太極拳社的繼任社長。長期從事臨床治療和中醫針灸、刮痧、太極拳、氣功教學，曾六次應邀赴韓國行醫、講學，創立了韓國永年太極拳養生學會，兼任會長，影響廣泛。

編著有《太極拳與養生》《體育氣功學》《中華秘傳醫術》《少林氣功健康法》，發表論文多篇，為挖掘、弘揚中國傳統文化作出積極貢獻。

九、傅宗元師門

傅宗元先生（1914—1984），河北永年人，傅鍾文之

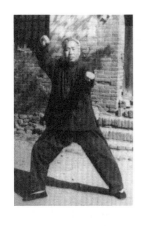

胞弟。著名楊式太極拳第四代宗師。

自幼在家鄉習拳，1929 年赴上海與兄傅鍾文一直追隨楊澄甫先師學拳、授拳，深得楊師真傳。拳、劍、刀、杆，無不精通。尤善推手，發人勁不過寸，卻有雷霆萬鈞之勢。練推手磨破的套袖不計其數。曾在上海精武體育會任太極拳教練。1936 年楊澄甫先師去世後，他與其兄共同護送老師靈柩至南京，連同楊少侯靈柩一起運回家鄉安葬。

1944 年，傅鍾文在上海成立「永年太極拳社」，傅宗元任學術組教練，並主持日常社務。凡有前來拳社比試或切磋技藝者，皆由傅宗元出手，無不獲勝。

1966 年春，傅宗元回到家鄉廣府居住，他一回到家鄉就成為永年楊式太極拳的著名代表人物之一，不僅當地從學者眾多，外地慕名求教者也絡繹不絕，還應邀到外地很多單位教拳。他身懷絕技而虛懷若谷，享有很高聲譽，率隊參加縣市各種比賽表演活動，均獲好成績。榮獲永年縣體委「體育運動普及模範」等多種表彰和獎勵。

先生一生授徒不計其數，女兒傅秋花、女婿王河江皆承其藝。主要弟子學生有郭慶亭、李保書、顏守信、張志遠、蘇志江、賈保安、韓興民、韓清民、喬振興等。外孫王少坤自幼隨其學拳，後拜傅鍾文之子傅聲遠為師。

傅秋花

1953 年生，河北永年人，傅宗元先生之女。現任永年

楊祿禪太極拳學院顧問、邯鄲市楊式太極拳友會顧問等職，楊式太極拳第五代傳人。

自幼隨父習練楊式太極拳，深得真傳。拳架有乃父風范。在第一、二、三屆中國永年國際太極拳聯誼會上，任中學生表演隊領隊兼教練，後參加歷屆聯誼會的有關組織工作。特別是在與全國乃至世界各地太極拳同道的聯絡方面作出了積極貢獻，被青少年拳友們親切地稱為「太極姑姑」。

郭慶亭

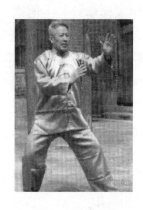

1933 年生，河北永年人。永年太極拳研究會副秘書長，武當山武當拳法研究會顧問，楊式太極拳第五代傳人。

自幼習武，先從廣府名師林金聲、郝從文學習楊式太極拳老架，後來拜在傅宗元大師門下，二人朝夕相處十六年，情同手足，郭慶亭深得真傳，為廣府鎮人所共慕。待人謙虛和藹，從不爭強鬥勝，多次應邀到大連等地授藝，其事跡被邯鄲日報等多家媒體報導。

韓興民

1952 年生，河北永年人。現任永年縣太極拳協會副秘書長，廣府楊式太極拳協會副會長，楊祿禪太極拳學院副

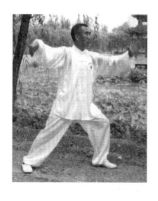

院長，國家二級裁判。楊式太極拳第五代傳人。

其父韓會明是楊班侯嫡傳弟子李萬成的高足，他 6 歲開始隨父習拳，天資聰慧，肯於吃苦，長進很快。1970 年初中畢業後，就拜在傅老師門下，繼續深造。傅宗元老師去世後，又拜在傅鍾文老師門下學習，並多次求教西安的趙斌老師。在歷屆永年國際太極拳聯誼會上，都擔任楊式太極拳的總教練。

韓清民

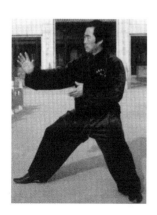

1957 年生，河北永年人。現任永年縣太極拳協會副主席，楊祿禪太極拳學院院長，國家二級武術裁判，楊式太極拳第五代傳人。

自幼隨父習武，12 歲拜在傅宗元大師門下接受嚴格訓練。傅宗元老師去世後，又拜傅鍾文老師深造。曾獲永年國際太極拳聯誼會太極拳、太極劍、太極杆金牌，太極刀、太極推手銀牌。曾任電視連續劇《楊無敵》的武術指導，1998 年任北京天安門萬人太極拳表演的永年廣府隊領隊，獲表演組織獎。2004 年在「香港（慈善）國際太極拳交流大會」獲得太極名師貢獻金獎。弟子學生已達數千人。

賈保安

1948年生，河北永年人。廣府太極拳協會副會長，楊式太極拳研究會副會長，楊露禪太極學院副院長，國家二級裁判。楊式太極拳第五代傳人。

自幼酷愛武術，師從魏佩霖先生學練武式太極拳，後拜傅宗元先生學練楊式太極拳，傅宗元老師去世後，又被傅鍾文先生收為弟子。苦心鑽研，造詣深湛，尤擅太極杆和推手。曾獲邯鄲地區武術運動會雙人對練第一名等獎項，多次擔任永年國際太極拳聯誼會千人隊伍表演的副總教練。

顏守信

1959年生，河北永年人。現任永年楊祿禪太極學院教練，永年廣府太極拳年會總教練，楊式太極拳第五代傳人。

自幼好武，14歲跟隨姚繼祖先生學武式太極拳，兩年後拜在傅宗元老師門下學楊式太極拳械及推手。經兩位大師言傳身教，精心培育，功力大進，且在拳理拳法上頗有造詣。

張志遠

1960年生，河北永年人。楊式太極拳第五代傳人。

自幼酷愛太極拳，14歲拜遠房伯父傅宗元先生為師學習楊式太極拳、劍、刀、杆、推手。其拳架動作規範，形神兼備，輕靈自然。推手功夫，運化自如。在歷屆永年國際太極拳聯誼會中任集體表演的主教練或裁判長等職。

蘇志江

1962年生，河北永年人。現任永年楊祿禪太極拳學院主教練，楊式太極拳第五代傳人。

自幼習武，8歲拜在傅宗元老師門下學習楊式太極拳、劍、刀、杆、推手等。歷任第一、二、三屆中國永年國際太極拳聯誼會團體表演的主教練。1976年獲邯鄲市武術比賽太極拳第一名，太極劍第一名，榮獲永年國際太極拳聯誼會比賽二金一銀的好成績，在永年太極拳年會中任裁判長。

喬振興

1956年生，河北永年人。現任振興太極拳研究會會長，楊祿禪太極拳學院主教練。中國武術五段，楊式

太極拳第五代傳人。

1966 年拜傅宗元先生為師學習楊式太極拳械推手，並得到傅鍾文老師指導。後又拜李迪生老師學習武式太極拳拳理拳法。曾任第一、二、三屆中國永年國際太極拳聯誼會教練，參加聯誼會推手比賽獲得榮譽獎。受聘為永年縣武術教練，首屆永年廣府太極拳年會理事長。

十、張慶麟師門

張慶麟先生（約 1913—1947），河北永年人。他是楊澄甫夫人侯氏的舅家侄子。著名楊式太極拳第四代宗師。

張慶麟在家鄉就有較好的太極拳根基。楊澄甫先師南下，他亦跟隨楊師學拳教拳。在杭州，張慶麟、趙斌與楊澄甫先師同住一室，朝夕相處。1931 年楊澄甫所著《太極拳使用法》中的 37 幅「對敵圖」，就是由楊澄甫與張慶麟表演拍攝的。楊澄甫先師所著《太極拳使用法》初版的傳人表和弟子照片中都有張慶麟。

楊澄甫先師去世後，張慶麟先跟隨楊夫人，與楊氏兄弟一起練拳，後來獨自在上海教拳為生。1947 年，因患傷寒而不幸英年早逝。

黃明山

1929 年生於浙江寧波，字理中。楊式太極拳第五代傳

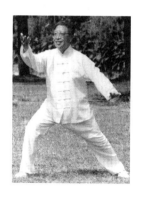

人。

　　1940 年在寧波讀小學時，向謝阿彩學習傳統楊式太極拳，1946 至 1949 年在上海工作期間又從學於張慶麟、田兆麟老師，後又從學於顧冠幀、蔣玉堃老師。亦從師學習了陳式太極拳。一生尋師訪友不輟，不斷研習拳藝，並致力於教學實踐的創新。編著《楊式太極拳傳統套路黃氏教學法》，在對於太極拳架的糾錯、勘誤工作方面作出了積極貢獻。

十一、趙斌師門

　　趙斌先生（1906—1999），原名趙武，字海元，號信心。他是楊澄甫二兄楊兆元的外孫，自幼得楊澄甫先師薪傳，在杭州又與楊澄甫先師朝夕相處，為楊式太極拳第四代嫡傳宗師。

　　早年畢業於黃埔軍校六期，曾任楊虎城將軍麾下戰術教官、38 軍作戰參謀、馮玉祥部獨立第五旅上校參謀長等職。抗戰勝利後，因不願打內戰而離職閑居。解放後在西安專事傳授楊式太極拳，兼授古文，桃李滿門。生前任西安市武術協會委員、陝西省文史研究館館員、陝西省黃埔同學會顧問、西安永年楊氏太極拳學會名譽會長等職。

　　1985 年創辦西安永年楊氏太極拳學會，1991 年與臺灣中華太極館在西安成功地聯合舉辦了「海峽兩岸楊式太極拳交流大會」。著有《楊氏太極拳正宗》及拳論多篇，對楊家軼事之敘述，太極拳架及用法之詳解，皆有獨到之處，深受同道好評。他仙逝後，家鄉永年為紀念其功德，在永年廣府古城興建了「趙斌太極園」作為永久紀念。原中國武協主席徐才為「趙斌太極園」主碑題詞：「德高望重，永垂青史。」

趙小斌

　　河北永年人，趙斌先生長子。1933 年生於浙江鎮江。楊式太極拳第五代傳人。

　　按照趙斌先生的設想，小斌、幼斌兩個兒子，一文一武，正好是個「斌」字。而小斌先生雖然以文為主，常與父親斟詞酌句，研究詩文，但他自青年時代也隨父學拳，練推手，把太極拳作為健身和陶冶性格的手段，具有相當造詣。

趙斌先生逝世一周年時，撰寫《趙斌與楊澄甫的親緣拳情》一文，系統介紹了楊趙兩家的關係和往來，被《武當》雜誌錄用發表。他還在先父支持下撰寫了電視劇本《楊無敵》。

趙幼斌

　　1950 年生，河北永年人，趙斌先

生次子。現任西安市武術協會委員、西安永年楊氏太極拳學會會長。中國武術七段，楊式太極拳第五代傳人。

　　7 歲起秉承父傳，又得其老舅楊振基、振鐸、振國，姑父傅鍾文，表兄傅聲遠指點，繼承了楊氏太極拳、劍、刀、杆、推手等技藝，四十年來，演練不輟。16 歲開始教拳，巡回於西安、深圳、香港、泰國等地，是楊式太極拳第五代傳人的優秀代表之一。

　　著有《楊氏太極拳真傳》《楊氏 37 式太極拳》《楊氏 28 式太極拳》《楊氏 51 式太極劍》等著作和配套光碟。

　　發表論文多篇。

　　兼任中國永年國際太極拳聯誼會理事會副秘書長，武當山武當拳法研究會顧問，泰國、新加坡、日本太極拳組織的榮譽主席和教練，西安交通大學、西安建築科技大學、天津南開大學、香港中文大學、深圳太極拳研究會等地太極拳組織的名譽會長或顧問。

　　其子趙亮，亦繼承家傳，碩士畢業，已開始授拳，嶄露頭角。

趙　亮

王廣璘

　　1942 年生，陝西西安人。西安永年楊氏太極拳學會副會長，楊式太極拳第五代傳人。

　　幼年習武，後為趙斌先生大弟子。以太極拳、春秋刀、玄一杖見長。曾長

期協助趙斌老師授拳，1991 年，積極參與了「海峽兩岸楊式太極拳交流大會」的籌備和組織工作。2003 年，在轟動全國的金庸先生「華山論劍」大型活動中，經過全國遴選，他以「中神通」身份榮登華山，並博得廣大觀眾贊愛。

路迪民

1940 年生，陝西咸陽人。西安建築科技大學教授。西安市武術協會委員、西安永年楊氏太極拳學會副會長。楊式太極拳第五代傳人。

趙斌先生拜門弟子，後又拜賈治祥老師學楊班侯小架太極拳。1984 年開始授拳。1985 年參與創辦西安永年楊氏太極拳學會，1991 年參與組織「海峽兩岸楊式太極拳交流大會」。與趙斌、趙幼斌合著《楊式太極拳正宗》一書，頗受同道贊譽。與趙增福合作，整理出版《武當趙堡大架太極拳》和《中國趙堡太極推手》。發表論文數十篇，對太極拳源流、原理及拳經拳論的研究有突出成果。

受聘為武當山武當拳法研究會顧問，《太極》雜誌特邀編委，香港楊式太極拳總會及西安交大、河北永年、邢臺、保定等地太極拳組織的名譽會長或顧問。榮獲《太極》2000 年十佳文稿獎、《武當》優秀作者獎、永年國際太極拳聯誼會「功勳杯」等。

趙子華

1933 年生於安徽宿州。現任蚌埠市武術協會副主席，

蚌埠市楊氏太極拳委員會會長兼總教練。國家一級武術裁判。楊式太極拳第五代傳人。

從小酷愛武術，7歲入宿州市武術館學拳，為少林派武師姜金聚先生入室弟子。70年代轉修太極，先後拜在趙斌、傅鍾文二位宗師門下，熟練掌握楊式太極拳系列並廣泛傳授，弟子眾多。受聘為中國民間武術家聯誼會副會長，香港楊式太極拳總會顧問，杭州軒德太極館名譽館長，大連市武當拳法研究會高級顧問，《太極》雜誌特邀編委，中國永年國際太極拳聯誼會常務理事等職。撰有《太極拳強身健體之機理》等論著。

扎 西

1932年生，藏族，青海互助縣人。咸陽永年楊氏太極拳學會會長兼總教練，西安永年楊氏太極拳學會副會長。楊式太極拳第五代傳人。

1970年因患肺癌切去兩葉右肺，久治不癒，後隨趙斌老師學練太極拳，身體奇跡般康復，並成為趙斌先生入室弟子。1986年榮獲全國首屆太極拳劍比賽楊式太極拳銀牌，是太極拳健身的突出典型。

1987年開始義務授拳，從學者萬餘人。1994年創辦了咸陽永年太極拳學會，現有會員兩千餘人，輔導站點30餘個。參加各種大型競賽榮獲金銀銅牌近200枚。

她還在西藏設立了太極拳輔導站。1994、1995 年分別被西藏自治區評為「老齡工作先進個人」和「全區民族團結進步先進個人」。其事跡被中央電視臺等多種媒體報道。出版《楊氏傳統太極劍‧刀》一書及教學光碟數種。

崔鴻培

1939 年生，山東安丘人。現任西安永年楊氏太極拳學會副會長，陝西省武術協會武術健身中心太極拳訓練二處副處長。中國武術六段。楊式太極拳第五代傳人。

少年時代曾在家鄉拜師學習少林武術，1960 年開始追隨趙斌老師學習楊式太極拳，後為趙斌先生拜門弟子。多次參加全國及省市太極拳比賽，1997 年榮獲全國中老年太極拳比賽 42 式太極劍第二名，2003 年榮獲陝西省太極拳劍比賽陳式 56 式太極拳第一名，42 式太極劍第一名。

在西安永年楊氏太極拳學會主要負責教學訓練工作，兼任學會輔導總站站長。還應邀到寶雞、承德、惠州等地傳授技藝和交流經驗。有正式弟子十多名。

張全安

1952 年生，原籍河南漯河，5 歲隨父到了西安。現任西安市武術協會教練，西安永年楊氏太極拳學會副會長兼

輔導總站副站長。中國武術六段。楊式太極拳第五代傳人。

14 歲開始跟隨趙斌老師學太極拳，長期堅持演練，全面掌握了楊式太極拳的拳架拳理和太極劍、太極刀、太極杆、太極推手等，成為趙斌老師入室弟子。又從陳式太極拳名師陳壽禮學習陳式太極拳，從陝西省武術隊總教練馬振邦學習形意拳。

多次參加國內國際太極拳劍比賽。1988 年榮獲全國第三屆太極拳、劍比賽楊式太極拳銅牌；1989 年代表國家隊參加第二屆中日太極拳比賽榮獲楊式太極拳第三名；2002 年 3 月榮獲第二屆中國武術家武術成就獎。1985 年受聘為西安石油學院太極拳選修課程的專職教練，又應邀到全國各地舉辦太極拳、劍、推手學習班。弟子遍及海內外。

郝宏偉

1966 年生，河北永年人。傅宗元和趙斌老師的入室弟子，楊式太極拳第五代傳人。

其父郝金祥先生乃河北著名骨醫，兼得冀福如、李萬成再傳。郝宏偉幼承家訓，9 歲開始習文修武，15 歲嶄露頭角，後又拜傅宗元、趙斌為師，深得楊式太極精髓，廣為傳授，弟子滿門。多次應邀到臺灣、香港、俄羅斯等地講學授藝，獲得廣泛贊譽。受聘為香港楊式太極拳總會名譽會長、臺灣時中學社太極拳顧問、天津南開大學太極拳教授等職。發表論文十多篇。

龐大明

1957 年生，山東濰坊人。中國武術六段，楊式太極拳第五代傳人。

1971 年起，先後拜傅鍾元、傅鍾文、趙斌為師，學習楊澄甫太極拳械系列，拜林金聲、賈治祥為師，學習楊班侯所傳拳架系列。亦從師學習了武式、陳式太極拳。著有《楊式太極拳用法解要》《武式太極拳闡秘》，錄製太極拳教學光碟多種，發表論文 40 餘篇，深受讀者歡迎。

先後擔任永年國際太極拳聯誼會副秘書長，邯鄲市武協副主席，邯鄲楊班侯太極拳研究會理事長，邯鄲市太極拳學會常務副會長兼秘書長，《邯鄲武術志》副總編，《太極》雜誌特邀編委等職。被永年國際太極拳聯誼會評為「太極大師」稱號。

蘇學文

1966 年生，河北永年人。現任永年楊班侯太極拳研究會會長、武當山武當拳法研究會特邀研究員、深圳市太極拳研究會顧問兼推手總教練，楊式太極拳第五代傳人。

自幼酷愛武術，先後師從翟文章、趙斌、賈治祥、李柄林等老師。近年隨北京通縣蔣林老師學習楊澄

甫、楊少侯所傳基礎架「楊式太極拳內傳正路子 108 式」、內傳功夫架「加手」、內傳技擊架「小快式」三種套路，以及太極拳基本功、推手、散手等，注重基礎練習和技擊實用。

　　在深圳授藝多年，除初學者外，香港及各地太極拳教練多有慕名深造者，亦應邀赴全國各地舉辦學習班。

吳金華

　　1928 年生，安徽省蕪湖市人。楊式太極拳第五代傳人。

　　自幼熱愛武術，曾學過少年拳、八卦拳及刀、劍、棍等器械。後來拜在趙斌老師門下，學習傳統楊式太極拳、劍、刀等，刻苦鑽研，形神兼備。曾任西安永年楊氏太極拳學會副會長，興慶公園輔導總站站長，並應邀到西安各單位授拳。

靳英輝

　　1940 年生，河北藁城人。楊式太極拳第五代傳人。

　　1983 年開始學習太極拳，啟蒙於劉進寶、趙幼斌老師，後來長期跟隨趙斌老師學拳，並在西安交大趙斌老師的輔導站助教多年，成為趙斌先生入室弟子。善於用中國傳統哲學融會太極拳原理，教學效果甚佳。

董德全

1946 年生，河北唐山人。西安永年楊氏太極拳學會副會長，楊式太極拳第五代傳人。

自幼習練太極拳，後為趙斌先生拜門弟子。在學拳授拳的同時，注重太極拳用於醫療保健的研究工作。透過大量實際測試，分組研究，取得顯著成果，撰寫論文《太極拳對血液流變學及腦血流圖的影響》，曾在 1991 年「海峽兩岸太極拳交流大會」和日內瓦「第二屆國際中風大會」上宣讀，獲得專家好評。

黃抗美

1951 年生，山東冠縣人。楊式太極拳第五代傳人。

受祖父影響，學生時期就開始練習太極拳，80 年代拜在趙斌老師門下，深入研習拳理拳法，並有相當造詣，在 1991 年的海峽兩岸楊式太極拳交流大會及永年國際太極拳聯誼會上表演，均獲得好評。任西安永年楊氏太極拳學會常委，曾參與學會舉辦的歷次重大表演比賽和聯誼活動的組織工作。

翟金錄

1945 年生，河北永年人。楊式太極拳第五代傳人。

　　1979 年開始學習傳統楊式太極拳，先後拜傅鍾文、趙斌、姚繼祖、孫劍雲為師，學習拳藝，進而研究太極文化。1991 年，參與倡議並具體全面負責創辦了首屆「中國永年國際太極拳聯誼會」，至 2001 年，連續擔任八屆聯誼會的組委會秘書長。

　　主編《太極名家談真諦》等著作，撰寫論文多篇。《太極拳文化與奧林匹克精神》一文榮獲 2003 年上海國際武術論文報告會一等獎。

崔彥彬

　　1947 年生，河北永年人。楊式太極拳第五代傳人。

　　崔彥彬先生曾長期擔任楊式、武式太極拳的故鄉——永年縣廣府鎮黨委書記。工作期間，為修復楊露禪故居，整修武禹襄故居，跑遍七省兩市，集資、規劃、施工，立下了汗馬功勞。後來又主持建造了「趙斌太極園」，參與「傅鍾文紀念祠」的籌建工作。

　　他還是「永年國際太極拳聯誼會」的重要發起者和歷屆創辦人之一，並支持、健全了永年廣府的各種太極拳研究會、武館，親任會長、館長、顧問等職。多種媒體報道了他弘揚太極拳的事跡，被譽為「建設太極之鄉的帶頭人」「新型太極掌門人」。

先後拜傅鍾文、趙斌、姚繼祖為師，在拳藝方面也有頗深造詣。退居二線後，開始設點授拳，並且創造了一種簡單易學的單字分解教學法，深受歡迎。受聘為西安永年楊氏太極拳學會顧問、咸陽永年楊氏太極拳學會名譽會長、香港楊式太極拳學會顧問等職。

主編或參編《楊式太極拳淵源和發展》《武式太極拳淵源和發展》《從古城走向世界》《廣府神話傳說》等著作。參與了《永年太極拳志》的組織領導和撰寫工作。

韓婷玉

1955 年生，河北永年人。楊式太極拳第五代傳人。

受故鄉武風影響，自幼研習太極拳，後拜在趙斌老師門下，對楊式太極拳劍刀等技藝均有較深造詣。多次參加全國及地區太極拳交流比賽活動，曾應邀到廣東中山等地傳藝。

范雪雲

1953 年生，河南虞城人。楊式太極拳第五代傳人。

1981 年開始從趙斌老師學習太極拳，尊師重道，恆專不驕，後來成為趙斌老師拜門弟子，任西安永年楊氏太極拳學會委員，參與 1991 年海峽兩岸楊式太極拳交流大會表演及學會舉辦的各

種活動，長期在西安南門外體育館辦班授拳。

劉選利

1954 年生，名公，號沛然，字選利，陝西涇陽人。曾任陝西煤田地質局紀委副書記兼監察處副處長等職，現任中山永年楊式太極拳學會會長、長安國際太極拳研究會副會長。楊式太極拳第五代傳人。

少年時代曾從民間拳師學習地方傳統武術。1978 年起，先從宋蘊華先生學習趙堡太極拳，後為楊式太極拳名宿趙斌先生門下入室弟子。在西安、中山等地授拳近二十年，深得好評。學生分布大江南北，曾組隊榮獲西安市群眾武術表演團體第二名。

劉進寶

1937 年生，陝西大荔人。西安永年楊氏太極拳學會常委，西安交大太極拳學會顧問，楊式太極拳第五代傳人。

1960 年大學畢業後，即師從趙斌老師學習楊式太極拳，後為趙斌老師拜門弟子。追求探索四十餘年，參加全國及省市多次比賽，榮獲第五屆永年國際太極拳聯誼會楊式太極拳第二名及其他獎牌二十餘枚。長期在西安交通大學辦班授拳，從學者逾千人。

趙浩業

1936 年生，山西渾源人。現任廊坊市武術協會副主席，中國武術七段，楊式太極拳第五代傳人。

自幼習武，1959 年習練太極拳，先後拜師王培生、趙斌、李立群，得楊、吳兩式太極拳之真傳，曾獲河北省老年太極拳比賽太極劍第一名，全國中老年太極拳比賽金牌兩枚。

應邀到江蘇、河南、湖北、遼寧、甘肅、陝西、北京、天津等地講學教拳，門人眾多。多次組隊參加國內大型比賽獲得多項獎牌。兼任中國永年國際太極拳聯誼會常務理事，北京市永年太極拳社顧問。被河北省體總、廊坊市體總授予「先進體育工作者」稱號。

胡克禹

1944 年生，陝西周至人。銅川市太極拳協會名譽主席，耀州區武協副主席，楊式太極拳第五代傳人。

1974 年開始學習 24 式、88 式太極拳，後來拜在趙斌老師門下學習楊式太極傳統拳械，亦從侯爾良先生學習趙堡太極。三十餘年，從未中斷，並在實踐中不斷總結經驗，共積累了 24 萬字的心得體會，發表論文多篇，出版《太極拳習練札記》和《老子養生學秘字譜》

兩本著作。受聘為武當山武當拳法研究會顧問。

趙廷銘

　　滿族，1930 年生，河北承德人。現任河北省武協常委，承德市太極拳研究會會長。中國武術七段，國家一級武術裁判，楊式太極拳第五代傳人。

　　先後拜在中國武術名家李天驥先生和太極名宿趙斌先生門下，學習國家套路及傳統楊式太極拳，刻苦鑽研，形神俱佳。

　　自 1973 年受聘為承德市太極拳輔導員，30 餘年耕耘不輟，舉辦太極拳、劍培訓班百餘期，學員上萬，榮獲獎牌數十枚。1990 年創辦並當選為承德市太極拳研究會會長，1996 年被評為河北省「十佳」社會體育指導員。

周　振

　　1942 年生，哈爾濱市人。陝西省武協高級輔導員，陝西省職工體協武術總隊隊長，國家二級輔導員，國家二級武術裁判，楊式太極拳第五代傳人。

　　自幼愛好武術，曾學過長拳及刀、劍、棍術，十二路彈腿，24、48 式太極拳。1983 年師從趙斌老師學習楊式太極拳械，並成為拜門弟子。長期在西安市紡織城授拳，並到過雲南，陝西靖邊、榆林，甘肅靖遠，黑龍江省富拉爾等地傳藝。從學者

千餘人，多次參賽獲獎。其事跡被多家媒體報導。

王天玉

1946 年生，浙江平湖人。石家莊市武術協會委員、太極部副部長、楊氏太極拳專業委員會會長，中國武術七段，楊式太極拳第五代傳人。

自幼習武，練過長拳及多種器械。後拜在趙斌和傅鍾文老師門下，勤學苦練，深得真傳。曾代表省市參加全國及國際大型比賽，榮獲金牌 15 枚，一等獎 14 個。創辦石家莊永年楊式太極拳學會並任會長，義務輔導學員逾十萬人次。榮獲石家莊市「體育社會化先進工作者」等稱號。

對傳統「鳳凰劍」整理、創新，升華為「太極鳳凰劍」並出版專著，受到廣泛讚譽，榮獲中國武當拳國際聯誼大會「優秀著作獎」。應邀到北京、重慶、韓國等地表演授藝。其事跡被中央電視臺等多家媒體報導。

孫 羽

1956 年生，天津武清人。楊式太極拳第五代傳人。

1988 年開始，從事電視新聞採編工作。在長期的新聞生涯中，多次參加國際、國內大型體育賽事及活動的報導工作，其中包括第二、三屆河北永年國際太極拳聯誼會的專題報導。

1991 年率攝製組赴西安拍攝了趙斌老師的人物專題《太極名宿》，獲河北廣播電視學會一等獎。在拍攝期間蒙趙斌老師厚愛，被收為弟子，開始研習楊式太極拳。又與多名太極拳專家接觸請教，切磋拳理拳法，從技藝和文化內涵方面均有相當造詣。

關志剛

1959 年生，河北任縣人。河北邢臺楊式太極拳研究會會長，楊式太極拳第五代傳人。

自幼喜愛武術，習練三皇炮捶和楊式太極拳。1979 年考入西安冶金建築學院（今「西安建築科技大學」），即隨西安楊式太極拳第四代傳人趙斌老師深造，四年如一日，深得老師喜愛，稱其為賢弟子、賢侄，傾囊相授。

離開西安後，趙斌老師寫信推荐跟永年傅宗元先生繼續學習，後又拜楊班侯傳人賈治祥為師，學習楊班侯系列拳架與器械。又隨北京通縣蔣林老師學習楊澄甫、楊少侯所傳基礎架「楊式太極拳內傳正路子 108 式」、內傳功夫架「加手」、內傳技擊架「小快式」三種套路以及太極拳基本功、推手、散手等。同時走訪許多民間太極高手和內家拳實力派傳人，拳藝大進，功夫日深。1998 年創建「河北邢臺楊式太極拳研究會」。

楊志超

1932年生，陝西合陽人。西安永年楊氏太極拳學會首屆副會長，常務理事，楊式太極拳第五代傳人。

上世紀60年代初，即在西安新城廣場跟隨趙斌老師學習楊式太極拳、劍、刀等，四十年來演練不輟，對於拳理拳法亦有研究。對中國傳統氣功亦有研究，曾任陝西省氣功研究會副理事長、《氣功與體育》副主編。著文多篇，為弘揚太極拳做出了顯著貢獻。《趙斌的故事》一文，載於《中國青年報》，並在陝西、西安廣播電臺多次播送。

朱秀杰

筆名樂天。1934年生，山東濰坊人。任西安永年楊氏太極拳學會秘書長。楊式太極拳第五代傳人。

60年代初，隨趙斌老師學習楊式太極拳，堅持四十餘年。趙斌老師稱讚他「悟性特強，既善於悟拳理，又善於悟人生」，尊其為貴賓摯友。

長期義務授拳，僅退休後8年間就舉辦了約30期太極拳械學習班，受到廣泛贊譽。書法造詣頗深，趙斌老師逝世後，為河北永年「趙斌太極園」主碑書寫了碑文。

魏高良

1956 年生，陝西禮泉人。楊式太極拳第五代傳人。

15 歲起開始學習國家武術競賽套路，1986 年師從趙斌老師學習楊式傳統太極拳、劍、刀，趙斌先生尊其為貴賓摯友。對陳式太極拳亦有造詣。善於把太極拳與中國傳統文化相結合，深刻理解其哲理。對於西安永年楊氏太極拳學會的各項工作給予大力支持，在弘揚太極、造福群眾方面有顯著貢獻。

張世昌

1942 年生，浙江寧波人。現任西安永年楊氏太極拳學會常委。楊式太極拳第五代傳人。

1965 年至 1972 年在西安期間，跟隨楊式太極拳第四代傳人趙斌老師學習楊式太極拳、劍、刀、梅花雙劍等，並長期在新城廣場、興慶公園協助趙斌老師教拳。30 多年演練不輟，對太極拳架及功法有深入研究，發表論文多篇。趙斌先生尊其為貴賓摯友。

參加內地和香港多次楊式太極拳聯誼活動，2005 年擔任西安楊式太極拳國際邀請賽組委會副主任兼副秘書長，為楊式太極拳傳人的聯誼做了大量工作。

劉慶武

1938 年生，河北饒陽人。滄州市太極拳研究會常務副會長兼教練，滄州市武協副主席，老年體育協會委員。楊式太極拳第五代傳人。

1978 年開始學練楊式太極拳，認真鑽研，堅持不懈，先後 6 次自費進京參加教練員培訓班。後拜西安趙斌先生為師，學習楊式傳統拳械。應邀到滄州各地及河北石家莊、廊坊、承德、衡水等地教拳，受到熱烈歡迎。多次組織學員參加全國及省市太極拳表演比賽活動，榮獲獎項 40 多個。

編寫「威靈強身健骨操」動作圖解和套路手冊，《中老年健康與保健》知識手冊，為市老年體協主持「太極拳科學健身講習會」並擔任主講。多次榮獲河北省老年體協體育先進工作者、滄州市老有所為「精英獎」、滄州市國稅局優秀共產黨員、省級老年體育先進個人等稱號。

十二、牛春明師門

牛春明先生（1881—1961），滿族，北京人。早年研習園藝、骨科等多種技藝。1901 年之前曾向健侯先師學太極拳，後拜楊澄甫為師。因得楊氏父子賞識，特賜字「鏡軒」，是著名的楊式太極拳第四代宗師。

自 1914 年起，牛春明先生就在楊澄甫武館協助教拳，歷時 6 年之久。1920 年南下，先後在南京、上海、杭州等

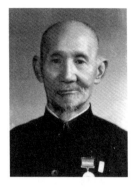

地教拳，並在上海哈同路 68 號開設太極拳館。1925 年受聘於浙江蘭溪體校、中醫學校等單位教拳。此後多年輾轉於江浙各地，並在浙江永康縣成立拳術研究社。1946 年定居杭州，受聘於浙贛鐵路局教授太極拳。後在杭州開元路 37 號設立「牛春明太極拳研究社」，並先後在杭州青年會、六公園等地設場教拳。

新中國成立後，他精神煥發，不辭勞苦，除了每天在西湖邊帶領群眾晨練外，先後應聘執教於浙江醫科大學、浙江省軍區醫院、杭州郵政局、浙江大學等單位。1960 年，中央委托浙江電影製片廠為牛春明先生拍攝了「萬年常青」太極拳影片。

孟憲民

1938 年生於浙江杭州。他是牛春明先師的外孫和直接傳人，中國武術六段，楊式太極拳第五代名師。

牛春明先生 1946 年定居杭州，就住在孟憲民家。他當時 8 歲，便開始跟外祖父學練楊式太極拳、劍、刀、推手、扎杆等。六十年來從未間斷。1962 年開始教拳，多次應邀到各單位教拳，從學者達萬餘人，其中在省市級以上太極拳劍比賽中榮獲金牌 50 多枚，獲前三名者二百多人次。

現任杭州市武術協會顧問、杭州春明太極拳館館長、浙江省涉外武術特級教練，並被聘爲浙江省武協「涉外武術教練資格審核專家組」成員。

丁水德

1930年生，浙江海寧人。現任中國永年國際太極拳聯誼會理事、軒德武館館長及蚌埠、嘉興、衢州武協名譽會長等職。中國武術七段，楊式太極拳第五代傳人。

自幼酷愛武術，13歲從師習武，上世紀50年代拜在牛春明先師門下爲入室弟子。1986年參加全國首屆太極拳劍比賽，榮獲太極劍殿軍。六十餘年拳齡，四十載教齡，積累了豐富的教學經驗，門生萬餘名，參加全國比賽獲金銀銅牌50餘枚，現有200餘名門生在各地任教。接待國際友人50餘次。

1984年挖整工作中，獻出珍藏的牛春明遺著及拳照，國家體委授予雄獅獎。1999年獲杭州市武協「武術之光」貢獻獎。攝製出版了楊式太極拳、劍、刀系列光碟，已遠銷海外。

嚴昭法

1932年生，浙江杭州人。現任杭州江干區武術協會名譽會長，高級教練。中國武術六段，楊式太極拳第五代傳人。

　　1956 年起拜朱鳳祥為師習少林拳、華拳、查拳、擒拿等。1958 年拜師牛春明學習楊式太極拳械。1970 年起在杭州橫河園教拳，並應邀至浙江德清縣、浙江大學、中國美術學院、杭州離退休幹部大學等地任教。從學者五千餘人。著有《楊式四十式順向太極拳》和《42 式順向太極劍》。發表論文多篇，兩次榮獲武當山國際太極拳聯誼會優秀論文獎。

十三、田兆麟師門

　　田兆麟先生（1891—1960），字紹先，生於北京。幼年喪父，8 歲便退學，在家門前設攤販賣水果，日久引起楊健侯老先生關注，審察有年。在他 13 歲那年，進楊府向老先生及二位公子楊少侯、楊澄甫學習太極神功秘術。整整七年，盡得楊門大、中、小拳架絕技真傳。先尊師命正式拜帖在楊少侯門下，後來在杭州又受命復拜楊澄甫為師。

　　1912 年，在南京的全國南北武術擂臺賽中代表楊家參賽，一舉成名。此後南下訪武交友，曾到杭州浙江國術館及民間執教多年。杭州淪陷後，全家到上海定居授業，與上海武術界佟忠義、王子平等名師摯交頗深。

　　1956 年，與幾位前輩同任全國首界武術大賽裁判。門

徒遍及沿海省市及南北各地。田師拳藝，秉承健侯、少侯、澄甫三人，推手散手，階及神明。其子田宏、田穎嘉、田穎銳，弟子林鏡平等，均傳其藝。

十四、陳微明師門

陳微明先生（1881—1958），名曾則，字慎先，號微明，湖北浠水人。著名的楊式太極拳第四代宗師。

1902 年中舉人。1913 年，北洋政府設立清史館，他曾任清史館編修，是《清史稿》中 20 多位作者之一。在編修清史稿之時，開始習武。1915 年從師孫祿堂習形意、八卦拳。1917 年，拜楊澄甫為師，又得楊健侯指點，學藝 8 年，盡得楊式太極拳之精髓。1925 年在上海創辦致柔拳社，自任社長，傳授內家、太極、八卦、形意等拳術，並在蘇州、廣州等地設立分社，也應邀到香港、臺灣等地授拳。著有《太極拳術》《太極劍》《太極問答》等。其中，《太極拳術》採用楊澄甫先師拳照，按照先師口授筆錄整理，實際上是楊澄甫所傳太極拳的第一本著作，因而影響很大。

陳微明先生整理的楊澄甫《太極拳術十要》，一直被視為楊式太極拳的鍛鍊準則。

陳尚毅

陳尚毅先生（1901—1971），字幫俊，湖北浠水人，

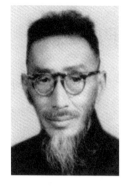

大學文化。他是陳微明先生的侄輩，但在拳術上都從學於楊澄甫先師，同屬楊式太極拳第四代宗師。

7 歲開始習武，13 歲在漢口精武會從師劉振聲，後在上海從師趙連和，習少林拳。1919 年在北京由陳微明引荐，從楊澄甫先師習楊式太極拳械及推手，學藝四年，得其真傳。1924 年又拜師耿霞光，攻形意、八卦、大槍等。解放後曾在武漢醫學院、華中農學院教拳，1959 年擔任武漢市青年武術隊教練，一直在漢口中山公園設場授藝。列其門牆者有陳湘陵、楊淑華、魏權等。其弟子、再傳弟子榮獲金牌多枚。

魏　　權

1932 年生，湖北武漢人。現任湖北省體育科學學會武術專業委員會委員，武漢市傳統拳術發展委員會顧問等職。國家一級武術裁判，楊式太極拳第五代傳人。

10 歲開始習武。1958 年從師陳微明學習楊式太極拳，1959 年又拜陳尚毅為師學習太極、形意、八卦。學藝 11 年，得其真傳。

1971 年開始教拳，1980 年創辦青山地區武術輔導站，學生千餘人。多次率隊參加全國及省市太極拳劍及推手比賽，榮獲金銀銅牌數十枚。1983 年被評為全國優秀武術輔導員。

十五、崔毅士師門

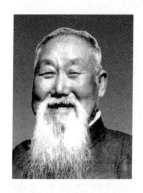

崔毅士先生（1892—1970），河北任縣人。1909 年慕名進北京拜楊澄甫先生為師，深得楊師器重，成為入室弟子，是著名的楊式太極拳第四代宗師。

1928 年隨楊師南下，協助老師授拳於南京、上海、杭州、漢口、廣州等地。楊師去世後，他獨自在南京、武漢、萬縣、西安、蘭州、蚌埠、合肥等地授拳。1945 年定居北京，一直從事楊式太極拳的研修普及工作。

崔毅士先生愛拳敬業，技藝精湛，尤以太極推手見長。其出手綿軟，柔中寓剛，善化善發，變化莫測。其拳勢舒展大方，圓活連貫，輕靈沉穩，形神兼備。1956 年中央新聞電影製片廠進行了專題報導。1964 年在傳統楊式太極拳的基礎上，創編了一套簡單易學的「楊式簡化 42 式太極拳」，深受歡迎，在海內外流傳極廣。後又創編了「楊氏太極棍」。

長期擔任北京市武術協會委員，創建「北京永年太極拳社」，親任社長，從學者不計其數。原海軍司令蕭勁光上將、中宣部長周揚，以及王首道、丁玲、周立波等，均請益於先生。其女崔秀辰、孫崔仲三、外孫張勇濤，皆為其直接傳人。主要弟子有和西青、吳文考、吉良辰、楊俊峰、劉高明、張海濤、方寧、曹彥章、黃永德、松緒金等。

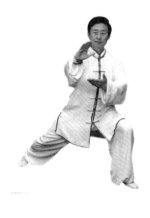

崔仲三

　　崔毅士嫡孫，1948 年生於北京。中國武術七段，國家一級武術裁判。楊式太極拳第五代傳人。

　　幼年從祖父崔毅士習練傳統楊式太極拳，在祖父嚴格教導下，全面掌握了楊式拳械推手技藝。1957年榮獲北京市太極拳青少年組冠軍，後多次參加各種規模的大賽並榮獲冠軍。1986 年參加全國首屆太極拳劍比賽並任北京市代表隊總教練，榮獲太極劍亞軍。在全國工人運動會，第十一屆亞運會，世界太極修練大會，第七、八屆全國運動會等，多次擔任太極拳表演的總教練或武術裁判工作。

　　多次參加太極拳的挖掘整理和太極拳、推手規則的研討與編寫工作。應邀到全國各地並數度赴日本、美國授拳。發表論文多篇。曾在北京電視臺錄製《傳統楊式太極拳教學片》，出版《傳統楊式太極拳教程》《太極刀》《學練二十四式太極拳》《三十二式太極劍》《楊式太極拳體用圖解》《楊式太極入門》等專著及多種教學光碟。

張勇濤

　　崔毅士先師親外孫。1943 年生於西安，河北任縣人。大學學歷。現任北京市武術協會副秘書

長，楊式太極拳研究會副會長兼秘書長，中國武術七段，楊式太極拳第五代傳人。

自幼隨外祖父崔毅士習拳，深得楊式太極精髓。曾獲北京市武術比賽青少年太極拳第一名，1980 年獲市武術比賽太極拳、太極刀第一名，1987 年獲全國太極拳劍比賽劍術第三名。2004 年獲首屆世界傳統武術節太極拳、太極劍金牌。常年授拳於北京中山公園，學生遍及海內外。

曾受北京武術院委托，專事外國訪華團的楊式太極拳教練工作。三次赴日授拳，組織參加天安門萬人太極拳表演、天壇萬人太極展示活動、中日韓三國太極展示活動等。出版專著《簡化楊式太極拳》《楊式太極劍》《楊式太極刀》及教學光碟多種。

方　寧

1924 年生，湖北人。崔毅士先生入室弟子，楊式太極拳第五代傳人。

1943 年從上海王守先老師學習太極拳三年，1953 年從北京崔毅士老師學習太極拳十年。造詣頗深，功臻無圈，能周身發勁，表現太極內家拳真正以靜制動風貌。

長期業餘授拳，弟子滿門。1981 年在合肥受聘為武術協會委員，推手訓練班高級教練。著有《談太極拳功夫》（《武林》1982 年 12 期），以切身體會論太極拳十成功夫次第，《太極拳為什麼稱為太極拳》（英文本，在美國刊物發表），《為什麼說太極拳是內家拳》《極柔軟然後

極堅剛》等。

曹彦章

1931 年生，山西陽高人。現任北京武術院華圓武術培訓中心主任兼秘書長，北京武術協會委員，北京朝陽區武術運動委員會副主席等。中國武術七段，楊式太極拳第五代傳人。

1937 年拜楊登第老師學習羅漢拳、大小洪拳及各種器械，1953 年拜許家福老師學習八極拳，1954 年拜崔毅士老師學習楊式太極拳械、推手。多次參加各種武術比賽榮獲第一名，1993 年參加香港武術比賽榮獲特等獎。1998 年率 280 名弟子參加天安門萬人太極拳表演。

1964 年開始授拳，從學者數千人，其中有海外學生百餘名。北京地區的弟子學生中，22 人被評為國家一級社會體育指導員，12 人為國家武術二級裁判，中國武術七段 2 人，六段 10 人。編寫《傳統楊式太極劍 54 式》《傳統楊式太極刀 13 式》教材兩種，參編《太極拳推手對練套路》及《燕都當代武林錄》等。

黃永德

1936 年生，上海人。現任北京楊式太極拳研究會副會長。楊式太極拳第五代傳人。

　　從 1957 年開始向崔毅士老師學習楊式太極拳，成為入室弟子。崔師又陸續給他傳授了推手、大捋、壇子功、太極劍、太極刀、太極杆等技藝，是崔師中唯一練習和傳授壇子功的。他矢志不渝地致力於太極拳的研習和傳播，基本功紮實。授拳耐心，不取報酬，深受贊譽。

松緒金

　　1933 年生於北京，滿族，老姓他他拉，漢譯唐姓。楊式太極拳第五代傳人。

　　自幼好武，12 歲從駱興武老師學少林拳，後從楊健侯弟子金振華老師（滿族）習練楊式太極拳、劍、刀、散手及內功法。1958 年以後，又從崔毅士老師學習楊澄甫太極拳，從吳圖南老師學習楊少侯所傳快架等。掌握多種比較早期的楊式傳統拳械套路，對於拳架的技擊運用亦有研究。

　　1988 年在北京西城區、海淀區，以及廣州、鎮江、揚州等地義務授拳，退休後在北京石景山半月園、國際雕塑公園、中山公園、北海公園等地設點傳藝。

李　濱

　　1945 年生，字先智，安徽懷寧人。現任安徽中醫學院太極拳研究所所長。崔毅士先師再傳弟子，楊式太極拳第六

代傳人。

研習太極拳 40 年，從學於崔毅士先師門下的滕茂桐、方寧、于家嵐三位老師和田兆麟先師門下的張滌老師，亦列崔秀臣門下。以「三豐祖師，楊家嫡傳，崔門經緯，武當正宗」而弘揚國粹與文化遺產，於 1992 年獲准成立安徽中醫學院太極拳研究所，開展傳統太極拳學術研究並培養人才。曾接待美、法、日、德等國多位好友訪問研習。

1997 年 12 月應邀到臺灣進行海峽兩岸太極文化交流與講學，受到好評。在中外報刊發表太極拳論文 30 餘篇，對太極拳源流諸多問題進行了考證論述。受聘為武當山武當拳法研究會顧問、《太極》雜誌特邀編委、臺灣中華太極館《太極學報》大陸編審委員等。

十六、李雅軒師門

李雅軒先生（1894—1976），名椿年，號雅軒，河北交河人。楊澄甫先師之高足，著名楊式太極拳第四代宗師。

從小酷愛武術，稍長，從陳殿福老師學少林拳。1914 年，經傅海田先生引薦，到北京正式拜楊澄甫先生為師，學習傳統楊式太極拳，前後歷十餘年之久，深得太極精髓。

1928 年，考入南京中央國術館，1929 年，追隨楊澄甫到浙江國術館深造，並擔任教員。1934 年就任南京太極拳社社長，1935 年在南京國民體育學校任武術教員。「七七

事變」後離開南京，1938 年秋到成都，遂定居四川，在四川授拳近四十年。解放後曾任成都市政協委員，成都市體委太極拳教練。1957 年任全國武術比賽的裁判工作。教拳嚴謹有法，積累了豐富的實踐經驗，對繼承中國寶貴遺產、增強人民體質作出了突出貢獻，是四川以至西南地區楊式太極拳的主要傳授人。

李敏弟

1951 年生，河北交河人，李雅軒先師之女。成都市李雅軒太極拳武術館副館長，中國武術六段，國家一級裁判。楊式太極拳第五代傳人。

幼承家學，深得其父薪火之傳。多次代表成都參加四川省武術比賽，獲太極拳冠軍。1996 年在河南陳家溝獲國際太極拳錦標賽太極劍冠軍。

多次參加國內國際太極拳名家研討會，並數度應邀出國講學。受聘為新加坡李雅軒太極拳學院名譽院長等職。

與其夫陳龍驤合著《楊氏太極拳法精解》《楊氏太極劍法精解》《楊氏太極刀法精解》《三才劍法精解》《武當劍法精解》等。

陳龍驤

1948 年生，四川成都人。現任成都市武術協會常委，成都市李雅軒太極拳

武術館館長。中國武術七段，國家一級裁判。楊式太極拳第五代傳人。

8 歲即從李雅軒先生學習太極拳藝，深得其師器重，後與李雅軒先師之女李敏弟結婚。1983 年被評為全國千名優秀武術輔導員，1986 年獲全國武術比賽雄獅獎。多次參加國內國際太極拳名家研討會，數度應邀出國講學。受聘為中國國際太極拳年會副秘書長，新加坡李雅軒太極拳學院名譽院長等職。

發表論文數十篇，與李敏弟合著《楊氏太極拳法精解》《楊氏太極劍法精解》《楊氏太極刀法精解》《三才劍法精解》《武當劍法精解》等。

賀洪明

1943 年生，四川資陽人。現任「成都賀洪明太極拳健身技擊培訓中心」主任兼教練。楊式太極拳第五代傳人。

1958 年，從李雅軒先生學習楊式太極拳。1962 年按照祖規正式拜師。在先師多年培育薰陶下，對太極拳藝及其內練心法、技擊應用有深刻領悟。1963 年獲成都市運動會青年組太極拳、劍、刀第一名，多次參加國內外大型武術交流活動。

曾任成都市武協紅光太極拳研究會會長兼總教練，被評為成都市群眾武術活動先進個人。從學者數千人。

李武鑫

1947 年生，四川成都人。中國武術六段，楊式太極拳第五代傳人。

1964 年拜在李雅軒老師門下，專修楊式太極拳械、推手、散手及太極拳功理功法的研習。四十年來，潛心體味磨練，有相當造詣。

授拳二十餘年，從學者千餘人，受聘為成都市武協紅光太極拳研究會顧問、成都電子高專太極拳協會顧問、中國武當山武當拳法研究會特邀研究員。多次參加國內外太極拳交流活動，進行太極拳、推手表演，獲得好評。

鄧克強

1946 年生，四川成都人。楊式太極拳第五代傳人。

1966 年師從陳萬川老師學習拳劍刀及中醫傷科。1969 年由陳萬川老師引薦，拜李雅軒老師深造，並繼續研習推手、散手等。三十餘年，堅持不懈，深得傳統太極之三昧。業餘時間義務授拳，從學者甚眾。

趙子倫

1939 年生，四川岳池人。電子高專楊式太極拳活動站站長。中國武術六段，楊式太極拳第五代傳人。

從小熱愛武術，曾練過少林拳及器械。1962 年師從李雅軒老師習練楊式太極拳，後又隨師兄陳萬川繼續學習。長期在單位辦班教拳，並應邀到外單位或外地講學，深受歡迎，學員遍及海內外。多次組隊參加大型比賽，均獲好成績。受聘為紅光太極拳研究會顧問等職。

林默根

1920 年生，四川資中人。現任四川太極拳推手研究會會長，楊式太極拳第五代傳人。

上世紀 50 年代隨李雅軒先師學習楊式太極拳械、推手，刻苦鑽研磨練，深得楊式太極真諦。尤其對太極推手有精到研究，功臻化境，在武術界有相當影響。

畢生致力於太極拳的發揚光大，學生遍及海內外。受聘為四川省武協、成都市武協顧問，四川省國光東方文化科技研究院名譽院長，中國永年國際太極拳聯誼會副理事長，武當山國際太極拳聯誼會特邀顧問等職。創編「太極內功十二法」，在海內外推廣，被收入《四川武術大全》。承擔國家武術科研項目「太極推手競賽規則的改革」，已順利結題上報。發表論文多篇。

十七、董英傑師門

董英傑先生（1897—1961），名文科，字質齋，號英傑，河北任縣人。楊澄甫先師之高足，楊式太極拳第四代宗師。

自幼好武，早年從名鏢師劉瀛州學藝，經劉推介，投李香遠門下受業。後來師事李增魁、楊澄甫，得楊家太極拳真傳。1928 年楊澄甫宗師南下，執教於南京中央國術館，董師隨之，並薦他的老師李香遠到蘇州執教。1934 年，曾隨楊澄甫宗師到廣州教拳。

1936 年 4 月應邀蒞臨香港，首傳楊家太極拳。日軍攻陷香港後，舉家遷澳門隱居。1945 年抗戰勝利，重返香港施教，其後將太極拳傳播於新加坡、馬來西亞和泰國等地。門人甚眾，有子女六人，子虎嶺、繼英、俊彪、俊豹，女茉莉，皆承其傳。1966 年董虎嶺設館美國，董茉莉掌香港董英傑健身學院，並於 1988 年創辦澳洲太極拳武術院。

董師文武兼修，曾主筆為楊澄甫先師整理《太極拳使用法》一書，為楊氏太極拳經典著作之一。1948 年完成其名著《太極拳釋義》，風行海內外。又發明「太極快拳」一路，頗得識者贊賞。

董虎嶺

董虎嶺先生（1917—1992），董英傑先生之子，河北

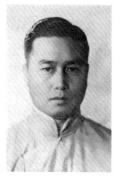

任縣人。楊式太極拳第五代傳人。

自幼秉承家學，得其父薪傳，拳架端正宏厚，流暢謹嚴。積極傳播推廣太極拳，在東南亞、美國授藝多年，具有較大影響。

董茉莉

1940 年生於香港，父董英傑乃楊澄甫先師之高足。她幼承家傳，深得楊式太極真諦，現任香港精武體育會會長，香港武術聯合會名譽會長，董英傑太極拳健身院院長。楊式太極拳第五代傳人。

少年已熟悉太極拳械套路技法，並在「董英傑太極拳健身院」內協助教務。1986 年任香港武術協會副主席，並應邀赴天津「國際武術錦標賽」觀摩。1987 年考獲中國武聯舉辦的首屆國際武術裁判。同年與香港武術界老師們協同創立「香港武術聯合會」並任裁判主任，在香港武聯主辦的國際邀請賽事中選任裁判長。

1990 年任全日本武術大賽太極裁判，1990 年任第十一屆亞運會太極裁判。榮任香港楊式太極拳總會名譽會長及多個武術團體的名譽會長或顧問職務。

1988 年赴澳洲雪梨，創立「澳洲董茉莉武術太極學院」，同時兼任「香港董英傑太極拳健身院」院務。2004 年 11 月，發起並參與策劃了「2004 傳統楊式太極拳國際

邀請賽」。

十八、鄭曼青師門

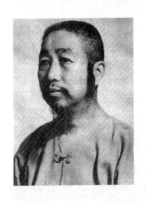

　　鄭曼青先生（1901—1975），名岳，號曼髯，浙江永嘉人。著名的楊式太極拳第四代宗師。

　　先生精通詩、書、畫、拳、醫，世稱「五絕大師」，18歲即應聘為郁文、藝術兩大學教席，1926年得蔡元培先生賞識，薦任上海暨南大學教授，兼美術專門學校國畫系主任。後又當選全國中醫師公會理事長。在滬時，經濮秋丞先生介紹，師事楊澄甫先師習太極拳。因其資質過人，經年得其大要。適逢楊夫人臥疾，群醫束手，得鄭師悉心診治，終告痊癒，楊師感之，乃傾囊相授。其五藝之中，嘗言太極拳為之最愛。1938年曾任湖南省國術館館長。1939年至重慶，任教於中央訓練團。曾與英、美訪華團少壯軍人試技，皆使其跌出丈外，傳為佳話。

　　1949年赴臺灣，創立「時中太極拳社」（後改稱「時中學社」），開臺灣太極拳風氣之先河。1964年客居美國紐約，設「太極拳研究社」，往來紐約、舊金山，專心傳授太極拳，在美國建立了相當聲譽，曾應邀到聯合國表演太極拳。

　　1932年，由鄭公主筆，在《太極拳使用法》的基礎上，為楊澄甫先師整理《太極拳體用全書》，1934年2月

上海大東書局出版，該書被楊派各師門視為楊式太極拳之經典文獻。

鄭公在湖南國術館時，從楊式傳統拳架中，刪削重複，擷取精要，創編三十七式短架，以適應時代之需，並得到陳微明師兄贊同，門人稱其為「鄭子太極拳」，已在全球各地風行。1947 年編著《鄭子太極拳十三篇》，六十年代編著《鄭子太極拳自修新法》，理論精湛淵博，于右任先生贊其為「至善至美之教材」。

徐憶中

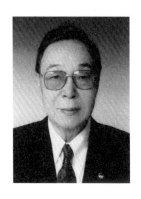

徐憶中先生，別號東海居士，1922 年生，浙江省杭州市蕭山人。鄭曼青先師高足。現任臺灣鄭子太極拳研究會理事長，時中學社社長，楊式太極拳第五代傳人。

鄭曼青先生 1949 年應臺北市市長游彌堅之邀，在臺北市中山堂創立「時中太極拳社」，傳授楊式太極拳。徐先生是鄭師在臺早期學員之一，五十多年來從未間斷。「時中太極拳社」1974 年易名「時中學社」，1975 年鄭師謝世後，由劉錫亨任社長，1978 年改由徐憶中先生任社長至今。1983 年創立「鄭子太極拳研究會」，世界各地設有分會。舉辦「曼青杯鄭子太極拳國際邀請賽」「宗師遺物及書畫展」等。1989 年邀請楊澄甫先師哲嗣楊振國等名家組團訪臺，又多次訪問大陸各地太極拳組織，參與名家座談會，與大陸拳界名流多有深交。

羅邦楨

1927 年生，江蘇昆山人。鄭曼青先師高足，美國舊金山市「寰球太極拳社」社長，楊式太極拳第五代傳人。

1948 年赴臺，1949 年因病在臺北市從名中醫及太極拳名家鄭曼青先生求治，並習太極拳，是鄭師在臺最早學員之一，並以弘揚太極作為畢生要務。1974 年離臺赴美，在加州舊金山創辦「寰球太極拳社」，同時巡回於歐美各地，長期教授太極拳。期間，將鄭師所著《鄭子太極拳十三篇》《太極拳經論要訣》及陳微明著《太極拳問答》與人合譯為英文，暢銷歐美，頗具影響。發表論文多篇，對太極拳原理源流均有深刻研究。

張肇平

1920 年生，字宇光，道號悟靜，江西武寧縣人。楊式太極拳第五代傳人。

少年從朱學鬆習長拳及各種兵器，1959 年起，拜鄭曼青大師習太極拳。1970 年又拜劉培中大師習仙宗玄門與道功拳。1976 年拜章文明大師習楊家太極拳新架、五行捶、連環腿、推手等。1976 年創建臺北縣太極拳協會，任第 2～6 屆理事長。

　　1987 年任臺灣太極拳總會、太極拳國際聯盟總會副理事長，1993 年升任理事長，直至 2002 年退休。期間，到歐美許多國家參加國際會議，交流講學，到大陸各地太極拳和武術組織訪問，舉辦海峽兩岸太極拳學術交流，為弘揚太極拳和國際太極拳界的聯誼作出巨大貢獻。著有《論太極拳》《道功拳法精解》《太極拳老子道德經》《太極拳與易經》《兩岸太極拳交流紀實》《兩岸太極拳當代人物志》《張三豐太極拳論》《太極拳語錄注解》等。

鞠鴻賓

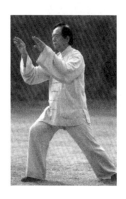

　　1917 年生，上海市人。現任臺灣太極拳總會理事，鄭子太極拳研究會副理事長，高雄市太極拳協會總教練等職，楊式太極拳第五代傳人。

　　少年好武。1949 年赴臺後，拜在鄭曼青先生門下，專攻鄭子簡易太極拳系列及行功心法，深得太極精髓。義務教學五十餘年，足跡遍及海內外。曾到美、加、法、德、日、韓、義、新、馬、荷等國訪問講學，從習者數以萬計。1956 年襄助成立中美經濟文化協會太極拳研究會，相繼發起成立臺灣太極拳總會，創辦高雄市太極拳協會、鄭子太極拳發展基金會等。著有鄭子三十七式系列教學光碟、太極拳示範教學圖解及行功心法等，深受讀者喜愛。

宋志堅

宋志堅先生（1910—2000），字石泉，號鑒清，湖南

益陽人。臺灣財團法人中華太極館原董事長，楊式太極拳第五代傳人。

專長太極拳術、針灸、易學。拳術兼學楊吳兩派，師承吳派吳雨亭宗師和楊派鄭曼青宗師。終其一生全心盡力推展太極拳運動。1982 年創辦「財團法人中華太極館」，長期傳授拳藝。1991 年與趙斌先生聯繫，由西安永年楊氏太極拳學會和財團法人中華太極館主辦，在西安成功召開了「海峽兩岸楊式太極拳交流大會」。對太極拳原理源流均有深入研究，獨創「自然運動八法」，以達最佳之鬆柔訓練。

融合理論與實踐，著成《太極拳學》上下冊，從生理、物理、易理諸方面解說拳理，詳述太極拳架及太極劍法、太極刀法、太極杆法、武術傷科等。所著《太極拳源流考訂》，以大量資料論證太極拳源流的傳統觀點。弟子吳榮輝、胡惠豹等繼承館務。

李　燦

1945 年生，字中定。大韓太極拳協會創辦人，現任會長兼總教練。太極拳國際聯盟總會副主席，李燦太極拳道館總館長，韓國體育大學客座教授。楊式太極拳第六代傳人。

自幼喜好運動，尤愛武術。10 歲學跆拳道，18 歲習中國少林、螳螂武

術，1978 年從陳政羲老師習太極拳，後拜在臺灣高雄市鞠鴻賓大師門下，專攻楊式簡易太極拳三十七式系列，拳架、刀、劍、推手、散手等等均有較深造詣。榮獲第一屆曼青杯國際太極拳大會一等獎，著有《太極拳講座》《鄭子太極拳》《太極拳秘訣》《太極拳經》等書。

十九、王其和師門

　　王其和先生（1885—1932），字春山，河北任縣人。楊澄甫先師弟子，楊式太極拳第四代宗師。

　　自幼隨村人習洪拳，青年時期拜名鏢師劉瀛洲學三皇炮捶。後由劉師引薦，先後拜楊鳳侯之子楊兆林學習楊式太極拳，拜武派名師郝為真學習武式太極拳。正月去廣府，臘月才回家，如此達七八年之久，拳藝日臻成熟。

　　1914 年赴北京，又成為楊澄甫先師的拜門弟子，亦得楊健侯先生親授。楊澄甫先生曾對武匯川說，王其和「在家時已經稱為把式了」。他是楊澄甫所著《太極拳使用法》中所列的 43 位傳人之一。可惜在楊澄甫先師南下時，雖奉命集合而因病未能成行。

　　先生一生務農，兼從事水運，又痴迷武術，相得益彰。因其綜合楊武兩派風格，門人稱其為「王其和太極拳」。教拳範圍北到衡水冀縣，西到順德（今邢臺）西部深山區，遠及山西昔陽。著名弟子有劉仁海、王景芳

（子）、張金榜、吳振奎等。其孫王志恩，繼承家傳。

王志恩

1941 年生，河北任縣人。楊式太極拳第六代傳人。

生於太極世家，祖父王其和為楊澄甫先師入室弟子，父親王景芳繼承其藝，功至「階及神明」境地，尤善散手。王志恩自幼接受父親嚴格訓練，在學習工作之餘堅持鍛鍊，積累功力。工作退居二線後，更集中精力從事太極拳的習練和挖掘整理工作。

發表論文多篇，曾寫出該系太極拳的淵源與發展，榮獲 2002 年「全國高校武當杯中華武術文化科學研討會」一等獎。對於楊兆林先師生平及授拳情況的考察，彌補了楊式太極拳歷史中的一些不清楚的問題。

二十、葉大密師門

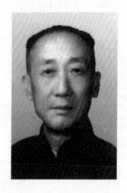

葉大密先生（1888—1973），名百齡，號柔克齋主，浙江文成縣人。20 世紀二三十年代在上海頗有聲望的楊式太極拳名家和推廣者，楊式太極拳第四代宗師。

早年習溫州小八卦。1917 年在北伐軍第 25 軍第 2 師第 8 團任職時，從田

兆麟老師學習楊式太極拳。後又與孫祿堂之子孫存周結為金蘭，並得孫祿堂老先生口授身傳，功力大進。1926 年，在上海望志路（今興業路）南永吉里 19 號寓所創辦「武當太極拳社」，教授楊式太極拳、劍、推手。該社與陳微明 1925 年在上海創辦的「致柔拳社」，是上海最早傳授楊式太極拳的兩個組織。1927 年，又與陳微明共同請益李景林，學習武當對劍，兩社都增加了武當對劍的課程，並參與社會募捐表演，極為成功。

1928 年，楊少侯、楊澄甫先師到南京，葉師又向楊師兄弟學習拳、劍、刀、杆。當時，武匯川、褚桂亭同時前往，後來因為南京國術館安排不下，受楊澄甫先師之托，葉師帶武匯川、褚桂亭到上海「武當太極拳社」授課，並介紹到幾家公館教拳。武匯川後來成立了「匯川太極拳社」。

1929 年，與陳微明、田兆麟、武匯川、褚桂亭等 37 人受聘為杭州「國術遊藝大會」檢察委員，屢被中央國術館聘為國考評判。1932 年，楊澄甫先師給葉師題贈照片一張「大密仁弟惠存」，可見其在拳界的地位和影響。

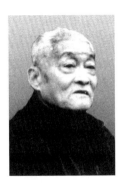

因其拳架在楊式大架太極拳基礎上略有增添，以幫助學員加深對太極拳的認識，門人稱其為「葉家拳」。主要傳人有濮冰如（後來亦為楊澄甫弟子）、金仁霖、蔣錫榮、曹樹偉、丁然清等。三傳弟子蔡光圻，著有《武當葉氏太極拳研究》一書。

金仁霖

1927 年生，字慰蒼，浙江嘉興人。

楊式太極拳第五代傳人。

1947年上大學時，因體弱多病，由林鎮豪同學介紹至武當太極拳社，從葉敏之老師學練太極拳劍及推手，健康狀況大有好轉。1953年，和師兄蔣錫榮、師弟曹樹偉同投在葉大密老師門下。此三人與濮冰如女士被稱為「葉家的一大三小」，拳藝皆有相當造詣。

1960年10月，由張玉任組長，傅鍾文、濮冰如、蔣錫榮、金仁霖、傅聲遠等六人同為上海市第三屆運動會武術比賽太極拳裁判。在報刊發表太極拳原理源流的文章數十篇。受聘為蘇州、河北、合肥等地太極拳組織的顧問，《太極》雜誌特邀編委等職。

二十一、褚桂亭師門

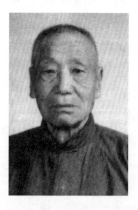

褚桂亭先生（1892—1977），名德新，字桂亭，河北任丘人。形意、八卦、太極拳名家，楊式太極拳第四代傳人。

幼年習武，青年時期就精通多種拳術。形意拳得傳於姜玉和、李存義等，八卦掌得傳於梁振甫、孫祿堂等。又從李景林學武當劍。1929年在杭州的浙江國術館正式拜楊澄甫先生為師學習楊式太極拳，並成為楊師門下得力助手。曾受聘為金陵軍官學校總教官、南京國民政府武術總教官等職。

　　解放後，由南京遷往上海定居，住斜徐路，在復興公園等地設場授拳。曾被國家體委邀請參與簡化太極拳方案的制定，參加第一屆全運會等大型比賽的武術裁判工作。常與王子平、佟忠義等著名武術家在上海體育宮為觀眾表演。其太極拳、劍、刀及形意、八卦等，剛柔相濟，虛實分明，功夫非凡。「文革」後，遷居閔行，門徒眾多。1982 年，其傳人在閔行成立「桂亭內家拳術研究會」，1994 年擴大為「上海市桂亭內家拳術研究會」，研究整理其武術理論，進而發揚光大。拜門弟子有耿繼義、張家駒、嚴承德等。

嚴承德

　　1935 年生，上海市人。上海市武術協會委員，市武協內家拳委員會主任。中國武術七段，楊式太極拳第五代傳人。

　　1950 年在上海從褚桂亭老師習武，1952 年正式拜師，跟隨褚師 20 餘年，對太極拳、形意拳造詣頗深。

　　1979 年起在原工作單位及上海武術院多次舉辦太極拳、推手培訓班，1983 年為日本大阪太極拳協會訪華團任教練，曾受聘為上海國際俱樂部太極拳、形意拳教練，上海市太極拳、劍比賽裁判。1994 年任上海桂亭內家拳協會會長兼總教練。退休後長期在各公園授拳，弟子滿門。在報刊發表論文多篇。

二十二、武匯川師門

武匯川先生，早年在北京從楊澄甫先師學拳，1914 年正式拜在先師門下。楊式太極拳第四代傳人。

楊澄甫先師南下時，他亦隨往。曾在葉大密先生創辦的「武當太極拳社」任教，1928 年創辦「匯川太極拳社」，該社是繼陳微明的致柔拳社和葉大密的武當太極拳社之後在上海有較大影響的太極拳組織，至 1935 年約有一千人參加，弟子有張太、吳雲倬、武貴卿等，顧留馨先生曾經為該社門生。

武匯川身材魁偉，功力深厚，推手散手皆能運用自如，從心所欲。善發寸勁，氣勢凶猛，他與田兆麟被上海武術界稱為楊門的「哼哈二將」。

二十三、蔣玉堃師門

蔣玉堃先生（1913—1986），浙江杭州人。楊式太極拳第四代宗師。

自幼酷愛武術，曾從學於母舅和杭州吳山的韓慶堂、查瑞龍。1930 年入浙江省國術館，拜楊澄甫先生為師學習楊式太極拳。1933 年考入中央國術館。先後從同裡黃山樵學武當劍法，從

姜容樵、黃柏年學八卦、形意，從吳俊山、劉百川學擒拿、散手。又得楊班侯弟子龔潤田親授，獲楊式各種功法真傳。他還精於摔跤和騎術。先後在廣州、汕頭、上海、杭州、南京、昆明等地傳授武功。桃李遍及南北。

所傳拳械，內容豐富。太極拳有大架、小架、對拳（散手對練），太極刀有單練、對練等。門人張金普按蔣師所傳，整理出版了《健身太極刀》《健身太極拳》，其中包含多種拳械練習的「幫學歌」，頗具特色。

朱廉方

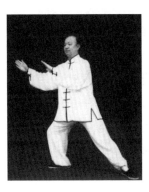

1933 年生，浙江杭州人。曾任杭州市武術協會副主席，浙江省武術隊教練。現任省武協涉外特級教練等職，楊式太極拳第五代傳人。

1957 年隨劉祖培老師學楊式太極拳，後又得到多位老師指導。

1982 年被蔣玉堃收為弟子，親授楊式太極大小功架，及長拳、劍、刀、槍、棍、推手、散手、對劍、對刀等系列拳械。1977 年獲杭州市武術比賽楊式太極拳、劍冠軍，同年獲浙江省武術比賽楊式太極拳金牌。1972 年開始教拳，學生已達九千人。弟子和學生在國際國內重大比賽中獲金牌 100 多塊。發表論文十多篇。

二十四、曾昭然師門

曾昭然（如柏）先生，廣西奉議人。書香門第，幼承

家學，弱冠攻法律，畢業於國立北京大學，繼而留學德國，獲德國國立馬堡大學法學博士學位。曾供職廣西省教育廳，後任廣東法學院院長等職。他是楊澄甫先師的關門弟子，楊式太極拳第四代傳人。

幼年多病，尊父命從師習太祖拳。在北大上學時，又師從劉采臣先生學形意、岳氏連拳及太極拳等，經劉師介紹，在北京體育會從吳鑒泉先生學太極推手。其後常因事忙而中斷。1931 年，因胃病嚴重，即往致柔拳社廣州分社投拜陳微明，繼續學習太極拳。

1934 年，與第一集團軍總部、第四集團軍總部、廣東省公安局有關要人商議，請陳微明代聘楊澄甫先生到廣州教拳。楊師抵廣州後，原擬半年後北返。曾昭然向第一集團軍總司令陳濟棠建議，給楊澄甫先師在第一集團軍總部安排「諮議」職務，以便保障生活。楊師便決定長期居粵。期間，楊澄甫特意讓曾昭然寫好門生帖，「遵舊規矩正式拜師」。他是楊師的關門弟子，也是華南唯一弟子。從學兩年有餘，「欲有所學，師必親為教導」。

1960 年 3 月，編著《太極拳全書》（香港友聯出版社出版），對楊式太極拳的理論、拳技、器械，均有精到敘述。弟子有廖建開等。

二十五、吳圖南師門

吳圖南先生（1884—1989），蒙古族，原姓烏拉漢，名烏拉布，內蒙古喀喇沁左旗人。辛亥革命時從漢姓吳，名榮培，字圖南。幼年多病，9 歲拜吳鑒泉先生為師習太

極拳，8年後，又拜楊少侯為師學拳4年。曾任中國武術協會委員，北京市武術協會副主席，著名楊式太極拳第四代宗師。

早年就讀於京師大學堂，當過小學、中學教師。曾在北平體育講習所、中央國術館等中國武術研究機構從事教學工作，後來在中央體育專科學校、西北聯大等院校主教國術。解放後一直從事新中國的武術教研工作，又任北京故宮博物院專門委員、首都博物館保管主任、北京文史館館員等職。

1929年出版《科學化的國術太極拳》，1935年出版《內家拳太極功玄玄刀》《太極劍》，1937年出版《國術概論》。1984年，由吳圖南講授、馬有清編著，商務印書館香港分館出版了《太極拳之研究》。

對於中國武術特別是太極拳的源流、軼聞，經過許多調查研究，掌握了豐富的資料，也有很多親身經歷。被譽為「太極泰斗」「百年太極拳發展的見證人」。他認為中國傳統太極拳的起源很早，張三豐是太極拳的集大成者和中興者。並且提出寫歷史要抱著「第一不冤枉古人，第二不欺騙今人，第三不欺騙後世」的態度。

1984年2月，中國武術協會主席徐才和北京市副市長孫孚凌等領導祝賀吳圖南先生百歲壽辰，並頒發了「武術之光」錦旗。1988年獲中國國際武術節組委會頒發的「武術貢獻獎」。

在拳架方面，他主要繼承了楊少侯先師所傳用架，亦稱「快架」、「小架」。其特點是活潑小巧，速度快，二百多個動作要在三分鐘左右練完，並且要把太極拳的用法體現於拳架之中。在練習步驟上，提出「招功」、「勁功」、「氣功」三個階段的進階層次。

正式弟子僅馬有清一人。再傳弟子李璉，著有《楊少侯太極拳用架真詮》。

二十六、李萬成師門

李萬成先生（1872—1947），河北永年人，人稱「李老萬」。他是楊家人外出後，永年楊式太極之最高手。著名楊式太極拳第三代宗師。

李萬成的家與楊班侯家是鄰居，他自幼喪父，家道清貧，其母給班侯家作佣人，也有人說是楊班侯家的「奶媽」。母子二人長期吃住在楊班侯家，少年萬成常給班侯提上鳥籠扛上火槍，去城河邊打水鴨子。班侯得子較晚，也視萬成若自家兒子，隨時給他傳授功夫。如此得天獨厚的條件，使李萬成的拳藝不期然而然。因楊家人外出授拳，李萬成至死都住在楊家，曾在楊家舊宅開了一個茶館，一生未婚。據說，楊澄甫幾次回永年，動員李萬成隨他外出教拳，李始終未出。去世後由徒弟們安葬。

李萬成所傳拳械，內容豐富。由於他直接得自班侯，所以人們稱之為「班侯拳」，單就拳架而言，包括大架、

中架、小架、快架及提腿架、撩挎掌、四路炮捶、十三路炮捶等。這些拳架反映了楊式太極拳的一些早期面貌，具有重要研究價值。

李萬成在永年的傳人，主要有林金生（1910—1984），郭振清、郝從文、賈治祥、韓會明等人，目前健在者還有賈治祥、韓會明兩位老師。

賈治祥

　　1918 年生，河北永年人。現任永年太極學院總教練，永年廣府楊班侯太極拳研究會名譽會長，楊式太極拳第四代傳人。

　　少年時代就隨李萬成先師習武，掌握了楊班侯太極拳的各種老架及推手、散手、三十二短打、太極椿功，太極刀、劍、槍等。幾十年來，隱居民間，演練不輟。年屆九旬，仍然耳聰目明，精力旺盛。近年來為了弘揚中華武術，不辭勞苦，授徒傳藝，曾組織眾弟子在永年國際太極拳聯誼會上系統表演楊班侯太極拳架系列，深得海內外同道贊揚。

　　所傳拳械套路，被第四屆永年國際太極拳聯誼會和邯鄲電視臺錄入《太極故鄉看真功》電視片中。先後有港臺、日本、新加坡等地拳友慕名前來學藝。1993 年參加了第二屆武當山武當拳法研討會，受聘為武當山武當拳法研究會特邀顧問、邯鄲市太極拳協會顧問、永年廣府太極拳年會顧問等職。其子賈安樹全面繼承其藝，拜門弟子有蘇

學文、關志剛、路迪民等。

韓會明

1928 年生，河北永年人。其家與楊祿禪故居毗鄰，1992 年楊祿禪故居建成後，他負責楊祿禪故居的管理工作。楊式太極拳第四代傳人。

受楊家影響，13 歲就師從楊班侯的嫡傳弟子李萬成學拳，1945 年才離開恩師，後又和關質彬在一起練拳。六十年如一日，從未間斷。對拳理拳法頗有研究，年輕時經常和師兄林金生在一起討論切磋，有時還爭論得面紅耳赤，所以對每招每式都能講出道理，深受弟子敬重。跟許多名家高手進行切磋，還教了不少學生，收了很多弟子，受到大家的尊重和贊揚。

賈安樹

1954 年生，河北永年人。賈治祥老師之子，現任永年廣府楊班侯太極拳研究會會長，楊式太極拳第五代傳人。

自幼隨父學拳，後又跟師伯林金生學習，全面掌握了楊班侯太極拳架系列的真傳。尤其善於表演最能夠增長和顯示功力的楊班侯大架太極拳和楊式四路炮捶、十三路炮捶等。多次參加全國和國際大型會議的比賽和表演，榮獲金銀銅牌多枚。經常向前來求教的日本、

新加坡等地拳友傳藝，受聘為武當山武當拳法研究會特邀研究員、邯鄲楊班侯太極拳研究會名譽會長等職。近年來在報刊發表論文十多篇，對楊班侯太極拳架系列進行了系統介紹。

二十七、許禹生師門

　　許禹生先生（1879—1945），字龍厚，祖籍山東濟南。著名武術活動家，楊式太極拳第三代傳人。

　　自幼熱衷武術，早年習查拳、潭腿及六合門拳械，太極拳直接從學於楊健侯。曾畢業於晚清譯學館，後任北平教育部專門司主事。1912 年創辦北平體育研究社，任副社長（社長由副市長兼），聘請太極名家楊少侯、楊澄甫、吳鑒泉、孫祿堂等執教，大力推廣武術運動。後又增設北京體育研究所，專門培養武術教師。1929 年創辦北平特別市國術館，任副館長（館長由市長兼）。9 年間共開設民眾國術訓練班、國術教員講習班達 746 期之多，編輯印製教材 150 餘種，接受培訓的人員 38000 餘人。主編《體育月刊》，在推廣交流拳藝，徵集武術密本等方面作了大量工作。

　　1921 年出版《太極拳勢圖解》，是近代太極拳的第一部著作。傳人有王新午、劉玉明、于友三等。

王新午

王新午先生（1890—1964），名華杰，山西汾陽縣人。畢業於山西大學堂法政學院，亦擅國醫，著名楊式太極拳第四代傳人。

早年從山西形意拳名家學形意拳，1916年由山西省派赴北京，拜在許禹生門下學太極拳，並問道於吳鑒泉、說著於紀子修，深得太極拳精髓。1919年返鄉，在太原創辦國術操練場、山西國術促進會、太極拳學友會等，邀集各派名師傳技，盛極一時。

抗戰時期，曾任第四區行政專員及偏關縣、交城縣縣長、第二戰區技術總隊總隊長等職。太原陷落後，集省內精於武術者千餘人與日軍周旋於晉西北，屢建戰功。後因閻錫山疑忌，遂赴西安棄政從醫，其醫術聞名於西北五省，解放後任陝西省政協委員。1942年出版《太極拳法闡宗》，對拳理拳法有深入介紹，1959年易名《太極拳法實踐》重新出版。弟子有劉玉明、梁春華、申子榮、李毓秀、孟子仁、馬野居、王錦泉等。

于友三

于友三先生（1918—1995），河北邢臺人，楊式太極拳第四代傳人。

自幼酷愛武術，從學多位名師，掌握通臂、戳腳、披掛、翻子等多門拳術。上世紀40年代落戶西安，以經商為

業，為黃河棉織廠股東。先從王新午學太極拳，後經王新午介紹，專程赴北京拜在許禹生門下，從學 3 年，深得太極拳精髓。弟子有陶德安等。

申子榮

山西平遙人，精中醫，好武術。曾任西安市中醫研究所所長，楊式太極拳第五代傳人。

其拳術師從王新午，是王師門下著名弟子之一。以武會友，受各派武師敬重。太谷形意拳名師李三元（早年曾任鄧小平衛士）拜其為師，學太極推手。陳有山亦受其師蔡琅亭之命，拜申子榮為師學太極散手。

陶德安

1950 年生，祖籍山東鄆城縣，現居西安市。楊式太極拳第五代傳人。

自幼好武，長期追隨於友三、楊子久學習許禹生所傳楊式太極拳。又學習少林、形意、八卦等拳術。後從少摩拳大師金石生（又名金麗貴，1936 年曾赴柏林參加第 11 屆奧運會武術表演）學習少摩拳，深得其精髓。

數十年來，以太極拳為主，精研中國傳統武術中的踢、打、摔、拿技藝，特別是把少摩拳的一些技法吸收到太極拳中，豐富和發展了太極拳的勁法和身法。功力深厚，技法嫻熟，待人謙和，授拳認真，為太極拳技擊的理論和實踐做出了貢獻。弟子有楊書城、李曉航等人。

二十八、教蓮堂師門

　　教蓮堂先生（？—約 1915），楊班侯的姨表弟，河北永年曲陌鄉教巷村人。先跟姨夫楊祿禪學拳，後在北京跟楊班侯學拳教拳 6 年。所傳拳架是永年楊班侯太極拳的另一分支，稱為「楊班侯老架太極拳」或「十三勢」。按照親屬輩分和學拳情況，他應是楊式太極拳第二代傳人。

　　教蓮堂的早期弟子有本村張新慶，晚年收李雙彬（1898—1982）為徒。李雙彬在其師去世後，又長期跟師兄張新慶學。他傳給侄子李竹林。

　　教蓮堂所傳班侯拳，動作名稱與楊澄甫定型架有一定差別，練法也有差別。無論從增長功力和技擊應用方面都有顯著特點。一般拳架是面南起勢，向東西方向左右移動。此架雖是面南起勢，但在起勢後將正面朝東，向南北方向左右移動，最後仍面南收勢。

李竹林

　　1923 年生。自幼向伯父李雙彬學拳，是目前健在的教蓮堂所傳拳架的主要代表人物，楊式太極拳第四代傳人。他的拳架和功夫都很好，長期在本村教拳，把這一楊式太極拳重要分支保留了下來。

　　弟子除本村人外，永年蘇學文、邢臺關志剛皆拜在門下。蘇學文將此拳在深圳廣為傳播，並且由音像出版社錄製為教學光碟，大量發行。

二十九、白忠信師門

　　白忠信先生（1914—1993），字文玉，河北永年人，楊班侯的親外孫。其母排行為九，生於 1888 年。由於楊班侯長女未婚早夭，兒子兆鵬出外教拳客逝廣西，白忠信之母就是楊班侯的唯一後代，楊班侯的牌位就放在白忠信家。白忠信的拳術從學於名拳師李萬成及其舅父楊兆鵬，是楊式太極拳第四代傳人。

　　拳械動作輕靈沉著，爐火純青，尤善推手。與人交流，常能掌握好分寸，在不放倒對方的情況下使其敗得心服口服。對於拳理拳法亦有深悟。總結出「鬆、活、圓、順、整」五字宗旨。推手理論形象生動，有獨到之處。

王長興

　　1935 年生，河北邢臺人。現任邯鄲市武協名譽主席，邯鄲市太極拳研究會會長，楊式太極拳第五代傳人。

　　1963 年開始學習楊式太極拳，70年代拜在白忠信老師門下，40 多年堅持苦練，拳架、推手皆有相當造詣。義務教拳數十年，培育弟子千餘人。他還博覽群書，潛心研究拳理拳法，陸續撰寫

發表了《學拳宜向內裡求》《談方論圓話太極》等論文。

三十、牛連元師門

牛連元先生（1851—1937），南方富商，往來於京津之間做生意。其貨物多由水路進入天津再銷往北京。天津有結義兄弟李壽泉，在京與楊班侯相識，亦結為金蘭。進京時多住楊班侯家，同時從班侯先生學藝十幾載，得班侯所傳太極拳「九訣」和「八十一式大功架」，頗有造詣。

因其不以授拳為業，僅將班侯所傳，再傳給盟弟李壽泉之婿吳孟俠。

吳孟俠

吳孟俠先生（1906—1977），原名彩翰，福建人。少年好武，尤喜太極拳、形意拳和八卦掌。太極拳得傳其岳父之盟兄、楊班侯傳人牛連元。楊式太極拳第四代傳人。

1937年「七七」事變後，在重慶組建「中華國術會」，後任中央國術館編審處長。抗戰勝利後，在天津和平區建設路壽德大樓與其兄吳兆峰創建「廣華哲宗同易武術社」及「葆真八卦掌房」，設場授徒。1958年，由吳孟俠、吳兆峰合著的《太極拳九訣八十一式注解》出版，公開了楊班侯所傳太極拳秘譜，深受社會重視。

吳孟俠的主要傳人，解放前有劉子誠、王子仁、李壯

飛、牛明俠，及其胞兄吳兆峰等，多以「代師傳藝」的形式傳授，不稱師徒。解放後的主要傳人有吳光普（子）、彭國恩、蒙玉璋、馬玉良、李紹江、呂朋敬、張蔭深、李春奎、齊德居、喻承鏞等。

吳兆峰

吳兆峰先生（1904—1966），吳孟俠先生之胞兄，與其弟同在八卦掌名家高義盛門下習技，後旅居國外，抗戰勝利後由美國芝加哥回到天津，與吳孟俠同組「廣華哲宗同易武術社」及「葆真八卦掌房」設場授徒。1958年與吳孟俠合著《太極拳九訣八十一式注解》。

喻承鏞

1939年生。楊式太極拳第五代傳人。

1953年學摔跤，1957年拜吳孟俠先生和牛明俠先生為師，學習楊班侯八十一式大功架太極拳、形意拳和八卦掌，深得三門真諦，對趙堡太極拳亦有造詣。1985年被新疆自治區體協聘為「太極拳推手訓練班」教練。曾在烏魯木齊等地區舉辦過多期太極拳推手訓練班，為自治區的太極拳運動作出了一定貢獻。

2000年退休回津，在2000年「金廈杯」中老年太極拳大賽中榮獲楊式太極拳男子甲組第一名。鑒於牛師所傳不廣，喻承鏞先生決心將這一分支的技藝發揚光大，不使

失傳。

三十一、蕭功卓師門

蕭功卓先生（1886—1979），河北保定人。自幼習家傳武功，十五六歲從張鳳岩學摔跤，後離鄉從軍，曾任東北軍少將師長。他遍訪名師學藝，先後從徐書春、王化南學少林拳，從李文彪學八卦掌，從張策學大耳彌通臂，從郝為真學武派太極拳，從趙慶祥學形意拳。

學得武派太極拳後，覺得楊家在京久負盛名，留心訪問，終於找到了楊式府內太極拳的傳人富英，成為楊式太極拳第四代宗師。

府內太極拳，是楊祿禪當年在瑞王府所傳的一套較原始的練功系列，得其傳者有王府總管富周（旗人）和王蘭亭。富周傳其子富英，富英傳蕭功卓。據說，富周所學，楊班侯不讓再公開傳授。富英晚年窮愁潦倒，而蕭功卓有錢有勢，給富英以優厚待遇，始得其傳。

府內太極拳共有十套拳架或功法，包括智錘、大架、老架、小架、十三總勢、三十散手、太極長拳、小九天、後天法和點穴法。有些功法可與李派太極拳相互印證。

蕭功卓先生一生走南闖北，授徒遍及京、冀、魯、豫及浙江、東北一帶。晚年定居保定，在保定的傳人有蕭岱霞（女）、蕭鐵僧（子）、李金城、騰登斌、王貴深、王雙聚、翟英波、王順和、馬原年等。再傳弟子有王喜祿、

李正等人。

翟英波

　　1930 年生，河北深澤人。武當山武當拳法研究會特邀研究員，楊式太極拳第五代傳人。

　　9 歲起在家鄉學大洪拳。1959 年在保定市師從蕭功卓老師學習楊式府內太極拳和武當山蓮花山分院武當內功功法，擅長府內太極拳、傳統太極劍、鞭杆、太極推手。武當山蓮花山分院所傳為張三豐祖師之弟子金蟾子內功功法，如「五指蟾功」等，翟先生是第十三代記名俗家傳人。以數十年來對張三豐、王宗岳太極拳經論和府內太極拳研練所得成果，分不同對象義務傳授技藝，從學者遍及省內外。入門弟子有王喜祿、李正等六十餘人，為府內太極拳的傳播作出了積極貢獻。

馬原年

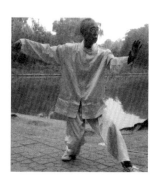

　　1935 年生，河北武安人。楊式太極拳第五代傳人。

　　早年在農村學過少林拳基本功。1956 年因病開始學習太極拳，很快康復，從此迷上了太極拳。參加工作後，在保定拜在蕭功卓老師門下，學習楊式府內太極拳各種功法。亦涉足武式太極拳和形意拳。幾年來撰寫並發表練拳心得 30 餘篇。在

太極推手理論與實踐方面均有較深造詣，曾任石家莊鐵路分局武協副主席。

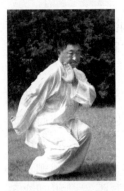

王喜祿

　　1950 年生，河北保定人。現任河北省武術協會委員、保定市武術協會副秘書長、保定市太極拳學會會長。中國武術六段，國家一級裁判。楊式太極拳第五代傳人。

　　1961 年拜楊洛雲先生習長拳、形意拳及器械，後又拜翟英波先生習楊式府內太極拳，拜楊式太極拳第四代傳人趙斌先生習楊澄甫太極拳，拜王培生先生習印誠功法。技法嫺熟，功力深厚。長期在保定傳授拳藝，在全民健身啟動大會及香港、澳門回歸活動中，舉行大型太極拳表演，組隊代表保定市參加河北省首屆群眾體育藝術節，成績名列前茅，被市體委授予突出貢獻獎。多次組隊參加全國及國際太極拳大賽，榮獲金牌 30 餘枚，獎杯 10 餘個。

　　被河北省體育局及老年體協評為優秀社會體育指導員、保定優秀拳師、先進武術工作者等。先後同日本、美國等二十幾個國家和地區太極拳愛好者切磋交流並傳授技藝，為弘揚國粹作出顯著貢獻。

李　正

　　1953 年生，山東濟南人。曾任保定市武術協會副主席，保定市楊式太極拳學會會長。楊式太極拳第五代傳

人。

　　自幼習武，先後習查拳、八卦掌、形意拳。上世紀 80 年代拜翟英波先生為師，專攻楊式府內太極拳，後又拜楊式太極拳第四代傳人趙斌先生習楊澄甫太極拳，拜武當山王光德先生習武當太極拳及道家養生法，深得內家拳藝之真諦。

　　1999 年自動離開企業領導崗位，以珠海為基地，專事太極拳的傳授、開拓工作。先後到十多個省市交流演示，傳授技藝，大大提高了府內太極拳的聲望和影響。2001 年組織策劃中國珠海國際太極拳交流大會，並成功地組織和參加了首屆中國當代太極拳名家聯誼會。應邀演示攝製了府內太極拳、85 式太極拳的系列教學光碟十餘盤，在海內外廣泛發行。在各種刊物發表論文十餘篇。

三十二、翟文章師門

　　翟文章先生（1919—1989），河北永年人。自幼隨父翟連臣（郝為真之高足）和姑夫韓欽賢習武式太極拳，後又隨楊鳳侯之子楊兆林、楊班侯之子楊兆鵬習楊式太極拳。集楊、武兩家之長，刻苦鑽研磨練，功臻化境，七八個人不得近身，是永年縣久負盛名的技擊大師，楊式太極拳第四代傳人。

1943 年加入八路軍，任班長、排長、連長、營參謀長，三十八軍特種部隊武術教官等職。南征北戰，屢立戰功。70 年代重返故里，專事太極拳傳授。曾任「永年廣府太極拳學校」校長、「永年縣太極拳聯誼會」副會長、邯鄲地區太極拳研究會副會長等。

所傳拳架保留了永年太極拳之原始古樸風格，強調技擊實用，多次以神奇的功夫使前來切磋的各門派武術家嘆服。對於武禹襄四字秘訣亦有深刻理解和重要發揮。門下弟子英才輩出，多次榮獲全國、國際比賽的金牌及推手冠軍，並已成為著名的拳師。

楊振河

1953 年生，字元君，河北永年人。現任永年縣政協常委，邯鄲市政協委員，永年縣太極拳協會副主席，武當山武當拳法研究會特邀研究員，中國武術六段，楊式太極拳第五代傳人。

自幼習武，1965 年拜翟文章先生為師，深得翟師真傳。1985 年在永年武術比賽中獲全能獎，在歷屆永年國際太極拳聯誼會任千人培訓總教練及副秘書長等職。

1993 年被鄭州國際武術節列為「十大門派特邀代表」並獲特別表演獎，1994 年應邀至德國太極拳協會授拳，並創立「中德永年太極拳學院」，1995 年赴歐洲各地傳拳，先後成立英國永年太極拳傳授中心、法蘭西永年太極拳學

校、柏林大學永年太極拳學院、瑞士永年太極拳學校、澳中永年太極拳學院等。

1997 年代表中國參加歐洲九大拳王邀請賽，榮獲大會獎杯及武士證書，歐洲多家媒體報導，還被柏林電影製片廠攝製為《中國太極拳師在德國》電影片。1999 年應邀赴日本教學，受聘為日本永年國際太極拳協會名譽會長。2004年再赴歐洲傳拳，成立歐洲永年太極拳協會，任主席。

趙憲平

1961 年生，河北永年人。現任永年縣洺州太極拳社社長、永年縣太極拳協會副會長、永年廉讓堂太極拳研究會常務副會長、《太極》雜誌特約編委等。楊式太極拳第五代傳人。

師承永年技擊大師翟文章先生及太極世家李光藩先生，全面掌握了太極拳、劍、刀、大杆、推手等技藝。1993 年創辦河北永年洺州太極拳社，同年經考核被評為邯鄲地區拳師，獲永年縣農民武術比賽一等獎。帶隊參加全國及國際各種太極拳比賽，榮獲金銀銅牌數十枚。2001 年獲邯鄲市優秀社會體育指導員、邯鄲市群眾體育先進工作者稱號。2002 年獲永年國際太極拳聯誼會十一年回顧「貢獻杯」。

發表論文十餘篇，並獲「2002 年度太極雜誌十佳論文」獎。編寫教材數種，參加了《太極縱橫》及《中國永年太極拳》錄像的拍攝。先後有日本、德國、菲律賓等地拳友前來求教。

胡利平

1962 年生，河北永年人。現任永年縣太極拳協會副會長，永年太極武術館館長等職。楊式太極拳第五代傳人。

1979 年拜翟文章先生為師，系統學習了楊式、武式太極拳械及推手散手。1985 年在永年首屆武術比賽中獲一等獎。後在翟文章老師創辦的「永年廣府太極拳學校」和「永年古城武術協會」任主教練。1988 年參與籌備組建了「永年縣太極拳聯誼會」，任理事。門下弟子榮獲全國及國際大型太極拳比賽獎牌多枚。發表論文多篇，分別被收錄於《太極名家談真諦》《從古城走向世界》《走進永年太極》等書中。2004 年受永年縣太極拳協會委托，負責起草了《永年太極拳推手比賽規則》。

路軍強

1966 年生，河北永年人。現任中國永年國際太極拳聯誼會理事、永年太極武館總教練、永年廣府太極拳學院主教練等職。楊式太極拳第五代傳人。

自幼酷愛武術，1980 年拜翟文章老師學藝，成為翟師入室弟子。1990 年參加國防武術比賽，獲太極十三杆一等獎，1991 年任首屆中國永年國際太極拳聯誼會開幕式千人

表演主教練。1993 年獲第二屆中國永年國際太極拳聯誼會75 公斤級推手冠軍，1992 年代表河北省參加在濟南舉行的全國重點單位太極拳推手比賽，獲「歷下機電杯」技擊杯。1997 年、1999 年、2002 年連獲永年國際太極拳聯誼會太極杆三次第一名，人稱「永年第一杆」，被永年縣政府授予「貢獻杯」獎。發表論文多篇，曾獲優秀論文獎。

董新成

1955 年生，河北永年人。近年應邀在石家莊傳授太極拳，楊式太極拳第五代傳人。

自幼喜愛武術。少時隨父習練少林拳，後拜在永年技擊大師翟文章先生門下。因其勤奮刻苦，悟性極高，深得太極精髓，很快脫穎而出。

青年時期憑一身豪情，曾獨自闖內蒙古，走陝西，遊秦嶺，涉足之地結出豐碩永年太極之果，被譽為「太極刀客」。參加各種太極拳大賽，成績優異。從學者甚眾。

朱現紅

河北永年人。1967 年生。現任中國永年太極拳協會副秘書長，永年泉亭寺太極武館館長。楊式太極拳第五代傳人。

自幼好武，1987 年被翟文章先生收為入室弟子。對太極拳內功心法悉

心揣摩演練，拳架推手，均有較高造詣。在上世紀 90 年代的永年縣 60 公斤級太極推手比賽中均獲第一名。1995 年榮獲中國永年國際太極拳聯誼會 60 公斤級推手冠軍。常與各地高手名家切磋較技，無不交口稱贊。多年來應邀到鄭州、石家莊、湛江、大連等地授拳，1995 年創辦永年泉亭寺太極武館，該館在 2004 年永年縣太極拳比賽中，奪得三項個人第一名、團體總分第一名的好成績。

三十三、汪永泉師門

汪永泉先生（1904—1987），字在山，北京人。楊式太極拳第四代傳人。

7 歲開始隨父到楊健侯家學太極拳，14 歲拜在楊澄甫門下，精研拳械及推手，造詣頗深。1926 年開始教拳，生前為北京市武術協會副主席，著有《楊式太極拳述真》，對太極拳架推手修練要領敘述精到。所傳楊式太極拳老六路 89 式，名稱順序與楊澄甫定型架基本一致，練法強調拳架姿勢與內功勁法的結合。弟子有孫德善、張廣齡、張孝達、高占魁、齊一、魏樹人等，魏樹人著有《楊式太極拳術述真》。

三十四、張虎臣師門

張虎臣先生（1901—1981），名文炳，字虎臣，北京

通州人。楊式太極拳第四代傳人。

自幼好武，先習三皇炮捶，後從許禹生、楊少侯、楊澄甫學太極拳，盡得楊氏拳械真諦。尤其是所傳楊少侯太極拳加手 201 式、小快架 255 式及推手散手技藝，極具特色，保留了傳統風格。功力超群，出神入化。1935 年後在通州授拳，曾任通州國術館館長。入室弟子有劉習文、韓世昌、王秀田、李順波、梁禮、蔣林六人。

三十五、吳俊山師門

吳俊山先生（1887—1958），北京人，楊式八卦太極拳的主要傳人之一，楊式太極拳第三代傳人。

自幼好武，曾拜劉德寬等人學習八卦掌、太極拳。1930 年，被張之江聘為中央國術館教務處處長，在館內主要傳授八卦掌，同時傳授楊式八卦太極拳，培養了大批優秀學員，成績斐然，聞名遐邇。

吳俊山所練八卦太極拳，據傳由楊祿禪祖師與八卦掌祖師董海川共同切磋、創編而成，後經董海川弟子劉德寬、程廷華和楊祿禪的女婿夏國勛進一步鑽研修訂，成為以楊式太極拳為主，吸取八卦掌、形意拳技法的上乘拳術，只在個別弟子中秘傳，吳俊山得劉德寬、程廷華之傳。他到中央國術館後，排除保守舊習，將八卦太極拳公開，為弘揚楊式太極拳作出了重大貢獻。

主要傳人有傅淑雲、何福生、張文廣、劉玉華及中央

國術館副館長張驤伍等（只有個別人得傳八卦太極拳）。其中，傅淑雲、張文廣、劉玉華都是 1936 年赴柏林參加第11 屆奧運會進行武術表演的中國運動員。

由於八卦太極拳的傳授都非常慎密，據說在國家進行八卦太極拳的挖掘時，已認定此拳在大陸失傳，只有傅淑雲在臺灣能練，但未傳人。實際上，原中央國術館副館長張驤伍解放後將此拳在西安傳授。

張驤伍

張驤伍（1873—1959），河北冀縣人，名憲，字驤伍，楊式八卦太極拳重要傳人之一，楊式太極拳第四代傳人。

青年從戎，曾任奉系李景林部下少將旅長。自幼好武，先後從宋唯一學武當劍、八卦掌，從神槍李書文學八極拳。1928 年退出軍界後，隨張之江將軍創辦南京中央國術館，任副館長。其間，又從吳俊山學楊式八卦太極拳，技藝精絕，對傳統武術的發展貢獻很大。後返軍界，曾任五路總指揮駐扎山東。解放後移居西安，繼續傳授拳藝。

張驤伍從吳俊山所學的楊式八卦太極拳，亦稱「楊式太極拳老架」103 式。歷來傳授面很小，甚至被認為已經失傳。但他在西安仍將此拳傳授給數人，為這一塊寶的繼承作出不可磨滅的貢獻。弟子有田振峰、李隨印、王應銘、楊榮籍等。

李隨印

1942 年生，陝西西安人。西安市武術協會委員兼競賽

訓練部副部長，西安市中華武術館館長。楊式太極拳第五代傳人。

幼年體弱。8歲起，從原中央國術館副館長張驤伍先生學習楊式八卦太極拳、八極拳、八卦掌、昆吾劍等。受教九載，深得張師厚愛。55年演練不輟，對八卦太極拳的練法秘旨及拳經拳論，都有深刻體會。

李隨印先生所繼承的楊式八卦太極拳，是獨具風格且在國內瀕臨失傳的套路，他把該拳不但在國內各地傳播，並且傳向歐美等地，其事跡被陝西電視臺及國外媒體多有報道。弟子有陝西朱永金、趙嘉慶、任曼青、李曉航、劉小剛、孫善銀、趙峰，青海李齊京、王俊忠、李海寧、李海，以及德國托馬斯、務都、方宇，美國白樂文等。

楊澄甫先師年表

　　楊式太極拳的第三代傳人楊澄甫先師，乃楊式太極拳的定型者。其生平已有多種書刊論及，然其說法不盡一致。至於先師的「年譜」或「年表」，則無系統資料面世。筆者和香港馬偉煥先生（楊振銘先生傳人）對此進行過梳理①，今再加補充修改，以饗讀者。

　　楊澄甫先師年表見表 30。為了對比，將公元年與我國當時的年號及干支一併列出。表中的年齡，按我國傳統習慣，以虛齡計，即按「年頭」計算，誕生的那一年就是一歲。表中「考釋」欄的數字，與下文的考釋條目相對應。

表 30　楊澄甫先師年表

公元	年號及干支	年齡	經　　歷	考釋
1883 年 7 月 11 日	光緒 9 年癸未 農曆六月初八	1 歲	生於河北省永年縣廣府鎮	①
1902 年	光緒 28 年壬寅	20 歲	已經隨父楊健侯在北京教拳，相繼收陳月坡、閻仲魁、尤志學、牛春明、田兆麟等人為入室弟子	②
1909 年	宣統元年己酉	27 歲	收崔毅士為入室弟子	③

①馬偉煥，路迪民．楊澄甫年表初探．太極，2000（6）．

續表

公元	年號及干支	年齡	經　　　歷	考釋
1911 年	宣統 3 年辛亥	29 歲	長子楊振銘誕生	④⑨
1914 年	民國 3 年甲寅	32 歲	在北京收李雅軒為入室弟子	⑤
1917 年	民國 6 年丁巳	35 歲	父親楊健侯逝世。陳微明「不介而往見」，被收為入室弟子	⑥
1918 年	民國 7 年戊午	36 歲	與武匯川第一次南下到上海，後由正匯川在上海創辦匯川拳社 第一位夫人（楊振銘之母）去世	④⑦
1919 年	民國 8 年己未	37 歲	應邀到上海擔任第二次國術比賽裁判，在永年與侯助清（1899—1984）結婚	⑦⑧
1922 年	民國 11 年壬戌	40 歲	次子楊振基誕生	⑨
1925 年	民國 14 年乙丑	43 歲	囑弟子陳微明所著《太極拳術》出版，該書由楊澄甫口述，用楊澄甫拳照（中年），是楊式太極拳的重要資料	⑥
1926 年	民國 15 年丙寅	44 歲	三子楊振鐸誕生	⑨
1928 年	民國 17 年戊辰	46 歲	四子楊振國誕生；應張之江邀請，任南京中央國術館太極拳教授	⑨⑩
1929 年	民國 18 年己巳	47 歲	應張靜江之邀，至杭州浙江國術館任教務長；在杭州又拍攝一套太極拳照，用於以後的著作中 在杭州收褚桂亭為入室弟子	⑩⑪
1930 年	民國 19 年庚午	48 歲	定居上海，住聖母院路（今瑞金二路）聖達里 6 號，後遷居巨籟達路（今巨鹿路）大德村 20 號	⑫
1931 年	民國 20 年辛未	49 歲	採用杭州拳照，由董英傑等協助整理，著《太極拳使用法》，文光印務館 1931 年 1 月出版，編號內部發行，並以此書作為同門之證書	⑬
1932 年	民國 21 年壬申	50 歲	正月，在上海收鄭曼青為入室弟子	⑭

續表

公元	年號及干支	年齡	經　　歷	考釋
1934 年	民國 23 年甲戌	52 歲	仍用杭州拳照，由鄭曼青等執筆，修訂《太極拳使用法》，定名《太極拳體用全書》，由大東書局 1934 年 2 月出版，公開發行；應廣州軍政界之邀，赴廣州授拳，並長住廣州 在廣州收曾如柏為入室弟子	⑮⑯⑰
1936 年	民國 25 年丙子	54 歲	北返上海就醫，居福煦路（今延安中路）安樂村 5 號	⑬
1936 年 3 月 3 日	民國 25 年丙子 農曆二月初十	54 歲	在上海病逝；其靈柩先運至南京，與楊少侯靈柩一同運至河北，在永年縣閻門寨附近的楊氏祖墓安葬	①⑱

　　有些問題只有一種說法，若與其他事實無明顯矛盾，則予以認可；有些問題缺乏具體資料，如許多弟子的拜門時間，尚待補充完善。

　　【考釋】

　　1. 趙斌、趙幼斌、路迪民所著《楊式太極拳真傳》（北京體育大學出版社，2001 年）236 頁載：「楊澄甫先師生於 1883 年 7 月 11 日（農曆癸未六月初八），逝於 1936 年 3 月 3 日（農曆二月初十）。」

　　2. 關於楊澄甫開始收徒的時間，尚難確定。據牛莜靈、林合成、牛晨整理的《牛春明太極拳》（浙江科技出版社，1998 年）178 頁記載，牛春明在 21 歲（1901 年）之前，「曾向楊健侯先師學過拳，後拜楊澄甫為師」「1914 年到楊澄甫武館協助教拳，歷時 6 年之久」。丁水德先生在《緬懷先師牛春明》（《太極》1997 年第 5 期）中說，牛春明 1902 年拜在楊澄甫門下，且「因澄師之拳術早已譽

滿京師，各處教拳甚忙，所以牛師學藝，係鏡湖先生（楊健侯）親授，呼之曰『師爺』」。所以楊澄甫最遲在 1902 年已經開始正式收徒。據有關資料，楊澄甫的開山弟子是陳月坡，而陳月坡、閻仲魁等人的拜師時間，尚缺乏具體資料。

3. 崔毅士之孫崔仲三、外孫張勇濤，都在其著作中說，崔毅士「1909 年慕名進京拜楊澄甫為師」。

4. 楊振銘（1911—1985），字守中，為楊澄甫長子，幼年喪母。趙斌老師講，振銘之母相貌俊秀，一日去廟會進香，恰值畫師塑造金童玉女，仿其貌而塑之，不久即逝。人們說她化做玉女而去。關於振銘之母的逝世時間，已不清楚。但趙斌老師十二三歲（1917—1918 年）曾到北京住過一年（他的五叔父在北京），一方面上學，一方面跟三佬爺（楊澄甫）學拳。他清楚記得第一個三姥娘還在，並且對他說「你以後就留在這裡，跟你三佬爺學拳教拳」，趙斌不願意，說「我要學班超，投筆從戎」。說明楊振銘之母是 1918 年逝世的，第二年，楊澄甫與侯助清結婚。

5. 陳龍驤、李敏弟《楊氏太極拳法精解》（四川科學技術出版社，1992 年）第 37～38 頁介紹，1914 年，李雅軒帶著楊澄甫的徒弟傅海田的介紹信了北京，正式拜楊澄甫為師，專攻太極拳。

6. 陳微明《太極拳術》（中華書局，1925 年）「自序」云：「丁巳（1917 年—引者）秋，訪得楊露禪先生之孫澄甫，不介而往見。問曰：『人言太極楊氏最精，而弗輕傳人，然乎不乎？』澄甫先生笑曰：『非不傳人，願得

其人而傳也』……於是從學七年，以澄甫先生口授之太極
拳及大小捋諸式，筆之於書，以傳於世。」《太極拳術》
不但文字是按楊澄甫口授，且採用楊澄甫拳照（部分由陳
微明補拍），故而具有重要文獻價值。

7. 楊澄甫正式南下是從 1928 年開始的，但在此前也有
短期南下活動。1918 年與武匯川去上海，可能是第一次南
下，1919 年又去上海擔任國術比賽的裁判。

8. 楊澄甫先師與侯助清結婚的時間，據趙斌老師回
憶，是他虛齡 14 歲的時候，即 1919 年。侯助清當年 21 歲
（《楊氏太極拳真傳》238 頁寫「侯氏 1918 年與楊結
婚」，計算有誤）。

9. 本表所記楊澄甫四個兒子的生年，都是筆者親自聽
楊振基、楊振鐸、楊振國老師自己講他們的年齡和屬相而
推算的。振銘屬豬（辛亥，1911 年），振基屬狗（壬戌，
1922 年），振鐸屬虎（丙寅，1926 年），振國屬龍（戊
辰，1928 年）。因為他們都講虛齡，所以有些人推算有
誤。

10. 據《中央國術館史》（黃山書社，1996 年）記
載，中央國術館初建時，設少林、武當二門，少林門長是
王子平，武當門長是高振東。不久因為門派觀念嚴重，取
消少林門和武當門，改為教務處。該書還說：「中央國術
館為了徵集武術人才，採取重金禮聘優秀人才的辦法。
如：楊澄甫是練楊式太極拳的，以重金五百大洋聘他為教
授……孫祿堂是練形意拳的，以三百大洋聘他為教授。」
也有人說，原定楊澄甫為武當門長，後因楊澄甫遲遲未
到，改由李景林的弟子高振東擔任。1929 年，楊澄甫到浙

江國術館任教務長，傅鍾文老師說，楊澄甫月薪是八百大洋。

11.《中國武術大辭典》（人民體育出版社，1990 年）485 頁：「褚桂亭（1890—1877）……後在杭州拜楊澄甫為師，學楊式太極拳、械及推手等。」褚桂亭的弟子嚴承德說：「1929 年，浙江國術館在杭州成立，當時已頗有名氣的褚師被聘為國術館教師。一天，副館長兼秘書長李景林與褚師飯後閑談，建議褚師向應邀前來擔任國術館教務長的太極泰斗楊澄甫先生學習太極拳，使自己的武藝更為全面。當時身壯氣盛的褚桂亭自恃十八般武藝無有不會，似乎對慢騰騰的太極有些看不上眼。李景林見狀便建議褚、楊二人交手比試一下……楊澄甫使出太極技擊中的殺手鐧——肘功，忽進一肘，褚被擊得倒退兩步，楊跟進再複一肘，褚終於被擊倒在地。從此，褚師始拜楊澄甫為師，入太極之門。」（《褚桂亭老師誕辰一百十周年紀念》11～13 頁，2002 年，內部資料。該資料記載褚桂亭生年為 1892 年）

12. 傅鍾文、傅聲遠、傅清泉著《嫡傳楊式太極拳教練法》（同濟大學出版社，2000 年）第 3 頁載：「楊澄甫1930 年定居上海。」傅鍾文主持編寫的《永年太極拳社四十五周年紀念刊》（1989 年，內部發行）第 51～52 頁載：「楊澄甫初來上海時，住聖母院路（今瑞金二路）聖達裡 6 號，後遷至巨籟達路（今巨鹿路）大德村 20 號。」1936 年得病「回到上海，居住福煦路（今延安中路）安樂村 5 號」。

13.《太極拳使用法》是在楊澄甫先師主持下，由楊澄

甫署名的第一本書，不但採用了新的拳照，而且比陳微明按楊澄甫口述整理的《太極拳術》增加了更多內容，彌足珍貴，然其整體結構和文字較爲散亂，所以楊澄甫先師指示將剩餘部分收回，重新整理。

14.《太極拳體用全書》初版「鄭（曼青）序」云：「壬申正月，予在濮公秋丞家，得晤楊師澄甫。秋翁介予，執贄於門。」農曆壬申，即 1932 年。

15.《太極拳體用全書》是在《太極拳使用法》的基礎上，由鄭曼青協助整理而成，在整體結構和文字上都更加成熟。原印刷銅版在上海由傅鍾文保存。1948 年，楊振銘從廣州向傅鍾文寫信要去該書銅版，去掉鄭曼青序及部分題詞照片，由中華書局再版。1986 年，上海書局按 1948 年版影印出版。

16. 關於楊澄甫赴廣州授拳並居住的時間，傅鍾文、傅聲遠、傅清泉所著《嫡傳楊式太極拳教練法》第 3 頁講：「1932 年又應陳濟棠和李宗仁之邀去廣州教拳，兩年後才回到上海。」《永年太極拳社四十五周年紀念刊》第 34 頁也寫楊澄甫 1932 年去廣州。實際上，楊澄甫去廣州的時間是 1934 年而非 1932 年，1936 年回上海治病，逝於上海。

《永年太極拳社四十五周年紀念刊》第 16 頁有楊澄甫在廣州的一張合影（見「傳人譜」中「楊澄甫」條），照片上寫著「廣州市政府國術組同人歡迎楊澄甫先生合影中華民國廿三年十二月廿三日」。作爲政府的歡迎合影，當爲楊澄甫去廣州不久所攝，「民國廿三年」即 1934 年。此外，從《太極拳體用全書》1934 年 2 月在上海出版一事，亦可證明楊澄甫 1934 年初仍在上海。也有說楊澄甫 1933

年春與楊振銘第一次去廣州，1934 年帶傅鍾文赴粵是第二次，後又舉家南遷。

　　楊澄甫去廣州的經過，曾昭然（即曾如柏）在《太極拳全書》（香港友聯出版社，1960 年初版）「自序」中寫得很詳細。是他與第一集團軍、第四集團軍、省公安局一些要人商議，請楊澄甫南下，並由公安局王分局長向陳微明請求「代為敦聘」。楊師抵粵，原擬半年後北返，曾昭然「薦諸陳總司令伯南（即陳濟棠）於其總部任諮議」，「至是楊師乃決定長住粵垣矣」。

　　《武林》1982 年第 5 期金承珍《楊澄甫南下傳拳軼聞》很有參考價值。作者 1935 年就讀於廣東法學院，法學院院長就是曾昭然先生。楊澄甫應邀在法學院首次教拳時，金承珍擔任學習班的班長。若楊師 1932 年赴粵，不可能 1935 年才到法學院教拳。

　　17. 曾昭然《太極拳全書》「自序」云，楊師抵粵後，「特囑繕具門生帖，遵舊規矩正式拜師，故其弟子，就全國而言，余為最後一人，而以華南言，則為最先擬亦唯一之人也」。

　　18. 楊少侯 1930 年在南京去世，其靈柩暫存南京，因而在 1936 年楊澄甫逝世後，先將楊澄甫靈柩運往南京，再與楊少侯靈柩一起運往永年安葬。

楊澄甫先師經典拳照

　　楊式太極拳的定型者楊澄甫先師，不但給我們留下了兩本著作，而且留下了他的兩套拳照和一些推手、大捋和太極拳使用法的照片，這是楊式太極拳極為珍貴的資料，也是中國武術寶庫中的重要遺產。

　　楊澄甫先師的兩套拳照，一套是中年時期的拳架姿勢，原載陳微明著《太極拳術》（1925 年）；一套是晚年的拳照，1929 年在杭州所攝，用於先師所著《太極拳使用法》（1931 年）和《太極拳體用全書》（1934 年）。先師在《太極拳體用全書・自序》中說：「翻閱十數年前之功架，又復不及近日，於此見斯術之無止境也。」可見先師對太極拳術也在不斷研究，從不同時期的拳照，可以看出先師拳架的演變情況。

　　《太極拳術》共有拳架照片 50 幅，其中楊澄甫 37 幅，其餘為陳微明所補。《太極拳使用法》共有照片 122 幅，《太極拳體用全書》去掉一些重複照片，其有 104 幅，分為 94 節，實際不重複者只有 59 幅。本章將兩套照片一併收錄，晚年拳照按照《太極拳體用全書》的順序，大致可以看出全套動作過程。因為原著第一個雲手只有左雲手的照片，筆者加了一個右雲手，共 105 幅。對比發現，書中將「白鶴亮翅」和「退步跨虎」用一個圖，「斜飛勢」和

「右野馬分鬃」用一個圖，實際動作或方向有一定區別，茲保留原貌。

　　楊澄甫先師共留下14幅推手和大捋的照片，見後面圖示。其中，第1～4幅為楊澄甫與許禹生演示，原載陳微明著《太極拳術》；第9、10、11、13幅為楊澄甫與陳微明演示；其餘為楊澄甫與長子楊振銘演示，分別載於《太極拳使用法》和《太極拳體用全書》。

　　楊澄甫先師還留下37幅太極拳用法的照片（對敵圖），是由楊澄甫與其內侄張慶麟演示，原載《太極拳使用法》。

楊澄甫先師太極拳照（中年）

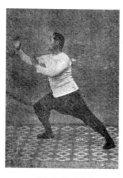
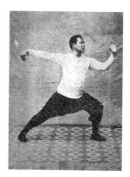

1. 太極拳起勢　　　2. 攬雀尾擠勢　　　3. 單　鞭

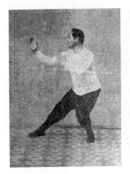

4. 提手上勢

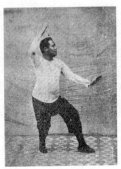

5. 白鶴亮翅

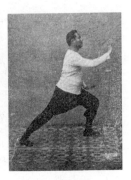

6. 左摟膝拗步

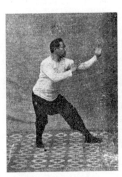

7.手揮琵琶

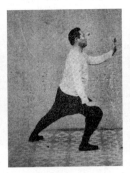

8. 右摟膝拗步

9. 進步搬攔捶(一)

10. 進步搬攔捶(二)

11. 如封似閉

12. 抱虎歸山

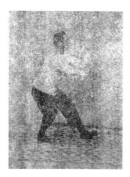

13. 肘底看捶

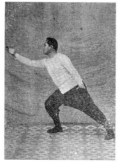

14. 斜飛勢

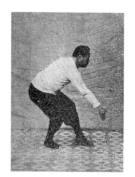

15. 海底針

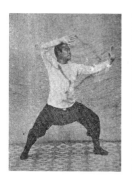

16. 扇通背

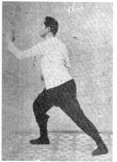

17. 撇身捶

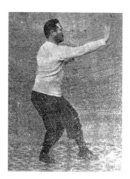

18. 高探馬

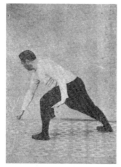

19. 進步栽捶

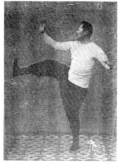

20. 左蹬腳

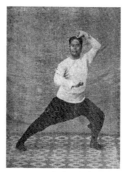

21. 左打虎勢

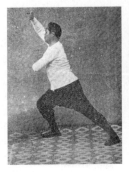
22. 右打虎勢

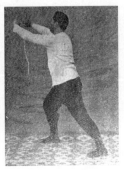
23. 雙風貫耳

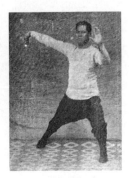
24. 斜單鞭

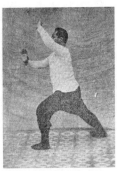
25. 玉女穿梭 (一)

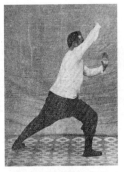
26. 玉女穿梭 (二)

27. 玉女穿梭 (三)

28. 玉女穿梭 (四)

29. 下　勢

30. 左金雞獨立

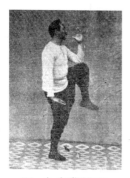

31. 右金雞獨立

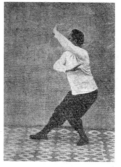

32. 十字腿

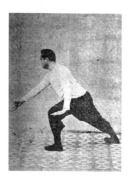

33. 摟膝指襠捶

34. 上步七星

35. 退步跨虎

36. 轉身擺蓮

37. 彎弓射虎

楊澄甫先師太極拳照（晚年）

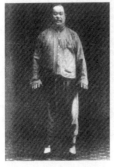

1. 太極拳起勢

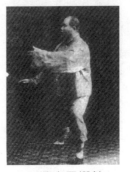

2. 攬雀尾掤勢

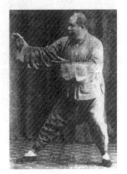

3. 攬雀尾捋勢

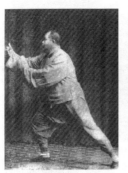

4. 攬雀尾擠勢

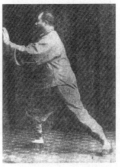

5. 攬雀尾按勢

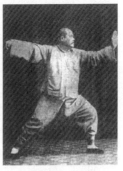

6. 單　鞭

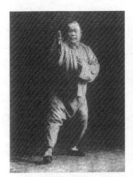

7. 提手上勢

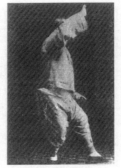

8. 白鶴亮翅

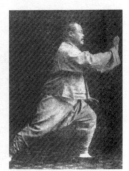

9. 左摟膝拗步

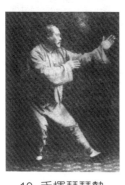

10. 手揮琵琶勢

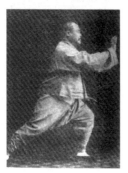

11. 左摟膝拗步

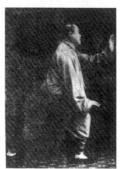

12. 右摟膝拗步

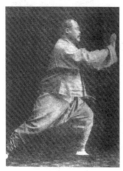

13. 左摟膝拗步

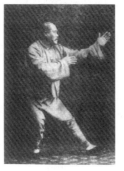

14. 手揮琵琶勢

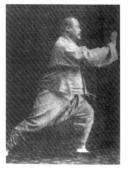

15. 左摟膝拗步

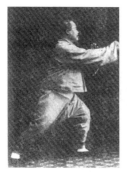

16. 進步搬攔捶

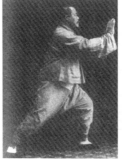

17. 如封似閉

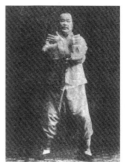

18. 十字手

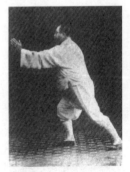

19. 抱虎歸山

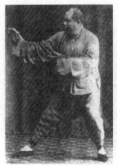

20. 抱虎歸山捋勢

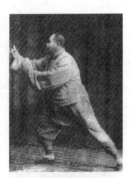

21. 抱虎歸山擠勢

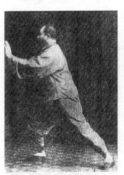

22. 抱虎歸山按勢

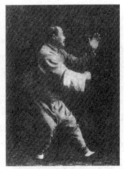

23. 肘底看捶

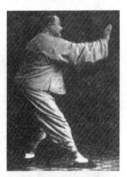

24. 左倒攆猴

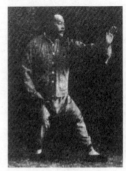

25. 右倒攆猴

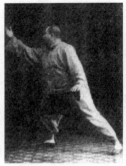

26. 斜飛勢

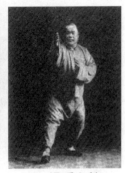

27. 提手上勢

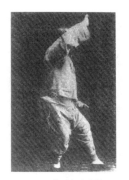

28. 白鶴亮翅

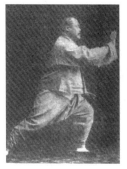

29. 左摟膝拗步

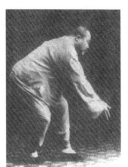

30. 海底針

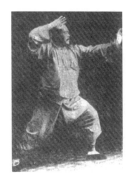

31. 扇通背

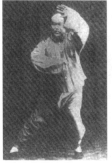

32. 撇身捶（一）

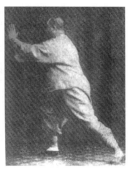

33. 撇身捶（二）

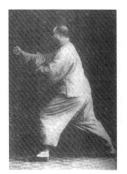

34. 搬攔捶

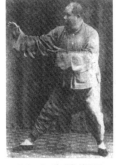

35. 上步攬雀尾

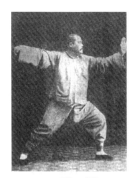

36. 單　鞭

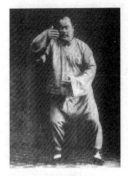
37. 右雲手

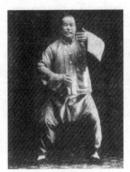
38. 左雲手

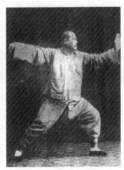
39. 單　鞭

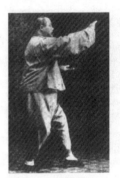
40. 高探馬

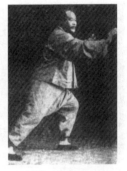
41. 右分腳挮勢

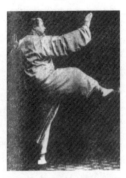
42. 右分腳

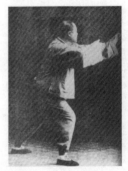
43. 左分腳挮勢

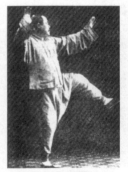
44. 左分腳

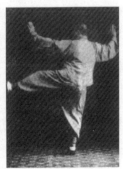
45. 轉身蹬腳

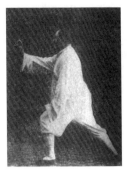

46. 左摟膝拗步

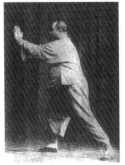

47. 右摟膝拗步

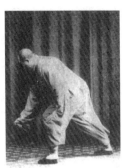

48. 進步栽捶

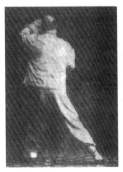

49. 翻身撇身捶（一）

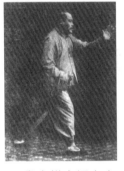

50. 翻身撇身捶（二）

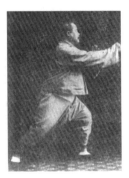

51. 進步搬攔捶

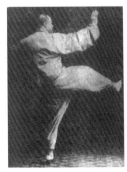

52. 右蹬腳

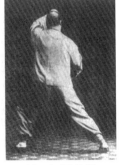

53. 左打虎勢

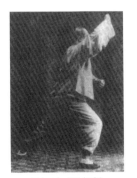

54. 右打虎勢

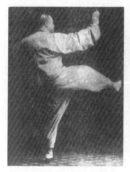

55. 回身右蹬腳

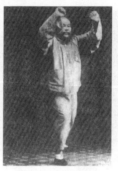

56. 雙風貫耳

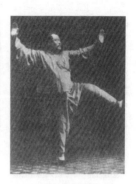

57. 左蹬腳

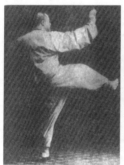

58. 轉身右蹬腳

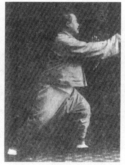

59. 進步搬攔捶

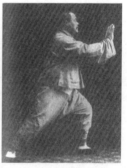

60. 如封似閉

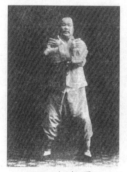

61. 十字手

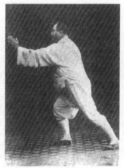

62. 抱虎歸山

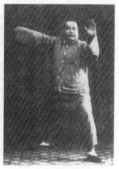

63. 斜單鞭

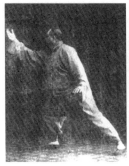

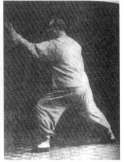

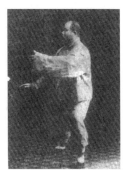

64. 右野馬分鬃　　　65. 左野馬分鬃　　　66. 攬雀尾

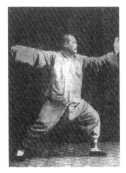

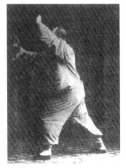

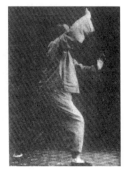

67. 單　鞭　　　68. 玉女穿梭（一）　　69. 玉女穿梭（二）

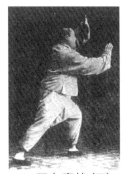

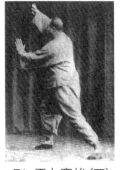

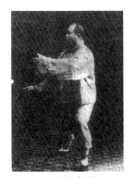

70. 玉女穿梭（三）　　71. 玉女穿梭（四）　　72. 攬雀尾

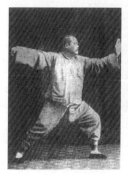

73. 單　鞭

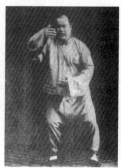

74. 雲　手

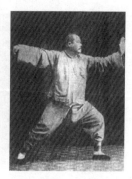

75. 單鞭下勢（一）

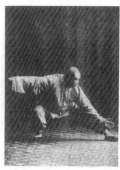

76. 單鞭下勢（二）

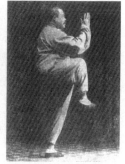

77. 左金雞獨立

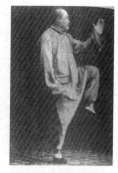

78. 右金雞獨立

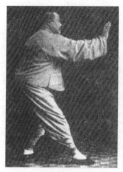

79. 倒攆猴

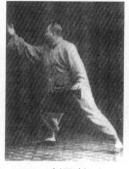

80. 斜飛勢

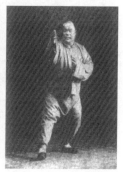

81. 提手上勢

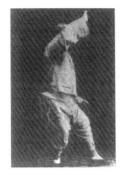
82. 白鶴亮翅

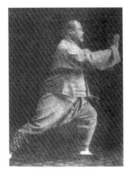
83. 左摟膝拗步

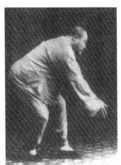
84. 海底針

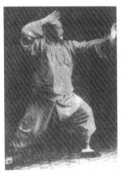
85. 扇通背

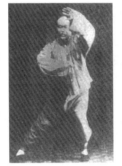
86. 轉身白蛇吐信（一）

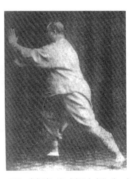
87. 轉身白蛇吐信（二）

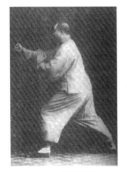
88. 搬攔捶

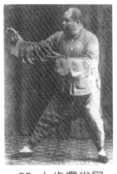
89. 上步攬雀尾

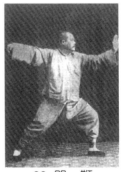
90. 單　鞭

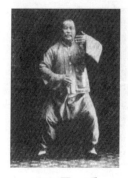

91. 雲　手

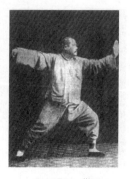

92. 單　鞭

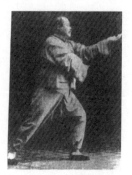

93. 高探馬穿掌

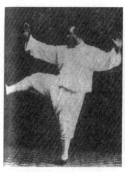

94. 十字腿

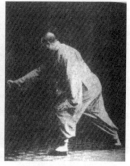

95. 進步指襠捶

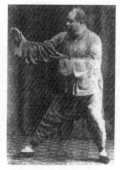

96. 上步攬雀尾

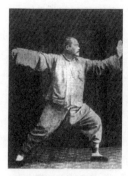

97. 單鞭下勢(一)

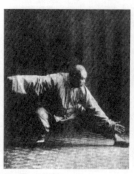

98. 單鞭下勢(二)

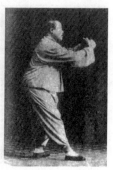

99. 上步七星

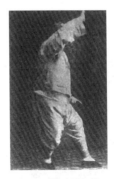

100. 退步跨虎

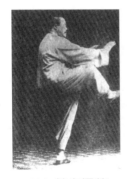

101. 轉身擺蓮

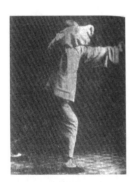

102. 彎弓射虎

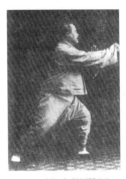

103. 進步搬攔捶

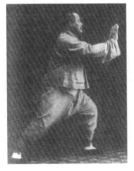

104. 如封似閉

105. 合太極

楊澄甫先師推手太挒照片

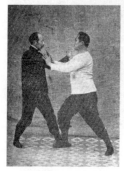
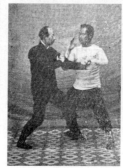
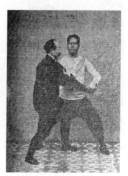

1. 順步推手①　　2. 順步推手②　　3. 大挒①

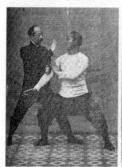
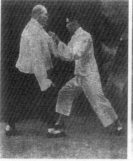
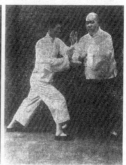

4. 大挒②　　5. 推手掤式　　6. 推手挒式

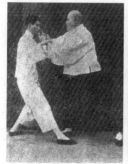
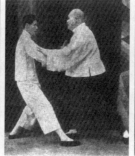
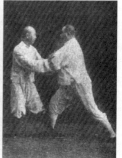

7. 推手擠式　　8. 推手按式　　9. 大挒掤式

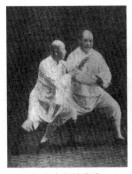

10. 大捋捋式

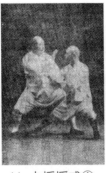

11. 大捋採式①

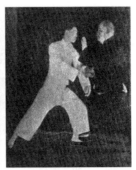

12. 大捋採式②

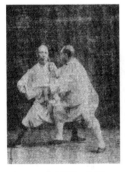

13. 大捋擠式①

14. 大捋擠式②

楊澄甫先師演示太極拳用法

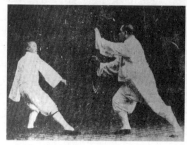

1. 攬雀尾用法

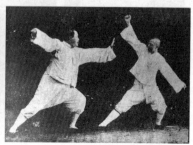

2. 單鞭用法

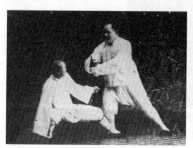

3. 提手用法

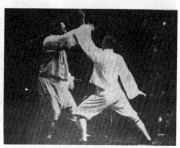

4. 白鶴亮翅用法

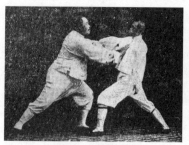

5. 左摟膝拗步用法

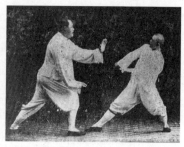

6. 右摟膝拗步用法

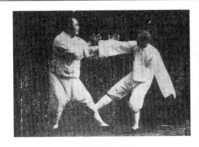

7. 琵琶勢用法

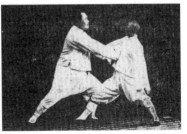

8. 搬攔捶用法

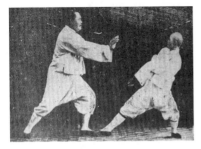

9. 如封似閉用法

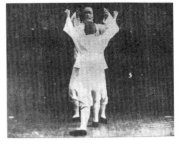

10. 十字手用法

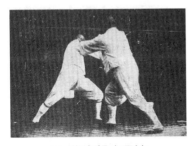

11. 抱虎歸山用法

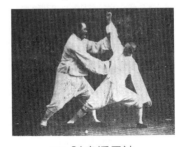

12. 肘底捶用法

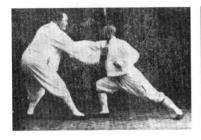

13. 倒攆猴用法

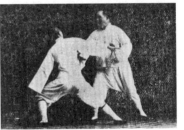

14. 斜飛勢用法

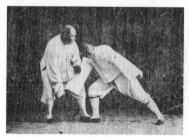

15.海底針用法

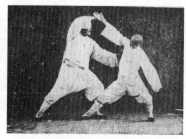

16. 扇通背用法

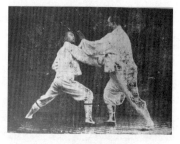

17. 撇身捶用法

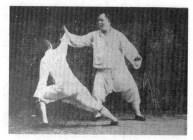

18. 雲手用法

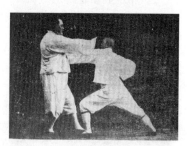

19. 高探馬用法

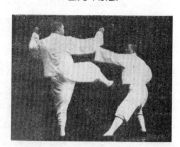

20. 右分腳用法

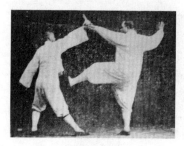

21. 左轉身蹬腳用法

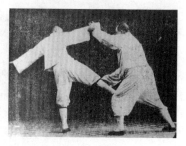

22. 進步栽捶用法

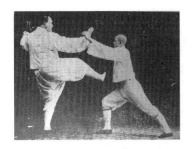

23. 翻身蹬腳用法

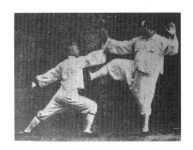

24. 右轉身蹬腳用法

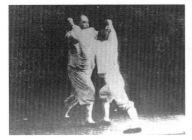

25. 雙鳳貫耳用法

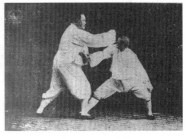

26. 右打虎用法

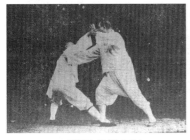

27. 野馬分鬃用法

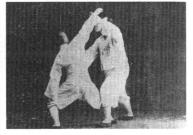

28. 左玉女穿梭用法

29. 右玉女穿梭用法

30. 右金雞獨立用法

31. 左金雞獨立用法

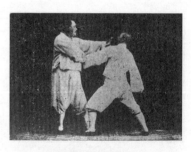

32. 迎面掌用法

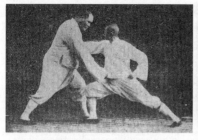

33. 摟膝指襠捶用法

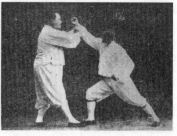

34. 上步七星用法

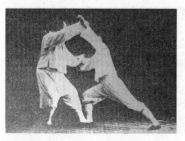

35. 退步跨虎用法

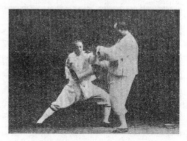

36. 轉身擺蓮用法

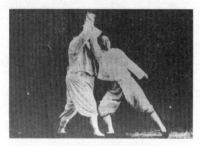

37. 彎弓射虎用法

歡迎至本公司購買書籍

親臨本公司購買圖書者
請於上班時間星期一至星期五
（8：30~12：00，13：30~17：30）
至台北市北投區致遠一路二段 12 巷 1 號。

建議路線
1.搭乘捷運‧公車
　　淡水線石牌站下車，由出口出來後，左轉(石牌捷運站僅一個出口)，沿著捷運高架往台北方向走
(往明德站方向)，其街名為西安街，至西安街一段293巷進來(巷口有一公車站牌，站名為自強街口)，
本公司位於致遠公園對面。搭公車者請於石牌站(石牌派出所)下車，走進自強街，遇致遠路口左轉，
右手邊第一條巷子即為本社位置。

2.自行開車或騎車
　　由承德路接石牌路，看到陽信銀行右轉，此條即為致遠一路二段，在遇到自強街(紅綠燈)前的巷
子(致遠公園)左轉，即可看到本公司招牌。

國家圖書館出版品預行編目資料

楊式太極拳三譜匯真／路迪民　著
　　——初版，——臺北市，大展，2010〔民 98 . 03〕
　　　面；21 公分 ——（武術特輯；120）
　　　ISBN　978－957－468－735－0（平裝）

1. 太極拳　2. 劍術　3. 器械武術
528 . 972　　　　　　　　　　　　　99000252

楊式太極拳三譜匯真

著　　者／路迪民
責任編輯／謝建平
發行人／蔡森明
出版者／大展出版社有限公司
社　　址／台北市北投區（石牌）致遠一路 2 段 12 巷 1 號
電　　話／（02）28236031・28236033・28233123
傳　　眞／（02）28272069
郵政劃撥／01669551
網　　址／www.dah-jaan.com.tw
E - mail／service@dah-jaan.com.tw
登記證／局版臺業字第 2171 號
承印者／傳興印刷有限公司
裝　　訂／建鑫裝訂有限公司
排版者／弘益電腦排版有限公司
授　權／北京人民體育出版社
初版 1 刷／2010 年（民 99 年）3 月
　　　　　　　　　　　　　　定　價／350 元

●本書若有破損、缺頁請寄回本社更換●

大展好書　好書大展
品嘗好書　冠群可期

大展好書　好書大展

品嘗好書·　冠群可期